당신의
차이를
즐겨라

당신의 차이를 즐겨 라

박혜경 지음

강

책머리에

　이 책은 현재 우리가 경험하는 사회적 변화들과 더불어, 우리 사회가 점차 집단화된 가치가 개인의 삶을 짓누르던 시대에서 벗어나 개인의 차이와 다양성을 인정하는 보다 유연하고 탈권위적인 개방형 사회로 나아갈 것이라는 판단과 희망을 담아 씌어졌다. 그러나 이러한 희망에도 불구하고 우리의 삶은 여전히 각종 가치의 위계들로 쪼개진 숱한 나눔의 세계 속에 놓여 있는 것 또한 사실이다. 인종, 성별, 빈부, 장애와 비장애, 나이, 직업, 학력, 외모 등등 삶의 모든 국면에서 인간의 가치를 등급화하는 위계 문화는 현재에도 우리의 삶을 옭아매는 항상적인 억압이 되고 있다.

　이 책은 상상의 변화가 삶의 변화를 이끈다는 생각 아래, 우리의 삶과 의식을 옭아매는 위계의 문제들을 상상 권력이라는 관점으로 풀어간다. 상상 권력은 상상이 마치 실재인 것처럼 인간을 지배하는 힘

을 갖는 것을 말한다. 사람들은 상상의 세계를 살아가면서도 자신이 실재하는 세계에서 살고 있다고 믿는다. 인간을 지배하는 각종 사회적 관습들은 인간의 상상에 의해 만들어진 것인데도 우리는 그것을 자명한 실제의 현실로 여기며 그 안에서 자신과 타인의 삶을 판단하고 수시로 자신을 남들과 비교하며 살아간다.

우리를 지배하는 상상 권력은 위계와 그 위계의 모방이라는 프레임을 통해 작동한다. 사람이든 사물이든 세상의 존재들에 가치의 등급을 매기고 그 등급에 따라 각기 다르게 상대를 대하는 것은 우리에게 너무나 익숙한 현실이다. 가치의 위계란 곧 힘의 위계다. 이 세상은 각종 위계적 분류에 의해 발생되는 미시 권력들로 가득 차 있다. 이 책은 우리의 일상을 촘촘하게 옭아매는 수많은 미시 권력들의 세계에서 상상 권력이 어떻게 인간을 죄의식에 갇힌 약자의 삶 속으로 밀어 넣는지를 들여다본다. 인간의 욕망은 위계의 현실이 만들어낸 이미지들을 모방함으로써 생겨난다. 사회적으로 보다 높은 가치를 가진 것으로 받아들여지는 삶과 사물을 소유하려는 것은 인간이 지닌 욕망의 본질이다. 그 욕망의 이면에는 낮은 가치를 갖는 인간과 사물들을 멸시하거나 하찮게 여기는 태도가 내재해 있다. 위계의 가치들은 그에 대한 모방의 욕망을 부르고 모방의 욕망은 위계의 가치들을 재생산한다. 이것이 우리가 살아가는 상상 권력의 세계라고 생각한다.

이 책은 위계적 상상 권력이 작동하는 메커니즘을 철학 및 영화와 미술 등의 예술 작품들을 활용하여 인문학적인 관점으로 풀어간다.

다루어지는 예술 작품들은 책의 의도와 관련해서 특별히 주목할 만한 내용들을 담고 있다고 판단된 작품들이다. 이 책이 이런 방식을 선택한 것은 대중에게 잘 알려진 작품들을 활용하면 추상적인 논의에 대한 접근성을 보다 높일 수 있으리라 생각해서다. 그러나 이 책이 예술 작품을 분석 대상으로 삼은 보다 큰 이유는 권력과 예술이라는 두 층위에서 상상의 문제를 풀어나가려는 의도 때문이다. 예술은 이 책이 위계적 상상에서 벗어난 상상의 또 다른 가능성을 탐색하는 가장 매혹적인 세계다. 그 가능성을 위해 이 책이 주의 깊게 천착하는 것은 진리가 아닌 가상, 닮음이 아닌 차이, 틀림이 아닌 다름, 모방이 아닌 모의simulacre, 위계가 아닌 연대, 지층이 아닌 표면, 재현이 아닌 생성 devenir, 부정이 아닌 긍정 등의 가치들이다.

힘 있는 타자에 대한 순종과 스스로를 약자로 만드는 죄의식은 우리의 일상을 지배하는 가장 보편적인 내면 풍경일 것이다. 개인의 차이와 다양성을 억누르는 우리 사회 특유의 위계적 정서는 개인들의 내면에 자신을 부정하고 남들과 닮아지려 애쓰게 만드는 심리적 억압을 낳는다. 현실을 만드는 것이 상상이라면 현실을 바꾸는 것 또한 상상이다. 이 책은 우리 안의 상상들이 어떻게 만들어지고 그 상상이 어떻게 우리를 지배하는지에 대한 성찰을 통해, 개인들이 자신의 다름에 대한 두려움과 죄의식을 버리고 서로의 차이를 존중하고 연대하며 스스로의 잠재된 역량을 끌어내는 상상의 새로운 변화를 꿈꾼다. 그것이 이 책에 '당신의 차이를 즐겨라'라는 제목을 붙이게 된 이유다.

차 례

새로운 상상의 시작을 위하여

총격을 당하기 전까지 나는 항상 내가 어느 곳에 온전히 존재한다기보다

반쯤만 존재한다고 생각했다. 내가 현실에서 사는 게 아니라,

텔레비전을 보고 있는 게 아닌가 의심스러웠다. 총에 맞은 직후

그리고 그 후로 계속 나는 내가 텔레비전을 보고 있다는 걸 알게 되었다.

—앤디 워홀

우리는 언어라는 제스처에서 그토록 갈망하던 현전성을 박탈당했으면서도

다시 언어를 통해 그것을 거머쥐려고 시도한다.

—자크 데리다, 「이 위험천만한 대리보충」

우리는 현실에 실재하지 않거나 실제로 일어나지 않을 법한 일들에 대한 생각을 상상이라 부른다. 현실 세계와 분리된 허구, 비현실, 환상 등은 우리가 상상에 대해 갖고 있는 익숙한 관념들이다. 그러나 앤디 워홀은 이와 조금 다른 생각을 하는 듯하다. 예나 지금이나 텔레비전은 사람들의 일상과 밀착된 가장 대중적인 미디어다. 40세 되던 해 앤디 워홀은 지인이 쏜 총에 총상을 입게 된다. 그 일이 있기 전까지 그는 자신의 삶이 현실과 텔레비전 사이에 반쯤 걸쳐 있는 느낌이

었다고 말한다. 그러나 충격이라는 강렬한 육체적 충격을 겪은 직후부터 그는 자신이 계속 텔레비전을 보고 있음을 알게 되었다고 한다. 아마도 충격으로 인한 생생한 날것의 고통이 그에게 현실이라 불리는 세계의 가상성을 완전히 깨닫게 해주었다는 말인 듯하다.

　사람들은 자신이 살아가는 현실을 실재하는 세계라고 생각한다. 이 생각은 인간을 지배해온 가장 오래된 상상일 것이다. 이 오래된 상상은 우리가 바라보는 세계가 상상의 세계임을 지워버린다. 인간은 언어로 만들어진 수많은 상상의 매뉴얼들을 따라 세계 속으로 진입한다. 이 상상의 매뉴얼들은 인간이 세계 속에 내던져져 세계의 일원이 되어가는 전 과정을 지배한다. 그러나 현실을 실제의 세계라고 생각하는 인간의 오래된 습성은 언어로 빚어진 이 세계를 실재하는 세계의 이미지로 내면화한다. 자크 데리다는 이것을 언어가 박탈해간 세계의 현전성을 언어를 통해 다시 거머쥐려는 시도라고 말한다. 언어로 구성된 인간의 의식은 언어가 박탈해버린 세계의 실재를 언어가 만든 실재의 환상으로 채운다. 데리다 식으로 표현하면 실재의 부재를 상상의 현전으로 대리보충 supplement 하는 것이다. 인간을 지배하는 관습적 상상은 상상을 실제의 현실로 인식하는 의식의 습성을 통해 전파되고 고착화된다. 관습이란 인간이 오랫동안 길들여진 익숙한 상상 체계가 아닌가? 상상에 길들여진다는 것은 상상이 실제처럼 인간의 의식에 달라붙어 그것이 상상임이 더 이상 보이지 않게 된다는 의미일 것이다. 우리는 언제나 특정한 프레임을 통해 세계를 본다. 그 프레임을 만드는 것이 상상이다. 우리가 상상의 세계를 실제의 현실로 믿게 되는 순간 그 상상은 우리를 지배하는 힘을 갖게 된다. 사기

꾼의 말을 들을 때 그것을 거짓말로 생각하면 그의 말에 넘어가지 않지만 사실로 받아들이면 넘어가게 되는 것과 같은 이치다. 현실로 믿어지는 상상은 비현실로 치부되는 상상과 달리 프레임에 대한 인간의 자기 종속성을 강화한다. 이 책은 인간의 의식 속에서 특정한 상상을 자명한 현실로 인식하게 하는 힘을 상상 권력이라고 명명할 것이다. 상상 권력은 어떤 메커니즘으로 인간을 지배하는가? 그리고 그 메커니즘은 어떻게 인간을 권력에 순종하는 약자로 길들이는가? 이 책은 이러한 물음으로부터 출발한다.

위계와 모방은 이 책이 상상 권력의 문제를 다루는 논의의 기본 틀이다. 인간은 위계를 만들고 위계는 인간을 지배한다. 그 위계의 지배를 가능케 하는 것이 모방이다. 세계에 대한 인간의 상상은 이러한 틀 안에서 만들어진다. 큰 권력이든 작은 권력이든 모든 권력은 위계와 위계의 모방이라는 메커니즘을 통해 작동한다. 데리다는 "나의 있음 혹은 나의 현전함보다 내가 무엇인가 혹은 내가 무슨 가치가 있나를 우리는 더 선호"한다고 말한 바 있다.[1]

존재 자체보다 존재에 부여된 가치를 더 중시하는 것은 위계 사회의 보편적 현실이다. '가치의 현전'이 '있음의 현전'을 대체하는 "현전의 상징적 재소유화"는 인간이 지닌 욕망의 본질이다. 우리는 가치를 얻기 위해, 혹은 가치 있는 존재가 되기 위해 끊임없이 가치의 세계를 모방한다. 위계가 세계를 힘과 가치들의 서열로 짜놓은 것이라면 모방은 그 서열을 실체적 관념으로 내면화하는 것이다. 상상 권력은 위계

1 자크 데리다, 『문학의 행위』, 정승훈 · 전주영 옮김, 문학과지성사, 2013, 107쪽. 원저자 강조.

와 모방의 이러한 상호작용을 통해 인간의 삶 속으로 스며든다. 모방은 또한 그 자체로 모델과 모방자 간의 위계를 만듦으로써 모방자에 대한 모델의 지배력을 강화한다. 위계의 모방과 모방의 위계는 우리의 일상을 둘러싼 의식, 무의식적인 미시 권력들의 세계와 그로부터 발생하는 숱한 감정의 격랑들 속에 깊숙이 침투해 있다.

가치의 위계화와 그에 따른 불평등한 힘의 분배는 권력 생산의 필수 기제다. 이 위계의 틀 안에서 인간이 우월한 가치를 선망하든 열등한 가치를 배척하든 그것은 모두 힘의 불평등한 분배를 강화하는 모방의 태도다. 인간의 가치를 우월과 열등으로 분류하는 것만큼 인간을 강하게 지배하는 것이 있는가? 이 위계의 권력을 지속적으로 재생산하는 것이 모방의 역할이다. 그런 점에서 모방은 힘의 위계를 공고히 하면서 인간을 권력의 약자로 길들이는 효과적인 수단이다. 특히 한국 사회에서는 이 위계의 모방이 보다 강한 위력으로 개인의 삶을 옭아매고 있다고 해야 하지 않을까? 타자와 비교하거나 비교당하는 것, 타자를 본받으라는 요구나 본받으려는 욕망은 모방 사회에서 살아가는 사람들이 겪는 일상적 경험이다. 우리는 끊임없이 제도가 정한 위계의 규칙을 준수하거나 타자들의 삶과 가치관을 모방하라는 사회적 요구, 혹은 욕망에 직면하면서 성장기를 보낸다. 이러한 모방의 요구는 위계적 고정관념을 강화하고 개인을 집단적 권력에 부속된 수동적 개체로 만든다. 타자를 모방하라는 요구는 결국 자신을 지우라는 말이 아닌가?

플라톤은 위계와 모방의 체계로 세계를 상상했던 대표적인 철학자다. 그의 이데아론은 모방을 단계별로 위계화한 이론으로 널리 알려

져 있다. 플라톤이 상상한 이 위계의 본질은 실재와 가상의 위계다. 상상은 오랫동안 실제의 세계로 인식되는 현실에 비해 열등한 가상으로 받아들여져왔다. 상상이라는 말이 환상, 허구, 비현실, 공상, 망상 등의 부정적 의미를 수반하는 것은 그 때문이다. 그러나 이데아라는 추상의 개념을 고안해낸 플라톤은 이데아만이 유일하게 실재하는 세계라는 논리로 실재와 가상의 위계를 전도시킨다. 실재와 가상들의 위계로 구성된 플라톤의 체계에서 이데아라는 상상적 관념이 최상의 권력을 확보하는 것은 모방을 통해서다. 플라톤은 모방이라는 개념을 통해 이데아를 단숨에 절대적으로 우월한 실재의 위치에 올려놓는 것이다. 진리, 이성, 로고스, 이데아 등의 절대 개념들을 중심으로 세워진 서양의 철학 체계는 오랫동안 인간의 현실을 열등한 가상으로 취급해왔다. 이 가상 세계에 맞서 철학이 열정적으로 고안해낸 것은 철학이 상상한 절대성의 세계를 현전의 관념으로 실재화하는 논리다. 이 책은 우리의 삶을 지배하는 상상들이 인간과 세계를 철저한 위계의 관념으로 줄 세우기 했던 플라톤의 상상에서 크게 벗어나 있지 않다고 생각한다. 이것이 이 책이 플라톤의 이데아론에 주목하는 이유다.

이 책은 1장에서 프랑스의 영화감독인 장 뤽 고다르의 작품에 나타난 시선과 감정이입의 문제를 통해 인간이 상상을 실제의 현실로 믿게 되는 욕망의 메커니즘을 살핀 후, 2장과 3장에서 플라톤의 이데아론이 어떻게 인간을 지배하는 상상 권력의 철학적 모델을 제공하는지를 설명하며, 앤디 워홀의 작품들에서 나타나는 탈플라톤적 현상들을 분석한다. 이어지는 장들에서는 사랑과 제도의 문제, 진실과 거

짓이라는 도덕의 이분법, 긍정의 에너지와 부정의 에너지, 유사의 억압과 시뮬라크르 놀이, 기호와 몸, 시간과 공간 등의 문제를 다루면서, 상상 권력이 어떻게 위계적 권력을 실재화하며 개인들의 차이를 지우고 인간을 모방의 욕망에 종속된 닮은꼴들로 만드는지를 살핀다. 이 과정에서 이 책은 플라톤이 속한 절대적 동일성의 철학에서 벗어나 인간 본연의 내적 역량과 차이들의 문제를 철학의 무대로 이끌어낸 철학자들의 이론을 논의의 자료로 적극 활용한다. 특히 열등한 가상이라는 이름으로 인간의 내면에 죄의식을 만들며 인간에게서 인간을 몰아낸 서양의 철학에 누구보다 신랄한 이론으로 대응했던 니체, 초월적 신이 아닌 내재적 신이라는 개념을 창안한 스피노자, 플라톤주의의 극복과 전도를 주장했던 질 들뢰즈, 마그리트의 그림을 칼리그람이라는 독특한 관점으로 분석한 미셀 푸코, 언어를 실재화하려는 서양 철학의 로고스중심주의에 대한 정교한 반박을 보여준 데리다, 시간의 문제를 철학의 주요 의제로 끌어낸 베르그송, 몸과 기호의 문제를 반플라톤적인 사유로 풀어나간 장 뤽 낭시 등은 이 책의 논의에 많은 영감을 준 철학자들이다.

위계의 관습이 강한 사회는 타자의 기준에 개인을 맞추도록 강제하는 집단 중심의 상상 체계를 낳는다. 그런 점에서 개인의 삶보다 집단의 규율과 권위를 우선시하는 한국 특유의 위계 문화는 오랫동안 개인의 자유로운 상상을 짓누르는 억압으로 작용해왔다. 한국 사회의 집단주의적 상상 체계는 공공의 영역에서 위기에 대응하는 한국 사회 특유의 공동체 의식을 낳기도 했지만, 일상과 내면의 영역에서 개인들의 차이와 다양성을 억압하고 차이에 대한 위축된 자의식을 강

제하는 요인으로 작용해왔다는 점 또한 부정하기 어렵다. '나대지 말라'는 비난이나 혼자만 튀지 않으려는 자기 억제는 우리의 일상을 지배하는 익숙한 억압들이다. 개인을 뜻하는 'individual'이란 말은 '더이상 나눠질 수 없는 존재'라는 뜻을 갖고 있다. 이 말에는 개인이 타자에게 양도하거나 침해받을 수 없는 고유한 차이와 권리를 지닌 존재라는 의미가 내포돼 있을 것이다. 개인이 자신의 차이를 부끄러워하지 않을 권리, 타자와 다른 자신의 모습을 지우려 노력하지 않아도될 권리 말이다. 우리 사회는 개인에게 부과된 사회적 책무에 비해 개인이 누려야 할 자유와 즐거움에는 지나치게 엄격한 사회가 아닌가? 개인의 차이를 지우려는 유형·무형의 사회적 명령 속에서 타인의 시선과 기준에 자신을 맞추려 애쓰며 쪼그라든 마음으로 살아가는 것이 위계와 모방에 짓눌린 우리 일상의 내면 풍경이다.

우리가 삶에서 느끼는 고통과 즐거움은 사회적이거나 물질적인 조건의 문제만은 아닐 것이다. 그것은 우리가 세계를 어떻게 상상할 것인가의 문제이기도 하다. 물론 위계적 상상에서 완전히 자유로운 사회는 세계 어디에도 존재하지 않을 것이다. 그러나 위계의 틀로 개인들을 억압하는 문화가 아닌, 개인의 차이와 다양성을 유연하게 받아들이고 그와 연대하는 문화가 개인이 지닌 상상의 역량을 극대화하는 보다 역동적인 힘을 갖게 되리라는 것이 이 글의 믿음이다. 그런 점에서 최근 들어 우리 사회에서 삶의 질적 향상에 대한 요구와 함께 개인의 자율성과 행복권에 대한 사회적 인식이 증대해가고 있는 것은 매우 고무적인 현상이라고 생각된다. 우리 사회가 억압적인 위계 문화에서 벗어나 개인들 간의 수평적인 관계가 보다 활성화되는 문

화로 나아가기 위해서는 상상의 역할에 대한 성찰이 더욱 필요하다고 생각한다. 상상의 변화는 삶의 변화를 이끄는 바탕이기 때문이다.

모든 인간은 자신이 상상한 세계를 살아간다. 우리는 공기를 호흡하면서 공기의 존재를 의식하지 않듯, 욕망과 상상으로 빚어진 가상의 현실을 호흡하면서도 그것이 가상임을 인지하지 못한다. 우리가 현실이라고 믿는 세계는 이 가상에 자명한 실재라는 또 다른 가상을 덧입힌 세계이기 때문이다. 상상에 덧입혀진 이 가상이야말로 우리를 벗어날 수 없는 현실이라는 상상의 벽에 가두고 그 벽에 순종하게 하는 마음의 족쇄 같은 것이 아닐까? 상상은 실재가 아닌 가상이다. 이 당연한 명제를 떠올리는 것만으로도 내 마음은 이미 해방을 경험한다. 상상을 해방의 언어로 맞아들이는 것, 그것이 새로운 상상의 시작이다.

오래전 문단의 선배였던 한 시인이 그녀의 오십 번째 생일을 축하하기 위해 전화를 건 내게 "나 오늘부터 눈치 따위 안 보고 살 거야!"라고 외치던 일이 생각난다. 만날 때마다 씩씩하고 당당해 보였던 그녀의 외침은 늘 타인의 눈치를 보며 조심스런 마음으로 살아가던 당시의 내게 놀라움과 통쾌함을 안겨 주었다. 그러나 나는 한국 사회에서 그녀가 이후로도 나와 마찬가지로 그 눈치라는 것에서 그다지 신통한 자유를 얻지 못했으리라고 생각한다. 살아가면서 우리는 숱한 부자유의 고통을 느끼지만 좀처럼 그 고통에서 벗어나지 못한다. 상상이 만든 두려움이 마음을 짓누르고 있기 때문일 것이다. 상상의 자유를 위해서는 먼저 상상으로부터 자유로워져야 한다. 나를 짓누르

는 상상에서 자유로울 것, 두려움 없이 나의 차이를 끌어안을 것. 이 책을 쓰는 동안 이 문장들이 내내 머릿속을 맴돌았다. 고통스런 상상이 들끓을 때, 나는 앤디 워홀이 그랬듯 그 고통을 텔레비전을 보듯 바라보려 애썼다. 고통으로부터 자유롭고자 하는 마음이 이 책을 쓰게 했다.

마지막으로 책을 내기까지 응원과 격려를 주신 분들께 고마운 마음을 전한다. 특히 어려운 출판 상황에서 흔쾌히 출간 결정을 해주신 정홍수 선생님께는 특별한 감사의 마음을 전하고 싶다. 책을 내며 많은 분들의 도움으로 지금, 이곳에서 살고 있음을 새삼 느끼게 된다.

2022년 겨울

나는 영화다

상상 권력은
어떻게 만들어지는가?

with 장 뤽 고다르의 「경멸」

카메라를 찍는 카메라

「경멸Le Mépris」(1963)은 핸드헬드 카메라나 점프컷 등의 기법을 통해 혼란스럽고 역동적인 화면구성을 보여주던 고다르의 다른 영화들에 비해 영화적 실험이 그리 도드라져 보이지 않는, 상대적으로 안정되고 정돈된 스타일의 영화다. 미국의 돈 많은 영화제작자와 독일의 유명한 예술영화 감독이 등장하는 이 영화는 그 이유로 종종 영화예술과 자본의 갈등을 다룬 영화로 해석돼왔다. 그러나 내가 이 영화에 관심을 갖게 된 것은 이 책의 주제와 관련해서 영화가 담고 있는 메시지 때문이다. 나는 롱테이크 기법을 활용한 완만한 스토리 전개로 지루하고 단조로운 느낌을 주는 이 오래된 영화가 지금의 우리에게도 여전히 유효하고 의미 있는 질문을 던지고 있다고 생각한다. '상상은 어떻게 인간을 지배하는가? 혹은 인간은 어떻게 자신이 상상한 세계

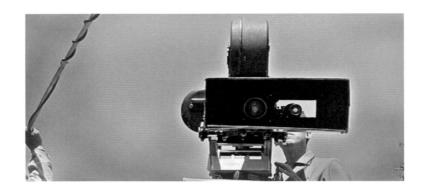

를 현실로 믿게 되는가?'라는 질문이 그것이다.

영화는 먼저 이것이 영화라는 것을 관객들에게 알려주는 것으로 시작된다. 첫 장면에서 관객은 멀리서 뭔가를 읽으며 걸어 나오는 여배우를 만나게 된다. 그러나 이 장면에서 여배우보다 더 시선을 끄는 것은 여배우를 촬영하는 제작진의 모습이다. 제작진이 여배우를 찍는 모습을 롱테이크로 보여주는 이 장면은 여배우가 화면 밖으로 사라진 후 카메라의 뷰파인더를 관객들을 향해 정면으로 클로즈업하면서 끝난다. 정지화면 위로 "영화는 우리의 시선을 우리의 욕망과 일치하는 세계로 대체한다 Le cinéma substitue à notre regard un monde qui s'accorde à nos désirs"라는 앙드레 바쟁의 말을 인용하며 "「경멸」은 그런 세계의 이야기다"라고 말하는 감독의 음성이 흘러나온다. 이색적인 것은 또 있다. 도입부의 장면이 진행되는 동안 감독의 목소리가 계속 영화의 출연진과 제작진의 이름을 소개하는 것이다. 다른 영화들에서 문자가 하는 역할을 목소리가 대신하는 셈이다.

영화는 이처럼 스크린 뒤에 감춰진 영화의 촬영 현장을 관객들에게 보여주는 것으로 시작된다. 화면을 가득 채운 카메라의 뷰파인더는

앞으로 여러분이 보게 될 것은 바로 이 카메라로 찍은 영화임을 잊지 말라는 권유처럼 보이기도 한다. 옛 연극의 변사처럼 감독이 출연 배우와 제작진들의 이름을 차례로 호명하는 것 또한 목소리가 지닌 직접성의 효과를 이용해 이것은 이러이러한 사람들이 돈을 대고 참여해서 만든 가공의 이야기라는 것을 더 강하게 각인시키려는 듯하다. 브레히트의 서사극처럼, 감독은 관객들에게 이것은 단지 영화일 뿐이므로 관객이라는 말뜻 그대로 구경꾼의 역할에 충실해줄 것을 주문하고 있는 것일까?(실제로 고다르는 브레히트의 서사극 이론에서 많은 영향을 받은 것으로 알려져 있다.)[1]

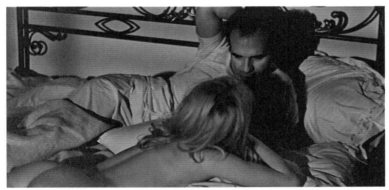

영화의 도입부에 등장하는 폴과 카미유. 이 장면에서 옷을 입은 폴과 벗은 카미유의 대비는 여배우의 신체 노출이라는 상업적 의도를 넘어 폴과 카미유가 영화 속에서 맡은 캐릭터에 대한 은유로 읽힌다. 폴이 입고 있는 옷이 무엇인지는 앞으로 서술될 것이다.

1 이와 함께 영화는 영화의 흐름을 끊으면서 그리스 신들의 조각상을 클로즈업한 화면들을 느닷없이 끼워 넣는 특이한 편집을 보여주는데, 이 또한 영화에 대한 관객들의 정서적 몰입을 차단하기 위한 의도로 보인다. 더구나 인위적 가공성을 강조하려는 듯 조각상에 칠해 놓은 조잡한 페인트 자국들은 그 부자연스러움으로 인해 관객의 영화적 몰입을 더 방해하는 역할을 한다.

일상적 위계의 정치학

도입부가 끝나면 우리는 침대 위에서 사랑을 속삭이는 영화의 주인공 폴(미셸 피콜리)과 카미유(브리짓 바르도)를 만나게 된다. 첫 장면은 그날 엄마와 점심을 먹고 엄마 집에 다녀올 거라고 말하는 카미유의 대사로 시작된다. 두 사람이 침대 위에서 나누는 다정하지만 건조한 대화는 둘 사이에 미묘한 마음의 균열이 존재함을 암시한다. 이후의 장면들에서 폴은 장모님에게 전화를 걸어봤다며 카미유를 떠보거나 장모님에게서 걸려온 전화를 받으며 재차 같은 내용을 물어보는 등, 두 번이나 카미유의 말이 사실인지 확인하려 한다. 그러나 영화 속에서 두 사람의 갈등은 시종일관 모호한 대화와 표정을 통해 간접적으로만 암시될 뿐 좀처럼 분명한 실체를 드러내지 않는다. 마음속 의혹을 숨긴 채 벌이는 두 사람의 신경전은 이 책의 주제와 관련해서 특별히 흥미를 끄는 부분이다. 이 글은 이 영화에 대한 기존의 해석들이 놓쳐온 두 사람의 심리적 디테일들에 주목해보려 한다.

이어지는 시퀀스에서 폴은 미국인 영화제작자인 프로코슈(잭 팰런스)로부터 고액의 집필료와 함께 『오디세이』에 대한 시나리오를 써달라는 제안을 받는다. 영화의 감독을 맡은 프리츠 랑(프리츠 랑)이 마음에 들지 않는 프로코슈는 폴에게 시나리오를 맡김으로써 랑의 고집을 꺾고 영화를 자기 스타일대로 만들고 싶어 한다. 프로코슈의 등장은 폴과 카미유의 관계가 보다 첨예한 갈등 국면으로 접어드는 계기가 된다.

카미유와 만나는 첫 장면에서 프로코슈는 폴과 카미유를 자기 집

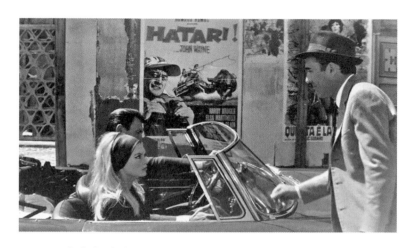

으로 초대하며 카미유에게 자신의 차에 탈 것을 권한다. 그녀가 폴과 가겠다고 하자 폴은 그녀를 억지로 프로코슈의 차에 태운다. 카미유는 그런 폴을 굳은 얼굴로 응시한다. 카미유는 이후 프로코슈의 집을 떠날 때까지 그 굳은 얼굴을 풀지 않는다. 프로코슈의 집에 한 시간이나 늦게 도착한 폴은 카미유와 단둘이 있게 되자 "내가 오기 전까지 둘이 뭐 하고 있었어? 그가 당신을 희롱했어?"라고 묻는다. 영화 초반의 이 사소한 에피소드는 앞으로 두 사람 사이에 전개될 갈등의 촉매제가 된다.

이후의 시퀀스는 프로코슈와 헤어져 자신들의 아파트로 돌아온 두 사람이 본심을 감춘 채 미묘하고 긴장감 넘치는 대화를 나누는 장면이다. 폴은 카미유에게 '프로코슈가 초대한 카프리 섬에 갈 거냐, 날 사랑하느냐, 그 친구를 만난 후 당신 정말 이상해졌어'라는 말을 반복하고, 카미유는 "폴, 나를 사랑한다면 얘기는 그만해요"라며 방어적 태도를 취한다. "아직도 난 당신이 토라져 있는 이유를 모르겠어"

라고 말하는 폴과 "당신 바보 같네요"라고 말하는 카미유는 함께 대화를 나누면서도 각자의 상상 속에 멀리 떨어져 있다. 프로코슈에 대한 카미유의 마음을 떠보려던 폴은 급기야 "타이피스트하고 결혼해서 왜 이 모양으로 사는지"라며 그녀의 뺨을 때리기까지 한다. 카미유는 폴에게 여전히 사랑한다고 말하면서도 폴의 집요한 추궁에 '당신이 그렇다면 그런가 보죠'라는 식의 모호하고 심드렁한 태도로 일관한다. 그녀가 자신을 사랑하지 않으면서 사랑한다고 거짓말을 한다는 폴과 "그래요 당신을 더 이상 사랑하지 않아요"라고 말하는 카미유의 대화는 그들의 관계에 깃든 의혹과 파국의 전조를 보여준다. 마침내 폴은 그녀에게 폭력을 휘두르고 카미유는 "당신을 경멸해요"라고 외치며 집을 뛰쳐나간다. 그러자 폴은 숨겨놓은 권총을 들고 그녀를 따라간다.

폴은 추궁하고 카미유는 방어한다. 두 사람의 이러한 모습은 그들 사이에 존재하는 힘의 불균형을 보여준다. 폴에게 뺨을 맞은 카미유는 이것이 처음이 아니라고 중얼거림으로써 이 불균형이 그들의 일상적 현실임을 짐작케 한다. 카미유는 자신을 의심하는 폴에 대해 '폴은 내게 상처를 입혔다. 이제는 그가 상처를 입을 차례다. 어떤 말도 직접적으로 하지 않으면서 골탕을 먹일 거다'라는 생각으로 대응한다. 침묵과 경멸은 아마도 그녀가 폴과의 힘의 불균형을 견디는 소극적 방식일 것이다. 타자와의 관계에서 크고 작은 힘의 불균형을 경험하는 것은 인간의 보편적 현실이다. 그러나 일상 속에 녹아든 힘의 위계는 대개의 경우 타자들과의 심리적이거나 물질적인 의존관계로 복잡하게 뒤얽혀 있을 뿐 아니라, 힘의 불균형

을 자명한 현실로 받아들이는 심리적 관습 속에서 누구나 그렇게 산다는 타성화된 관념에 묻혀버린다. 영화 속에서 카미유는 "난 감정 때문에 생긴 혼란을 이성으로 해결해보고자 거짓된 마음의 평화를 가장해왔다는 것을 깨닫게 되었다"라고 말한다. 이것은 겉으로 사랑하는 부부처럼 보이는 그들의 평온한 일상이 둘 사이의 만성적인 힘의 불평등이 가져오는 감정의 혼란을 의식적인 노력으로 억눌러온 가면에 불과했음을 보여준다.

타자와의 힘의 불균형에서 비롯된 감정의 혼란과 균열을 일상의 평온 속에 숨긴 채 살아가는 것은 우리에게도 매우 익숙한 현실이다. 위계의 현실 속에서 약자들이 느끼는 고통은 많은 경우 무기력이나 죄의식 등으로 얼크러진 고독한 내면의 문제가 되고 만다. 집요하게 프로코슈를 들먹이는 폴에게 카미유가 "당신 정말 멍청하다"라고 하자 폴은 그런 천박한 어투는 당신에게 어울리지 않는다며 화를 낸다. 그러자 그녀는 입속말로 이런저런 욕들을 중얼거리며 이래도 어울리지 않느냐고 혼잣말처럼 묻는다. 그녀는 이런 식으로 '어울리지 않음'이라는 폴의 일방적 규정에 소극적으로 저항한다. 우리 또한 타자에 의해 자신의 이미지를 일방적으로 규정당하거나 타자의 이미지를 일방적으로 규정하면서 살아간다. 카미유는 그 규정에 저항하면서도 폴과의 대립을 피하기 위해 자신을 억제하는 모습을 보이는 것이다.

일상과 정치의 영역을 분리시켜 생각하는 사람들에게 개인들이 일상에서 겪는 심리적 문제들은 사적인 감정의 영역에 속할 뿐, 정치와는 무관한 것으로 여겨질 것이다. 그러나 부부간의 평범한 대화를 연

출하는 두 사람의 모습에서 우리는 일상의 감정들 속에 녹아들어 있는 끈질긴 위계의 정치학을 본다. 두 사람의 관계에는 남녀의 위계뿐만 아니라 시나리오작가와 전직 타이피스트라는 직업이 갖는 중첩된 위계가 작용하고 있다. 폴이 가하는 심리적 억압에 카미유 또한 경멸이라는 위계의 감정을 사용한다. 두 사람이 단조로운 일상의 대화를 나누는 것처럼 보이는, 그 때문에 무심히 지나치기 쉬운 이 장면은 일상적 감정의 디테일 속에서 작용하는 익숙한 위계의 현실을 보여준다. 우리의 일상이란 이처럼 사소한 감정의 디테일들로 가득 차 있는 세계가 아닌가? 그런 점에서 이 장면이 영화 속에서 갖는 의미는 결코 작지 않다.

일상화된 위계는 숱한 감정의 정치학을 낳는다. 타자에 대한 무시나 경멸뿐만 아니라 타자에게 모욕당했다는 모멸감과 수치심, 위축되고 주눅 드는 심리 등등, 우리가 일상 속에서 겪는 감정들은 대부분 위계의 틀 안에서 만들어진다. 위계의 욕망이 강하거나 위계에 대한 관습적 고정관념에 사로잡혀 있는 사람들일수록 제도화된 서열 관계에 민감하게 반응하고 타자와의 수평적 관계 맺음에 취약할 수밖에 없다. 일상 세계에서 타자와의 힘의 우열에 영향 받지 않는 삶을 살아간다는 것은 불가능한 일이다. 타자의 인정을 갈구하고, 타자로 인해 상처받거나 무시당했다는 느낌에 시달리고, 유력한 힘을 가진 사람들끼리 그룹을 만들어 위세를 과시하고, 유력한 힘을 가진 타자와의 친분을 과시하거나 값비싼 물건에 대한 과시적 소유에 집착하는 모습 등은 위계의 욕망이 불러오는 일상의 익숙한 풍경들이다. 위계의 정치학은 그 정치성을 의식하지 못할 정도로 나날의 생활 감정들

속에 깊숙이 내면화되어 있다. 선망과 질투, 경쟁심과 비교심리, 타자에 대한 배타적 편견이나 선입견 등은 물론 불안과 두려움, 자책과 무력감, 우울과 자기비하, 긴장과 대인기피 등의 자기 부정적 감정들도 위계의 상상과 연관돼 있다. 타자와의 관계에서 위계에 따라 다른 감정과 태도를 연출하는 것은 일상의 기본 매뉴얼이다. 위계에 대한 적응력이 뛰어난 사람을 우리는 흔히 처세에 능한 사람으로 부른다. 강한 위계형의 인간일수록 제도화된 권력이 만들어낸 가치와 자신의 가치관을 동일시하는 경향이 많다. 사람들이 위계의 억압을 강하게 느끼는 사회란 위계가 개인에게 가하는 상처를 개인의 잘못이나 책임으로 부과하며 침묵하게 하는, 그럼으로써 인간을 체제가 다루기 쉬운 약자의 지위에 머물러 있게 하는 것이 아닐까?

당나귀 생각은 하지 말자

카미유가 말한, 폴이 그녀에게 상처를 입힌 사건이란 무엇일까? 두 사람이 집요한 신경전을 벌이면서도 끝내 발설하지 않는 사건, 그것은 폴이 그녀를 프로코슈의 차에 동승하게 한 후 한 시간이나 늦게 도착했던 사건일 것이다. 폴은 카미유를 추궁하면서도 그 일에 대해 침묵하고, 카미유 역시 그 일을 언급하지 않는다. 두 사람은 서로가 알고 있는 갈등의 이유를 모르는 척하며 진실 주변을 빙빙 돌고 있는 것이다.

폴이 카미유에게 프로코슈와의 동행을 권유하는 상황은 한 번 더

반복된다. 카프리 섬에 있는 자신의 별장에 함께 가자는 프로코슈의
제안에 카미유가 남편과 같이 있겠다고 하자 폴은 그녀를 떠밀다시
피 프로코슈의 보트에 태우는 것이다. 폴에게 떠밀려 프로코슈의 보
트에 올라탄 카미유는 보트가 멀어질 때까지 또다시 예의 굳은 얼굴
로 폴을 응시한다. 이후 프로코슈의 별장에 도착한 폴은 카미유를 애
타게 찾아다니고 그녀는 폴이 지켜보는 것을 확인하고는 보란 듯이
프로코슈와 키스를 나눈다.

　폴은 왜 카미유를 의심하면서도 반복해서 그녀를 프로코슈 쪽으로
떠미는 것일까? 카미유는 프로코슈에 대한 그녀의 마음을 집요하게
확인하려 드는 폴에게 다음과 같은 얘기를 들려준다.

　어느 날 마틴이 하늘을 나는 양탄자를 사려고 바그다드로 가요. 거기서
아주 예쁜 양탄자를 발견하죠. 그런데 그 양탄자는 날아갈 생각을 않는 거
예요. 양탄자를 파는 주인이 그랬어요. "별거 아닙니다. 날고 싶으면 당나

귀 생각만 하지 않으면 되죠." 마틴은 계속 중얼거렸어요, '당나귀 생각은 하지 말자.' 그래서 양탄자는 날지 않았대요.

카미유의 이 대사는 폴이 처한 심리적 상황에 대한 의미 있는 암시로 읽힌다. 폴이 카미유를 의심하면서도 반복해서 그녀를 프로코슈 쪽으로 떠미는 이유가 무엇인지는 분명치 않다. 의혹에 찬 굳은 얼굴로 폴을 응시하면서도 그의 요구대로 따르는 카미유의 태도 또한 모호하기는 마찬가지다. 고다르는 겉으로 드러나는 두 사람의 말과 표정 외에 관객들이 그들의 내면에 감정이입 할 수 있는 어떤 심리적 효과도 활용하지 않기 때문이다. 타자와의 관계에서 좀처럼 자신의 속마음을 드러내지 않기는 현실의 우리 역시 마찬가지 아닌가? 프로코슈가 카미유와의 동승을 제안했을 때 폴이 짓던 애매한 표정의 의미는 명확하지 않지만, 그 순간 그가 자신의 아내를 시험해보려 했을지도 모른다는 것은 충분히 가능한 추측이다. 영화 속에서 폴은 "언젠가 카미유가 나를 떠날 것이라고 생각한 적이 있었다. 그렇게 되면 그건 최악의 절망일 거라고 생각했다. 그런데 그 절망이 지금 내게 다가오고 있다"라고 말한다. 이 말이 간접적으로나마 폴이 카미유에 대한 의심에 사로잡힌 이유를 설명해준다. 폴의 의심에는 그의 불안이 잠재해 있는 것이다.

　날고 싶으면 당나귀 생각을 하지 말아야 한다는 말을 듣는 순간 마틴은 곧바로 그 말에 사로잡혀버린다. 날고 싶기 때문이다. 그러나 날고 싶은 마음에 당나귀 생각을 하지 말자고 생각할수록 그는 더욱 당나귀 생각에 사로잡히는 딜레마에 빠지게 된다. 당나귀 생각을 하

지 말자는 생각이 바로 당나귀 생각이기 때문이다. 당나귀 생각을 하지 말자고 생각하며 계속 당나귀를 생각하는 것이 생각이 불러오는 부정의 역설이다. 생각으로는 생각을 벗어날 수 없다. 당나귀 생각을 하지 않으려면 당나귀 생각을 하지 말자는 생각을 멈춰야 한다. 부정은 부정하려는 대상을 계속 상기함으로써 부정하려는 대상에 스스로 갇혀버리게 되기 때문이다. 아내에 대한 불안과 의심에서 벗어나려 아내를 시험하고 추궁할수록 폴은 더 깊은 의심과 불안에 사로잡힌다. 폴 역시 마틴처럼 하늘을 날지 못하게 되는 것이다. 문제는 폴의 의심이 커질수록 카미유의 의심 또한 커져간다는 것. 의심이 의심을 불러오는 악순환에 빠지게 되는 것이 폴이 마주하게 되는 딜레마다.

폴은 카미유가 떠날까 봐 두렵다고 말하지만 상황은 점점 그가 두려워하는 방향으로 나아간다. 폴의 계속되는 의심과 집착은 결국 카미유의 경멸을 넘어 그들의 파국을 불러오는 것이다. 이 상황에서 폴의 의심으로 가장 고통받는 사람은 다름 아닌 폴 자신이라 해야 할 것이다. 그는 "겉으로만 판단하지 말고 진실을 알아야겠다"고 말하지만 그로 하여금 진실을 보지 못하게 하는 것은 바로 그 자신이다. 카미유가 "이번엔 그가 상처를 입을 차례다"라며 폴의 추궁에 애매모호한 태도를 보이는 것은 폴의 의심이 그녀뿐만 아니라 폴 또한 괴롭히고 있음을 알기 때문일 것이다. 하긴 의심이라는 올가미에 걸려든 사람에게 어떤 말인들 진실로 들리겠는가? 폴의 의심에 대한 카미유의 침묵은 결국 폴이 초래한 곤경이다.

당신은 당신의 상상에 속고 있는 거야

「경멸」을 구성하는 스토리의 다른 한 축은 폴이『오디세이』를 영화화하는 작업에 참여하는 것이다. 여기서『오디세이』를 영화화하는 작업은 폴과 카미유 이야기의 단순한 배경이거나 그와 별개로 진행되는 스토리가 아니다. 그것은 프로코슈를 통해 두 사람 사이의 갈등을 드러내고 증폭시키는 역할을 하는 동시에, 두 사람의 갈등에 중요한 영화적 의미를 부여하는 사건이다. 요컨대 그것은 폴이 카미유와의 관계에서 자기 해석과 상상의 노예가 되어가는 과정을 영화라는 장르의 속성과 매치시키는 고다르의 영리하고도 의미심장한 장치인 것이다.

폴과 카미유가 갈등하는 것은 그들이 서로 어긋나는 시선으로 상대를 읽고 있기 때문이다. 시선은 시선을 가진 자의 욕망을 투영한다. 고다르가 도입부에서 인용한 "영화는 우리의 시선을 우리의 욕망과 일치하는 세계로 대체한다"라는 앙드레 바쟁의 말은 시선과 욕망이 영화를 구성하는 본질적인 요소임을 말하고 있다. 바쟁의 말이 가리키는 것은 영화가 본질적으로 감정이입의 매체라는 의미일 것이다. 영화를 대표적인 대중매체로 성장시켜온 것은 시각매체가 지닌 즉각적이고 뛰어난 감정이입의 효과가 아니겠는가? 「경멸」에서 고다르는 영화 속에 영화를 찍고 있는 장면을 끼워 넣음으로써 영화가 지닌 감정이입의 효과를 하나의 문제적 사건으로 만든다. 말하자면 고다르는 감정이입이라는 영화의 매체적 속성을 인간의 삶에 대한 은유로 사용하고 있는 것이다. 우리는 감정이입이 단지 영화관 안에서만 일어나는 일이 아님을 알고 있다. 영화 속에서 랑은 "문제는 우리가 세

상을 어떻게 보는가 하는 데 있다"고 말한다. 이 말은 우리가 경험하는 현실이 '세상을 어떻게 보는가'의 문제, 다시 말해 뷰파인더의 문제임을 가리킨다. 폴과 카미유처럼 인간은 각자의 시선/뷰파인더로 각자의 세상을 보고 찍는다. 같은 대상을 열 사람이 보면 열 개의 뷰파인더로 찍은 열 편의 영화들이 존재한다. 뷰파인더로 찍은 세계를 실제의 세계인 것처럼 인식하게 만드는 것, 그것이 시선과 욕망의 일치다. 고다르가 뷰파인더를 클로즈업하며 "「경멸」은 그런 세계의 이야기다"라고 말한 것은 이런 이유일 것이다.

이 영화에 등장하는 인물들이 각기 다른 언어권에 속해 있다는 점역시 흥미롭다. 영화의 장소는 이탈리아이고 프로코슈는 영어를, 폴과 카미유는 불어를 사용한다. 랑은 영화 속에서 불어를 쓰고 있지만 독일인이다. 이들의 말을 서로에게 통역해주는 역할은 이탈리아인인 프란체스카가 맡고 있다. 통역이라는 것 자체가 의미전달의 오차를 피할 수 없는 불완전한 소통 수단인데다 프란체스카는 종종 자신이 통역해야 할 내용을 자의적으로 해석해서 전달하기까지 한다. 영화의 이러한 언어 환경은 이들의 대화가 근본적으로 해석의 오류나 오차를 피해갈 수 없는 것임을 의미한다. 해석에 관한 한 모두에게 완벽하게 일치하는 단 하나의 진실은 존재하지 않는다. 동일한 언어권 안에서도 우리는 서로의 말을 각자의 욕망과 시선에 따라 달리 통역해서 받아들이지 않는가? 이해는 오해와 착각의 다른 말일 뿐이다. 이러한 오차는 나와 타인뿐만 아니라 나와 나 사이에도 존재한다. 나는 나에 의해 해석되고 상상된 존재이기 때문이다. 세상에서 나를 가장 오역하고 있는 사람, 아마도 그것은 나 자신일 것이다.

자신에 대한 오역은 폴도 예외가 아니다. 영화에서 폴이 『오디세이』 이야기를 해석하는 장면은 그의 욕망의 내부를 들여다볼 수 있는 흥미로운 대목이다. 율리시스와 페넬로페에 대해 랑과 대화를 나누던 폴은 이타카에 돌아온 율리시스가 페넬로페의 구혼자들을 물리치는 신화 속 이야기를 다음과 같이 해석한다.

율리시스는 페넬로페가 그들의 선망을 받아들이도록 만들죠. 율리시스는 그들을 진정한 라이벌로 생각하지도 않았고 쫓아버리면 시끄러워질 것도 같아 그냥 두었죠. 페넬로페가 정숙한 여자란 걸 아는 그는 그들에게 잘 대해주라고 일러두었었죠. 바로 그때부터 이 착한 여자는 그를 진심으로 경멸하기 시작한 거죠. 그녀는 그의 이런 행동을 참을 수 없고 더 이상 그를 사랑할 수 없다고 고백을 하죠. 그제야 그는 자신의 나약함 때문에 그녀를 잃게 된 것을 깨닫게 되죠. 그녀를 다시 차지하기 위해서 구혼자들을 죽이게 된 거죠.

우리는 율리시스가 자신의 힘을 지나치게 관대하게 행사한 것이 페넬로페가 율리시스를 나약하게 보고 경멸하게 된 이유라는 해석에 자신과 카미유의 관계를 바라보는 폴의 시선이 투영돼 있음을 느낀다. 인상적인 것은 이 해석에 내재된 힘의 논리다. 폴은 율리시스와 페넬로페의 관계를 관대함과 나약함이라는 힘의 문제로 해석하는 것이다. 인간관계에서 힘의 위계에 대한 인식은 의식적이든 무의식적이든 인간의 감정과 해석을 지배하는 강력한 요인이다. 그에 대한 인식 없이 이루어지는 해석이 과연 존재할까 싶을 정도다. 힘의 불균형

이 더 강하게 작용하는 남녀관계는 말할 나위가 없다.[2] 이러한 위계적 시각은 사랑이라는 감정의 영역에서도 남녀 관계를 지배와 복종의 프레임으로 받아들이는 것을 당연하게 여기도록 만든다. 카미유의 떠남을 두려워할 때 폴이 원하는 것은 그녀의 사랑인 듯하지만, 집요한 의심과 추궁으로 그녀를 몰아갈 때 그가 원하는 것은 그녀의 복종인 듯하다. 폴은 자신이 가진 카미유에 대한 지배의 욕망을 사랑이라는 말로 오역하고 있는 것이 아닐까? 폴과 카미유의 관계를 파국으로 몰고 가는 것은 폴이 사랑이라는 이름으로 오역하고 있는 이 위계의 욕망인지 모른다.

　문제는 카미유를 지배하려는 폴의 욕망 안에서 작용하는 또 다른 위계다. 폴의 욕망은 카미유 이전에 먼저 폴 자신을 지배하고 있기 때문이다. 그녀가 자신을 떠날까 봐 두렵다고 말하는 폴은 이미 두려움이라는 자기 상상의 지배를 받고 있다. 두려움은 인간을 약자로 만드는 대표적인 감정이 아닌가? 폴을 의심이라는 상상의 열차에 올라타게 한 것은 그의 두려움일 것이다. 두려움은 욕망의 다른 얼굴이다. 인간은 욕망하기 때문에 두렵고 두렵기 때문에 욕망한다. 인간에게 욕망만큼 강력한 권력이 있는가? 인간이 욕망을 갖는 것이 아니라 욕망이 인간을 소유한다는 것, 그것이 욕망의 진실일 것이다. 집

2　이 영화에 대해 카미유가 프로코슈의 유혹에 넘어갔음을 기정사실화하며 폴의 관점에서 카미유를 바라보는 해석들이 있다. 이 또한 여성을 돈의 유혹에 넘어가기 쉬운 약한 존재로 보는 남성 중심의 시선이 투영된 위계적 해석들로 보인다. 내면화된 위계의 관습이 대상에 대한 왜곡된 해석을 끌어내는 관행은 우리 사회에 광범위하게 퍼져 있다. 최근 일어난 미투 운동의 가장 큰 의미는 오랫동안 여성들의 삶을 옭죄어온 왜곡된 해석의 관행들을 우리 사회가 공론의 장으로 끌어내기 시작했다는 데 있을 것이다.

요한 의심과 추궁, 그리고 폭력은 폴이 자기 욕망에 사로잡힌 약자임을 입증한다. 폴을 약자로 만드는 것은 그가 지닌 카미유에 대한 지배의 욕망인 것이다. 혹은 그가 약자이기 때문에 지배의 욕망을 갖게 된 것이라고도 할 수 있을 것이다. 카미유를 바라보며 그는 카미유가 아닌 자신의 의심과 두려움을 찍고 있다. 폴의 영화가 폴 자신을 찍고 있다. 이것이 「경멸」이 보여주는, 시선과 욕망이 일치하는 세계의 진실일 것이다.

폴의 이야기는 인간이 세계에 대한 해석적 주체라는 믿음이 하나의 허구임을 보여준다. 주체subject라는 말 속에 이미 종속의 의미가 들어 있지 않은가?[3] 폴은 카미유를 욕망하고 해석하는 주체인 동시에 자기 해석에 종속된 대상이었다. 진실은 아마도 폴이 카미유를 지배한 것이 아니라 폴이 해석하고 욕망한 카미유가 그를 지배했다는 것일 것이다. 욕망 속에서 폴의 상상은 터미네이터처럼 의심의 질주를 멈추지 않았다. 고다르는 말한다. 당신은 상상하고 있으면서도 그것이 진짜 현실인 것처럼 생각하는군. 당신은 당신의 상상에 속고 있을 뿐이야. 그것이 당신의 진짜 현실이야…… 이런 의미에서 이 영화는 자기 상상의 노예가 되어가는 폴을 통해 상상이 어떻게 인간을 지배하는지를 보여주는 영화라고 해야 할 것이다.

3 주체라는 뜻의 subject는 원래 '~에 종속된', '~의 지배를 받는'의 의미를 가진 말이다.

모방적 상상과 감정이입

카미유가 프로코슈와 키스하는 모습을 본 폴은 모두가 모인 자리에서 시나리오 작업을 그만두겠다고 선언한다.[4] 그런 다음 카미유를 찾아와 그녀가 자신을 경멸하는 이유를 알고 있다며 그제서야 자신이 그녀를 프로코슈와 두 번이나 동행하게 했던 일을 언급한다. 폴도 그 행위의 의미를 알고 있었다는 얘기다. 그러나 카미유는 폴에게 더 이상 그를 사랑하지 않는다고 말한 후 폴이 숨겨온 권총의 실탄을 자신이 빼놓았다는 편지를 남긴 채 프로코슈와 로마로 떠난다. 그리고 그 길에서 두 사람은 교통사고로 죽음을 맞는다. 카미유의 죽음은 표면적으로는 교통사고라는 우연의 형식을 빌리고 있지만, 폴의 의심이 초래한 파국을 보여주는 사건이라는 점에서 스토리 전개상 불가피한 선택이었던 듯 보인다. 영화는 두 사람이 차 안에 쓰러져 있는 정지 화면을 보여주는 것 외에 그들의 죽음에 어떤 비극적인 효과도 부여하지 않는다.[5]

4 이 장면에서 폴은 "시나리오를 아무리 잘 쓴다 해도 단순히 돈벌이만을 위한 거라면 싫습니다. 내 야망은 좌절됐어요. 요즘 세상은 남이 원하는 일을 하면서 살아가게 돼 있죠. 왜 모든 일에 돈이 중요한 것처럼 돼버렸죠? 돈이 모든 걸 결정해버리죠. 사랑하는 사람과의 관계에서까지"라고 말한다. 이 장면 이전에 폴이 돈 문제로 고민하는 모습을 보여준 적이 없다는 점에서 폴의 이 말은 뜬금없이 들린다. 차라리 카미유의 키스 장면에 화가 난 폴이 카미유 들으라고 한 말이라는 게 더 합당한 해석일 것이다. 감독은 폴과의 대화 장면에서 카미유가 가난하게 살았지만 예전이 더 행복했다고 말하거나, 로마에서 모델이 되라는 프로코슈의 말에 자신은 타이피스트 일을 할 거라고 말하는 장면들을 영화 속에 은연중 끼워 넣음으로써 카미유가 돈이나 성공에는 그다지 관심 없는 캐릭터임을 암시한다. 돈벌이 운운하며 카미유에게 책임을 전가하는 듯한 폴의 태도는 카미유의 떠남을 촉발하는 계기가 된다.

5 수잔 손택은 고다르의 영화 속 죽음을 관객들은 "현실적이기보다는 형식적으로" 받아들이

잠깐의 정지 화면 이후 영화는 곧바로 랑이 『오딧세이』를 찍고 있는 촬영장으로 옮겨간다. 영화의 마지막 장면은 첫 장면과 마찬가지로 영화를 찍는 장면이다. 랑과 인사를 나눈 후 폴이 떠나자 랑은 이 영화의 마지막 대사인 "준비 완료. 액션"을 외친다. 마치 영화 속 주인공들은 사라져도 영화는 계속된다는 것처럼. 이것이 고다르가 영화 속에 영화를 집어넣은 또 다른 이유일 것이다.

앞서 말한 것처럼 「경멸」은 영화라는 매체의 특성을 삶에 대한 보편적 은유로 사용하고 있다. 우리는 이 은유를 상상 권력에 대한 은유로 읽으려 한다. 영화는 도입부에서 화면 가득 뷰파인더를 띄운 후 폴의 이야기로 넘어간다. 폴의 이야기는 카미유라는 배우를 등장시켜 폴이 찍는 영화다. 폴의 영화에서 카미유는 카미유의 실제가 아닌 폴의 욕망을 투사한 상상적 피사체다. 그러나 자신의 욕망에 감정이입된 폴은 자신이 찍은 카미유를 카미유의 실제로 바라본다. 인간이 가진 욕망이라는 뷰파인더는 렌즈에 비친 대상의 가치를 대상의 실제 가치로 인식한다. 내가 바라보는 것은 카메라의 렌즈인데 그 렌즈는 인식에서 배제되는 것이다. 이것이 욕망과 일치된 시선의 세계다. 폴의 의식 속에서 카미유는 그가 의심의 눈으로 바라보기 때문이 아니라 실제로 의심스러운 존재이기 때문에 그렇게 보인다. 사람들이 어떤 여자가 멋있다고 할 때 자신이 그 여자를 멋있다고 생각하기 때문이 아니라 실제로 그 여자가 멋있기 때문에 그렇게 보인다고 생각하

게 된다고 지적한 바가 있다. 등장인물의 죽음에서 스토리에 대한 관객의 감정이입을 최대한 배제하려는 고다르의 영화적 특성을 지적한 말일 것이다. 이 장면 또한 그 예에 해당한다 (수잔 손택, 『해석에 반대한다』, 이민아 옮김, 이후, 2002년, 305쪽).

는 것처럼 말이다. 이것이 폴이, 아니 우리가 삶이라는 영화를 사는 방식이다. 욕망은 상상이지만 자기 상상에 감정이입된 시선은 자신이 상상한 세계를 실제의 현실로 인식한다. 감정이입의 정도가 심할수록 실제의 상상은 더 강력해진다. 이것이 폴이 처한 딜레마일 것이다.

상상과 해석은 현실로부터 나온다. 그러나 사실은 우리가 상상하고 해석한 세계가 바로 현실이라고 말해야 하리라. 현실現實은 날것이 아니라, 한자 뜻 그대로 날것實이 의식에 '나타난現' 세계가 아닌가? 현실이 있어 인간이 상상하는 것이 아니라 인간이 상상한 그것이 현실로 존재한다. 영화 속에서 랑은 "신의 존재가 아니라 신의 부재가 인간을 구원한다"고 말한다. 랑이 말한 '신'을 '현실'로 바꿔보면 어떨까? 현실이 상상에 의해 구성된 세계라면 현실이란 본질적으로 부재의 세계다. 꿈, 희망, 미래 등으로 불리는 가상의 세계는 말할 것도 없고, 지나간 과거 역시 기억 속에만 존재하는 부재의 세계이긴 마찬가지다. 이 부재의 세계들이 현실을 구성한다. 인간을 구원하는 것 역시 이 부재의 세계다. 지나간 시간에 대한 상상 없이 인간은 어떻게 살아갈 수 있는가? 다가올 시간에 대한 기대 없이 인간은 어떻게 삶을 견딜 수 있는가? 부재의 상상들이 없으면 인간은 살아갈 수 없다.

상상한다는 것은 물론 인간이 언어를 사용하는 존재이기 때문이다. 언어는 인간을 만들고 지배한다. 인간의 현실은 과거와 미래라는 부재의 시간들에 대한 상상의 언어로 가득 차 있다. 우리가 현실을 부재라고 생각하지 않는 것은 언어가 실재하는 것처럼 우리의 의식에 현전하기 때문일 것이다. 언어가 인간을 지배하는 것은 이 실재의 현전을 통해서다. 언어적 상상임에도 불구하고 현실은 자명한 '있다'의

감각으로 우리 앞에 현전한다. 누구도 눈에 보이는 현실을 없는 세계로 생각하지 않는다. 눈에 보이지 않아도 현실의 실재성에 대한 믿음은 견고하게 유지된다. 태양이 보이지 않는 밤에도 태양의 실재를 아무도 의심하지 않듯이. 인간이 지구의 생물체들 중 유일하게 고도의 문명을 구축할 수 있었던 것은 눈에 보이지 않는 것을 믿는 이 추상의 능력 때문일 것이다. 신의 '있음'에 대한 견고한 믿음을 가진 사람에게 신은 보이지 않아도 '있는' 존재다. 신앙의 세계에서 신의 '있음'을 의심하는 것은 불경죄다. 신앙심이 깊은 사람들은 실제로 신의 음성을 듣고 신의 모습을 본다고 하지 않는가? 그것이 종교적 믿음이 갖는 힘이다. 종교가 그림이나 조각 등의 물질적 형상들로 신의 모습을 형상화하거나 신의 생애에 대한 각종 스토리들을 만들고 전파하는 것, 혹은 신을 영접하기 위한 종교적 관례들을 신성시해온 것은 신의 실재를 증거하는 것이 종교의 전파에 무엇보다 중요한 일이기 때문일 것이다.

데리다는 『그라마톨로지』에서 "모든 책 중에서 가장 숭고한 책"인 성서에 대해 "신의 법을 추구해야 할 곳은 결코 몇 장의 흩어진 종잇조각이 아니라, 신께서 손수 손으로 그린 그 법을 써주신 한 인간의 마음속이다"라는 루소 서간문의 한 대목을 인용한다. 데리다는 루소의 이 말이 "우리의 내적 감정 속에 있는 신의 음성이 충만하고 진실하게 현전"함을 의미하는 것이라고 한다. "거룩한 내적 목소리, 즉 사람들이 자기 자신으로 되돌아가면서 듣는 목소리"[6] 는 성서에 새

6 자크 데리다, 『그라마톨로지』, 김성도 옮김, 민음사, 2010, 60쪽.

겨진 글자들이 아닌 인간이 자신의 마음속에서 듣는 신의 음성이다. 음성 중심주의적 형이상학에 따르면 하나님의 말씀, 즉 로고스는 문자가 아닌 목소리를 통해 인간의 마음속에 현전한다. 신의 목소리는 물론 인간의 눈에는 보이지 않는 초월의 영역에서 들려오는 것이다. 그러나 문자와 달리, 목소리는 발화되는 순간 목소리를 가진 존재의 현존을 증거하는 것이며, 이를 통해 초월적 진리가 눈앞에 현전하는 실체성의 효과를 얻게 된다. 루소에게는 마음을 통해 듣는 신의 목소리야말로 이 세계의 진정한 자연이다. 신은 인간의 육체적 현존을 넘어서는 존재이기 때문에 눈에 보이지 않지만, 눈에 보이는 현실보다 더 강력한 자연의 목소리를 통해 인간의 마음에 현전한다. 이것이 믿음의 힘이며 종교가 신의 존재를 확인하는 방식이다. 마음으로 영접하는 신의 음성은 신이 이곳에 실재해 계시다는 부정할 수 없는 임재 presence의 증거다. 신이 인간의 상상이 만들어낸 거짓과 가상에 불과한 존재라면 누가 신을 믿으려 하겠는가? 신의 목소리는 언어와 실재의 결합을 통해 신의 존재를 증거한다. 인간이 신의 말씀을 종이 쪼가리에 새겨진 글자가 아닌 거룩한 실재로 마음속에 영접하게 하는 것이 음성의 효과다.[7] 서양의 종교와 철학이 문자를 배척하고 목소리를 통한 신과 진리의 현전이라는 음성 중심주의에 끈질기게 집착했던 것은 눈에 보이지 않는 신의 절대적 지배력을 위해서는 그 실재를 입증할 현전의 증거가 꼭 필요했기 때문일 것이다.

우리가 현실의 실재를 믿는 것 또한 이와 같은 것이 아닐까? 신에

7 기독교에서 말하는 Lectio Divina, 즉 거룩한 독서는 성서를 읽으며 마음으로 신의 실재를 영접하는 행위다.

대한 독실한 믿음이 신의 존재를 의심하지 않듯, 현실에 대한 믿음 역시 마찬가지일 것이다. 신앙이란 자신의 믿음을 의심하지 않는 마음이다. 우리는 이것을 믿음에 완전히 감정이입된 상태라고 할 수 있을 것이다. 어떤 이야기가 비현실적이거나 허황되다고 느낄 때 우리는 종종 소설이나 영화 같다는 말을 한다. 그것을 믿지 않는 것이다. 현실과 비현실에 대한 판단을 가능케 하는 것은 '있을 법하다'는 특정한 상상적 기준이다. 우리는 있을 법하지 않은 이야기들에 소설이나 영화 같다는 표현을 사용하지만, 소설이나 영화 또한 있을 법한 세계처럼 보이려는 여러 관습적 장치들을 활용한다. 우리가 소설이나 영화가 들려주는 이야기들에 감정이입하는 것은 그것이 실재하는 것이어서가 아니라 이 관습적 장치들 때문이다. 실제로 있었던 이야기여도 있을 법하다고 생각되지 않으면 우리는 거짓말이라며 그것을 믿지 않으려 할 것이다.

있을 법하다는 느낌은 인간이 '있을 법함'의 상상적 프레임을 모방한 결과다. 그 모방의 틀에 부합하면 허구적 가상이어도 친숙한 현실이 되고 거기서 벗어나면 실제의 일이어도 기이한 비현실로 받아들여진다. '있을 법함'의 모방적 상상이 인간을 감정이입의 세계로 이끈다면, 감정이입은 그 모방적 상상을 실제의 현실로 믿게 한다. 이런 식으로 실제라는 믿음이 만들어지면 그 믿음은 하나의 사고틀로 고착화된다. 사실로 받아들여진 믿음은 좀처럼 바꾸기 어렵다. 사실이라는 관념이 그 믿음을 견고하게 지켜주기 때문이다. 사람들은 자신의 믿음에 따라 현실을 선택적으로 받아들여 감정이입한다. 혹은 선택적으로 감정이입한 세계가 인간이 사실이라고 믿는 세계가 된다. 편견

이나 선입견은 이렇게 만들어진다. 기본적으로 인간은 믿고 싶어 하는 존재이다. 믿음은 인간에게 심리적 안정을 부여하기 때문이다. 믿음이 주는 감정이입, 혹은 감정이입이 주는 믿음의 효과는 불안이나 불신이 불러오는 감정적 소모보다 인간을 훨씬 편안하게 만들어준다. 사람들은 모방적 상상과 감정이입의 지속적 상호작용을 통해 자신이 믿고 싶은 현실의 이미지들을 만들어낸다. 누군가에겐 허황된 얘기가 누군가에겐 독실한 믿음이 되고 누군가에겐 가짜 뉴스에 불과한 것이 누군가에겐 사실로 받아들여진다. 사람들은 자신이 믿고 싶은 세계를 진짜 현실이라고 여기며 살아간다. 관건은 사실이냐 허구냐, 진짜냐 거짓이냐가 아니라 믿느냐 믿지 않느냐다. 사실과 허구, 진짜와 가짜에 대한 판단 역시 이 믿음과 결부되어 있다. 종교가 그토록 믿음을 강조하는 것은 믿음이 없으면 종교가 존립할 수 없기 때문이다. 현실 역시 이와 다르지 않다. 상상은 가상이지만 가상을 실제의 현실로 받아들이는 순간 그 가상은 인간을 지배하기 시작한다. 상상을 모방하고 상상에 감정이입하는 것은 상상 권력을 재생산하는 바탕이다. 영화 도입부에 나온 "「경멸」은 그런 세계의 이야기다"에서 '그런 세계'란 바로 이 상상 권력의 세계를 뜻하는 것이 아닐까?

부재가 인간을 구원한다

미래는 부재의 시간이지만 우리는 그 부재의 시간에 대해 상상하며 자기 삶의 시나리오를 짜나간다. 자신이 꿈꾸는 미래가 허황된 소설

이나 영화 같다고 생각하면 우리는 어떻게 희망에 기대어 살아갈 수 있겠는가? 그러나 니체는 "희망은 실로 재앙 중에서도 최악의 재앙이다. 왜냐하면 희망은 인간의 고통을 연장시키기 때문이다"[8] 라고 말한 바 있다. 니체의 이 말은 희망 없이는 살아갈 수 없는 우리에게 대면하고 싶지 않은 어두운 현실을 일깨운다. 니체의 말대로 인간의 역사는 인간에게 미래의 구원과 희망을 약속했던 세계가 오히려 인간을 억압하고 고통에 빠뜨리는 재앙이 되어 돌아오는 것을 얼마나 숱하게 보여주었던가?

미셸 푸코는 『말과 사물』에서 특정 시대의 상상적 프레임이 그 시대의 보편적이고 자명한 현실 인식으로 자리 잡게 되는 상상 권력의 문제를 흥미롭게 분석해서 보여준 바 있다. 인간이 시대에 따라 다른 상상의 세계를 산다는 것은 상상의 지배력이 결국은 권력의 이동과 관계된 문제임을 보여준다. 개인적인 것이든 집단적인 것이든 우리는 상상이 실재인 듯 사람들을 현혹시킬 때 그 상상이 권력이 되고 부자유가 되며, 심한 경우 폭력이나 재앙까지 초래하는 것을 역사 속에서 쉽게 만날 수 있다. 상상을 실재라고 믿거나 믿게 하려는 욕망이 종교적 맹신을 만들고 권력의 우상화를 낳는다. 타자의 상상을 무비판적으로 내면화하는 감정이입은 이러한 우상화의 가장 효과적인 수단이다. 이런 점에서 영화가 갖는 감정이입의 효과는 널리 알려져 있다. 고다르의 영화들이 감정이입의 장치들을 가능한 배제하려는 것은 그가 영화 매체의 이러한 속성을 너무나 잘 알고 있기 때문일 것이다.

8 니체, 『인간적인 너무나 인간적인 I』, 김미기 옮김, 책세상, 2003, 93쪽.

「경멸」이 지루하고 단조롭게 느껴지는 것 또한 관객들의 감정이입을 불러오는 극적 효과를 거의 사용하지 않기 때문이다.

우리는 믿을 수 없는 이야기를 영화에 비유하면서도 정작 카메라를 스크린 뒤에 감춘 영화들에 감정이입해서 울고 웃는다. 영화와 마찬가지로 현실 또한 그것이 허구임을 감추기 위해 카메라를 스크린 뒤에 숨긴다. 가상을 실제처럼 믿게 하기 위해 만들어지고 유포되는 수많은 스토리와 이미지, 미디어적 조작, 각종 의식儀式과 관례들을 생각해보라. 상상에 속지 말라는 것은 상상이 언제든 인간을 억압하는 크고 작은 권력이 될 수 있기 때문이다. 타자화된 상상을 나의 상상으로 내면화하는 모방세계는 현실의 위계들을 고착화하고 인간을 그 위계의 현실 속에 가둔다.

허황된 거짓이나 광인의 헛소리로 배척되는 상상과 현실이나 진실이라는 믿음으로 감정이입 되는 상상의 위계는 어느 시대에나 존재했다. 그러나 니체는 이 모두가 사실은 허구의 다른 얼굴일 뿐이라고 말한다. 니체는 "우리와 어떤 관계가 있는 이 세계가 왜 허구여서는 안 되는가?"라고 반문한다.[9] 니체가 말하는 허구란 진실의 반대말이 아니라 실재의 반대말이다. 세계가 허구라는 인식은 우리를 상상의 지배를 받는 수동적 감정이입이 아니라 상상의 자유를 영접하는 능동적인 감정이입의 상태로 데려간다. 상상이 허구임을 받아들이는 새로운 감정이입의 세계가 열리는 것이다. 상상이 본질적으로 가상임을 아는 것, 그리고 그로부터 열리는 가상들의 무한한 자유는 상상이

9 니체, 『선악의 저편, 도덕의 계보』, 김정현 옮김, 책세상, 2009, 65쪽

지닌 근원적인 힘과 연결되어 있다. 가상이란 무엇인가라는 질문에 니체는 가상이 "본질의 반대인 어떤 것이 아니라는 것은 분명하다"라고 답했다. 니체는 "내게 가상은 활동하고 살아가는 것 자체이다"라고 말하며 그것이 자신에게 "이 세상에는 가상과 도깨비불과 유령의 춤 외에는 아무것도 없"음을 느끼게 한다고 했다.[10] 니체에 따르면 가상은 철학자들이 강조한 본질의 반대말이 아니다. 본질이라는 것 자체가 철학자들이 상상한 가상의 술어에 불과하다는 것이다. 활동하고 살아가는 것 자체가 가상이라는 것은 인간의 삶 자체가 가상이라는 말이 아닌가? 니체는 서양의 형이상학자들이 도깨비불과 유령의 춤이라는 이름으로 그토록 몰아내려 했던 가상이야말로 인간 삶의 전부라고 말하고 있다.

니체가 말한 가상과 도깨비불과 유령의 춤을 가장 적극적으로 끌어안은 것은 단연 예술의 영역일 것이다. 예술은 상상을 억압이 아닌 해방의 에너지로 경험하는 매혹적인 세계다. 예술의 진정한 힘은 상상을 가상들의 역동적인 춤과 놀이의 양식으로 바꾸는 것이다. 들뢰즈는 예술을 가리켜 "'오류인 한에서의 세계'를 확대하고 거짓말을 신성화하고 속이려는 의지를 우월한 이상으로 만"드는 활동이라고 말한다. 들뢰즈는 또한 "노는 것은 우연을 긍정하는 것이고, 우연의 필연을 긍정하는 것이다. 춤추는 것은 생성을 긍정하는 것이고, 생성의 존재를 긍정하는 것이다"[11] 라고 말했다. 예술이 만들어내는 것은

10 니체, 『즐거운 학문』, 안성찬·홍사현 옮김, 책세상, 2010, 121쪽.
11 질 들뢰즈, 『니체와 철학』, 이경신 옮김, 민음사, 2009, 296쪽.

"거짓을 보다 고귀한 긍정의 힘으로 고양시키는 거짓말들"이다.[12] 들뢰즈가 말하는 예술은 특정한 장르와 예술가들에게만 허용되는 전문성의 영역이 아니다. 그것은 거짓을 긍정하고 생성하는 힘, 상상을 놀이와 춤의 양식으로 바꾸는 가상의 자유로운 활동 자체를 가리킨다. 들뢰즈에게 최상의 예술은 현실에 대한 반응적 가상이 아니다. 진정한 예술은 가상을 현실을 부정하기 위한 용도로 사용하는 대신 가상 자체의 역량을 확대하고 긍정하는 것, 가상의 새로운 운동을 창조하는 것이다. 거짓을 보다 고귀한 긍정의 힘으로 고양시키는 것, 그것이 예술의 힘이다. 상상의 놀이와 춤은 상상을 현실의 고정된 형상적 틀로부터 끌어내어 우연이라는 순간의 형식, 순간의 블록들로 만든다. 고착화된 필연의 세계에 대한 부정적 반응이 아니라 우연이 필연이 되는 새로운 긍정의 세계를 열어가는 것, 그것이 들뢰즈가 예술에 거는 미래다.

영화 속에서 랑은 신의 부재가 인간을 구원한다고 했다. 상상 역시 부재하는 것이다. 무대 위에서 유령들이 일어나 춤춘다. 텅 빈 무대가 우연에서 우연으로, 생성에서 생성으로 살아 움직이는 보이지 않는 역동적 에너지로 가득 찬다. 부재이기에, 실제적 형상들의 구속에서 벗어났기에 더욱 자유로운 가상들의 춤, 이것이 부재가 인간을 구원하는 방식일 것이다.

1963년에 만들어진 영화는 오랜 시간을 건너와 2022년의 우리에

12 같은 책, 186~187쪽.

게 질문을 던진다. 지금 당신은 폴의 영화에서 얼마나 멀리 와 있느냐고. 당신의 마음에도 상상의 감옥에 갇혀 괴로워하는 폴이 살고 있지 않느냐고. 나는 어두운 마음의 극장에 앉아 내 삶의 영화를 관람하고 있다. 나는 아주 오랫동안 내가 찍은 영화라는 사실을 잊은 채 어두운 극장에서 이 영화를 관람해왔다. 객석의 나는 스크린을 흘러가는 영상들에 한껏 감정이입 되어 이것이 벗어날 수 없는 나의 현실이라 여기며 괴로워한다. 그 순간 스크린 속에 카메라 한 대가 떠올라 화면 가득 클로즈업된다. 나는 스크린 속에서 나를 응시하는 카메라의 뷰파인더를 응시한다. 이윽고 객석의 내가 스크린 속의 나를 향해 중얼거린다. 나는 영화다……[13]

13 남는 의문 한 가지: 혹시 카미유는 폴이 의심했던 것처럼 어느 순간 실제로 프로코슈의 유혹에 넘어가버렸던 것은 아닐까? 나로선 고다르가 여러 차례의 힌트를 통해 카미유에게 프로코슈는 남편의 사업상 친구이기 때문에 예의를 갖춰야 하는 사람 이상도 이하도 아닌 존재였음을 보여주었다고 생각하지만, 그 역시 나의 짐작이고 상상일 뿐, 영화는 그녀의 모호한 말과 표정 이상의 정보를 주지 않는다. 타인들의 모호한 표정이나 말을 통해 그들의 속마음을 짐작하고 상상하기는 현실의 우리 역시 마찬가지가 아닌가? 우리가 상상하는 것은 타인들의 마음만이 아니다. 니체는 "모든 인간에게 가장 먼 존재는 자기 자신이다. (……) 모든 예민한 사람들은 이 불편한 진리를 알고 있다"(니체, 『즐거운 학문』, 303쪽)라고 말한 바 있다. 우리는 세상 모든 것을 단지 짐작하고 상상할 뿐이다. 그것이 내 마음일지라도……

마릴린 먼로의 얼굴은 어떻게 존재하는가?

플라톤의 모방론과 플라톤주의의 전복

with 앤디 워홀

얼굴의 존재 방식

여기 마릴린 먼로의 사진이 있다. 사진을 보는 순간 나는 사진 속의 금발 미녀가 누군지 금방 알아본다. 내가 그녀를 한 번도 만난 적이 없다는 사실은 사진 속의 얼굴을 알아보는 데 아무런 지장을 주지 않는다. 내겐 그녀의 얼굴에 대한 지식과 정보가 있기 때문이다. 그녀에 대한 지식과 정보가 없다면 사진 속의 여자는 내게 그저 아름다운 얼굴을 가진 미지의 여인에 지나지 않을 것이다.

우리는 아는 것을 통해 세상을 본다. 지식과 정보는 우리가 세상을 들여다보는 창이다. 우리가 '아는' 마릴린 먼로는 1926년에 태어나 1962년에 사망한 마릴린 먼로의 '실재'가 아니다. 오늘날 우리는 각종 미디어들을 통해 접하는 압도적인 지식과 정보들의 세계에서 살아가고 있다. 수없이 쏟아져나오는 이미지 정보들을 통해 우리는 세

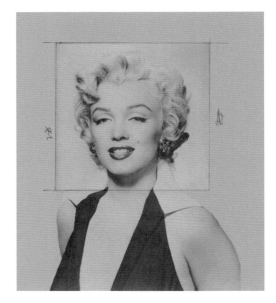

앤디 워홀이 「마릴린」의 원본으로 사용했던 사진. 사진에 앤디 워홀이 선을 긋고 작업했던 흔적이 남아 있다.

계 유명인들의 얼굴을 금방 알아보고 심지어는 친숙하게 느끼기까지 한다. 엘리베이터에서 아는 사람을 만나 반갑게 인사를 나눈 후 헤어져 생각해보니 TV에서 본 유명인이더라는 누군가의 얘기가 실없는 우스개가 아닐 정도로 우리는 한 번도 만난 적 없는 숱한 '아는' 얼굴들의 세상을 살아가고 있다.그러나 내가 아는 얼굴은 진짜 마릴린 먼로의 얼굴인가? 나는 내가 아는 얼굴이 그녀의 실제 얼굴임을 어떻게 확신하는가? 누군가 내게 그녀의 어린 시절이나 나이 든 후의 얼굴, 화장을 지운 민낯의 얼굴을 보여주면 나는 그녀를 잘 알아보지 못할 것이다. 안다는 것은 무엇일까? 내가 아는 것은 그녀의 실제 얼굴이 아닌 몇 장의 사진들을 통해 얻은 단편적인 이미지일 뿐이다. 더구나 내가 알고 있는 그녀의 이미지는 사진 속의 그녀를 내가 나의 상상과

시선으로 다시 찍은 것이다. 마릴린 먼로의 얼굴은 이처럼 하나의 얼굴이 아닌, 무수한 사람들이 각자의 사진기로 찍은 무수한 사본들로 존재한다. 이것이 우리가 뭔가를 안다는 것의 의미일 것이다. 그렇다면 그 숱한 사본들 속에 그녀의 진짜 얼굴은 어디에 있는가?

앤디 워홀은 실크스크린 작업을 통해 마릴린 먼로의 얼굴을 다양하게 변주한 작품으로 널리 알려져 있다. 이 작품에서 그가 사용했던 사진은 그녀가 1953년에 출연한 영화 「나이아가라」를 위해 찍은 흑백 사진에서 잘라낸 것이라고 한다. 그녀의 전성기 때 찍은, 영화 홍보용으로 제작된 사진 속에서 그녀는 인형처럼 화려한 메이크업을 한 채 활짝 웃고 있다. 당대 최고의 인기를 누리던 얼굴답게 이 사진은 그녀의 얼굴이 가진 상품성을 최대한 과장해서 보여주고 있다. 그녀를 보여주면서 동시에 감추고 있는, 영화의 화려한 포장지 같은 이 얼굴을 우리는 그녀의 진짜 얼굴이라고 할 수 있을까?

세상에는 수많은 마릴린 먼로의 사진들이 있다. 사람들은 사진 속의 얼굴들이 아닌 그녀가 살아 있을 때의 얼굴이 그녀의 진짜 얼굴이라고 말할 것이다. 그렇다면 그녀의 진짜 얼굴은 생전의 그녀가 어느 때 어느 장소를 스쳐 갔던 얼굴인가? 살아 있는 얼굴은 시시각각 변한다. 어제와 오늘의 얼굴이 다르고 내일의 얼굴 또한 다를 것이다. 쉬지 않고 흘러가는 시간의 흐름 속에서 얼굴에는 미세한 주름들이 생겨나고 피부는 생기를 잃어가고 얼굴의 윤곽선은 서서히 변해갈 것이다. 어린 시절 당신을 알았던 사람이 40대의 당신을 쉽게 알아볼 수 있는가? 10대의 얼굴과 20대의 얼굴, 30대의 얼굴 중 어느 얼굴이 당신의 진짜 얼굴인가? 밝을 때의 얼굴과 어두울 때의 얼굴, 아침의 얼

굴과 저녁의 얼굴, 슬플 때의 얼굴과 즐거울 때의 얼굴 등등…… 당신의 생을 스쳐 간 그 숱한 얼굴들 중 어떤 얼굴이 당신의 진짜 얼굴, 오리지널 얼굴인가?

세상의 모든 얼굴들이 그렇듯 마릴린 먼로의 실제 얼굴 역시 시간의 풍화작용을 비껴갈 수 없었을 것이다. 사진 속에 응고된 그녀가 변함없이 매혹적인 웃음을 짓고 있는 동안에도 그녀의 얼굴은 숱한 희로애락을 거치며 매 순간 변화하고 늙어갔을 것이다. 그렇다면 마릴린 먼로의 진짜 얼굴은 시간에 따라 끊임없이 변해갔을 얼굴들, 매 순간의 감정들과 욕망들 속에서 같은 얼굴이지만 늘 다른 얼굴들로 출렁였을 무수한 표정들 속에 존재한 것은 아니었을까? 단 하나의 표정으로 수렴될 수 없는, 삶의 순간들을 스쳐 간 수많은 표정들이야말로 그녀의 진짜 얼굴이 아니었을까? 표정 없이 어떻게 얼굴이 나타날 수 있는가? 살아 있는 얼굴이 어떻게 단 하나의 표정에 머무를 수 있는가? 표정이 없다는 무표정 또한 하나의 표정이 아닌가? 우리는 얼굴을 끊임없이 살아 움직이게 하고 세상에 나타나게 하는 이 무수한 표정들을 스피노자의 말을 빌려 "무한하게 존재하는 일종의 양태적 변용"[1]이라 말할 수 있을 것이다. 들뢰즈가 스피노자의 철학을 논하며 말했던 "본질에 속하는 것은, 단지 상태나 변용일 뿐"[2]이라는 말처럼, 10대의 마릴린, 20대의 마릴린, 30대의 마릴린, 즐거운 마릴린, 꿈꾸는 마릴린, 사랑에 빠진 마릴린, 울고 있는 마릴린, 외로운 마릴린 등등으로 변용되는 얼굴의 무한한 양태들이야말로 그녀 얼굴의

1 B. 스피노자, 『에티카』, 강영계 옮김, 서광사, 2012, 53쪽.
2 질 들뢰즈, 『스피노자의 철학』, 박기순 옮김, 민음사, 2017, 62쪽.

진정한 본질이자 실재다. 그녀의 얼굴을 스쳐 간 무수한 표정들을 빼면 그녀의 얼굴에 무엇이 남는가? 아마도 그 또한 하나의 양태일 죽음의 표정이 남을 것이다.

불멸의 신화와 불멸하는 차이들

플라톤은 소크라테스와 함께 영혼과 불멸이라는 개념을 서양 철학의 중심에 놓았던 대표적인 철학자였다. 화이트헤드는 플라톤 이후의 서양 철학은 플라톤에 대한 각주에 불과하다고 말한 바 있다. 특히 이데아는 대중적으로 가장 널리 알려진 플라톤 철학의 중심 개념이다. 플라톤에게 이데아는 영원히 변하지도 소멸하지도 않는 이 세상의 원본, 즉 절대적 오리지널이다. 태어나고 변하고 소멸하는 것이 시간의 일이라면 영원과 불멸의 시간이란 시간의 이러한 본질에서 절대적으로 벗어나 있는 시간이다. 그러나 쉼 없이 변하고 흐르는 것 또한 시간의 절대적 속성이 아닌가? 세상의 어떤 존재가 시간의 운명을 피해 갈 수 있단 말인가? 그런 점에서 영원히 변치 않는 시간이란 시간의 운명에서 벗어나고 싶은 인간이 만든 상상의 신기루다. 서양의 형이상학을 지배한 것은 이 상상의 신기루다.

　미국의 작가인 폴 오스터가 각본을 쓰고 웨인 왕 감독이 만든 「스모크」(1995)라는 영화에는 주인공 역을 맡은 하비 케이틀이 매일 같은 시간 같은 곳에서 자신이 사는 거리의 모습을 찍는 장면이 나온다. 그가 스크랩해둔 사진들 속에는 같은 곳이지만 매일 달라지는 거리

의 풍경들이 찍혀 있다. 사진 속에는 지나가는 차들과 사람들이 다르고 사람들의 옷차림과 표정이 다르고 날씨가 다르고 계절이 다르고 바람이 다르고 햇빛의 강도와 각도가 다른 풍경들이 담겨 있다. 늘 같아 보이는 거리의 건물과 도로들에도 하루라는 시간이 지나간 크고 작은 변화의 흔적들이 새겨져 있을 것이다. 하비 케이틀이 내뿜는 허공의 담배 연기처럼, 시간의 흐름 속에서는 어떤 것도 같은 모습으로 머무르지 않는다. 쉼 없는 차이를 만드는 것, 이것이 시간의 본질이기 때문이다. 매일 같은 모습으로 반복되는 듯한 우리의 삶에는 시간이 만드는 무한한 차이들의 세계가 있다.

앤디 워홀은 동일한 대상, 동일한 공간에 카메라의 프레임을 장시간 고정시키고 촬영하는 이른바 죽치는 영화durational film를 여러 편만들었다. 그가 1963년에 만든 「잠」이라는 5시간 21분짜리 무성영화는 시인이자 그의 연인으로 알려진 존 조르노가 잠자고 있는 모습을 편집 없이 있는 그대로 찍은 리얼타임 영화였다. 또한 1964년에는 해질 무렵부터 6시간 동안 뉴욕의 엠파이어스테이트 빌딩에 카메라 프레임을 고정시킨 「엠파이어」라는 영화를 만들기도 했다. 앤디 워홀의 이러한 작업은 공간이 아닌 시간을 찍는 것이다. 이 영화들은 동일한 공간적 프레임 안에서 시간이 생성하는 차이들을 포착한다. 앤디 워홀은 "인생은 스스로 되풀이하면서 변화하는 모습의 연속이 아닐까?"라고 말한 바 있다. 반복되는 차이들, 혹은 차이들의 반복을 보여주는 것이 그가 이런 영화들을 찍은 이유일 것이다. 공간은 스스로 변화하지 않는다. 변화는 오직 시간이 만드는 것이다. 시간이 만드는 무한한 차이들은 살아 있는 세계의 본질이다. 이런 점에서 동일성만

이 끝없이 반복되는 영원의 시간이란 시간을 부정하는 가상의 시간이라 말해야 할 것이다.

플라톤을 가장 견딜 수 없게 만든 것은 태어나 늙고 죽는 시간의 덧없는 유한성에 얽매인 인간의 삶이었다. 인간이 시간의 유한성을 벗어날 수 없는 것은 인간에게 몸이 있기 때문이다. 플라톤에게 육체의 시간은 죽음의 시간이다. 인간은 "조개처럼 갇힌 상태로 두르고 다니는 '몸'이라 부르는 무덤에 묻혀 있"[3]는 존재일 뿐이다. 『국가론』에서 소크라테스는 "인간이 세상에 태어나 늙어 죽기까지의 일생은 영원에 비하면 무와 마찬가지가 아니겠나?"[4]라는 말로 몸의 시간과 영원의 시간을 무와 유의 개념으로 대립시킨다. "자네는 인간의 영혼이 불멸이라는 것을 모르나?"라는 소크라테스의 말처럼. 늙고 죽는 몸의 시간은 영혼이 거주하는 영원과 불멸의 세계에서 배제된다.[5]

3 플라톤, 『파이드로스』, 조대오 역해, 문예출판사, 2008, 72쪽.
4 플라톤, 『플라톤의 국가론』, 최현 옮김, 집문당, 2011, 403쪽. 앞으로 이 책에 대한 인용은 본문에 괄호 안 쪽수로 표기한다.
5 이와 관련해서 미셸 푸코의 말은 흥미로운 참조가 될 듯하다. 푸코는 "야윈 얼굴, 구부정한 어깨, 근시의 눈, 민둥머리, 정말 못생긴 모습, 그리고 내 머리라는 이 추한 껍데기, 내가 좋아하지도 않는 이 철창 속에서 나를 보여주며 돌아다녀야 한다. 바로 그 창살을 통해 말하고, 바라보고, 남에게 보여야 한다. 이 피부 아래 머물며 썩어가야 한다"는 인식이 서양 문화를 관통한 유토피아의 개념을 탄생시켰다고 말하며, "아마도 몸의 슬픈 위상학을 지워버릴 수 있는 가장 끈질기고도 강력한 유토피아를 서구 역사의 시초 이래 우리에게 제공해 온 것은 영혼이라는 위대한 신화일 것이다"라고 말한다. 존재하지 않는 이상의 장소를 뜻하는 유토피아는 "내가 **몸 없는 몸**을 갖게 될 장소"(강조 원저자), 즉 영혼의 장소다. 그 영혼의 장소는 "몸의 무거움과 추함을 날려버리고, 내게 눈부시고 영원히 지속되는 몸을 돌려주었다." 그리하여 우리는 서양 철학의 역사에서 영혼이라는 가상의 세계로부터 울려 나오는 이런 찬가를 듣게 된다. "내 늙은 몸이 썩어가게 되더라도, 그것(영혼—인용자)은 훨

그러나 우리는 아무것도 태어나지도 변하지도 죽지도 않는 불멸의 시간을 차라리 죽음의 시간으로 불러야 하지 않을까? 자연에서는 죽음 또한 다른 생명들에게 자신의 몸을 내주는 또 다른 생명의 시간을 산다. 죽은 몸은 끝이 아니라 자연의 왕성한 생명 활동으로 회귀하는 것이다. 우리가 진정으로 영원과 불멸이라 불러야 할 것은 새로운 생의 에너지로 끝없이 되살아나는 이 순환적 생명의 시간이다. 이 시간은 니체가 영원회귀라고 말했던, 모든 생이 끝없는 차이들로 되돌아오는 영원한 생성의 시간이다. 『파이드로스』에서 소크라테스는 "시원은 생겨나지 않네. 왜냐하면 모든 생겨나는 것은 반드시 시원으로부터 생겨나야 하지만, 시원은 어떤 것으로부터도 생겨나지 않기 때문이지"[6] 라고 말한다. 플라톤이 상상한 이데아는 모든 것을 생겨나게 하는, 그러나 저 스스로는 시간의 어떤 지배도 받지 않는 이 시원의 세계를 일컫는 이름이다. 문제는 플라톤이 이데아의 상상 속에서 만들어낸 오리지널과 카피, 즉 실재와 가상이라는 절대적 위계의 프레임이다. 이 프레임은 플라톤이 상상한 세계의 기본 틀이다. 플라톤의 철학은 '선과 악', '덕과 방종', '유식과 무식', '친구와 적', '이익과 해악', '선량한 사람과 불량한 사람', '참된 사랑과 감각적인 사랑' 등 각종 이분법적 위계들의 장엄한 교향악을 들려준다.[7] 이 교향악의 중

씬 더 오랫동안 살아갈 것이다. 내 영혼 만세!"(미셸 푸코, 『헤테로토피아』, 이상길 역, 문학과지성사, 2014, 28~31쪽).

6 플라톤, 『파이드로스』, 59쪽.

7 『국가론』에서 플라톤이 꿈꾼 이상 국가 역시 철저하게 이러한 이분법적 위계로 운영되는 시스템이다. 국가가 남녀의 성적 결합과 출산의 문제를 어떻게 관리해야 하는지를 말하는 것은 특히 흥미로운 대목이다. 이 책에서 소크라테스는 "양성 중에서 어느 쪽이건 우수한 자

심에 인간이 지향해야 할 불멸의 영혼이라는 절대선이 있음은 물론이다. 어떤 점에서 서양의 형이상학은 자신이 속한 생물학적 종을 부정하고 싶은 철학자들의 거대한 욕망의 성채처럼 보인다. 육체의 유한성을 벗어나 인간을 불멸의 영혼으로 고양시키고자 하는 철학자들의 욕망이 서양의 형이상학을 이끌어왔다면, 그 이면에는 인간을 하등한 종으로 바라보는 집요한 불신의 시선이 있다. 이 불신이 인간을 우월과 열등이라는 이분법적 위계로 분류하고 개조하려는 철학과 종교의 열정을 낳았을 것이다.[8]

는 역시 우수한 상대와 결합하고 열등한 자는 또 열등한 상대와 결합해야 하네. 그리고 국민들을 가장 이상적인 상태로 끌어올리려면 전자의 자손들만을 양육하고 후자의 자손들을 길러서는 안 된다는 원칙이 우리 사이에 이미 설정된 것이 아닌가. 그러나 그것은 통치자만이 알고 있는 비밀이어야 하네. 만일 그렇지 않으면 국민들은 수호자에게 반감을 가질 테니까"(202)라고 말한다. 이것은 국가가 인간의 성적 결합이나 출생과 양육 같은 신체 영역 전반을 우열의 위계로 치밀하게 관리해야 한다는 관념을 담고 있다. 이러한 관념 속에서 남녀의 성적 결합은 혈통 관리를 위한 짝짓기 이상의 의미를 가지지 않는다. 인용문에서 소크라테스는 이러한 통치 방식이 초래할 국민의 반감까지도 치밀하게 신경 쓰는 모습을 보여준다. 더 나아가 "모든 국민이 희로애락을 같이하면 그것은 단결되어 있다는 증거요, 국가를 통일시키는 것이 아니겠나"(205)라는 말에서는 개인의 신체뿐만 아니라 희로애락이라는 감정의 영역까지 국가의 이름으로 관리하려는 욕망을 드러낸다. 이처럼 플라톤이 꿈꾸는 이상국가에는 개인은 없고 국가만이 존재한다.

8 니체는 철학자들이 왜 자신이 인간임을 부정하는 일에 그토록 열심이었는지에 대한 하나의 암시를 준다. "플라톤은 현실에서 도망쳐 사물들을 오직 빛바랜 관념적인 상으로만 보고자 했다. 그는 감정이 풍부한 사람이었으며 감정의 파도가 얼마나 쉽게 자신의 이성을 뒤덮는지 알고 있었다. 따라서 이 현자는 이렇게 자신에게 말해야 했을 것이다. '나는 현실을 존중하기를 원한다. 그러나 나는 그것을 잘 알고 있고 두려워하기 때문에 그것에서 등을 돌리고 싶다.'"(니체, 『아침놀』, 박찬국 옮김, 책세상, 2013, 346쪽)

실재와 가상의 위계

플라톤이 이데아를 정점으로 상상했던 세상의 위계, 즉 현실은 이데아의 모방이며 예술은 그 모방의 모방이라는 위계의 논리는 널리 알려져 있다. 이 논리에 따르면 실재, 즉 '참으로 있는' 세계는 이데아라는 '관념적 형상'뿐이다. 이에 비해 이데아라는 추상을 가시적 존재로 현전케 하는(플라톤은 이것을 모방이라 표현했다) 현실은 열등한 가상이다. 이 논리를 적용하면 마릴린 먼로의 실제 얼굴은 실재하는 이데아의 얼굴을 본뜬 카피일 것이다. 그녀의 사진은? 물론 그것은 카피의 카피이다. 그렇다면 실크스크린 작업을 통해 앤디 워홀이 마릴린 먼로의 사진에 입힌 다양한 예술적 가공들은 이 위계의 어디쯤에 속하는 것일까? 그것은 플라톤이 만든 위계의 가장자리에서 끓어오르는 '그릇된 지원자들'의 세계, 즉 시뮬라크르의 세계다. 앤디 워홀이 보여주는 시뮬라크르의 세계는 플라톤의 모방적 위계에는 끼지도 못할 비유사성을 확장하는 그릇된 카피들의 세계다. 플라톤이 당대의 소피스트들에게서 타락과 속임수로 가득 찬 궤변을 보았듯, 우리는 앤디 워홀의 작품에서 플라톤이 그토록 몰아내고자 했던 나쁜, 혹은 유해한 복사물로서의 시뮬라크르의 반란을 본다. 이를테면 플라톤의 미메시스 체계에 대한 앤디 워홀의 유쾌한 딴지 걸기.

　플라톤의 철학적 상상을 떠받치는 이데아의 절대적 권위는 어디에서 오는가? 그것은 물론 이데아가 세계의 유일한 원본이라는 데서 온다. "신은 천연의 것으로 유일한 침대를 만들"(386)고, 인간은 그것을 본떠 세상의 수많은 침대들을 만들어낸다. 플라톤 철학에서 세계

의 관념적 형상인 이데아는 천연, 즉 절대 자연의 세계다. 그의 책에서 이데아의 침대는 '침대 자체', '진짜 침대', '이상적인 침대', '참된 침대', '원형의 침대'인 동시에 '진정으로 존재하는 침대', '실재하는 침대', '참으로 있는 침대' 등의 다양한 명명으로 나타난다. 이상理想이란 실체가 없는 부재의 관념임에도 불구하고 이상과 실재를 동일한 범주로 묶는 것은 플라톤 철학이 실재를 일반적인 개념과는 정반대의 의미로 쓰고 있음을 보여준다. 오로지 이상적인 침대만이 진정으로 실재하는 침대라는 인식은 푸코가 **"몸 없는 몸의 장소"**라고 말했던 유토피아의 개념과 다르지 않다. 유토피아란 본래 '없는 장소'를 뜻하는 말이 아닌가? 몸 없는 몸의 장소인 유토피아와 실재하지 않는 실재의 장소인 이데아는 사실상 같은 개념인 것이다.[9] 플라톤 철학이 이데아를 본뜬 세상의 수많은 침대들을 실재를 닮은 가상이자 짝퉁일 뿐이라고 말하는 것은 널리 알려진 얘기다. 이런 의미에

9 미셸 푸코의 글에서 부재의 장소를 뜻하는 유토피아에 대한 대안적 개념으로 제시된 것은 헤테로토피아다. 실재하지 않으면서도 '공통의 장소'를 점유하고 있는 것이 유토피아라면 헤테로토피아는 시공간 속에 산포된 국지적이면서 이질적인 차이들의 장소다. 유토피아가 "넓은 도로가 뚫려 있는 도시, 잘 가꾼 정원, 살기 좋은 나라를 보여주"며 "언어와 직결되"어 "이야기와 담론을 가능하게 하는 반면", "헤테로토피아는 불안을 야기하는데, 이는 아마 헤테로토피아가 언어를 은밀히 전복하고 이것과 저것에 이름 붙이기를 방해"함으로써 "문법의 가능성을 그 뿌리에서부터 와해하고 신화를 해체"하기 때문이라고 푸코는 말한다(미셸 푸코, 『말과 사물』, 이규현 옮김, 민음사, 2012, 11~12쪽). 유토피아는 현실 세계를 지배하고 인간의 이야기와 담론들을 만들어내는 부재의 장소다. 모든 시대는 실재하지 않는 이상적 이미지들을 자기 시대의 모토로 내세운다. 이러한 이상화된 부재의 이미지들은 권력을 강화하고 통치를 용이하게 하는 주요 수단이 된다. 이상적 이미지들은 시대에 따라 달라지지만, 유토피아적 비전이 인간을 지배하는 인식의 주요한 토대를 이룬다는 점은 다르지 않다. 서양 인식론의 변화를 다루는 『말과 사물』이 유토피아에 대한 언급으로 시작되는 것은 이런 점에서 의미심장하다.

서라면 마릴린 먼로의 아름다운 얼굴 또한 짝퉁에 불과하다. 시간 속에서 소멸한 그 얼굴은 영원히 변치 않는 불멸의 얼굴이 아니기 때문이다. 그렇다면 세상에 존재하는 얼굴들의 원본은 어디에 있는가? 원본은 모든 얼굴이 그것을 닮았지만 세상 어디에도 실재하지 않는 얼굴일 것이다. 세상에 실재하는 것은 개개의 인간들이 지닌 쉼 없이 변화하는 얼굴들일 테니 말이다. 그러나 플라톤의 세계에서 이 얼굴들은 실재가 아닌 가상으로 여겨질 뿐이다.

이데아는 어떻게 대중에게 널리 알려진 철학 개념이 될 수 있었을까? 아마도 그것은 이 개념에 담긴 의미가 인간 세계의 본질적인 문제와 연관돼 있기 때문일 것이다. 이 글은 그것을 언어의 문제와 관련지어 풀어보려 한다. 플라톤은 "이 관념(이데아)에 따라 침대를 만드는 자는 침대를, 책상을 만드는 자는 책상을 만들어 우리에게 제공"(384)함으로써 세상의 모든 침대들은 '침대'의 관념적 형상인 이데아를 모방한다고 말한다. 침대의 관념적 형상이란 인간이 지식을 통해 얻은 침대의 형상, 즉 의미를 뜻할 것이다. 플라톤의 말대로 세상의 침대들은 이 의미에 따라 만들어지고 사용되며 '침대'라는 이름으로 불리어진다. 세상에는 다양한 재질과 모양을 가진 수많은 침대들이 있지만 그 모두는 우리에게 '침대'라는 동일한 의미로 존재한다. 이것이 플라톤이 말하는 모방이다. 우리가 모방하는 것은 침대의 실재가 아닌 의미지만, 우리는 이 의미를 침대의 실재로 받아들인다. 오직 이데아만이 실재한다는 플라톤의 침대론은 이런 의미일 것이다.

"세상에는 여러 가지 미와 여러 가지 선이 있으며 또 우리가 이야

기하거나 정의하는 것들도 마찬가지로 다수라는 말이 첨가된" 것이
지만, 세상에는 "또 하나의 절대미와 절대선이 있으며 또 그때 다수
로 여기던 모든 것에 관해서도 저마다 하나의 이데아가 있는데 이에
따라 단일한 모양이 있는 것으로 정해 그 각자를 '참으로 있는 것'으
로 부르고 있네"(267)라고 플라톤은 말한다. 이 말에는 언어의 본질
에 대한 매우 의미 있는 시사가 담겨 있다. 세상에 존재하는 다수의
모양과 재질을 지닌 사물들을 인간은 관념적 형상에 따라 침대나 책
상, 나무, 꽃 등으로 인식한다. 인간이 받아들인 이 의미의 세계가 플
라톤이 말하는 '참으로 있는' 세계다. 그렇다면 플라톤의 이데아론은
모든 사물이 언어가 가리키는 의미의 생을 살도록 되어 있는 이 세계
의 본질을 정확하게 꿰뚫고 있는 것이 아닌가? 언어는 사물에 붙여진
가상의 기호일 뿐 사물의 실재가 아니라는 점에서 현실이 이데아를
모방한 가상이라 말했던 플라톤의 지적은 옳았다. 문제는 플라톤이
이데아에만 참된 실재라는 왕관을 씌워줬다는 점이다.

　플라톤이 세상의 모든 것을 가상으로 만들면서 이데아만을 유일하
게 참된 실재라고 말하는 것은 서양의 관념론자들이 '실재'라는 개념
에 왜 그리 집착했는지를 생각게 한다. 참, 혹은 진리로 명명되는 이
데아는 어떤 오류나 오차의 가능성도 존재하지 않는 완벽한 세계다.
플라톤에게 오류나 오차는 가상의 본질적 속성이다. 인간이 감각적
으로 경험하는 현실은 오류나 오차들로 가득 차 있다. 하늘의 달은 그
것을 보는 시간과 공간, 혹은 보는 사람의 심리에 따라 크게도 작게
도, 환하게도 어둡게도 보인다. 인간의 감각 속에서 시간은 빠르게도
느리게도 흘러간다. 춥다, 덥다도 개인에 따라 무수한 감각적 차이

들로 존재한다. 인간이 감각의 세계에서 경험하는 것들은 매 순간 수많은 차이들로 변용된다. 니체는 "육체적인 것을 환영으로 격하시키고" "스스로 자신의 '실재성'을 부정하는" 이성적 금욕주의자들을 향해 "삶에 적대적인 종족"이라 명명한 바 있다.[10] 우리는 이러한 감각적 오류들이야말로 인간이 경험하는 삶의 진정한 '실재'라고 생각한다. 그러나 플라톤의 관점에서 감각의 차이들은 유한한 몸을 가진 인간의 열등함을 입증하는 그릇된 가상일 뿐이다. 이데아라는 보이지 않는 추상을 가시적 현전으로 만들어주는 현실은 오직 이데아의 명령에 복종하는 열등한 가상의 지위로서만 플라톤의 공화국에 초대된다.

니체는 "만일 우리가 많은 철학자들이 가지고 있는 도덕적인 감격과 우매함으로 '가상의 세계'를 완전히 없애버리려고 한다면, (……) 최소한 이때 그대들이 말하는 '진리'라는 것 역시 더 이상 남는 것이 아무것도 없을 것이다!"[11] 라고 말했다. 그렇다면 이런 삼단논법을 가정해보는 건 어떨까. 현실의 모든 것은 가상이다. 플라톤의 사상 또한 그의 현실에서 나온 것이다. 따라서 그의 사상 또한 가상이다. 이것은 마치 '모든 크레타인은 항상 거짓말쟁이다'라고 말한 에피메니데스에 대해 '에피메니데스는 크레타인이다. 고로 그 또한 거짓말쟁이다'라고 하는 에피메니데스의 역설과 유사한 상황이다. 플라톤의 사상은 플라톤이 가진 관점의 산물이다. 니체는 "**오직** 관점주의적으로 보는 것만이, **오직** 관점주의적인 '인식'만이 존재한다"[12] 라고 말하며,

10 니체, 『선악의 저편, 도덕의 계보』, 김정현 옮김, 책세상, 2009, 481~482쪽.
11 같은 책, 65쪽.
12 같은 책, 483쪽, 원저자 강조.

"우리가 같은 사태에 대해 좀 더 많은 눈이나 다양한 눈을 맞추면 맞출수록, 이러한 사태에 대한 우리의 '개념'이나 '객관성'은 더욱 완벽해질 것이다"라고 했다. 철학자들이 절대적 객관성으로 상상했던 단하나의 진리가 아니라, 세상에 존재하는 숱한 관점들에 자신의 눈을 맞출수록 더 완전한 객관성에 다가가게 된다고 니체는 말하고 있는 것이다. 완전한 객관성이란 어떠한 주관으로부터도 분리된 것이 아니라 모든 개별적 주관들의 총합으로 존재하는 것이 아닌가? 더구나인간은 두 개의 눈을 갖고 있다. 한 인간의 내면에서도 수시로 관점의차이와 갈등이 생겨나는 것이 인간의 현실인 것이다. 특정한 관념만을 절대적이고 보편타당한 진리라고 믿는 철학자들의 관점은 오랫동안 그 관점에 승복해온 사람들로 인해 지배적인 힘을 갖게 된 것이다.

참이라는 가상

관점이 없이는 현실이 존재하지 않는다. 현실이란 관점의 산물이기때문이다. 인간이 인식하는 현실은 관점의 뷰파인더에 포착된 세계다. 두뇌 활동이 정지된 뇌사 상태의 사람을 상상해보라. 뇌의 지각기능이 멈추는 순간, 몸은 존재해도 현실은 더 이상 존재하지 않는다. 관점이 사라졌기 때문이다. 현실이란 인간의 의식에 투영된 세계다. 플라톤이 가상이라고 말한 현실은 우리에게 엄연히 실재하는 세계다. 인간이 실재하는 것으로 인식하는 현실은 이데아라는 철학적 뜬구름이 아니라 매 순간 자신의 몸과 마음으로 지각하는 지금 여기의 세계

다. 마릴린 먼로의 사진 역시 우리에겐 가상이나 허구가 아닌 그녀가 실존했던 인물임을 알려주는 명백한 증거다. 사진 속에 있는 그녀의 얼굴은 화장이라는 일차 가공을 거친 얼굴이다. 사진을 찍는 과정에서 그 얼굴은 다시 이런저런 촬영 기술에 의한 이차 가공을 거쳤을 것이다. 지금이라면 포토샵 기술을 동원한 삼차 가공까지도 가능했을 것이다. 사람들은 이러한 가공을 거짓이나 속임수라고 생각하지만 그렇다고 사진 속 마릴린 먼로를 가상의 존재라고 생각하지 않는다.

우리가 현실이라 생각하는 세계는 숱한 가공과 허상의 이미지들로 이루어져 있다. 우리는 날마다 타자들이 연출한 이미지들과 만나고 자신의 이미지들을 연출하며 살아간다. 연출과 가공이 없는 현실은 상상하기 어렵다. 아니, 사실은 현실 자체가 연출되고 가공된 세계라고 해야 할 것이다. 그럼에도 우리는 현실이 실재하는 세계임을 의심하지 않는다. 삶이 아득한 꿈처럼 느껴져도 우리는 내려야 할 지하철역을 잊지 않고 아는 사람을 만나면 반갑게 인사를 나눈다. 일상의 습관들이 우리를 현실=실재라는 즉각적 자동 반사의 세계로 되돌리기 때문이다. 그렇다면 현실=실재라는 이 즉각적인 자동 반사의 세계야말로 우리가 속임수라 생각하는 가공의 세계보다 더 본질적인 속임수인 것은 아닐까? 이 속임수를 들여다보기 위해서는 우리에게 현실이 가상의 세계임을 알려준 플라톤의 이데아론으로 다시 돌아가야 할 것이다.

플라톤에게 현실이란 이데아를 모방하는 가상이 아닌, '모방해야만 하는' 가상이다. 플라톤은 "형상(모델, 본本)을 받아들이는" 복사물과 "형상을 받아들이지 않는" 복사물을 구분하면서 후자를 환

영들 Phantasmata이라 명명한다. 전자를 뜻하는 에이코네스eikônes 는 "형상 자체는 아니지만 형상을 모방하며 형상과 비슷하게 되려고 노력한다"는 의미를 담고 있는 말이라고 한다. 그에 비해 판타스마타는 "형상을 전적으로 거부"하는 시뮬라크르를 뜻한다.[13] 플라톤이 현실과 환영을 구분하는 기준은 이데아라는 세계의 본本을 모방하여 그것과 비슷하게 되려고 노력하느냐, 즉 본의 세계에 복종하느냐 아니냐의 여부다. 이런 의미에서 이데아란 단순한 본이 아니라 본을 따르라는 절대적 명령이다.[14] 플라톤의 미메시스는 이데아를 충실히 모방하는 가상과 모방하지 않거나 그릇되게 모방하는 환영을 분리함으로써 후자를 모방의 위계 바깥으로 밀어낸다.

현실과 환영의 분류에는 실체성이라는 또 다른 기준이 존재한다. 환영이 실체가 없는 세계라면 현실은 가상이어도 우리에게 엄연히 실체로 지각되는 세계다. 앞서 말했듯 사람들은 침대의 '관념적 형상'에 따라 침대를 만들거나 사용한다. 이데아는 추상이지만 그것을 본떠 만들어진 침대는 실체다. 플라톤은 이데아만이 '참으로 있는 것'이라 말했지만, 보고 만질 수 있는 실체의 세계가 없다면 우리는 이데아의 존재를 어떻게 알 수 있겠는가? 현실적 실체가 없다면 이데아는 플라톤이 그토록 배척하려 했던 환영이나 시뮬라크르의 유령으로 떨어지고 말 것이다. 이것이 이데아가 그것을 모방하는 현실을 절대적으로 필요로 하는 이유다.

13 질 들뢰즈, 『의미의 논리』, 이정우 옮김, 한길사, 2010, 45쪽 참조.

14 우리가 성장기에 들었던 '본받아라'도 같은 의미일 것이다. '본을 모방하여 닮아지려 노력하라'는 인간의 성장을 이끄는 가장 지배적 명령이다.

우리가 매일 눈으로 보고 그 위에서 잠드는 침대는 단순한 사물이 아니라 침대라고 '불리는' 사물이다. 침대가 무엇인지 모르는, 즉 머릿속에 침대의 본이 없는 사람에게 그 사물은 실재하지만 '침대'는 아닐 것이다. 침대의 본을 알아야 그는 비로소 그 사물을 침대로 인식하게 된다. 본의 모방은 인식의 본질이다. 이런 점에서 이데아만이 참으로 있는 것이라는 플라톤의 말은 인간에 의해 인식된 세계의 본질을 정확히 설명한 것이 된다. 관념에 불과한 이데아가 참으로 실재한다는 논리의 모순이 가능한 것은 인간이 실재로 인식하는 세계가 바로 의미로 구성된 지知의 세계이기 때문이다. 지식이란 세계의 본本, 즉 의미를 습득하는 것이다. 플라톤에게 이데아는 인간이 이성의 연마를 통해 도달해야 할 가장 이상적인 '지'의 형상이다.

지란 롤랑 바르트가 "인류의 태곳적부터 권력이 기재된 대상"이라고 말했던 언어체langue의 영역이다. 롤랑 바르트는 "우리는 언어체 안에 있는 권력을 보지 못합니다. 왜냐하면 모든 언어체는 분류이며, 모든 분류는 억압이라는 사실을 망각하기 때문입니다"라고 말하며, "언어체에는 필연적으로 예속과 권력이 뒤섞여 있"다고 지적한 바 있다.[15] 인간의 지식을 구성하는 언어체는 세계를 위계적으로 분류하고 그 위계를 통해 인간을 억압하는 근원적 권력이다. 세계의 본인 이데아는 이 절대적 랑그의 영역이다. 모든 인간은 아는 것의 지배를 받으며 살아간다. 그런 점에서 언어체는 권력이 기재된 장소일 뿐만 아니라 그 자체가 권력이다. 세계의 원본인 이데아가 idein 이라

15 롤랑 바르트, 『텍스트의 즐거움』, 김화영 옮김, 동문선, 2002, 120~122쪽.

는 그리스 어원에서 나왔다는 것은 이런 점에서 시사적이다. idein 은
영어의 see 처럼 '보다'와 '알다'라는 뜻을 동시에 가지고 있는 말이라
고 한다. '알다'가 지의 영역이라면 '보다'는 모방을 통해 지를 가시
적 현전으로 만드는 영역이다. 이데아와 현실 사이에서 일어나는 것
이 이 '알다'와 '보다'의 상호작용이다. 인간은 아는 것을 통해 본다.
따라서 인간의 보는 행위는 앎에 예속되어 있다. 이데아의 절대 권력
은 지知가 인간에 대해 갖는 권력에 다름 아닐 것이다.

'지식은 힘이다 Scientia est Potentia'는 널리 알려진 말이다. 인류의 역
사 속에서 물질적 재화 못지않게 막강한 권력을 누려온 것이 지식이
라는 정신적 재화임은 주지의 사실이다. 인간의 지식이 폭발적으로
증가한 근대 이후 지식의 힘은 더욱 강력하게 인간의 삶을 지배하고
있다. 인간의 무지와 어리석음에 대한 비난은 플라톤의 저서 도처에
서 나타난다. 심지어 그는 무지를 인간의 "가장 큰 질병"(245)이라고
까지 말한다.[16] 신, 이데아, 영혼, 정신, 진리, 이성이라는 서양 철학
의 핵심 개념들은 모두 완전한 지의 경지를 뜻하는 것이 아닌가? 인

16 플라톤, 『티마이오스』, 박종현·김영균 공역, 서광사, 2016, 245쪽. 이 책에서 플라톤은 우
주에 존재하는 생물체의 위계를 나누면서 지(知)의 기준을 적용하고 있다. 그는 머리에서
발에 이르는 신체의 수직적 부위에 따라 인간의 지적 위계를 분류한다. 그가 "우리 몸의 꼭
대기에 거주하고 있다"고 말하는 영혼에 충실한 자들은 불사의 생을 사는 반면, 나머지의
인간들은 윤회의 세계로 들어가 갖가지 생물들로 태어난다. 윤회의 세계로 들어간다는 것
은 인간이 여전히 몸의 세계에 머물러 있음을 의미한다. 그중에서도 "물속에 사는 넷째 부
류는 가장 어리석고 가장 무지한 자들에게서 생"겨난 물고기들인데, 이들은 영혼의 세계를
더럽힌 죄로 "더 이상 순수한 공기의 호흡을 할 가치가 없"는 존재들이다. 그 중간 위계에
시각만을 가진 새들과 자궁을 가진 여자, 네발을 갖거나 더 많은 발을 가진, 혹은 아예 발
없이 몸을 끄는 짐승들이 포진해 있다(같은 책, 250~256쪽 참조).

간을 자연계의 가장 우월한 종으로 만들어주는 지의 권력은 인간을 인간 바깥의 동물뿐만 아니라 인간 안의 동물로부터도 해방시키려 했다. 그것이 진리가 너희를 자유케 하리라는 말에 내포된 의미일 것이다. 현실이 이데아를 모방한다는 것은 현실이 지식을 모방한다는 것이다. 아니, 보다 정확히는 그것을 모방한 세계가 현실이라는 것이다. 인간은 모방을 통해 지식을 배우고 지식을 통해 세계를 모방한다. 이 점에서 플라톤의 이데아론은 인간과 지식, 그리고 이 둘을 연결하는 모방의 의미를 명확히 꿰뚫는 논리라고 해야 할 것이다.

문제는 이데아가 '그렇다'는 현상이 아닌, '그래야 한다'는 당위의 명령으로 존재하는 방식이다. 앞에서 나는 내가 '아는' 마릴린 먼로의 얼굴이 진짜 그녀의 얼굴인지 물으며 시간 속에서 끊임없이 변화하는 그 얼굴의 무한한 다수성에 대해 언급했다. 이때 다수성이란 단순한 수의 다수가 아닌 양태적 다수성, 다시 말해 다양성을 의미한다. 이데아라는 단일한 모양을 정해 그것만을 '참으로 있는 것'으로 부르자는 플라톤의 논리는 말할 것도 없이 이 다양성을 배제하는 논리다. 플라톤에게 변화무쌍한 다수란 영혼의 세계에 도달하지 못한 채 몸의 무덤에 갇혀 있는 무익하거나 유해한 가짜일 뿐이다. 단일한 모양에 따라 일사불란하게 움직이는 다수만이 이데아의 명령을 충실히 모방하는 세계다. 플라톤이 현실을 가상으로 명명하며 오로지 이데아만이 참으로 있는 세계임을 강조하는 것은 '참으로 있음'이 이데아의 지배력이 실행되는 바탕이기 때문일 것이다. 사람들이 이데아를 실재하지 않는 거짓이라고 생각하면 그 명령을 따르겠는가? 이데아의 권력은 이데아만이 참된 실재라는 데서 나온다.

이데아는 순수한 관념적 형상이므로 그것이 '참으로 있'으려면 그것을 모방해서 실체화하는 현실이 반드시 필요하다는 논리는 인식과 현실의 관계를 설명해준다. 이데아의 실재는 인간이 이데아를 모방한 세계를 실제 세계로 받아들임으로써 실행된다. 이것이 플라톤이 현실을 열등한 가상이라고 말하면서도 이데아의 바로 밑에 위치시킨 이유다. 플라톤은 현실의 모방적 지위를 위해 확고히 하기 위해 본本에 복종하는 세계와 그렇지 않은 세계라는 또 다른 위계를 만들어냈다. 이 위계에 따라 어떤 상상은 현실이 되고 어떤 상상은 실체가 없는 환영과 비현실로 분류된다. 이 위계는 이데아의 명을 거부하는 그릇된 지원자들을 환영이라는 범주로 밀어냄으로써 현실이 이데아를 비추는 충직한 거울의 역할을 할 수 있도록 한다. 플라톤의 미메시스 체계에서 현실의 직분은 위로는 이데아를 모방하고 아래로는 시뮬라크르의 망령들이 충직한 모방의 세계로 들어오는 것을 막는 것이다. 이런 점에서 이데아(실재), 현실(가상), 환영(그릇된 가상)이라는 위계는 이데아의 지배력을 영속화하기 위한 견고한 관리 체계로서의 의미를 갖는 것이라고 해야 할 것이다.

모방의 두 형태

잘 알려져 있듯 플라톤이 이데아의 명령에 따르지 않는 인간을 비난하기 위해 내세운 대표적인 존재는 시인이었다. 플라톤은 "모방은 일종의 유희에 지나지 않네"(394)라고 말하며, 시인을 "모방하기 쉬운

정열적인 면에 기울어지"는(398) 존재로 명명하며 그가 구상했던 공화국으로부터 추방해야 한다고 말한다. 플라톤이 시인의 모방을 열등한 유희로 명명한 것은, 시인이 자신의 개인적 정열로 이성을 해치고 "**선량한** 사람들까지도 손상시키"(399, 강조 필자)기 때문이다. 플라톤은 "우리를 고뇌의 추억과 슬픔으로 이끌어가는" 이러한 개인 감정에 대해 "불합리하고 무익하며 또한 비겁하기 짝이 없네"(398)라고 한다. "항상 평정을 유지하고 있는 이성적인 면"과 대비되는 이러한 감정에 그는 "이 반역적인 면"(398)이라고 할 정도로 깊은 반감을 드러낸다. 그런데 여기에 논리의 이상한 착종이 있지 않은가? 플라톤은 개인적인 정념에 사로잡혀 있다는 이유로 시인을 배척하면서도 그를 모방하기 쉬운 정열을 지닌 "최고의 모방자"(394)라고 말하고 있으니 말이다. 시인이 고뇌와 추억과 슬픔을 노래하는 것이 자신의 개인 감정에 충실한 것이라면, 모방은 자신을 버리고 다른 존재와 같아지려는 것이 아닌가? 그런 의미에서 개인 감정에 충실한 것과 모방하기 쉬운 정열을 같은 범주로 묶는 것은 아무래도 어색해 보인다.

플라톤이 시인을 배척하고 급기야 추방하겠다고까지 위협하는 것은 시인이 자신의 감정을 따르는 자, 즉 자신의 '차이'를 노래하는 자이기 때문일 것이다. 이러한 시인을 최고의 모방자로 일컫는 것은 플라톤이 '모방'이라는 개념을 사용하는 독특한 방식에서 기인한다. 플라톤의 철학에서 예술이 갖는 독창적 가치는 모방이라는 이름으로 평가절하된다. 그것은 자기 자신의 오리지널이 되려는 예술의 욕망이 세상의 유일한 오리지널인 이데아의 권위를 위협하기 때문일 것이다. 플라톤은 시인이나 화가의 모방을 가리켜 "그는 실재를 모방하는 것

일까, 아니면 인간이 만든 것을 모방하는 것일까?"(387)라고 묻는다. 이 말에 따르면 자신의 개체적 고유성을 보존하려는 예술의 욕망은 '인간이 만든 것'을 모방하는 것이다. 플라톤에게 '인간이 만든 것'을 모방하는 것은 "사물의 크고 작음을 분별하지 못하고 어떤 때는 크게도 생각하고 어떤 때는 작게도 생각하는 정신의 불합리적인 작용 속에 빠져 있는"(399) 것이다. 어떤 때는 크게도 생각하고 어떤 때는 작게도 생각하는 것, 이것은 인간 고유의 감각적 특질이 아닌가? '인간이 만든 것'이란 인간의 이 변화무쌍한 감각적 특질을 가리키는 것이다. 감각에 대한 불신은 서양 철학의 기본 바탕이다. 이러한 관점은 인간을 이성을 통해 가르치고 바른길로 인도해야 할 무지하고 어리석은 존재로 인식한다. 플라톤의 저서들이 소크라테스를 등장시켜 시종일관 상대를 가르치고 설득하는 대화의 형식으로 이루어져 있는 것은 이와 무관하지 않을 것이다.[17]

플라톤에 따르면 시인이나 화가가 '실재'를 모방하는 자가 아니라 '인간이 만든 것'을 모방하는 자라는 것은, 그들이 "있는 그대로

17 니체는 소크라테스-플라톤 철학과 기독교문화가 지속적으로 인간의 어리석음을 환기시키며 인간을 선량하고 순종적인 존재로 길들이는 일에 얼마나 공을 들였는지를 수시로 지적한다. 니체는 철학과 종교의 그 욕망을 "우리는 그들, 이 선한 어린 양들을 전혀 싫어하지 않는다. 우리는 오히려 그들을 사랑한다 : 연한 양보다 맛있는 것은 없다"(니체, 『선악의 저편, 도덕의 계보』, 377쪽)는 신랄한 말로 패러디한다. 들뢰즈는 니체의 이 말을 받아 "너를 비난하는 나, 너의 선을 위해서이다. 네가 내게 도달하도록, 네가 내게 도달할 때까지, 너 자신이 고통스럽고, 병들고, 반응적인 존재, 선량한 존재가 될 때까지 나는 너를 사랑한다"(질 들뢰즈, 『니체와 철학』, 229쪽)라고 말한다. 이러한 말들에는 사랑이라는 이름으로 인간을 개조하려는 철학과 종교의 욕망이란 결국 인간을 선량하고 순종적인 존재로 길들이려는 것에 다름 아니라는 비판이 담겨 있다.

의 사물"이 아니라 "그렇게 보이는 것", 즉 "보는 방향에 따라 달라 보이"(387)는 것을 모방한다는 의미다. 보는 방향에 따라 달라 보이는 것은 세상의 극히 자연스런 이치가 아닌가? 철학이 인간의 고유한 감각의 차이들을 부정함으로써 도달하게 되는 종착지는 아마도 수치와 계량으로 산출된 완벽한 기계적 지식들의 세계일 것이다. 근대 과학기술 문명의 비약적인 발전을 가져온 것이 이 계량화된 지식들이다. 그러나 수치와 계량 역시 '인간이 만든 것'이 아닌가? 문제는 이 지식이 스스로를 "있는 그대로의 사물"이라고 명명하며 인간을 배제하고 억압하는 방식이다. '있는 그대로'란 '참으로 있는'과 다르지 않다. 보편타당한 객관의 이름으로 인간의 세계를 이데아의 닮은꼴들로 평준화해버리는 지식의 세계, 그것이 이데아가 지배하는 상상 권력의 세계다.

모방은 모델/본과 모방자 사이에 우열의 위계를 만든다. 이것이 플라톤의 이데아론에서 모방이 꼭 필요한 이유일 것이다. 본의 세계에서 개체적 차이는 '다른' 것이 아닌 '틀린' 것이 된다. 이 '틀린' 차이를 '열등한' 차이로 교정해주는 것이 모방이다. 열등한 것은 용서되지만 틀린 것은 배척된다. 열등한 모방자의 지위에 머물러 있어야 할 개체가 자신의 그릇된 차이를 계속 보존하려 한다는 것, 이것이 플라톤의 시인 추방론의 근거가 되고 있는 것이다. 다른 차이를 그릇된 차이라 말하는 것은 플라톤 시대의 일만이 아니다. 무리와 다른 개체를 '미운 오리 새끼'라며 따돌리는 것 역시 동화 속의 이야기만이 아니다. 미운 오리 새끼가 백조로 밝혀지는 동화의 결말은 '틀림'으로 배척되어온 가치들이 사실은 '다른' 가치일 뿐이라는 의미를 담고 있

다. 미운 오리 새끼를 따돌린 오리 무리는 동화에만 있는 것이 아니다. 우리의 마음속에도 미운 오리 새끼를 배척하거나 스스로 배척당하지 않으려 애쓰는 오리 무리가 살고 있다.

'다르다'는 하나의 양태일 뿐이다. 그러나 누군가와 같아지려는 순간 그것은 결여가 되고 틀린 것이 된다. '다르다'를 '틀리다'로 표현하는 우리의 흔한 언어습관을 보라. 이러한 언어습관은 다름을 대하는 우리 사회의 무의식을 보여주는 것이 아닐까? 다름을 틀림으로 받아들이는 사회에서 남들과 같아지려는 모방은 무리의 삶에 속하기 위한 필수불가결한 생존술이다. 그러나 이것은 결국 자신을 약자로 만들기 위한 노력이 아닐까? 약자가 돼야 무리에 섞일 수 있다는 것, 이것은 무리의 삶에 성공적으로 안착한, 이른바 잘 나가는 사람들의 경우도 예외가 아닐 것이다.

보편적인 닮음을 강요하는 사회는 그 닮음에 못 미치는 개인(그것이 자발적 위반이든 비자발적 부적응이든)에게 엄격한 비난의 잣대를 들이대고 그것을 개인의 죄의식으로 내면화하도록 강제한다. 보편적인 닮음의 강요란 보편적인 죄의식의 강요이기도 한 것이다. "저는 과실을 유발하고, 그 때문에 담론을 받아들이는 사람에게는 죄의식을 유발하는 담론은 모두 권력 담론이라고 부릅니다"[18] 라는 롤랑 바르트의 말은 위계화된 모방 사회가 인간의 과실을 대하는 태도에 대해 생각하게 한다. 과실을 온전히 개인의 책임으로 전가하는 것은 우리에게 매우 익숙한 문화다. 인간을 심리적 약자로 만든다는 점에서

18 롤랑 바르트, 『텍스트의 즐거움』, 119쪽

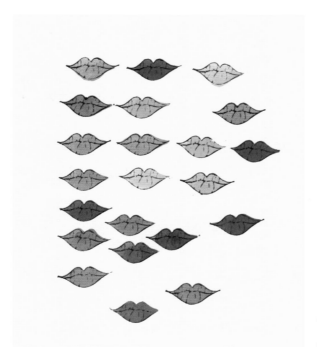

자책과 죄의식은 권력의 위계에 대한 개인의 종속을 강화하고 무리의
삶에 대한 모방의 강박을 더욱 부추기는 결과를 낳는다.

긍정의 아름다움

앤디 워홀은 플라톤이 시인, 혹은 예술가가 왜 유해한 존재인가를 입
증하기 위해 거론했던 특징들에 너무나 부합하는 예술가였다고 할 수
있다. 그는 유희의 방식으로 모방했고, 모방하기 쉬운 정열적인 면

「슈즈」, 1959

에 기울어져 있었으며, 개체들의 차이를 드러내는 방식의 모방을 즐겼다. 특히 앤디 워홀은 같으면서 다른 그림들을 평면에 흩어놓거나 배열하는 방식으로 한곳에 모아놓는 작업을 꽤 좋아한 듯하다. 위의 그림에서 입술들과 구두들은 서로 비슷하면서도 다 다르다. 그림 속 개체들의 비슷함에는 어떤 위계도 존재하지 않는다. 입술들과 구두들은 모방의 위계에서 벗어나 평면 위에 자유롭게 흩어져 있다. 앤디 워홀은 비슷한 이미지들을 표면에 무작위로 흩어놓으면서 이미지들 간의 위계를 무력화한다. 이 그림들 속에는 원본과 사본, 모델과 모방자의 차이가 아니라 색깔의 차이, 디자인의 차이, 취향의 차이들이

있을 뿐이다. 차이들은 개체화되고 탈위계화된다. 앤디 워홀의 방식은 대량 복제의 흉내를 내면서 그 이면에서 작용하는 원본과 위계의 환상을 해체하는 것이다. 이를 통해 앤디 워홀은 가짜와 사본들의 오리지널이라는 새로운 예술의 장을 연다.

시뮬라크르는 이처럼 원본과 사본의 경계가 무의미해지는 지점, 닮아야 할 모델이 사라졌으므로 가상들의 무한한 자유와 놀이가 가능해지는 지점에서 나타난다. 아니 사실은 시뮬라크르의 활동성이 그 경계를 무너뜨린다. 이것이 들뢰즈가 말한 플라톤주의의 전복이 가지는 의미일 것이다. 들뢰즈는 "플라톤주의를 전복한다는 것, 그것은 모사에 대한 원본의 우위를 부인한다는 것을 말한다. 그것은 이미지에 대한 원형의 우위를 부인한다는 것이며 허상(시뮬라크르)과 반영들의 지배를 찬양한다는 것이다"라고 말했다.[19] 모방이 모상을 만드는 것이라면 모상을 허상으로 바꾸는 것이 시뮬라크르의 운동성이다. 플라톤주의의 전복은 사본들이 원본으로 수렴되는 모사가 아니라 원본이 사본들 속으로 사라지는 모사다. 시뮬라크르의 극장에서는 이데아 또한 하나의 시뮬라크르일 뿐이다. 원본의 신화를 무너뜨리는 그릇된 지원자들의 시끌벅적한 축제, 시뮬라크르의 극장은 그 가상의 즐거움이 극적으로 상연되는 장소다.

들뢰즈는 그의 책『의미의 논리』에서 "시뮬라크르는 표면으로 기어 올라와 동일자와 유사자, 모델과 복사물들을 그릇됨(시뮬라크르)의 잠재력 아래 복속시킨다", "시뮬라크르는 새로운 정초를 제시하지

19 질 들뢰즈, 『차이와 반복』, 김상환 옮김, 민음사, 2009, 162쪽.

않는다. 그것은 모든 정초들을 삼켜버린다. 그것은 보편적인 와해를 가져오지만, 그러나 이는 긍정적이고 즐거운 사건으로서, 탈정초脫定礎로서이다"[20] 라고 말한다. 모방의 질서를 교란하는 '그릇됨'이란 시뮬라크르의 잠재적 역량이다. 시뮬라크르는 스스로의 차이로 존재할 뿐인데, 그 차이가 시뮬라크르를 그릇된 지원자들로 만든다. 시뮬라크르는 플라톤의 미메시스 체계에 부정도 저항도 하지 않는다. 그것은 부정과 저항을 의도하지도 않고, 자신을 새로운 정초로 만들려 하지도 않는다. 뭔가를 의식하고 의도하는 것은 이미 프레임의 지배를 받고 있는 것이 아닌가? 들뢰즈가 말하는 시뮬라크르란 부정에 대한 의식이 아닐뿐더러 긍정에 대한 의식도 아니다. 들뢰즈에게 긍정은 '~에 대한'이라는 반응적 의식이나 의지, 의도의 차원을 넘어선 순수한 운동성이다. '~에 대한'이라는 것 자체가 대상과의 분리를 전제한 것이 아닌가? 긍정은 긍정하려는 의지나 다짐, 노력의 형태로 존재하는 것이 아니다. 의지, 다짐, 노력 등은 대상에 이르려는 반응적 태도일 뿐이다. 긍정하려고 애쓰는 것은 긍정의 관념에 대한 모방이다.

들뢰즈가 말하는 긍정의 본질은 모방이 아닌 '되기'다. 들뢰즈는 "우리는 모방하지 않는다. 생성의 블록을 구성하는 것이다"[21] 라고 말한다. 주체와 대상을 분리시켜 대상을 '이것은 이래', '저것은 저래'라는 규정적 틀 안에 집어넣는 것은 의식이 하는 일이다. '되기'는 스스로 개체적이고 고유한 감각의 블록들을 확장해간다. 차이에 대한 의식이 아니라 차이 자체로 존재하는 것, 그램분자적 의식으로

20 질 들뢰즈, 『의미의 논리』, 418쪽.
21 질 들뢰즈, 『천 개의 고원』, 김재인 옮김, 새물결, 2003, 577쪽.

부터 분자들의 능동적인 생성과 운동의 차원으로 이동하는 것, 이것이 긍정의 본질이다. 긍정은 속성이 아니라 행동이며 쉼 없는 생성의 운동이다. 세계의 진정한 실재는 오직 이 생성의 순간들 속에서 나타나는 것이다. 놀이의 즐거움에 열중한 아이들은 놀이와 한 몸으로 움직인다. 동물들의 움직임에는 어떤 그램분자적 의식도 존재하지 않는다. 그러나 놀이에 빠진 아이들이 집 안을 난장판으로 만들고, 동물들이 인간의 주거 공간을 야생의 공간으로 만들어버리듯 '긍정적이고 즐거운 사건'은 보편적 세계의 와해를 가져오고 세계의 위계를 탈정초화한다. 이것이 들뢰즈가 시뮬라크르의 긍정적 파괴를 일컬어 "모든 파괴들 중 가장 순진무구한 것은 플라톤주의의 파괴이다"[22] 라고 말한 이유일 것이다.

 시뮬라크르는 저항하지 않는다. 저항을 의도하지도 않는다. 시뮬라크르는 다만 움직일 뿐이다. 그런데도 그 움직임이 위계를 넘어서고 경계를 무너뜨린다. 어린아이가 독재자의 얼굴 사진에 색칠을 하

22 질 들뢰즈, 『의미의 논리』, 422쪽. 들뢰즈의 시뮬라크르는 이를테면 장 보드리야르가 말하는 시뮬라크르와는 정반대의 개념이다. 전자가 즐거운 시뮬라크르라면 후자는 암울한 시뮬라크르다. 들뢰즈의 철학에서 시뮬라크르는 재현의 상상에서 자유로워지려는 실천적 기획이다. 반면 사회학자인 보드리야르는 시뮬라크르를 실재가 아닌 이미지들로 가득 찬 현대 소비사회를 비판하기 위한 개념으로 사용한다. 시뮬라크르를 현대사회가 거짓의 세계임을 입증하는 표상적 기호로 바라보는 것이다. "'참'과 '거짓', '실재'와 '상상 세계' 사이의 다름"이라는 플라톤적 위계를 고수하는 보드리야르에게 "더 이상 실재와 교환되지 않"는 가상으로서의 시뮬라크르는 시장경제의 첨단에서 터져 나온 파국의 기호다(장 보드리야르, 『시뮬라시옹』, 하태환 옮김, 민음사, 1999. '시뮬라크르들의 자전' 참조). 보드리야르의 계몽적 관점을 적용하면 앤디 워홀의 예술 세계가 보여주는 시뮬라크르적 특성은 실재하지 않는 텅 빈 이미지들로 가득 찬 현대 소비사회를 재현하는 예술 행위에 지나지 않게 된다.

거나 벽 여기저기에 낙서를 하는 것은 저항이나 부정을 의도한 행동이 아니다. 아이들은 그저 즐거운 놀이에 몰입해 있을 뿐이다. 우리는 앤디 워홀의 작품에서도 그런 종류의 무구성을 본다. 원본을 중심으로 한 동일성의 위계는 개체들의 차이를 단일한 중심으로 끌어들여야 할 열등하고 소외된 차이로 명명한다. 앤디 워홀의 작품들은 이러한 동일성의 프레임을 벗어던짐으로써 오리지널의 권위와 소외에 대한 불안에서 자유로워진다. 열등한 가짜라는 부정적 위계와 죄의식에서 벗어나는 순간, 가짜는 즐겁고 자유로운 세계로 가기 위한 동력이 된다. 진짜에 대한 선망과 가짜에 대한 죄의식, 닮음에 대한 강박과 자기부정에서 자유로워지는 것, 이것이 즐거운 시뮬라크르들의 세계다. 들뢰즈는 시뮬라크르는 "원본과 복사본, 모델과 재생산을 동시에 부정하는 긍정적 잠재력을 숨기고 있다"[23]고 말한다. 시뮬라크르가 허무는 것은 권력의 위계다. 그 허묾의 에너지가 부정이 아닌 긍정의 잠재력으로부터 나온다는 것, 이것이 들뢰즈가 말하는 시뮬라크르의 힘이다.

부정에 바탕을 둔 저항은 대상과 싸우면서 동시에 그것을 끌어안는 이중의 운동성을 가진다. 물리적 싸움이든 정신적 싸움이든 싸움이란 결국 대상을 붙잡고 드잡이하는 것이 아닌가? 뭔가로부터 벗어나려는 욕망이 강하다는 것은 달리 말해 그것을 강하게 붙들고 있다는 얘기다. 척력과 인력이 동시에 작용하는 것이다. 벗어나려 애쓸수록 벗어나려는 생각에 더 깊이 빨려드는 것은 우리의 흔한 경험이다.

[23] 질 들뢰즈, 『의미의 논리』, 417쪽.

벗어나려는 마음 역시 욕망이다. 벗어나려 애쓰는 것이 벗어나지 못하는 고통을 배가하는 것은 대상이 주는 고통에 벗어나고 싶은 마음의 고통이 더해지기 때문일 것이다. 그로 인해 부정의 욕망은 고통에의 얽매임과 상처를 수반하게 된다. 부정은 본질적으로 부정하려는 대상의 위계적 프레임을 재현하는 속성을 갖고 있다. 대상의 프레임에 갇힌 상태로 대상을 부정하는 것이 부정이 처하는 보편적 딜레마다. 부처님 손바닥 안에서 부처님 손바닥을 벗어나려 치고받는 식이 돼버리는 것이다. 부정의 대상과 싸우면서 자신 역시 부정의 대상이 되는 악순환은 이렇게 생겨난다. 김수영이 "혁명은 안 되고 나는 방만 바꾸어버렸다"고 노래했듯, 자유를 위해 권력과 싸웠던 사람들이 또다시 싸워야 할 권력이 되어버리는 것은 역사 속에서 숱하게 반복되어온 일이다. 들뢰즈는 "부정적인 것은 언제나 파생된 것이고 재현된 것이지, 결코 원천적인 것도, 현전적인 것도 아니다"[24] 라고 했다. 부정이 원천적인 것이 아니라 파생된 것이고 재현된 것이라는 것은 부정이 그 자체로 독립적 역량이 아닌, 대상이 만든 반응적 힘임을 의미한다. 힘 자체가 종속적이라는 것이다. 부정은 부정의 또 다른 모상模像을 만드는 싸움이다. 부정은 부정의 이름으로 재현의 세계를 연장한다. 재현의 세계로부터 파생된 것이자 그에 대한 반응으로 생겨난 부정은 '틀린' 대상을 배척하거나 닮은꼴로 만들려는 재현의 프레임을 반복하는 것이다.

　문제는 프레임과의 연결을 끊는 것이다. 긍정은 대상으로부터 벗어

24 질 들뢰즈, 『차이와 반복』, 447쪽.

나려 애쓰는 대신 대상을 받아들이는 방식으로 대상과의 연결을 끊는다. 대상을 받아들임으로써 대상뿐만 아니라 그것을 벗어나려는 욕망으로부터도 자유로워지는 것이다. 긍정은 나의 관점에서 대상을 틀리다고 배척하는 부정의 방식과 달리 나와 대상의 다름을 받아들임으로써 부정의 프레임에서 자유로워진다. '틀림'이 차이를 지우고 교정하려 한다면, '다름'은 차이를 인정한다. 긍정은 반응적 힘도 수동적 수락도 아니다. 대상에 대한 반응적 태도가 불러오는 소모적 갈등 대신 자기 역량을 키우고 집중하는 것, 그것이 긍정의 힘이다. 긍정의 힘은 자기동일화된 재현의 프레임을 답습하는 반응적 힘이 아닌, 차이들이 만드는 능동적이고 독립적인 역량이다. 모든 생명체는 생명의 원천적인 활동 역량을 갖고 있다. 니체가 "너의 운명을 사랑하라 Amor fati"라고 했을 때, 이 말에 담긴 것은 네가 가진 생명의 원천적 힘을 긍정하라는 의미일 것이다. 또한 우리는 "긍정하는 힘으로서의 부정"[25]이라는 들뢰즈의 말을 떠올리게 된다. 들뢰즈에게 긍정은 현실의 수락이 아닌 부정이다. 들뢰즈는 부정이 대립을 만든다면 긍정은 차이를 만드는 것이라고 말한다. 부정이 대립과 위계라는 재현의 프레임에 갇혀 있다면, 긍정은 개체들의 차이와 자유를 긍정하는 것이다. 긍정은 들뢰즈가 니체의 철학에서 발견한 가장 중요한 덕목이다. 긍정의 가장 큰 힘은 무엇보다 차이에 대한 두려움과 죄의식에서 벗어나는 것이다. '너 자신의 차이를 긍정하고 사랑하라는 것', 그것이 니체가 말한 아모르 파티의 핵심 전언일 것이다.

25 질 들뢰즈, 『니체와 철학』, 309쪽.

들뢰즈가 "실천적 투쟁은 부정적인 것을 경유하는 것이 아니라 오히려 차이를, 그 차이의 긍정하는 역량을 경유한다"고 말할 때, 그 실천적 투쟁을 우리는 혁명의 의미로 생각해볼 수 있을 것이다. 혁명을 불러오는 진정한 힘은 힘의 수직적 위계가 아닌 수평적 결합이다. 대립과 위계를 통해 개체들의 차이들을 부정하고 무력화하는 대신 개체들의 서로 다른 역량과 에너지를 거대한 시너지로 만드는 것, 그것이 혁명의 본질이다. 억압당한 개체들로부터 터져 나오는 각성과 자기 긍정의 희열이야말로 혁명의 진정한 역동성이 아니겠는가? 이 역동성이 없으면 혁명은 안 되고 결국 방만 바뀌게 된다. 들뢰즈는 "중요한 것은 긍정이 어떻게 그 자체로 다양할 수 있는지를 아는 것, 혹은 차이로서의 차이가 어떻게 순수한 긍정의 대상이 될 수 있는지를 아는 것"[26]이라고 말했다. 다양성과 차이를 개체들 본래의 역량으로 승인하는 것, 이것이 긍정의 아름다움이다.

당신의 차이를 즐겨라

우리는 고통에 대해서도 같은 말을 할 수 있을 것이다. 고통에도 부정의 고통과 긍정의 고통이 있다. 고통이 더욱 고통스럽게 느껴지는 것은 그것에서 벗어나려 할 때가 아닌가? 빼려 할수록 더해지는 것이 이러한 고통의 방정식이다. 니체는 『이 사람을 보라』에서 훗날 자

26 같은 책, 445쪽.

신을 기억하며 불리게 될 노래에 대해 말한 적이 있다. "네가 내게 줄 행복이 더 이상 없는가. 자. 보라! 아직 네 고통을 갖고 있지 않은가"라는 노래가 그것이다. 그는 "그 노래는 고통을 삶에 대한 반박으로 여기지 않는다"라고 말한다.[27] 삶이 주는 고통을 행복이라 말하는 이 노래에서 우리는 고통을 대하는 새로운 태도를 보게 된다. 고통에 대한 '긍정의 파토스'가 그것이다. 긍정의 파토스는 고통을 두려움과 회피가 아닌 자기 생의 불가피한 조건으로 영접한다. 니체가 말한 고통은 타자의 삶을 모방하는 위계의 고통도, 타자에게 나를 맞추려는 수동적 고통도 아니다. 그 고통은 타자들의 세계에서 '나'로 살기 위한 능동적 고통이다. 요컨대 그것은 자신의 운명을 사랑하는 자의 고통인 것이다. 수동적 고통이 개인의 힘을 억누르고 약화시킨다면, 능동적 고통은 개인의 역량을 강화한다. 고통을 통해 생의 역량이 더욱 강해지는 것이 이 고통의 방정식이다. 고통의 긍정은 바로 생의 긍정이기 때문이다. 이것이 니체가 고통을 행복이며 삶에 대한 반박이 아니라고 말했던 이유일 것이다.

사람들은 의미 있고 가치 있는 삶을 찾아 헤맨다. 또한 사람들은 가치 있다고 여겨지는 누군가의 삶에서 자기 삶의 이상적인 모델을 찾는다. 가치 있는 삶을 모방하려는 인간의 욕망은 종종 자신의 한계를 극복해야 한다는 강박을 부른다. 이 강박 뒤에는 스스로를 극복하지 않으면 자신이 남들에게 뒤처진 쓸모없고 무가치한 존재가 될 것이라는 불안이 있을 것이다. 그러나 내가 생각하는 한계는 누가 정한 것

27 니체, 『우상의 황혼, 이 사람을 보라』, 백승영 옮김, 책세상, 2009, 420쪽.

이며 그것을 극복하라는 것은 누구의 명령인가? 극복하려는 나의 한계는 자율적 한계인가 타율적 한계인가? 자신을 극복하라는 요구가 스스로를 개조하라는 명령이라면, 내가 나를 극복하고 개조해서 얻으려는 의미와 가치는 과연 누구의 것인가? 한계의 극복이 타자들에 대한 모방의 욕망과 결합할 때 그것은 결국 스스로를 부정하라는 자기 명령이 되어버릴 것이다. 타자의 가치를 모방하기 위해 자신의 가치를 부정하는 삶 속에서 우리는 여전히 이데아가 지배하는 세계의 충실한 신민들인지 모른다.

　일상의 위계들이 불러오는 자기 위축과 자기부정의 세계에서 인간이 스스로를 벌하는 자책과 죄의식은 타자들의 세계가 내게 가하는 훼손이자 상처다. 긍정의 고통은 인간의 가치를 훼손하는 고통이 아니라 인간의 가치를 지키고 긍정하는 고통이다. 『비극의 탄생』에서 니체는 진정으로 자기 운명의 중심이었던 그리스인들과, 고통을 생의 약동과 기쁨의 에너지로 만드는 그들의 천부적인 명랑성에 대해 말하고 있다. 그리스적 명랑성은 니체가 그리스인들에게서 발견한 생에 대한 최고의 긍정이었다. 긍정의 파토스는 '이게 나야'라고 생각하는 것, 내 고유의 삶과 그 삶이 주는 고통까지도 긍정하는 것이다. 나의 운명과 가치를 사랑하는 고통은 타자들에 의해 만들어진 어떤 초월적 가치도 인간의 고유한 생명적 가치보다 앞설 수 없음을 받아들이는 것이다. 이것이 니체가 말한 아모르 파티의 진정한 의미일 것이다.

　시뮬라크르의 극장은 즐거움으로 가득 차 있다. 그곳에서는 고통조차도 축제의 일부가 된다. 아이들이 시뮬라크르의 천재일 수 있는 것은 그들이 본능적으로 재미와 즐거움을 추구하는 존재이기 때문일

것이다. 고통보다는 즐거움의 가치를 낮게 매기는 것은 예술의 오랜 관습이었다. 앤디 워홀의 작업이 갖는 새로움은 그가 오랫동안 예술을 지탱해왔던 고통의 엄숙주의와 즐거움에 대한 죄의식을 벗어버렸다는 데 있을 것이다. 그의 작품은 억압이 주는 고통을 즐거운 놀이의 예술로 승화시켰다. 이를 통해 그는 고통만이 아니라 즐거움 또한 예술의 파괴력일 수 있음을 보여준다. 앤디 워홀은 레오나르도 다빈치의 「모나리자」를 흰 페인트로 지워나가는 반복 작업을 통해 이 위대한 예술품을 고고한 오리지널의 권좌에서 끌어내리고 마오쩌둥의 권위에 찬 엄숙한 얼굴들을 이어 붙여 유머러스한 벽지를 만든다. 앤디 워홀의 작품에서 대중들이 선망하는 각종 문화적 아이콘들은 높은 권좌에서 내려와 가짜들이 벌이는 축제의 세계로 초대된다. 이 시뮬라크르의 세계에서 엄숙은 익살이 되고 권위는 놀이의 유쾌한 소재가 된다.

동화의 세계를 빠져나와 냉엄한 사실성의 세계로 들어가는 것을 우리는 성장이라고 부른다. 상상과 실제의 경계가 분명치 않은 아이들에게 사진은 자유롭게 낙서할 수 있는 그림판이다. 어른들이 사진에 낙서를 하지 않는 것은 사진을 실제세계의 연장으로 받아들이기 때문일 것이다. 실제세계를 지탱하는 사실성에 대한 믿음은 상상을 멈추게 한다. 사실에 대한 지식과 믿음으로 구성된 의식의 지층이 인간의 상상을 구속하기 때문이다. 아이들이 사진에 신나게 낙서를 할 수 있는 것은 사실의 구속에서 자유롭기 때문이다. 사실에 대한 지식의 축적은 인간을 무지의 불안과 고통에서 벗어날 수 있게 한 반면, 그로 인한 새로운 억압과 불안을 안겨주었다. 인간은 모르기 때문에 두려

움을 느끼기도 하지만 알기 때문에 두려움을 느끼기도 한다. 모른다는 것을 아는 것도 앎의 일부가 아닌가? 아이들이 배후가 없는 표면의 시간을 사는 것은 그들이 앎의 불안과 구속에서 자유롭기 때문이다. 아이들이 그토록 순식간에 즐거움에 빠지고 놀이와 한 몸이 되어 출렁거릴 수 있는 것 역시 그들이 표면의 존재이기 때문이다. 이 표면을 흐르는 것은 순수한 현재, 순수한 몰입의 시간이다. 그것이 바로 긍정이다. 이런 의미에서 가장 순수한 긍정은 아이들이다. 아이들이 긍정하는 것이 아니라 아이들 자체가 긍정인 것이다.[28] 긍정은 의식의 속성이 아닌 행동이며 행동 속에서 이루어지는 매 순간 새로운 존재의 생성이다. 아이들은 어떤 물건이든 장난감으로 가지고 논다. 새로운 장난감의 생성이다. 이것이 시뮬라크르가 가진 긍정의 힘이다. 아이들의 위대함은 그 무구한 생성의 능력에 있다. 인간을 짓누르는 모방의 지층을 흉내 내기라는 표면의 놀이로 만드는 능력. 그러니 '아이임'의 시간들이야말로 인간이 경험하는 가장 아름다운 긍정의 시간이 아니겠는가?

벌거벗은 임금님의 행차가 지나가자 사람들은 거짓 찬사를 늘어놓기 시작했다. 그 엄숙한 행차의 한가운데서 한 아이가 웃음을 터뜨렸다. 아이의 티 없는 웃음은 임금님의 위엄에 찬 행차를 졸지에 우스꽝스러운 행차로 만들어버렸다. 이 근엄한 허위의 세계를 발가벗긴 것은 조롱이나 풍자의 웃음이 아니었다. 단지 임금님의 행차를 재미나는 놀이로 여긴 한 아이의 무구한 웃음이었다. 조롱이나 풍자는 이

28 이것을 들뢰즈는 "소녀와 아이가 생성하는 것이 아니라, 소녀나 아이가 바로 생성 자체인 것이다"라고 말했다(『천개의 고원』, 525쪽).

미 의도와 의지라는 의식의 지층을 갖고 있지 않은가? 아이에게 어떤 의지가 있었다면 그것은 단지 즐거움을 향한 본능의 의지였을 것이다. 벌거벗은 임금님의 우스꽝스러운 속임수가 드러나기 위해서는 한 아이에게서 터져 나온 해맑은 웃음 한 번으로 충분했던 것이다.

나는 앤디 워홀의 세계를 들여다보며 그의 예술이 들려주는 속삭임에 귀 기울인다. 두려움과 고통에서 벗어나려 애쓰는 대신 당신의 즐거움을 영접하라. 즐거움은 두려움을 넘어서는 힘이다. 당신이 권력을 두려워할 때 권력은 당신을 지배하기 시작한다. 두려움은 두려움에 대한 당신의 상상에서 온다. 권력은 그 상상을 먹고 자란다. 당신의 욕망과 두려움이 권력의 힘을 신비화하기 때문이다. 권력은 정치에만 있는 것이 아니다. 그것은 당신의 직장에도 가정에도 친구나 사랑하는 연인들 사이에도 거리에도 거리의 쇼윈도에도 당신이 사고 싶은 물건들에도 당신이 선망하는 유명인들의 사진에도 있다. 무엇보다 그것은 당신이 마음속에 품고 있는 모든 위계들에 있다. 당신의 영혼 속에 잠들어 있는 아이를 깨우라. 그 아이를 사랑하라. 당신의 상상 속에 재미의 천재, 가상의 천재들인 아이들의 영토를 확장하라. 당신의 차이를 즐겨라. 그 차이들을 끝없이 반복하라.

3장

두려움 없이
당신의 차이를
끌어안으라

모방 사회와 시뮬라크르의 공장

with 앤디 워홀

오리지널의 환상을 복제하는 세계

아트^{art}는 원래 종교적이거나 실용적인 공예품들을 만드는 숙련된 기술을 뜻하던 말이었다. 근대 이후 아트는 점차 기능적 요구들과 분리된 독창적이고 자율적인 예술의 영역으로 새롭게 진화해나간다. 장식의 차원에 머물러 있던 미의 역할이 독자적인 미의 개념으로 재탄생하면서 이전 시대의 실용품들이 전시의 공간으로 옮겨져 새로운 예술적 조명을 받게 된 것도 이 시대의 일이다.[1] 그러나 근대 예술의 이면에는 잘 알려져 있듯 예술이 시장이라는, 예술의 자율성을 위협하

1 래리 쉬너의 『예술의 탄생』(김정란 옮김, 들녘, 2007)에 따르면 '예술(Art)'의 개념은 18세기부터 유럽인들에 의해 만들어진 근대의 대표적인 발명품 중 하나다. 아놀드 하우저는 르네상스 시대 초까지 아티스트(artist)란 길드에서 도제 수업을 받은 숙련공들을 가리키는 말이었다고 한다. 그에 따르면 예술이 주문생산에 의한 숙련공들의 공동 작업이라는 길드적 형태로부터 처음으로 '고독한 근대적 예술가'의 형상을 만나게 되는 것은 미켈란젤로에 이르러서다.

는 새로운 복병과 마주서야 하는 현실이 자리 잡고 있었다. 이 시대에 예술이 고집스럽게 지켜내려 한 것은 시장의 대량생산 시스템과 분리된 예술 고유의 오리지널한 가치였다.

오리지널은 그것이 최초로 단 한 번 출현한다는 데서 오는 가치다.[2] 예술 작품의 오리지널한 가치는 예술 작품을 복제한 사진이나 인쇄물들에도 침범할 수 없는 고유의 권위로 아로새겨져 있다. 오리지널의 가치는 예술이 세속 세계에서 스스로의 자존과 자율성을 지킬 수 있게 한 힘이었다. 예술이 세속적 상품화에 저항하며 보존하려 했던 오리지널의 가치는 그러나 역설적이게도 예술이 시장에서 살아남을 수 있었던 최고의 상품 가치이기도 했다. 예술 고유의 오리지널한 가치는 예술 작품의 수많은 복제품들에서 최고의 이윤 창출 수단으로 활용된다. 역으로 이러한 복제품들은 예술의 권위와 명성을 대중적으로 확산하는 데 커다란 기여를 했다. 근대 예술의 성장은 이처럼 오리지널과 복제의 지속적인 공생관계 속에서 이루어져왔다고 할 수 있다. 앤디 워홀과 팝아트Pop Art의 등장은 오리지널과 복제, 혹은 예술성과 상품성의 이 아이러니한 공생관계를 예술 창작의 적극적 동력으로 이끌어낸 사례라 해야 할 것이다.

근대 예술이 처한 상황이 보여주듯, 모든 것을 시장경제라는 거대한 시스템의 공학 속으로 밀어 넣는 자본주의 체제의 잠식성이 지속해서 호명하고 갈망해온 것은 역설적이게도 오리지널의 순수성이었다. 자본주의 시장경제가 수시로 예술이나 자연의 이미지들을 호출하

2 오리지널(original)의 사전적 정의로는 '독창적인', '최초의', '원본' 등이 있다. 어떤 의미에나 '복제'가 아니라는 의미가 담겨 있다.

는 것은 그것이 대표적인 순수 오리지널의 영역이기 때문일 것이다. 자본주의는 왜 이렇게 오리지널에 집착하는 것일까? 그것은 오리지널이 대량 복제를 이끄는 욕망의 주요 자원이기 때문일 것이다. 자본주의가 복제품을 통해 생산하는 것은 원본, 즉 진짜에 대한 환상과 선망이다. 복제 시스템이 지닌 본질적인 결핍을 메우는 것이 오리지널의 환상이기 때문이다. 환상은 결핍을 낳지만 동시에 결핍을 견디게 한다. 스피노자는 "우리는 그것을 선善이라고 판단하기 때문에 그것을 향하여 노력하고 의지하며 충동을 느끼고 욕구하는 것이 아니라, 반대로 노력하고 의지하며 충동을 느끼고 욕구하기 때문에 그것을 선이라고 판단한다"라고 말한 바 있다.[3] 가치가 욕망을 만드는 것이 아니라 욕망이 가치를 만든다는 것, 이것이 욕망의 심리 효과다. 또한 이것이 자본주의가 오리지널의 이미지를 생산하는 이유이기도 할 것이다. 자신이 원하는 것을 가치 있는 것으로 여기게 만드는 것이 오리지널의 효과이기 때문이다. 사람들로 하여금 욕망을 갖게 하고, 욕망하는 것이 실제로 가치 있는 것이라고 여기도록 만들기 위해 복제 사회는 체제가 생산한 욕망에 끈질기게 오리지널의 환상을 덧씌운다.

현대사회는 욕망을 복제하는 사회다. 체제가 복제해내는 이상적인 삶의 이미지들을 자신이 욕망하는 삶의 이미지들로 복제하는 것이 현대인들의 삶이다. 복제와 모방으로 이어지는 끝없는 욕망의 고리가 만들어지는 것이다. 타자의 욕망을 복제한다는 것은 자신의 삶을 결여로 호명하는 것이다. 복제의 미로 속에서 공허와 결핍은 벗어날

3 B. 스피노자, 『에티카』, 165쪽.

수 없는 삶의 징후들로 끈질기게 내면화된다. 미디어들은 쉴 새 없이 복제의 욕망을 부추기는 멋지고 근사한 삶의 이미지들을 쏟아낸다. 그 이미지들의 홍수 속에서 내 삶은 무가치해 보이고 내 얼굴은 못나 보이고 내 옷은 유행에 뒤떨어진 것처럼 보이고 나는 점점 무의미하고 별 볼 일 없는 존재라는 생각에 빠진 심리적 약자가 되어간다. 결핍과 선망이 만드는 심리적 위계는 체제가 만든 위계적 가치들을 부풀리고 그에 대한 심리적 종속을 강화한다. 자본주의 사회에서 위계적 가치는 경제적 가치로 환산되고 모방의 욕망은 물질적 구매를 부추긴다. 이렇게 위계와 모방은 소비사회를 떠받치는 두 기둥이 된다.

대중매체는 유명인의 화려한 성공 스토리와 각종 고난 극복기를 전해주고 사람들은 그들의 삶을 자기 인생의 롤 모델로 삼는다. 성공이 가장 큰 미덕인 세계에서는 자신을 극복하라는 '나는 할 수 있다 I can do it'가 시대의 행동강령이 되고 자신을 극복하지 못한 자는 패자가 된다는 이분법이 사람들의 의식을 짓누른다. 스피노자의 말을 적용하면, 이 또한 결함이 있어서 극복해야 한다고 생각하는 것이 아니라 극복해야 한다는 생각이 결함을 만드는 것이 아닐까? 인간에게 자신을 극복한 강자가 되라고 요구하는 것은 기실 인간을 결함을 가진 약자로 호명하는 방식이 아닐까 한다. 자기보다 우월한 타자와의 비교를 통해 심리적 약자가 되고 그들을 닮기 위해 자신을 극복해야 한다는 강박으로 또다시 심리적 약자가 되는 모방의 미로들 속에서 우리는 '~처럼 살고 싶다'거나 '~처럼 되고 싶다', '~과 같은 물건을 갖고 싶다'라는 '~처럼'의 욕망과 열패감에 시달리는 모방 사회의 충직한 신민이 되어가는 것이다.

결핍은 어디에서 오는가? 그것은 닮으려는 욕망에서 온다. 남들과 다르기 때문에 닮으려는 것이 아니라 같아지려 하기 때문에 닮으려는 것, 이것이 결핍감에 시달리는 현대인들의 욕망의 본질이다. 위계의 욕망을 통해 인간을 결핍된 존재로 호명하는 것이 문명사회의 지배 방식이라면, 자본주의는 계층이동의 환상을 부추기는 모방의 욕망을 체제 유지의 강력한 수단으로 활용하는 사회다. 현대 사회에서 모방은 성공의 가장 대중적인 공식이다. 외모, 옷차림, 집이나 자동차 같은 외적 영역에서부터 관점이나 지식, 가치관 같은 내적 영역에 이르기까지 모방의 욕망은 우리의 삶을 광범위하게 지배하고 있다. 그러나 우월한 대상을 모방하려 할수록 자신을 더 열등한 존재로 인식하게 되는 것이 모방의 딜레마가 아닌가? 들뢰즈는 이 모방의 딜레마를 가리켜 "당신 자신이 되어보십시오. 물론 이 자아는 다른 사람들의 자아여야 하지요"[4]라는 말로 간명하게 표현한다. 다른 사람의 자아가 되려는 노력을 나를 극복한 더 나은 나가 되려는 노력으로 착각하게 만드는 것이 모방의 힘이다. 모방은 아무리 대상과 같아지려 해도 대상 그 자체가 될 수 없는 태생적 한계를 갖고 있다. 모방의 욕망이 지속된다는 것은 닮고 싶은 대상에 이르지 못한 상태의 지속을 의미하기 때문이다. 이것은 또한 자신을 열등하거나 결핍된 존재로 인식하는 상태의 지속을 의미하기도 할 것이다. 모방의 욕망이 지속되는 한 모방자의 심리적 결핍은 해소되지 않는다. '~처럼'을 향한 욕망이 채워지지 않는 공허와 결핍으로 되돌아와 또다시 '~처럼'의

4 질 들뢰즈, 『차이와 반복』, 350쪽.

욕망을 가동시키는 것, 이것이 복제 사회를 움직이는 엔진일 것이다.

차이를 만드는 복제술

앤디 워홀의 작품들은 오리지널의 환상과 모방의 욕망을 끝없이 확대 재생산하는 자본주의 체제의 한가운데에서 나타난다. 그러나 그는 예술적 오리지널을 지키는 방식으로 예술의 순수성을 위협하는 세계와 맞섰던 이전의 예술가들과는 완전히 다른 방식으로 작업한다. 그는 오리지널의 위엄이 아닌 베끼기의 자유로움을, 복제된 상품 사회와 맞서는 예술가의 외로운 고투가 아닌 복제된 상품 이미지들을 활용한 유희의 즐거움을 선택한다. 그의 예술은 모방을 거부하지 않는다. 대신 모방의 적극적 주체가 되려 한다. 그의 예술에서 복제와 모방은 공허와 결핍이 아닌 자유와 해방의 이름이 된다. 앤디 워홀은 복제와 모방에서 욕망과 결핍의 심층을 제거하고 그것을 표면의 유희와 놀이로 만든다. 이것이 앤디 워홀이 자본주의의 상품 사회를 자기 예술의 적극적 동력으로 끌어안는 방식이다. 그는 모방의 전략을 통해 원본의 유일성이라는 오리지널의 권위에서 벗어난 예술의 새로운 패러다임을 만들어냈다.

　앤디 워홀의 작품들이 사진을 예술적 소재로 즐겨 사용한다는 것은 그런 점에서 매우 시사적이다. 사진이란 재현의 표상인 동시에 재현된 이미지의 무한 복제가 가능한 현대사회의 대표적인 미디어가 아닌가? 그는 원본이 아닌 사본, 실재가 아닌 실재의 부재라는 사진의

본질적인 결여를 자기 예술의 무대로 만든다. 마릴린 먼로, 마이클 잭슨, 아인슈타인, 무하마드 알리 등 그는 전 세계 유명인들의 사진을 가져와서 마치 어린아이처럼 사진의 윤곽선을 따라 그리거나 사진 위에 다채로운 색깔을 입혀놓는다. 캔버스 앞에 실제 모델을 놓고 그 모습을 사실에 가깝게 재현해내려 했던 회화의 오래고도 엄숙한 전통은 앤디 워홀에 이르러 멀쩡한 남의 사진 위에 어린아이처럼 그림을 그리고 색을 입히는 작업으로 대체된다. 실제 모델이 아닌 사진 속 인물이 그의 모델이 되는 셈이다. 하긴 실제 모델의 얼굴 위에 함부로 낙서를 할 순 없으니 이러한 놀이를 위해선 사진이 더 요긴한 미술의 도구일 순 있겠다. 이런 장난은 나도 치겠다 싶은, 그러나 대중들이 선망하는 유명인들의 사진에 공개적으로 훼손을 가하는, 앤디 워홀 이전엔 누구도 생각지 못했던 일을 그는 예술의 이름으로 해냈다(앤디 워홀이 유명해지자 유명인들이 자기 것도 해달라며 너도나도 그에게 자신의 사진을 보내왔다는 일화도 있다).

대수롭지 않은 장난이나 낙서로 취급받았을 수도 있었을 이러한 작업은 어떻게 해서 시대를 앞서가는 첨단의 예술 행위가 될 수 있었을까? 아마도 그것은 유명인들의 사진에 가해진 그의 장난스러운 덧칠이 사람들에게 어떤 해방감을 느끼게 해주었기 때문이 아닐까? 그는 유명인들의 사진만이 아니라 캠벨 통조림 깡통, 코카콜라 병, 토끼 모양의 『플레이보이』지 로고, 샤넬 향수병 등등 당대의 가장 대중적인 상품 이미지들을 새로운 복제술의 세계로 끌어들인다. 특히 대량 복제가 가능한 실크스크린 기법은 앤디 워홀이 자본주의의 대량생산과 복제의 기술을 벤치마킹하는 독특한 작업 방식이라고 할 수 있다.

앤디 워홀은 자신의 대표작인 「마릴린 먼로」에서 진한 메이크업 상태인 마릴린 먼로의 사진에 더 강렬한 메이크업을 입힌다. 그녀의 금발 머리는 더 노란색이 되고 얼굴은 더 분홍색이 되며 립스틱과 아이새도는 더 짙은 인공의 색으로 덧입혀진다. 다른 그림들에서는 같은 사진에 다양한 색깔들을 입히는 작업을 통해 마치 변신술을 즐기듯 마릴린 먼로를 여러 개의 얼굴들로 재탄생시킨다. 변조가 심한 작품들은 마릴린 먼로라는 사전정보가 없다면 누군지 알아보기 힘든 경우도 있다. 마릴린 먼로의 사진에 이처럼 반복해서 강렬한 메이크업을 입히는 것은 사진 속에서 똑같은 모습으로 미소를 짓고 있는 그녀를 지워나가는 작업이 아닐까? 사진이 재현하는 동일 이미지의 무한 복제가 아닌 차이를 만드는 새로운 복제술로서 말이다. 마릴린 먼로의 얼굴에 인위적 가공을 입히는 것은 사진 속의 그녀가 오리지널이 아닌 가공되고 연출된 이미지임을 환기시킨다. 사진 속의 이 얼굴은 가짜예요. 보세요. 색을 칠할 때마다 얼굴이 달라지잖아요, 라고 말하듯 말이다. 들뢰즈는 "팝아트가 모사, 모사의 모사 등등을 밀고 나가 결국 모상이 전복되고 허상으로 변하게 되는 그 극단의 지점에까지 이르는 방식 보라"고 한다.[5] 앤디 워홀은 상품 가치를 위해 마릴린 먼로의 얼굴 위에 입혀진 메이크업에 또 다른 메이크업을 덧입히는 반복적인 작업을 통해 모상을 허상으로 만든다. 대량생산이 가능한 상품이라는 점에서 마릴린 먼로의 사진은 캠벨 통조림 깡통과 다르지 않다. 다음은 마릴린 먼로의 그림만큼이나 유명한 앤디 워홀의

5 같은 책, 613쪽.

「캠벨 수프 캔」을 보기로 하자.

일상의 아이템을 카피하는 것

흔한 통조림 깡통만으로도 예술이 될 수 있음을 웅변하는 듯한 이 획기적인 작품은 캠벨이라는 동일한 로고 아래 각기 다른 맛을 내세운 깡통들을 한자리에 모아놓고 있다. 이 작품이 당시 다양한 맛으로 출시된 캠벨 통조림 깡통들을 재현한 것이라는 관점에서 보면 이 작품의 혁신성은 이전에는 한 번도 예술의 소재로 다루어진 적 없는 일상의 흔한 물품을 회화의 소재로 삼았다는 정도에 머무르게 될 것이다. 앤디 워홀이 자신의 작품들을 '세상의 거울'이라고 말했다는 것 역시 그의 작품의 이러한 재현적 속성을 뒷받침하는 근거인 듯도 하다. 그의 작품들이 대량생산 시스템과 소비사회의 공허함을 표현했다거나 번지르르하게 포장된 이미지 시대의 천박함을 보여준다는 해석은 이러한 재현적 해석의 예들이다.

앤디 워홀의 작품들에 자본주의 체제에 대한 비판이 담겨 있다는 것은 충분히 가능한 해석이다. 문제는 그가 보여주는 비판의 방식이다. 앤디 워홀은 누구보다도 자본주의가 만들어낸 상품들과 문화적 아이콘들에 매혹된 사람이었다. 그가 "나는 상업 미술가로 시작했고, 비즈니스 미술가로 마감하고 싶다"라고 말할 정도로 예술의 세계에 비즈니스의 개념과 전략을 적극적으로 도입한 사람이라는 점은 널리 알려진 사실이다. 그가 자신의 작업실을 '실버 팩토리'라고 명명한 것

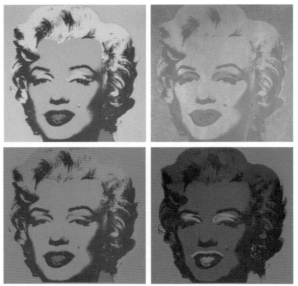

「마릴린 먼로」, 1967

또한 예술과 상품의 경계를 굳이 나누지 않으려는 그의 태도를 보여준다. 그에게는 자본주의의 상품화가 세계의 전면적인 현상이 됐고 예술 또한 그로부터 자유롭지 않음에도 불구하고 예술과 상품의 경계를 엄격하게 분리하며 예술의 전통적인 오리지널을 고집하는 것이야말로 고답적이고 시대착오적인 태도로 보였을지 모른다.

앤디 워홀은 「달러 사인」이라는 연작을 그리면서 "당신이 가장 좋아하는 것은 무엇인가? 그것이 내가 돈을 그리기 시작한 이유다"라고 말했다고 한다. 우리는 이 말에서 어떤 풍자의 뉘앙스를 읽어낼 수 있다. '당신이 가장 좋아하는 것은 바로 내가 그린 이 가짜 돈과 같은 것이 아닌가'라는 의미로 그의 말을 받아들인다면 말이다. 그러나 앤디 워홀에게 가짜란 도덕적 판단의 대상이 아니었다. 오히려 그에게

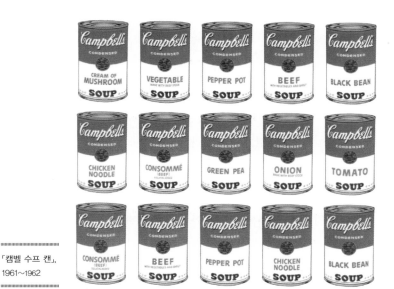

가짜는 이 세계뿐만 아니라 그의 예술을 움직이는 매혹적인 동력이었다. 캐나다 세관이 그의 작품인 「브릴로 상자」가 예술이 아니라 잡화 상자일뿐이라며 관세를 매기겠다고 하자 앤디 워홀의 전시회를 기획한 화랑과 캐나다 정부 사이에 소송이 벌어졌다. 당시 그는 캐나다 언론과 이런 인터뷰를 했다고 한다.

기자 캐나다 정부 대변인이 당신의 작품이 오리지널한 조각이라 말할 수 없다고 했다. 당신은 거기에 동의하나?

앤디 동의한다.

기자 왜 동의하나?

앤디 그게 오리지널이 아니니까.

기자 당신은 일상의 아이템을 카피했다는 말인데.

앤디 그렇다.

기자 왜 새로운 것을 창조하지 않는가?

앤디 그게 더 하기 쉬우니까.

기자 당신 지금 대중을 상대로 농담을 하는 것인가?

앤디 아니다. 그게 뭔가를 하게 만든다.[6]

이 인터뷰에서 앤디 워홀은 자신의 작품이 오리지널이 아니며 단지 카피일 뿐이라는 기자의 지적에 전적으로 동의하면서 그게 뭔가를 하게 만든다고 말한다. 이 말은 무슨 뜻일까?

내가 보기에 앤디 워홀의 작품들이 보여주는 것은 자본주의가 생산한 물품들의 재현적 모상이 아니다. 그가 전시장에 똑같은 모양의 브릴로 박스를 쌓아두거나 같은 형태의 이미지들을 반복해서 그리는 것은 재현이 아닌 흉내 내기다. 그가 캠벨 통조림 깡통이나 브릴로 상자 등을 통해 카피하려 하는 것은 동일한 제품들을 대량생산해내는 자본주의 복제 시스템 자체인 듯하다. 그는 상품에 대한 카피를 넘어 시대의 거대한 카피 시스템을 카피하는 것이다. 모방을 모방하고 복제를 복제함으로써 이 세계가 거대한 복제 사회임을 보여주는 앤디 워홀의 작업이야말로 들뢰즈가 모상을 허상으로 만드는 것이라 말했던 모사의 모사가 아니겠는가? 그러니 그가 자신의 작업실을 공장이라고 부른 것은 얼마나 재치 있는 은유인가?

6 이주헌, 「오늘 우리가 앤디 워홀을 다시 보는 이유」, 『Andy Warhol Live』, 아트몬 에듀씨에스, 2015, 23쪽.

앤디 워홀이 자신의 작품을 가리켜 '세상의 거울'이라 말했던 것은 그의 작품이 동일한 상품이나 이미지를 무한 복제하는 체제 자체의 재현적 속성을 보여주는 것이기 때문일 것이다. 그가 '일상의 아이템을 카피하는 것, 그것이 뭔가를 하게 만든다'라고 말한 것도 이런 의미가 아닐까? 창고에 쌓인 수많은 브릴로 상자 중 어떤 것이 원본이고 카피인가? 마릴린 먼로의 똑같은 사진들은 어떤 것이 원본이고 카피인가? 일상의 아이템을 카피하는 것은 그의 예술이 오리지널의 환상에 사로잡힌 세상을 향해 이러한 질문을 던지는 방식인지 모른다.[7] 저 넘쳐나는 닮은꼴들의 세계 어디에 당신이 갈망하는 무지개의 나라가 있는가? 복제된 상품들에 덧씌워진 오리지널의 환상들을 허물며 복제를 놀이와 유희로 만드는 마릴린 먼로와 캠벨 통조림과 브릴로 상자들의 세계. 이 절묘한 카피의 아이디어야말로 앤디 워홀의 예

7 앤디 워홀은 "모든 사람이 코카콜라를 마실 수 있습니다. 이 나라의 위대한 점은 가장 부유한 소비자들이 가장 가난한 소비자들과 본질적으로 같은 것을 사는 전통을 시작했다는 것입니다. 여러분은 TV에서 코카콜라를 볼 수 있고 대통령도 리즈 테일러도 코카콜라를 마신다는 것을 알고 있고 당신 또한 코카콜라를 마실 수 있습니다. 콜라는 콜라일 뿐, 어떤 돈도 길모퉁이의 부랑자가 마시는 콜라보다 더 좋은 콜라를 당신에게 줄 수 없습니다"라고 말한 바 있다. 얼핏 자본주의의 보편주의적 특성을 찬양하는 말처럼 들리는 이 말은, 좀 더 들여다보면 그 보편주의에 내재된 위계의 환상을 깨뜨리는 말임을 알 수 있다.
장 보드리야르는 우리가 콜라를 통해 소비하는 것은 '검은 액체'의 사용가치가 아니라 광고를 통해 유포되는 '젊음'이라는 교환가치임을 지적한 바 있다. 문제는 교환가치가 불러일으키는 위계의 환상이다. 이 위계의 환상 속에서 길모퉁이 부랑자가 마시는 콜라와 리즈 테일러가 마시는 콜라는 같은 콜라가 아니다. 자본주의의 광고 전략은 이 위계의 환상을 최대한 이용한다. 사람들이 리즈 테일러가 마시는 콜라를 통해 위계의 환상을 소비하도록 유도하는 것이다. 위계의 환상은 위계의 현실을 더 견고한 것으로 만드는 모방의 조건이다. 앤디 워홀은 같은 모양으로 복제된 코카콜라 병들을 늘어놓으며 이 병에는 콜라 외에 아무것도 없다고 말한다. 당신이 사는 것은 단지 콜라일 뿐이다. 어떤 돈도 콜라 이상의 것을 당신에게 줄 수 없다.

술이 시도한 가장 핫한 오리지널이라고 해야 할 것이다.

텅 빈 깡통들의 세계를 즐기세요

다시 캠벨 통조림깡통으로 돌아가보자. 깡통의 표면에 있는 ONION 이나 TOMATO라는 글자는 깡통 속에 있는 것이 양파나 토마토의 맛과 성분이 들어간 '수프'임을 가리키는 기호이지 실제의 양파나 토마토를 가리키는 것이 아니다. 통조림의 세계에서 TOMATO나 ONION은 토마토와 양파의 오리지널이 아닌, 그것의 성분이 들어 있는, 혹은 그것의 맛과 성분을 모방한 가공품의 이름이다. 따라서 통조림 깡통에 찍힌 TOMATO나 ONION이라는 기호는 실재와 무관한 가상의 기호, 혹은 실재인 것처럼 위장한 거짓의 기호라고 말할 수 있다. 통조림을 만들고 그것을 사기 위해 돈을 지불하는 사람들은 모두가 이 거짓 기호들의 세계에 동참하고 있는 것이 아닌가? 앤디 워홀은 통조림 깡통이라는 일상의 아이템을 통해 알고도 속고 모르고도 속는 이 텅 빈 가상과 속임수야말로 현대 세계의 본질이라고 말하고 있는지도 모른다. 당신은 지금 각기 다른 글자들이 그려진 같은 모양의 깡통들을 보고 있습니다. 당신은 저 깡통들 속에 글자들이 가리키는 진짜 그것이 들어 있을 거라고 생각하나요? 깡통들에게서 당신은 어떤 진실을 기대하나요? 저것은 다만 깡통들일 뿐입니다. 깡통들의 속임수에 넘어가지 마세요. 그냥 텅 빈 깡통들의 세계를 마음 껏 즐기세요……

앤디 워홀이 캠벨이라는 상표의 동일성 아래 보여주는 이 텅 빈 기표들의 행진을 푸코는 '상사相似 놀이'로 명명한 바 있다. 푸코는 그것을 "무한히 이동하는 상사에 의해, 탈-동일화되는" 놀이라고 말했다.[8] 상사 놀이란 비슷한 것, 즉 같지만 동시에 다른 것을 반복하는 놀이다. 앤디 워홀의 그림에서 캠벨이라는 상표는 단순 복제되는 것이 아니라 같지만 다른 캠벨들로 증식한다. 기표 놀이, 이미지 놀이다. 캠벨이라는 상표의 동일한 로고 밑에 그려진 각기 다른 글자들은 캠벨이라는 기의로부터 탈-동일화하는 차이들을 증식해나간다. 자기동일성을 무한 반복하는 로고 아래에서 차이들을 무한 반복하는 깡통들의 행진, 이것을 우리는 캠벨 통조림의 세계에 대한 앤디 워홀의 유쾌한 반란이라고 말할 수 있지 않을까?

사진이 현실을 있는 그대로 보여준다는 굳건한 믿음에 사로잡힌 사람들은 사진 속 마릴린 먼로가 그녀의 실제 모습임을 믿어 의심치 않는다. 마릴린 먼로의 실제 모습을 본 적이 없음에도 우리는 사진 속 메이크업된 금발 미녀의 모습이 그녀의 실제 얼굴이었을 거라 상상한다. 사진이 아니라 디지털 기술로 그녀의 얼굴을 정교하게 복제해낸 경우라 해도 사정은 마찬가지일 것이다. 이미지, 혹은 기호의 텅 빈 깡통들을 우리는 실재의 환상으로 채운다. 모방의 세계를 재생산하는 것은 우리를 사로잡는 이 자명하고도 집요한 실재의 환상이다.

이미지를 실재처럼 모방하는 것, 그것이 재현의 세계다. 앤디 워홀이 바라본 현대 세계는 사진이 실재가 되어버린 세계다. 이것이 그가

8 미셸 푸코, 『이것은 파이프가 아니다』, 김현 옮김, 민음사, 1995, 89쪽.

실제 모델이 아닌 사진 속 모델을 작업의 대상으로 삼은 이유일 것이다. 사진의 역사는 사실을 재현하는 기술의 발전만을 의미하는 것이 아니다. 그것은 사실의 재현이라는 사진의 이데올로기가 근대 세계 전반을 지배하게 됐음을 의미한다. 앤디 워홀은 마릴린 먼로의 사망 소식을 들은 후 비로소 그녀의 사진에 다양한 변조를 입히는 작업을 시작했다고 한다. 마릴린 먼로의 죽음은 그녀가 더 이상 실재가 아닌, 온전히 사진 속의 이미지로만 남게 됐음을 의미한다. 실재의 죽음과 이미지의 출현, 앤디 워홀의 「마릴린 먼로」는 이것의 예술적 시연이 아니었을까?

사진의 역사가 시작된 근대는 "'사실성'만이 정의로 인정되며 인식은 사실성의 단순한 반복으로 제한되고 사유는 단순한 동어반복이"[9] 되는 시대다. 근대 세계가 복제하는 것은 상품들만이 아니다. 근대는 사실이라는 관념을 만들고 그 관념을 무한복제하는 시대다. 아도르노의 말에는 근대가 사실성의 관념이 인간의 의식을 압도적으로 지배하게 된 시대, 인간의 의식이 사실성의 관념을 동어반복적으로 복제하는 시대라는 의미가 담겨 있다. 사실이란 사실로 분류되지 않는 사유의 형식들을 신화와 마술과 전근대적인 샤머니즘으로 몰아낸 후 근대가 창안한 새로운 동일성의 신화가 아닌가? 사실이 가진 막강한 권력은 상상과 의심을 멈추게 하고 인간의 인식을 사실성의 단순한 반복으로 제한한다. 사진으로 표상되는 근대의 광범위한 기술적 복제술은 인간을 사진을 보는 존재를 넘어 사진을 사는 존재로 만들었

9 T. 아도르노, 『계몽의 변증법』, 김유동 옮김, 문학과지성사, 2001, 57쪽. 아도르노는 이러한 사실성의 승리를 '수학적 형식주의'에 바탕을 둔 '주관적 합리성'의 승리로 파악한다.

다. 사진이 사실을 있는 그대로 재현한다는 믿음 속에서 사진의 프레임, 사진의 이데올로기는 은폐되고 지워진다. 앤디 워홀의 작업은 사실을 있는 그대로 재현한다는 사진의 세계를 자신의 캔버스이자 시뮬라크르의 놀이터로 만든다. 대중들이 선망하는 유명인의 사진에 선을 긋고 색을 입히면서 그는 이렇게 말하는 듯하다. '당신이 보는 이 얼굴은 실제가 아니라 실제처럼 보이는 그림이에요. 당신도 여기에 마음껏 선을 긋고 색칠해보세요. 상상을 바꾸면 얼마든지 가능한 일이죠. 어린아이처럼 사진 위에 마음껏 그림을 그리면 당신도 사실의 세계에서 조금은 자유로워질 수 있을 거예요.'

앤디 워홀이 사진이나 영상이라는 매체를 작업 도구로 적극 활용한 또 다른 이유는 이러한 매체들이 지닌 덧없는 순간의 이미지들에 매혹됐기 때문일 것이다. 그는 자본주의 세계가 발명한 주요 매체들을 타고 체제의 내부를 관통한다. 자본주의와 싸우기 위해 자본주의가 생산한 물품들을 적극 활용하라. 이것이 브레히트의 모더니즘이 내건 내파內破의 논리였다. 앤디 워홀은 이러한 주문을 충실히 수행한다. 그의 작업은 자본주의와 싸우는 대신 자본주의가 만든 현란한 인공의 세계를 미러링mirroring한다. 미러링을 통해 그는 체제의 욕망을 모사하는 거울을 시뮬라크르라는 허상의 거울로 바꾼다. 모사의 거울에 비친 욕망의 위계를 탈위계화하면서 말이다. 이것이 앤디 워홀이 자신의 예술을 거울에 비유한 또 다른 이유일 것이다.

화려하고 매혹적인 포장술로 이루어진 찬란한 쇼윈도의 거울에는 무엇이 있을까? 두말할 것도 없이 거품처럼 끓어오르는 욕망의 제국이 있다. 욕망의 거품, 혹은 거품의 욕망, 이미지의 거품 혹은 거품의

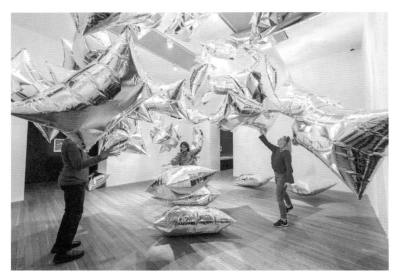

「실버 클라우드」(1966). 내가 가본 앤디 워홀의 한국 전시회에서는 「실버 클라우드」가 대부분 전시용으로만 설치되어 있었다. 어떤 전시회에서는 관람객이 접근하지 못하게 유리로 막아놓기도 했다. 「실버 클라우드」는 전시가 아닌 놀이다. 관람객이 스스로 시뮬라크르의 즐거운 시연자가 되는 것이다.

이미지들. 앤디 워홀은 거품처럼 끓어오르는 이미지들로 욕망의 거품을 만들어내는 자본의 논리 안에 예술의 새로운 자리를 만든다. 그것이 미러링의 방식이다. 앤디 워홀이 선택한 미러링은 자본주의가 오리지널의 환상으로 메이크업한 것들을 시뮬라크르의 허상들로 리-메이크업한다. 그는 이러한 리-메이크업을 통해 자본의 세계가 만들어낸 오리지널의 환상에 다양한 균열의 지점들을 만들어간다.

「실버 클라우드」는 은색의 풍선들을 구름처럼 공중에 띄워놓은 앤디 워홀의 설치 작품이다. 풍선들의 은색 곡면은 마치 요술 거울처럼 바라보는 위치나 각도에 따라 사람들의 모습을 우스꽝스럽게 변형시

킨다. 전시회에 온 사람들은 풍선들을 튕겨 올리며 은색 거울에 비친 자신의 모습을 보고 즐거워한다. 앤디 워홀은 이 설치작품으로 관객들이 직접 시뮬라크르 놀이를 해보도록 권유하는 듯하다. 당신이 매일 바라보는 거울 속 얼굴과 구름거울에 비친 저 우스꽝스런 얼굴 중 어느 쪽이 진짜이고 가짜인가? 거울이 바뀌면 거울에 비친 당신이 달라진다. 그러나 둘 다 거울이라는 것은 다르지 않다. 한쪽은 당신에게 익숙한 거울이고 한쪽은 낯선 거울일 뿐이다. 「실버 클라우드」는 우리가 날마다 들여다보면서도 정작 보지 못하는 거울을 보여준다. 재현의 거울 속에서 허우적거리는 당신을 즐거운 시뮬라크르의 거울로 초대하는 것, 이것이 앤디 워홀이 만든 미러링의 세계다.

인간은 거울을 통해 자신의 얼굴을 인식하는 유일한 생명체다. 타인에게 드러나는 인간의 가장 오리지널한 표지인 얼굴은 오직 거울을 통해서만 내게 나타난다. 인간 이외의 어떤 생명체도 자기 밖에서 자신의 얼굴을 바라보지 않는다. 인간은 거울에 비친 얼굴을 자신의 실제 얼굴이라 여기며 살아간다. 모든 거울은 카피다. 내가 아는 내 얼굴은 영원한 카피의 세계 안에 있다. 내가 실제의 '나'라고 상상하는 얼굴과 실버 클라우드에 비친 우스꽝스러운 얼굴 사이에는 무엇이 있는가? 차이가 있을 뿐이다. 진짜와 가짜가 아닌 순수한 카피들의 차이가. 앤디 워홀이 보여주는 시뮬라크르의 거울에는 오리지널과 카피, 진짜와 가짜, 실재와 가상의 위계가 없다. 거기에는 순수 차이들의 무한 생성이 있을 뿐이다. 이런 점에서 앤디 워홀의 작품들은 시뮬라크르의 운동이야말로 재현의 프레임을 뒤집는 하나의 전복이라고 말하는 질 들뢰즈의 말에 가장 부합하는 예술 세계를 보여주고

있다고 해야 할 것이다.

마틸다의 세계

사람들은 현실 속에서 수시로 고통과 억압을 느끼며 살아간다. 고통을 느끼는 이유는 저마다 다르겠지만, 마음을 짓누르는 고통에서 벗어나는 것은 누구에게나 쉽지 않은 일이다. 고통에서 벗어나기가 그토록 어려운 이유는 무엇일까? 고통의 원인이 되는 현실의 직간접적인 요인들이 그 일차적인 이유겠지만, 고통을 대하는 마음의 관성 또한 이유가 될 수 있을 것이다. 고통을 느낄 때 우리는 부정적 상상을 실제의 현실과 동일시하며 마음속 고통을 더 부풀리는 경향이 있다. 상상을 부풀리고 되새김질하며 마음속 고통을 키우는 것은 누구나 경험하는 일이다. 되새김질 할수록 상상은 더 실제의 일처럼 느껴지고 실제의 일로 여겨질수록 고통은 더 커진다. 이로 인해 사소한 상심이나 후회, 불쾌, 자책 등으로 시작된 고통이 지속적 우울과 불안이 되는 것이다. 밤새 악몽에 시달리다 깨어나 그것이 꿈이었음을 깨닫는 순간의 안도감을 생각해보라. 그것은 조금 전까지 그토록 생생했던 고통이 현실이 아니었음을 깨달을 때의 해방감이다. 꿈은 우리가 잠들었을 때만 찾아오는 것이 아니다. 들뢰즈는 "의식은 두 눈 뜨고 꾸는 꿈일 뿐"이라고 했다.[10] 문제는 밤의 꿈과 달리 낮의 꿈인 의식은

10 질 들뢰즈, 『스피노자의 철학』, 36쪽.

거기서 깨어나기가 쉽지 않다는 점이다.

모파상의 「목걸이」는 가난한 여인인 마틸다가 허영심 때문에 겪게 되는 곤경에 대한 이야기로 널리 알려져 있다. 가난한 여인을 분에 넘치는 허영심과 연결짓는 이러한 해석에는 가난한 여인에 대한 위계적 고정관념이 담겨 있다. 이와 달리 우리는 이 작품을 허영이라는 심리적 현상이 어떻게 생겨나는가에 대한 이야기로 읽을 수 있다. 그렇게 볼 때 이 소설은 마틸다가 헛된 꿈에서 깨어나는 이야기가 아니라 꿈에서 깨어난 후에도 계속되는 꿈에 대한 이야기로 봐야 할 것이다. 잘 알려진 대로 하룻밤의 파티가 끝난 후 파티를 위해 빌렸던 목걸이를 잃어버린 마틸다는 어떤 기쁨도 찾을 수 없는 냉혹한 현실로 추락하게 된다. 하룻밤 꿈은 꿈처럼 사라지고, 그 꿈의 대가를 지불하듯 그녀는 빚을 갚기 위한 필사적인 노동으로 내던져진다.

그러나 그녀의 꿈은 정말로 사라져버린 것일까? 같은 꿈이 다른 버전으로 끈질기게 살아남아 그녀의 삶을 지배했던 것은 아닐까? 처음엔 희극으로, 다음엔 비극으로 말이다. 하룻밤의 꿈이 사라진 뒤에도 그녀는 여전히 자신이 빌린 목걸이가 진짜였다는 꿈에 사로잡혀 있다. 그리고 그 꿈속에서 자신의 인생을 고통으로 망치고 있다. 그녀는 왜 빌린 목걸이가 진짜라는 꿈에서 한 번도 깨어나지 못했을까? 그것은 그 목걸이가 상류사회에 대한 그녀의 환상과 연결돼 있었기 때문일 것이다. 상류사회는 그녀에게 진짜 목걸이들의 세계였다. 그 환상에 사로잡힌 그녀에게 목걸이의 진위에 대한 의심은 애초부터 불가능했을 것이다. 그녀는 세계로부터 진짜의 환상을 빌렸지만 세상 어디에도 그녀의 꿈을 위한 자리는 마련되어 있지 않았다. 그 꿈이 그녀

에게 요구한 것은 끝없는 노동이었을 뿐이다. 빚을 갚기 위한 노동은 그녀가 자신의 꿈뿐만 아니라 자신의 노동으로부터도 완전히 소외된 존재임을 말해준다. 그녀가 선망했던 세계가 그녀의 삶을 가져가버렸다. 파티의 황홀경에 빠진 그녀의 목에서 빛나던 목걸이는 결국 그녀의 목을 휘감아버린 족쇄였던 셈이다.

현실의 우리는 소설 속의 마틸다와 얼마나 다른가? 우리 역시 세상에서 꿈과 욕망을 빌리고 그것을 위해 매일의 노동을 지불하며 살아간다. 멋지기 때문에 선망하는 것이 아니라 선망하기 때문에 멋져 보이는 것, 그것이 욕망의 착시효과라고 말했다. 사람들은 진짜에 대해서는 선망이나 자부심을, 가짜에 대해서는 비난이나 멸시, 수치심 같은 부정적인 감정을 느낀다. 진짜는 모든 면에서 우월한 가치로 대접받는 반면, 가짜는 열등할 뿐만 아니라 해악이나 범죄로까지 간주된다. 진짜와 가짜의 이러한 차이는 절대적인 것인가? 상대적인 것인가? 스피노자의 논법을 적용하면 우열의 가치를 만드는 것은 대상 자체의 속성보다 그에 대한 사람들의 태도와 반응이다. 누구도 진짜로 인정하지 않는다면 진짜는 존재할 수 없다. 진짜란 사물의 속성이 아닌 사람들이 부여한 가치이기 때문이다. 진짜와 가짜라는 사회적 가치는 특정한 사회 안에서 만들어지는 관점과 해석의 문제, 다시 말해 욕망의 문제다. 다수의 사람들이 선망하면 선망할 만한 가치가 되고 다수의 사람들이 멸시하면 멸시할 만한 존재가 된다. 진짜에 대한 선망과 가짜에 대한 멸시는 위계에 대한 심리적 의존을 강화하는 욕망의 두 얼굴이다. 타자에 대한 선망은 자기 멸시의 감정과 손잡고 있다. 마틸다를 빚의 질곡으로 밀어 넣었던 것 역시 선망과 자기 멸시

의 감정이었을 것이다.

　진짜와 가짜라는 가치는 누가 정하는가? 일찍이 니체는 "무엇이 우리가 '참'과 '거짓'이라는 본질적인 대립이 있다고 가정하도록 강요하는가?"[11] 라고 물은 바 있다. 니체는 또한 특유의 신랄함으로 "'가상' 세계가 유일한 세계이다. '참된 세계'란 단지 가상 세계에 덧붙여서 날조된 것일 뿐이다"[12] 라고 말하기도 했다. 니체에 따르면, 이 세계에는 참과 거짓이 있는 것이 아니라 거짓이라는 가상과 참이라는 가상이 있을 뿐이다. 참과 거짓 모두 인간의 상상에 의해 고안된 개념이라는 점에서 다르지 않다. 이것이야말로 두 개념이 가상임을 입증하는 증거가 아니겠는가? 참이라는 개념을 상상하지 않았다면 거짓 역시 존재하지 않았을 것이라는 점에서 참과 거짓은 대립이 아닌 공모의 관계다. 참의 입장에서 거짓은 참의 도덕적 우월성을 강화하고 자신의 이익과 배치되는 요소들을 배척하는 매우 유용한 도구였을 것이다. 진리가 절대적 참이 되기 위해 거짓이라는 개념의 발명이 필요했던 것, 이것이 서양의 철학과 종교가 '참'과 '거짓'의 대립에 매달렸던 속사정이 아니었을까?

깊숙이 얄팍한 사람

앤디 워홀 예술의 모태였던 자본주의 세계는 진짜와 가짜라는 프레

11 니체, 『선악의 저편, 도덕의 계보』, 65쪽.
12 니체, 『우상의 황혼, 이 사람을 보라』, 98쪽.

임을 이윤과 물질적 욕망의 재생산 기제로 적극 활용해온 체제다. 앤디 워홀이 이 체제로부터 독특한 상상의 세계를 만들어낼 수 있었던 것은 그가 이러한 프레임이 주입하는 환상과 죄의식에서 자유로웠기 때문일 것이다. 앤디 워홀은 자신을 가리켜 "나는 깊숙이 얄팍한 사람이다"라고 말한 바 있다. 그는 또 "앤디 워홀에 대해 전부 알고 싶으면, 그저 내 그림과 영화, 내 모습의 표면을 보면 된다. 거기에 내가 있다. 그 뒤에는 아무것도 없다"라고도 말한 바 있다. 앤디 워홀의 예술이 깊이가 없다거나 진지하지 않다는 일각의 평가는 그의 예술이 보여주는 표면적 특성과 무관하지 않을 것이다. 자본주의가 복제하는 상품 이미지들은 그 안에 당신이 원하는 진짜 삶이 있다고 말한다. 심층의 환상을 만드는 것이다. 표면의 예술은 이 심층의 환상을 제거하고 이미지를 텅 빈 껍질로 만든다. 이미지들은 실재의 환상을 불러오는 삼차원의 깊이와 높이를 잃고 표면에 펼쳐진 순수한 그림이 된다.[13] 그런 의미에서 앤디 워홀의 실버 팩토리는 진짜라는 환상

13 높이와 깊이에 대한 들뢰즈의 해석은 표면의 예술이 갖는 의미에 대해 흥미로운 시사를 준다. 그는 "높이 올라가는 존재, 이 '높이 올라가는 형이상학적 삶'(psychism), 도덕과 철학, 금욕적 이상과 사유의 관념은 밀접하게 한 덩어리로 묶인다. 구름을 타고 앉은 철학자로서의 이마주, 그리고 세계의 심층을 탐구하는 과학자로서의 이마주는 이 점에서 유래한다"는 말에 이어 "이 두 경우 모든 것은 높이와 관련된다(이것이 도덕 법칙의 하늘에 거주하는 인격체의 높이라 해도)"라고 말한다. 이에 따르면 서양 형이상학의 중심에 있는 것은 높이에 대한 갈망이다. 이 높이에 대한 갈망이 심층, 즉 깊이에 대한 상상을 가능케 했다. 들뢰즈는 또 "높이는 고유하게 플라톤적인 오리엔트이다"라는 말을 덧붙이며 "플라톤적인 상승 및 하강과 더불어 철학 자체의 편집-우울증적 형식이 태어났다"(질 들뢰즈, 『의미의 논리』, 230쪽)라고 말한다. 여기서 '편집-우울증적 형식'이란 형이상학적 상승을 향한 철학의 편집증이 그들을 사로잡은 깊은 우울증과 동전의 양면이라는 의미일 것이다. 깊이가 높이의 다른 버전이듯 우울증은 편집증의 다른 얼굴이다. 높이와 깊이 사이에서 벌어지는 상승과 하강의 수직 운동은 플라톤의 세계를 움직이는 위계적 세계관과 일치한다. 이에 비해

을 주조하는 상품 사회의 복제 시스템을 "그 뒤에는 아무것도 없"는 순수한 복제로 재탄생시키는 시뮬라크르의 새로운 공장이라고 해야 할 것이다. 당신이 바라보는 거울에는 무엇이 있는가? 표면이 있을 뿐이다. 높이와 깊이 또한 거울에 비친 이미지일 뿐이다. 거울은 표면이다. 이 표면 위에서 이미지들이 끝없이 나타났다 사라진다. 그 뒤에는 아무것도 없다. 그것이 당신이 실제라고 생각하는 세계의 실재다.

그러나 "모든 바닥보다 더 깊은 곳, 그곳은 표면, 피부이다"[14] 라는 들뢰즈의 말처럼, 앤디 워홀이 심층의 환상, 그 익사의 세계로부터 건져 올린 표면의 이미지들은, 생각해보면 얼마나 깊은 것인가? 상상을 바꾸면 공허한 마음은 걸린 데 없이 자유롭게 춤출 수 있는 무대가 된다. 거짓 또한 마음껏 상상력을 펼칠 수 있는 자유로운 허구의 무대가 된다. 상상을 바꾸는 것은 삶을 바꾸고 세계를 바꾸는 것이다. 상상을 바꾸는 것, 그것이 예술의 시작이다. 앤디 워홀의 작품들은 말한다. 당신의 마음에 쌓인 어두운 지층들로부터 일어나 춤추라. 두려움 없이 가상의 자유를 끌어안으라. 악기들은 비어 있기에 아름다운 소리를 내고 모래알들은 덧없이 흩어지기에 매번 새로운 모양으로 다시 태어나지 않는가? 세상에는 영원히 변치 않는 단 하나의 오리지널이 아니라 끊임없이 변화하며 매 순간의 삶, 매시간의 표면을 횡단하는 찰나의 가상들이 존재할 뿐이다. 이 찰나의 가상들이야말로 세계

표면은 "오른쪽에서 왼쪽으로 그리고 왼쪽에서 오른쪽으로 미끄러지는 횡단 운동"이다. 여기서 중요한 것은 '운동'이라는 말인데, "이전의 깊이는 납작하게 눌려 넓이가 되었다고 말할 수 있으리라"(같은 책, 58쪽)는 말에서 '넓이'란 앤디 워홀이 이미지를 표면에 펼쳐놓고 자유롭게 변용시키는 시뮬라크르적 운동의 공간이기도 하다.

14 질 들뢰즈, 『의미의 논리』, 248쪽.

속에서 명멸하는 숱한 오리지널 '들'이 아닐까?

 파블로 피카소는 "나는 라파엘로처럼 그리는 데 4년이 걸렸지만 어린아이처럼 그리기까지는 평생이 걸렸다"는 말을 남겼다고 한다. 세상이 신기한 경험들로 가득 차 있던 유년의 천진하고 자유로웠던 상상의 시간이란 예술이 꿈꾸는 가장 아름다운 시간일 것이다. 순간의 재미들로 가득 차 있던 유년의 시간은 고통과 망각 속으로 흡수되고 세계는 표면의 놀이터가 아닌 위계의 담벼락으로 변해버린다. 앤디 워홀은 이 위계의 담벼락에 갇힌 편집-우울증적 세계를 향해 그 세계와 싸우라고도, 그 세계 너머의 다른 세계를 꿈꾸라고도 하지 않는다. 대신 그는 담벼락에 낙서와 색칠을 하고 담벼락을 타고 앉아 유쾌한 흉내 내기의 놀이를 한다. 이 가상의 놀이 속에서 수직의 벽은 수평의 놀이터가 되고 깊이와 높이는 넓이가 된다. 아이들은 무서운 어른들을 흉내 내는 장난을 치며 깔깔거린다. 자신을 위대한 독재자라 말하며 독재자의 흉내를 내는 한 배우의 익살은 역사상 가장 폭력적이었던 독재자를 관객의 폭소를 자아내는 광대로 만들어버린다.[15] 두려움과 공포로부터의 해방, 그것이 놀이와 웃음이 갖는 위대한 힘이다. 그 해방의 문은 당신의 상상 속에도 활짝 열려 있다.

15 들뢰즈는 익살에 대해 『의미의 논리』의 한 장을 할애한다. 그는 "비극과 얄궂음/아이러니는 새로운 가치, 즉 익살/유머에 자리를 내준다"고 말하며, '익살의 모험'을 "표면을 위한 심층과 상층의 이중적 파기"로 설명한다. 익살 안에서 "모든 깊이와 높이는 소멸한다." (『의미의 논리』, 계열 19 참조) 익살은 까부는 것이다. 까불며 권위를 날려버리는 것이다. 무거운 것을 가볍게 날려버리는 것이 익살의 힘이다. 사람들이 웃음과 코미디를 좋아하는 이유, 독재자들이 웃음과 코미디를 싫어하는 이유.

세상은
원본으로 가득하다

사랑이 제도의 세계를 살아가는 방식

**with 압바스 키아로스타미의
「사랑을 카피하다」와
「사랑에 빠진 것처럼」**

단순한 사랑의 마음

오프닝 크레딧이 올라가는 동안 카메라는 『기막힌 복제품Copie Con-forme』이라는 제목의 책이 놓인 연단을 비춘 채 정지해 있다. 정지된 화면 위로 강연장의 웅성이는 소음이 들려온다. 이윽고 책의 저자인 제임스와 독자인 엘르가 등장한다. 「사랑을 카피하다Copie Conforme」(2010)¹는 저자와 독자로 만난 두 남녀가 이탈리아 토스카나에서 하루를 보내는 이야기다. 영화의 대부분은 두 사람의 대화로 이루어져 있으므로 영화를 이해하기 위해서는 그들의 대화에 집중해야 한다.

엘르는 제임스를 토스카나로 데려가는 차 안에서 자신의 여동생에 대한 이야기를 들려준다. 그녀는 자신의 여동생이 모조품을 진품처

1 영화의 원제는 연단에 놓인 책 제목과 똑같다. '기막힌 복제품'은 한국어 자막으로 번역된 책 제목이다.

도입부 장면. 이 영화는 정지 화면으로 시작해서 정지 화면으로 끝난다. 그리고 관객의 감정이입을 위한 음악적 효과음을 사용하지 않는다. 주인공들이 이동하는 공간에서 나는 각종 소리들만 들려올 뿐이다.

럼 좋아한다며 "여동생은 단순해요. 누굴 설득시키지도 않죠. 누구처럼 애써 증명하려고 하지 않거든요. 남에게 강요하지 않으면 사실을 인정하기가 쉽죠. 마리는 욕심이 없어요. 자신만의 세상에서 조용히 지낼 뿐이죠" 등의 말들을 한다. 제임스가 "부럽네요 나도 그랬으면 좋겠어요"라고 하자 엘르는 "걔 남편도 정말 단순한데 동생은 최고의 남자래요. 말도 더듬죠. 마마마마마리! 그게 동생에겐 최고의 러브송이래요. 이름도 잘못 등록됐대요. 마마마마마리가 자기의 진짜 이름이라나?"라고 말한다. 그에 대해 제임스는 "인간은 삶의 목적이 뭔지 잊고 있어요. 결국은 행복을 위해 사는 건데요. 그걸 찾은 사람을 비난할 필요는 없죠. 오히려 칭찬하고 격려할 일이니까요"라고 대답한다. 이들이 나누는 도입부의 대화는 영화의 메시지와 관련해서

매우 중요한 의미를 지닌다. 이어지는 제임스의 말을 좀 더 들어보자.

평범한 물건도 박물관에 두면 사람들이 다른 관점으로 봐요. 물건은 보기 나름이니까요. 동생분은 이미 그렇게 했죠. 색다른 관점으로 남편을 보물로 만들었죠. 밖의 나무를 봐요. 아름답고 모양도 제각각이고 똑같이 생긴 나무는 없어요. 독창성, 아름다움, 수명, 기능성 등등, 예술적인 조건은 다 갖췄어요. 들판에 널브러져 있어 관심을 못 받을 뿐이죠.

제임스의 이 말에는 영화가 던지는 중요한 메시지가 담겨 있다. 제임스는 박물관이 평범한 물건을 보물로 만들었다면 여동생은 그녀의 색다른 관점으로 남편을 보물로 만들었다고 말한다. 평범한 물건도 박물관으로 옮겨지면 귀한 물건이 된다. 박물관이라는 장소가 그 물건에 특별한 가치를 부여하기 때문이다. 박물관은 보존할 가치가 있는 물건과 없는 물건을 분류하는 제도적 권력이다. 박물관뿐만 아니라 많은 제도들이 가치의 등급을 매기는 분류체계를 활용한다. 대상이 사물이든 사람이든 제도적 분류체계는 그것을 대하는 사람들의 태도에 많은 영향을 미친다. 물건이나 사람을 위계적으로 분류하는 시스템은 제도가 인간을 관리하고 통제하는 효율적인 수단이다.

그러나 엘르의 여동생은 이와는 다른 방식으로 자신의 남편을 보물로 만든다. 그녀는 호적에 등재된 이름이 아닌 남편이 자신을 부르는 이름이 자신의 진짜 이름이라고 말한다. 또 하나 주목할 것은 그녀가 모조품을 진품처럼 좋아한다는 엘르의 말이다. 이 말은 그녀가 진품과 모조품의 위계를 중시하지 않는다는 의미이기도 할 것이다.

여동생이 단순하고 욕심이 없으며 누굴 설득하려고도 자신을 증명하려고도 하지 않는다는 엘르의 말은 여동생이 어떤 사람인지를 짐작케 한다. 설득하거나 증명한다는 것은 타인에게 자신의 옳음을 주장하는 방식이 아닌가? 단순하고 욕심이 없다는 것은 그녀가 자신의 주장을 내세우는 방식으로 타자와의 위계를 설정하는 일에 무관심하다는 뜻일 것이다. 이것이 그녀가 남편을 보물로 만든 마음이 아니겠는가? 여동생이 부럽다는 제임스의 말에 엘르는 "작가님도 그렇게 살면 되잖아요"라고 한다. 그러자 그는 "단순하게 사는 것만큼 힘든 건 없죠"라고 대답한다.

후에 언급하겠지만, 이 영화가 도입부에 작품에 등장하지도 않는 여동생에 대한 정보를 흘리는 것은 감독의 치밀한 계산인 것처럼 보인다. 단순한 사랑의 마음이란 나를 주장하고 입증하려는 욕망과는 다른 방식으로 타자를 받아들이는 마음일 것이다. "남에게 강요하지 않으면 사실을 인정하기가 쉽죠"라는 엘르의 말처럼, 나를 강요하려는 마음을 버리면 나와 다른 타자들의 존재를 받아들이기가 더 쉬워질 것이다. 그런 점에서 남편을 대하는 여동생의 태도는 타자에 대한 전적인 환대의 마음이라고 할 수 있다. 타자에 대한 전적인 환대란 들판에 널브러져 있지만 저마다의 가치를 지닌, 모양도 제각각이고 똑같이 생긴 것이 하나도 없는 사이프러스 나무들의 아름다움을 알아보는 마음이 아닐까? 나의 강요도, 대상의 위계적 분류도 아닌, 존재들 각각의 고유한 가치를 맞아들이는 마음, 그것이 전적인 환대의 마음일 것이다.

서로에 대한 사본이자 저 자신의 원본

박물관에 도착한 두 사람은 그곳에서 「토스카나의 모나리자」라는 그림을 보며 원본과 복제에 대한 대화를 이어나간다. 「토스카나의 모자리자」는 200년 동안 진품으로 여겨져왔지만 50년 전 위작으로 밝혀진 작품이다. 위작이지만 원본만큼이나 아름답다는 평가를 받는 이 작품에 대해 제임스는 "모두가 감명 받았던 그림이 가짜였다는 사실이 흥미롭지 않아요? 가짜였음을 안다고 뭐가 달라지죠? 원본도 실제 모델의 아름다움을 모방한 거잖아요. 그 모델이 진정한 원본이죠. 「모나리자」도 마찬가지죠. 그 미소가 모델의 표정인지 화가의 의도인지는 모르죠" 등등의 말을 한다. 엘르가 "그럼 원본이란 건 없다는 뜻이네요?"라고 묻자 제임스는 "아뇨, 세상은 원본으로 가득해요"라고 대답한다. 이어지는 대화는 이렇다.

> **엘르** 원본이 어디에 있죠?
>
> **제임스** 동생분 집에요.
>
> **엘르** 동생 집 어디에요?
>
> **제임스** 그분 남편.

흥미로운 것은 엘르가 제임스에게 「토스카나의 모나리자」를 소개하며 '오리지널 카피'와 '리얼 카피'라는 표현을 사용한다는 것이다. 진짜와 가짜를 겹쳐놓은 이러한 모순어법은 가짜나 모조품에 대한 이 영화의 색다른 관점을 시사한다. 제임스는 「토스카나의 모나리자」가

오랫동안 많은 사람들에게 감명을 주어왔다면, 그것이 가짜였음이 밝혀진다고 해서 무엇이 달라지는가, 라고 묻는다. 감동을 느꼈던 그림이 복제된 모조품이었음을 알게 됐을 때 그림에 대한 사람들의 반응은 어떻게 달라지는가? 「토스카나의 모나리자」가 가짜였다고 오랜 세월 사람들이 그 그림에 대해 느껴왔던 감동 또한 가짜였다고 말해야 하는 것일까? 그림이 가짜였음을 알고 난 후 그림에 대한 감동이 사라진다면 애초부터 그 감동은 그림 자체보다 그 그림이 진짜라는 권위에 의한 것이었을 가능성이 높다. 우리 또한 유명 화가의 그림을 보며 찬탄할 때 그 찬탄이 그림 자체에 대한 것인지 유명 화가의 그림이라는 권위에 대한 것인지 불분명할 때가 있지 않은가? 대상이 갖는 제도적 권위에 따라 반응이 달라진다면 그 반응의 진정성을 온전히 받아들이기는 어려울 것이다.

진짜와 가짜라는 이분법은 우리에게 매우 익숙한 판단 기준이다. 사람들은 사람이나 물건들을 판단할 때 진짜, 가짜의 기준을 수시로 사용한다. 이 기준에는 좋고 나쁘다를 넘어 옳고 그르다는 도덕적 판단까지 내포돼 있다. 우리는 왜 이런 판단을 내리며 이런 기준에 집착하는가? 이런 판단에는 많은 경우 사실 판단의 영역을 넘어서는 욕망의 기준, 이를테면 내게 이롭거나 해로운 것, 혹은 내가 환대하거나 배척해야 할 대상을 분류하는 주관적인 가치판단이 들어 있다. 자연에는 진실과 거짓, 진짜와 가짜의 구분이 존재하지 않는다. 오로지 인간만이 이런 기준을 사용한다. 진짜와 가짜는 제도와 문화의 산물이기 때문이다. 그러나 인간의 삶 속에서 이 기준은 이미 자연처럼 내면화되어 있다. 「사랑을 카피하다」는 대상의 가치를

판단하는 이 기준을 특이한 방식으로 탈자연화하는 영화다. 영화는 진짜와 가짜라는 기준을 도덕의 문제가 아닌 근본적인 제도의 문제로 바라보게 한다.

가짜였음이 밝혀진 그림 앞에서 제임스는「모나리자」의 원본도 사실은 실제 모델의 아름다움을 모방한 거라고 말한다. 대개의 사람들은 다빈치의「모나리자」가 실제로 웃고 있는 모델의 얼굴을 그렸을 것이라고 생각할 것이다. 그런데 제임스는 그것이 모델의 원래 표정이었는지 화가의 창작이었는지는 아무도 모르지 않냐고 한다.「모나리자」의 실제 모델이 이 그림의 오리지널이라면 그것을 모방한 다빈치의「모나리자」는 가짜인가? 모든 것이 모방이라는 제임스의 말에 엘르는 세상에 원본이란 없다는 것이냐고 묻는다. 그러자 제임스는 세상은 원본으로 가득하다는 모순적인 답을 내놓는다. 제임스의 이 말은 무슨 뜻일까? 진품과 위품이라는 프레임을 벗어나면「토스카나의 모나리자」는 200년 동안 사람들에게 감명을 주어 온 세상에 단 하나밖에 없는 오리지널이다.[2] 그것이 아무리 원본이라고 평가된 작품과 흡사하다 해도 그것은 흡사할 뿐 원본과 동일한 작품은 아니다. 모나리자의 실제 모델이 원본이라면 그것을 모방한 다빈치의「모나리자」역시 원본이다. 그의 그림 속엔 다빈치라는 개인의 고유한 흔적이 담겨 있기 때문이다. 그 흔적으로 인해 그의 그림은 세상에 단 하

2 누군가는 이 말에 그림 표절도 정당한 것이냐고 물을지 모르겠다. 사전적 정의에 따르면 표절은 다른 사람의 창작물을 그대로 자기 것으로 가져온다는 점에서 모방이 아닌 일종의 탈취라고 해야 할 것이다. 표절이 남의 것을 그대로 가져오는 것이라면 모방은 유사하게 만드는 것이다. 남의 것을 본뜨는 행위가 개입하는 것이다.

나밖에 없는 오리지널이 된다. 「토스카나의 모나리자」 역시 그런 점에서 세상에 하나밖에 없는 원본이라 할 수 있다. 영화 속에서 엘르가 이 그림을 오리지널 카피라고 한 건 이런 의미가 아니었을까? 박물관 측은 심사숙고 끝에 이 그림을 예전처럼 계속 전시하기로 했다고 한다. 위품이지만 그것이 오랫동안 사람들에게 주어온 감동의 가치를 인정했다는 것이다.

인간은 태어나면서부터 모방을 통해 세상을 배운다. 인간이 사회적 동물이라는 것은 인간이 타자에 대한 모방을 통해 사회적 가치들의 세계로 진입한다는 의미일 것이다. 뿐만 아니라 "우리도 어차피 조상의 DNA 복제품이니까요"라는 영화 속 제임스의 말은 인간의 출생 역시 모방의 산물임을 지적한다. 들판에 늘어선 각기 다른 모양의 사이프러스 나무들 역시 같은 조상의 DNA 복제품들일 것이다. 그러나 사람들은 DNA의 복제품들인 이 생명체들을 가짜라고 부르지 않는다. 들판의 사이프러스 나무들은 인간이 만든 진짜와 가짜라는 프레임과 무관하게, 비슷한 모양을 가졌지만 각기 다른 개체들로 살아간다. 그것이 자연의 세계다. 인간 역시 마찬가지가 아닌가? 세상의 모든 존재들은 서로에 대한 사본이자 저 자신의 원본이다. 이 원본들의 세계에는 대립과 위계가 아닌 순수한 차이만이 존재할 뿐이다. 원본이 어디에 있느냐는 엘르의 물음에 제임스가 동생의 남편이라고 말한 것은 이런 의미일 것이다.

진짜와 가짜의 제도적 위계

진짜, 혹은 오리지널의 가치는 제임스가 자신의 책을 소개하는 자리에서 말한 "오리지널이란 말엔 긍정적인 속뜻이 많습니다. 독창적인, 진실한, 믿을 만한, 영구적인, 고유의 가치를 내재한 등등"이란 대사에 잘 표현되어 있다. 오리지널이라는 말에는 원본의 의미뿐만 아니라 '믿을 만하고 진실한'이라는 도덕적 가치가 포함되어 있다. 이 가치의 우월성으로 인해 오리지널은 존중하고 보호받아야 한다는 의식이 만들어진다. 오리지널은 모조품에 비해 모든 면에서 고가의 가치로 환산된다. 오리지널은 하나의 상징 권력이기 때문이다. 오리지널이라는 상징 권력은 사람들의 선망과 모방의 욕망을 낳는다. 제도는 오리지널의 가치를 보호하는 데 많은 비용과 수고를 지불함으로써 이 상징 권력을 지속적으로 관리하고 재생산한다.

박물관 역시 이러한 상징 권력을 관리하는 대표적인 기관들 중 하나다. 평범한 물건도 박물관이라는 엄숙한 공간으로 옮겨져 은은한 조명을 받으며 고급스런 전시대에 진열되어 있으면 오리지널한 가치를 지닌 귀한 물건으로 여겨진다. 제도가 만든 가치는 제도에 대한 사람들의 신뢰를 통해 안정적인 권위를 확보한다. 사람들은 제도의 보호와 인정을 받는 가치들을 더 우월하고 믿을 만한 것으로 간주하기 때문이다. 예컨대 사람들의 능력을 평가하고 인증하는 자격증 제도를 보자. 자격증 제도란 제도권이 필요로 하는 개인의 능력을 제도가 공인하고 보호해주는 시스템이다. 이 공인 시스템에 의해 자격증은 개인의 능력을 진짜와 가짜로 분류하는 기준이 된다. 제도란 개인들의

의식과 욕망을 지배하는 틀이자 개인들의 삶을 관리하는 툴^{tool} 이다. 제도는 특정한 사회적 요구에 맞춰 개인의 능력을 개발하고, 개인들은 자신의 능력이 진짜임을 증명해줄 제도적 툴에 매달린다. 개인들은 자격증과 같은 제도적 툴에 매달려 자신의 능력을 제도가 필요로 하는 툴로 다듬어가는 것이다. 그 과정에서 제도에 의한 능력의 위계화와 제도적 위계에 진입하려는 모방의 노력이 지속적으로 재생산된다. 이러한 위계와 모방의 틀 안에서 제도적 인증이 갖는 권위와 그 공정성에 대한 신뢰는 사회를 안정적으로 유지하는 바탕이 된다. 문제는 능력을 규격화하고 위계화하는 제도적 틀이 개인이 지닌 능력의 다양성을 억누름으로써 발생하는 억압이다. 개개인의 능력과 적성의 다양성을 받아들이는 유연함 대신 경직된 평가 체계로 능력을 억압하고 줄 세우기 하는 시스템 속에서 개인이 겪는 고통과 좌절은 우리가 현실에서 일상적으로 겪는 일들이다. 이 또한 인간을 체제의 순응적 약자로 만드는 역할을 한다.

사람들이 제도적 인증에 매달리는 것은 말할 것도 없이 그것이 개인의 사회적 역할이나 지위를 보장해줄 바탕이 되기 때문이다. 같은 말이라도 사회적 권위를 인정받는 전문가가 하는 말은 진짜 같고 믿을 만한 말처럼 들린다. 제도화된 언론에 의해 전달되는 정보는 많은 사람들에게 공신력 있는 팩트로 받아들여진다. 사람들은 고가의 오리지널한 명품이 자신의 사회적 가치를 높여줄 것이라고 믿는다. 유명 여배우가 착용한 옷과 보석들은 진짜처럼 보인다 등등. 진짜와 가짜라는 프레임은 이처럼 사람들의 가치를 등급화하는 위계 문화와 깊은 관계를 맺고 있다.

문제는 이러한 위계가 갖는 제도적 정치성이 일상의 욕망들 속에서 대부분 은폐된 채 작동한다는 점이다. 이른바 명문대에 가거나 자격증을 얻고 스펙을 쌓아 대기업에 취직하고 싶은 욕망과 행위들을 사람들은 특별히 정치적인 것이라고 생각하지 않는다. TV에 나온 전문가들의 말을 신뢰할 때, 혹은 전문가라고 속이며 가짜 전문가 행세를 해온 사람들을 비난할 때, 그 역시 정치적인 행위로 인식되지 않는다. 정치적인 것으로 인식되지 않는 것, 그것이 이러한 제도적 프레임이 갖는 가장 효율적인 정치성일 것이다. 프레임이 정치적인 힘을 갖는다는 것은 프레임이 가치를 만들 뿐만 아니라 그 가치에 따라 사람들을 분류하고 배제하는 역할을 하기 때문이다. 이를테면 돈이나 학력이라는 가치의 프레임은 그것을 가진 사람과 가지지 못한 사람들로 사람들의 가치를 분류한다. 분류와 배제가 프레임의 기본 작동 원리라면 배제 쪽으로 분류되지 않으려는 욕망은 제도적 프레임을 지탱하는 힘이다. 사람들은 대부분 자신의 가치관을 지배하는 제도의 편에서 생각하고 행동한다. 사람들은 제도에 의해 보호받는 진짜들을 존중하며 자신도 제도에 의해 보호받는 진짜의 부류에 속하고 싶어 한다. 이것이 일상 속에 녹아든 제도의 정치성이다. 사람들은 가짜로 전문가 행세를 하고 가짜 명품 시계를 만들어 파는 사람들을 비난하지만, 가짜가 진짜처럼 행세하기 전에 진짜가 가짜들을 만들어내는 것이라고 해야 하지 않을까? 고가의 값어치가 매겨진 진짜 명품 시계가 없다면 가짜 명품 시계도 존재하지 않을 테니 말이다. 반대로 가짜 명품 시계를 사려는 사람이 아무도 없다면 진짜 명품 시계 또한 존재하지 않을 것이라고 말해야 하리라.

권력은 위계를 만들고 위계는 권력을 재생산한다. 오리지널의 권위는 열등한 모방자들을 만들고 열등한 모방자들은 오리지널의 권위를 재생산한다. 위계의 가장 큰 정치적 효과는 선망과 모방이다. 진짜를 선망하고 가짜를 멸시하는 대중심리는 사람들의 욕망과 가치관에 깊은 영향을 미친다. 욕망과 가치관은 대개의 경우 가치에 대한 사람들의 보편적 반응을 모방하는 방식으로 만들어지기 때문이다. 사람들은 타인이 선망하는 것을 선망하고 타인이 멸시하는 것을 멸시한다. 타자의 욕망을 모방하려는 심리는 그 내면화된 즉자성으로 제도에 대한 인간의 순응을 안정적으로 뒷받침해준다. 일상세계에서 사람들이 사물의 가치를 판단하는 가장 즉각적인 기준인 진짜와 가짜의 프레임은 제도가 세속 현실을 관리하는 매우 유용한 툴이라고 해야 할 것이다.

부부라는 프레임 안으로 들어간 여자와 남자

박물관 장면 이후 영화의 내용은 이전과 완전히 다른 국면으로 옮겨간다. 발단이 되는 것은 박물관을 나와 카페에 들른 두 사람이 카페 여주인으로부터 부부라는 오해를 받는 장면이다. 제임스가 전화를 받기 위해 카페 밖으로 나간 동안 엘르는 제임스를 자신의 남편으로 오해하는 카페 여주인에게 그가 진짜로 자신의 남편인 것처럼 말한다. 엘르는 전남편과 15년간의 결혼 생활을 한 후 현재는 이혼한 상태다. 카페 여주인의 말에 그녀는 잠시 헤어진 전남편을 떠올렸던 것일까? 흥미로운 것은 두 사람이 카페를 나오는 바로 다음 장면에서 그들이

마치 오래된 부부처럼 대화하기 시작한다는 것이다. 아들과 전화 통화를 하면서 카페를 나오던 엘르가 "함께 있는 거 좋아하시네. 셋이서 아침을 먹은 게 언젠지 기억은 나요?", "당신은 항상 떠나 있잖아요. 언제 곁에 있었죠? 언제?"라고 말하자 제임스는 "당신은 항상 기분이 별로였어요", "어떤 가족도 떨어져 지낼 수 있어요. 그걸로 날 탓하면 안 되죠" 등의 말로 대꾸한다(이 장면에서 엘르는 제임스를 부부간의 애칭인 '몽 쉐리^{mon chéri}'로 부르고 있다). 이어지는 성당 장면에서 결혼사진을 찍는 신혼 커플들을 만나고 온 엘르는 제임스에게 우린 결혼한 지 15년 됐고 결혼기념일을 맞아 이곳에 왔다고 했다며 "신랑이 결혼 생활이 행복하냐고 묻기에 정말 정말 행복하다고 했어요"라고 말한다.

성당을 나와 분수대 쪽으로 걸어가며 두 사람은 결혼에 대한 서로 다른 생각으로 말다툼을 벌인다. 사랑이란 시간이 지나면 흩어져버리는 환상일 뿐이라는 제임스와 달리 엘르는 시간이 지나도 변치 않는 사랑을 얘기한다. 분수대에 서 있는 조각상을 보며 엘르가 "여자가 남자 어깨에 머리를 기댄 게 좋아요, 저 남자는 여자를 평생 지켜주고 있어요"라고 말하자 제임스는 "당신 정말 생각 외로 따분하군요, 저건 엉터리요"라고 대꾸한다. 결혼에 대한 견해차로 시작된 두 사람의 말다툼은 이어지는 레스토랑 장면에서 더 격렬해진다. 두 사람의 대화를 들어보자.

엘르 언제면 기분이 풀려요? 어젯밤도 그러더니.

제임스 어젯밤?

엘르 그래요. 처음으로 함께한 기념일이었죠. 당신도 2주 만에 돌아왔는데 화장실에서 나와 보니 당신은 쿨쿨 자더군요.

제임스 여보 난 피곤했어. 얼마나 피곤했으면 잠들었을까 걱정했어야지.

엘르 기가 막히네요. 왜 더 이상 날 사랑하지 않죠?

제임스 말도 안 되는 소리. 우리가 신혼부부랑 같아? 15년이나 지났어. 우리 사이도 달라졌다고! 아직도 사랑해. 표현 방법이 다른 거지. 당신이 로마에서 피렌체로 운전했던 거 기억하지?

엘르 그럼요. 수천 번도 더 운전했던 길인데.

제임스 5년 전쯤 일인데, 아들을 뒤에 태우고 밤에 운전했던 거 기억나?

엘르 그럼요. 나 혼자서 늘 왔다 갔다 했었는데.

제임스 좋아. 그런데 누가 뒤에서 손으로 당신 눈을 가리고 누구게? 한 적이 있다고 했었지?

엘르 그래서 내가 기억해야 되는 게 뭔데요?

제임스 차에는 아무도 없었고 아들은 자고 있었잖아.

엘르 그래서 뭔가요?

제임스 운전하다가 잤단 뜻이야. 고속으로 운전하고 있었으면서. 그때 잠
들었던 이유가 아들을 사랑하지 않아서인가? 아들이 싫어졌나 아님
나야? 도대체 왜 잠들었지?

엘르 잠든 게 아니라 살짝 졸았어요.

제임스 물론 그랬겠지. 나도 어젯밤에 졸았어. 그럼 나도 졸았던 거니까
괜찮겠네?

엘르 아냐, 당신은 분명 잠들었어. 함께 15년이나 살았던 거잖아. 그런
날 당신은 코까지 골았어.

이 장면은 서로의 생활이나 동선을 세심히 알고 있는 부부의 대화
를 보여준다. 그러나 엘르가 그들의 결혼기념일이었다고 말하는 어
제는 그들이 강연장에서 처음 만난 날이다. 그들이 부부인 척 연기를
하고 있는 것인지, 진짜 부부라고 믿고 있는 것인지 헷갈릴 정도로
두 사람의 대화는 자연스럽고 격정적이다(아마도 이것은 상황에 따
라 수시로 변하는 줄리엣 비노쉬의 실감 나는 표정 연기 덕이기도 할
것이다). 이 대화는 사실인가 연기인가, 진짜인가 가짜인가? 두 사람
이 진짜 부부처럼 격렬한 대화를 나누는 이 장면이야말로 제임스의
책 제목인 '기막힌 복제품'이 현실로 옮겨온 상황이 아닌가? 기이함
이 절정에 이르는 것은 엘르가 "날 만나는데 면도라도 하지. 기념일
인데"라고 하자 제임스가 "습관이 돼서. 이틀에 한 번만 해"라고 말

하는 대목이다. 면도를 이틀에 한 번 하는 것이 남편의 오랜 습관이라는 말은 제임스가 없는 자리에서 엘르가 카페 주인에게 한 말이다.

앞의 대화 장면에서 두 사람은 각자의 주장과 상대에 대한 비난으로 팽팽히 맞서는 모습을 보여준다. 결혼기념일에 제임스가 코까지 골며 잤다고 비난하는 엘르와 그녀가 운전하다 졸았던 과거의 일을 비난하는 제임스의 대화에서 서로를 이해하고 배려하는 모습은 찾기 어렵다. 이 장면에서 그들이 영어와 불어라는 다른 언어를 사용하는 것 또한 이들의 소통 부재상황을 말해주는 듯하다. 앞서 두 사람은 "여동생은 단순해요. 누굴 설득시키지도 않죠. 누구처럼 애써 증명하려고 하지 않거든요"라는 엘르의 말에 제임스가 "부럽네요 나도 그랬으면 좋겠어요"라고 답하는 대화를 나눈 바 있다. 그러나 부부의 프레임 안으로 들어간 후 두 사람은 매 순간 서로의 주장을 굽히지 않고 의견 충돌 하는 모습을 보여준다. 심지어 엘르는 제임스가 자신의 의견에 동의하지 않자 지나가는 사람들에게 물어보자며 끌고 가기도 한다.[3]

레스토랑을 나온 엘르는 그들이 15년 전 신혼의 첫날밤을 보냈다는 호텔 방으로 제임스를 데려간다. 엘르는 "창밖을 봐. 그때 기억이 날 거야. 기억 안 나? 아무것도 기억을 못하네. 너무한다"라고 말하지만, 제임스는 "기억 안 나는 거 알잖아. 이런 식으로 시험하지 마"

3 이와 관련해서 주목할 것은 제임스가 엘르에게 피렌체의 시뇨리아 광장에서 보았던 모자에게서 책의 영감을 얻었다고 말하는 장면이다. 제임스가 엄마는 아이를 기다리지 않고 항상 팔짱을 낀 채 앞서 걸었고, 아이는 멀찍이 떨어져 따로 걸었다고 하자 엘르는 눈물을 흘리며 자기 얘기 같다고 말한다. 영화는 엘르가 팔짱을 끼고 아들 앞에서 멀찍이 떨어져 걷는 모습이나 아들과 통화하며 조급하게 화내는 모습 등을 통해 엘르의 이 말을 뒷받침한다.

라고 대답한다. 이때부터 제임스는 9시 기차를 타야 한다며 좀 전과 달리 엘르의 스토리 안으로 선뜻 들어서려 하지 않는다. 제임스는 그들이 토스카나로 출발하기 전 이미 오늘 밤 9시 기차를 타야 한다고 엘르에게 말한 바 있다. 엘르의 스토리 안으로 아무 저항 없이 끌려들어가던 제임스가 유일하게 정해놓은 마지노선은 9시에 기차를 타러 가야 한다는 것이다. 마치 신데렐라의 밤 12시처럼 9시는 그들이 환상에서 벗어나 현실로 복귀해야 하는 시간인 걸까? 엘르는 "여기 남아. 남아줘. 우리 둘 다를 위해서. 다시 한번 잘해보자"라고 말하지만 제임스는 "아까도 말했지만 9시 기차를 타야 해"라고 말한다. 그러자 엘르는 "알아. 제제제제제임스!"라고 대답한다.

원본과 일치하는 사본들의 세계

영화는 카페 여주인의 오해에 의해 부부라는 프레임 안으로 들어간 두 사람의 행동이 진짜인지 가짜인지를 따지는 일에는 별 관심이 없어 보인다. 영화는 그보다 그들이 받아들인 부부라는 프레임 자체를 문제 삼고 싶어 하는 듯하다. 두 사람이 부부가 아니라는 것, 그들이 받아들인 부부라는 프레임이 가짜라는 것은 처음부터 분명히 밝혀진 상태다. 그러나 프레임 안으로 들어가자 두 사람은 진짜 부부처럼 보인다. 감독은 혹시 두 사람에게 부부라는 프레임을 준 후 그것이 그들을 어떻게 변화시키는지 보여주려 한 것일까?

카페 여주인이 두 사람을 부부로 오해했어도 영화는 그들이 그것

을 부정하거나 웃어넘기는 방향으로 갈 수도 있었다. 그러나 영화는 두 사람이 그 가짜 프레임을 자신들의 스토리로 받아들이는 쪽으로 간다. 외견상 변한 것은 아무것도 없다. 그들은 여전히 같은 옷차림으로 같은 장소를 걸어 다닌다. 달라진 것은 프레임이고 상상일 뿐인데 어제 처음 저자와 독자로 만난 그들의 현실은 15년을 함께 산 부부로 바뀌어버렸다. 이 바뀐 현실은 진짜일까 가짜일까? 영화는 이 물음에 답을 주는 대신 이들이 처음부터 진짜 부부로 등장했으면 관객들의 관심을 받지 못했을 국면을 드러낸다. 바로 제도라는 국면이다. 부부라는 것은 단순한 사적 관계가 아니라 결혼이라는 제도에 의해 공인된 공적 관계다. 부부가 된다는 것은 제도가 그 관계를 인정하고 결혼 당사자들이 제도가 요구하는 관습에 따르기를 약속한다는 의미가 들어 있다. 우리에게 두 사람의 모습이 부부처럼 보이는 것은 이런 관습에 의해서다. 관습의 지배를 받는 것은 사회를 구성하는 다른 관계들의 경우도 다르지 않다. 제도는 삶의 스토리들이 만들어지는 틀이지만 스토리 안으로 들어가면 그 틀은 자명한 것으로 인식되어 잘 드러나지 않게 된다. 이들이 처음부터 부부로 나왔으면 관객의 관심은 부부라는 제도적 틀보다 그 안에서 벌어지는 스토리의 전개에 맞춰졌을 것이다. 일단 틀 안으로 들어가면 틀이 보이지 않는 것, 그것이 틀이 가진 힘이다. 영화는 두 사람에게 부부라는 프레임을 주되 그것을 가짜로 만드는 방식으로 그들의 스토리를 기이하고 낯선 것이 되게 한다. 스토리를 진짜와 가짜 사이에 모호하게 걸쳐놓음으로써 스토리 안의 제도적 국면을 드러내는 것이다.

제도는 그것을 모방하려는 욕망을 통해 익숙하고 자명한 현실로

자리 잡는다. 우리는 플라톤의 용어를 빌어 이 제도를 이데아의 사회적 버전이라 할 수 있을 것이다. 플라톤의 논리에서 모방은 이데아의 권위를 유지하기 위한 필수 조건이다. 제도 역시 마찬가지다. 제도에 대한 사람들의 자발적 모방은 제도를 삶의 당위적 조건으로 자연화하고 내면화한다. 영화 속 두 사람이 익숙한 부부의 모습을 모방하고 있다면 관객들 역시 같은 모방의 틀 안에서 그들을 바라본다. 영화는 일반적인 부부의 스토리였으면 스토리에 대한 감정이입에 가려 인식되지 않았을 이 모방을 낯설게 비튼다. 모방의 자연화가 불러오는 감정이입을 차단하고 관객을 보다 능동적인 관찰자의 입장에 서게 하는 것이다. 여기서 영화 속 두 사람의 모습이 진짜냐 가짜냐, 사실이냐 연기냐를 따지는 것은 무의미하다. 우리가 진짜나 사실이라고 생각하는 것 또한 제도에 대한 관습적 모방, 즉 연기演技의 틀 안에 있기 때문이다. 의식적이든 무의식적이든 인간은 관습에 따라 자신의 삶과 역할을 연기한다. 일상의 삶 자체가 연기인 것이다. 이것이 플라톤이 가상이라고 말한 우리의 현실이다. 영화는 두 사람을 통해 제도적 현실의 가상성, 혹은 가상의 현실성을 보여주려는 듯하다. 현실이 연기고 연기가 현실이라는 것, 우리는 이것을 삶live in과 모방like이 겹쳐 있는 상황이라고 할 수 있을 것이다. 말하자면 We live in 'like'인 것. 모방 안에서 살아가는 것이 제도의 현실이라면, 이 영화가 보여주는 것은 like를 in에서 분리했을 때의 이질감이 아닐까? 고다르의 영화가 스크린 뒤의 카메라를 보여주듯, 이 영화는 현실이라는 스크린 속에서 우리가 무의식적으로 받아들이는 제도적 카피의 세계에 대해 성찰하게 한다.

영화 속 두 사람이 부부로 보이는 것은 그들이 우리가 알고 있는 보편적인 부부의 모습을 닮아 있기 때문이다. 실제 부부가 아닌 사람들도 부부처럼 행동한다면 우리는 그들을 부부라고 생각할 것이다. '닮음'이라는 것은 우리가 현실에서 많은 것을 판단하는 기준이다. 모방이 만드는 것이 닮음 아닌가? 현실이 제도를 모방하는 것이 아니라 제도를 모방한 것이 현실이라는 것, 다시 말해 우리에게 자명해 보이는 현실이란 이 모방의 틀 안에서 만들어진다는 것이 영화가 들려주는 메시지인 듯하다. 영화는 엘르가 결혼기념일을 언급하는 성당 장면에서 마치 복제품처럼 비슷한 드레스를 입고 비슷한 사진을 찍는 여러 쌍의 신혼부부들을 보여준다. 이 장면은 감독이 결혼에 대해 던지는 농담처럼 보인다. 부부는 부부'처럼', 연인은 연인'처럼', 가족은 가족'처럼', 학생은 학생'답게', 어른은 어른'답게', 여자는 여자'답게', 남자는 남자'답게' 등 인간에게 복제를 주문하는 제도적 요구들은 무수히 많다. '처럼'과 '답게'라는 제도의 요구는 인간에게 가치관, 행동, 태도, 말씨, 대화법, 복장과 용모, 있어야 할 장소와 위치 등의 수많은 규칙들을 명령하고 통제한다. 이런 점에서 플라톤의 미메시스 이론은 먼지 쌓인 책 속의 케케묵은 철학이 아니다. 제도가 요구하는 모방은 인간의 삶을 닮은꼴로 평준화할뿐더러 닮음의 정도에 따라 개인의 사회적 가치를 위계화한다. '처럼'이나 '답게'라는 평준화된 모델을 삶의 자명한 가치로 받아들이게 만드는 것, 그것이 미메시스의 힘이다.

인간은 욕망이라는 프리즘을 통해 삶을 상상한다. 한 개인의 욕망은 사회를 구성하는 제도적 틀 안에서 만들어진 것, 다시 말해 사회의

보편적인 욕망을 복제한 것이다. 욕망 자체가 사본이라는 것이다. 실제 부부인 것과 부부인 것처럼 행동하는 것에 대해 우리는 전자를 진짜 부부로, 후자를 가짜 부부로 부른다. 진짜와 가짜를 구분하는 기준은 제도적 인증을 받은 관계냐 아니냐다. 그렇다면 이러한 제도적 인증은 어떤 방식으로 작동하는가? 우리가 현실로 지각하는 세계는 복제된 욕망이 복제된 상상을 낳고 복제된 상상이 복제된 욕망을 부르는 사회다. 그러나 제도는 제도적 인증 시스템을 거친 것들에 특별히 진짜라는 자격을 부여한다. 이 영화의 원제인 'Copie Conforme'란 관공서 등에서 서류를 발급받을 때 '증명필'의 의미로 찍어주는 도장의 문구이기도 하다. 이 문구는 서류가 원본과 일치하는 사본임을 증명하는 것이다. 말하자면 진짜임을 인증하는 제도적 표시인 것이다. 그러나 원본과 일치하는 사본이란 진짜와 일치하는 복제라는 말이 아닌가? 이것이 제도가 인간의 삶을 증명필하는 방식이자 이데아가 현실이라는 가상을 필요로 하는 이유일 것이다.

인간은 제도를 카피하고 제도는 그 카피를 진짜라고 '증명필'해준다. 우리는 앞에서 제도 역시 하나의 툴이라고 말했다. 제도는 절대가 아니다. 인간이 제도의 산물인 만큼 제도 또한 인간의 산물이다. 플라톤의 이데아가 세계의 절대적인 원본으로 군림할 수 있는 것은 그것을 카피하려는 무수한 사본들이 있어서다. 모방이 권력의 필수불가결한 툴이라는 것은 이런 의미다. 제도적 권력은 모방의 우열을 가리고 진짜와 가짜를 편가르기 해서 무수한 닮은꼴들의 욕망을 만들어내는 방식으로 이 툴을 사용한다. 그렇다면 이러한 카피들의 세계 어디에도 삶의 원본은 없는 것일까? 영화는 그에 대해 이미 '세상은 원

본으로 가득하다'는 답을 주었다. 영화는 가짜 부부라는 프레임에 15년을 함께 산 부부의 스토리를 집어넣었다. 그러자 그 프레임 안에서 두 사람의 마음이 움직이기 시작했다. 프레임이 가짜라고 두 사람이 보여주는 마음의 움직임들까지 거짓이라고 말해버릴 수 없다는 데 이 영화의 미묘한 점이 있다. 마치 「토스카나의 모나리자」가 가짜로 밝혀졌다고 해서 많은 사람들이 그 그림에서 받은 감동 또한 가짜라고 말해버릴 수 없는 것처럼 말이다. 우리는 모두 제도적 삶에서 벗어나지 않기 위해 자신의 삶을 연기한다^{like}. 그러나 사람들은 그 연기 안ⁱⁿ에서 각자의 고유하고도 절실한 마음의 세계를 살아간다. 제도 안에서 살아가는 이 숱한 개인들의 삶이 없다면 제도는 어떻게 세계 속에 존재할 수 있겠는가?

엘르는 15년 전에 사라진 신혼의 헛된 꿈을 붙잡으려 하고 제임스는 그 꿈을 떠나려 한다. 같은 프레임 안에서도 그들은 각기 다른 내면의 현실을 산다. 닮은꼴의 세계가 온전히 흡수해버리지 못하는 개인들의 숱한 '다름들'이야말로 제도적 삶의 균질을 벗어나는 사본들의 고유 영역일 것이다. 제도라는 딱딱한 갑옷 안에는 각기 다른 개인들의 무수한 삶의 육체들이 숨 쉬고 있다. 어떤 제도도, 설령 그것이 강력한 전체주의적 제도라 해도, 인간의 무수히 다른 삶의 육체성을 완전히 소거해버릴 수 없다. 인간이 각기 다른 개인들로 경험하는 이 삶의 육체성이야말로 우리가 진짜라고 불러야 할 삶의 모습들이 아닌가? 세계는 플라톤이 사본이자 가상이라고 폄하했던 인간의 무수한 삶의 육체성을 통해 나타난다. 제도 없는 인간은 가능해도 인간 없는 제도는 불가능하다. 원본이 유일성을 뜻하는 말이라면, 세계는 각자

의 고유한 유일자들인 수많은 개체적 존재들로 가득 차 있다. 이것이 세상은 원본으로 가득하다는 말에 담긴 의미일 것이다.

다빈치의 「모나리자」는 단 하나의 그림이지만 보는 사람이나 시간에 따라 수없이 다른 그림들로 태어난다. 다빈치의 「모나리자」는 세상에 하나밖에 없는 유일한 원본이다. 그러나 다빈치 외에 아무도 그것을 본 사람이 없다면, 그 그림이 과연 존재한다 할 수 있겠는가? 그림은 누군가 그것을 보는 순간에야 비로소 인간의 세계 안으로 들어오게 된다. 인간의 세계에서 「모나리자」는 단 하나의 그림이 아닌 무수히 다른 경험의 양태들로 존재한다. 「모나리자」는 다빈치의 것이기도 하지만 그것을 본 수많은 사람들의 것이기도 하다. 「모나리자」는 사람들이 그것을 바라보고 뭔가를 느끼는 숱한 순간들 속의 숱한 모나리자들로 존재한다. 그러므로 세상에는 수없이 많은 '단 하나의 모나리자들'이 존재한다고 말해야 하리라. 끝없이 플레이되고 리플레이되는 차이들의 운동이 없다면 「모나리자」가 지닌 원본의 가치는 어디에도 존재할 수 없을 것이다. 인간은 세상을 세계의 사본이자 자기 자신의 유일한 원본으로 경험한다. 「모나리자」의 물리적 존재 역시 색이 바래지고 물감이 갈라지는 변화의 시간을 지나간다. 이 변화와 차이들이야말로 다빈치의 「모나리자」가 세상 속에 '참으로 있'는 방식일 것이다.

사랑은 어떻게 생겨나는가

사랑하는 남녀의 백년가약이라는 결혼의 낭만적 환상은 영원히 변치 않는 사랑에 대한 인류 보편의 꿈과 맞닿아 있다. 영원히 변치 않는 사랑의 이데아에는 순수한 사랑이라는 오리지널의 판타지가 담겨 있을 것이다. 이 판타지는 오랫동안 결혼 제도를 포장하는 이미지로 활용돼왔다. 엘르가 신혼 첫날밤을 지냈던 장소에서 제임스에게 상기시키려 애쓰는 것 역시 이 판타지다. 사랑은 사라져도 판타지는 끈질기게 살아남아 인간을 지배한다. 제임스에게 사랑을 애원하며 엘르가 잡고 싶었던 것은 제임스였을까, 그녀의 판타지였을까?

결혼을 해도 사랑하지 않는 남녀가 있고 하지 않아도 사랑하는 남녀가 있다. 인간에게 스스로의 의지로 통제할 수 없는 강렬한 감정이 있다면 그 대표적인 것이 사랑일 것이다. 엘르는 결혼이라는 제도를 통해 사랑의 영원성을 꿈꾸지만, 사랑의 본질은 제도 안에 온전히 담길 수 없는 감정이란 데 있는 것이 아닐까? 인간의 감정 중에서 가장 강렬하고 정서적 몰입도가 강한 사랑의 감정에는 니체가 디오니소스적이라 말한 통제불능의 에너지가 담겨 있다. 이 에너지는 이성적 통제를 넘어서는 인간의 원천적인 자율성의 영역이라 해야 할 것이다. 사랑이 왜, 어떻게 생겨나는지 모른다는 것, 이것이 사랑의 감정이 지닌 비의성이다. 사랑의 감정은 누구에게 강요하거나 명령할 수 있는 게 아니다. 나조차 스스로에게 사랑의 감정을 강제할 수 없다. 사랑은 명령이나 의지, 의식적 노력에 의해 생겨나는 것이 아니기 때문이다. 누군가를 사랑하려고 노력한다고 사랑의 감정이 생겨

나는가? 어떤 대상을 향해 저절로 마음이 기울고 얼굴이 달아오르는 사랑의 감정은 이성적 의지나 의식, 욕망에 따라 조율되는 것이 아닌 그 자체로 독립적인 감정적 신체라고 해야 할 것이다. 들뢰즈의 개념을 빌려 표현하면 사랑은 감정의 순수 실행, 즉 '사랑-되기'인 것이다. 사랑에 모방과 판타지가 끼어들고 이성의 통제나 계산이 개입한다는 것은 사랑이 이미 제도의 영역으로 들어간 상태라고 해야 한다. 제도적 이성을 벗어나거나 제도와 날카롭게 대립하는 사랑의 감정들은 낭만적으로 포장된 결혼의 판타지 못지않게 숱한 드라마의 소재가 되어왔다. 이런 드라마에서 사랑의 격정은 개인을 억압하는 제도적 통제와 싸우거나 제도의 위선을 까발리는 서사적 모티프로 즐겨 활용되곤 했다. 사랑을 제도의 문제와 날카롭게 대립시키는 이러한 드라마들에는 사랑이 어떤 외적 강제력에 의해서도 억누를 수 없는 인간의 가장 원초적이고 역동적인 감정의 에너지라는 인식이 깔려 있을 것이다.

니체는 『비극의 탄생』에서 디오니소스적 연극과 연극적 서사시를 대비시키며 후자의 경우 작가는 자신이 떠올리는 영상에 완전히 몰입할 수 없다고 말한다. 니체는 "그는 자기 앞에 놓인 형상을 언제나 움직이지 않고, 먼 눈길로 관조하면서 바라본다"[4]며 "내면적 꿈이라는 영감이 그의 모든 행위에 서려 있어서 그는 절대로 완전한 배우가 될 수 없다"고 말한다. 니체의 이 말은 사랑에 대해서도 하나의 영감을 준다. 보는 행위는 대상과 거리를 두는 것이다. 거리 두기는 모든

4 니체, 『비극의 탄생, 반시대적 고찰』, 이진우 옮김, 책세상, 2007, 99쪽.

보는 행위의 본질이다. 이 거리 두기가 대상을 관념적 형상으로 만든다. 감정적 격정의 자리에 대상을 이성적으로 바라보는 차가운 관조의 시선이 들어서는 것이다. 이상화된 사랑이란 이 관조의 시선에 서린 작가의 내면적 꿈의 형상일 것이다. 그러나 이 꿈의 형상은 사랑 자체의 감정이 아닌 사랑에 대한 관념적 매혹이 낳은 추상의 이미지가 아닌가? 관조의 시선에 비친 사랑의 관념적 형상들은 사랑에 대한 사변일 뿐 사랑 자체가 아니다. 사랑의 감정적 에너지는 관념이 아닌 완전한 실제이기 때문이다.

사랑이라는 감정의 본질은 그 강력한 현재성에 있다. 이 강력한 현재성이 니체가 말한 완전한 몰입의 상태다. '그는 절대로 완전한 배우가 될 수 없다'는 니체의 말을 우리는 완전한 몰입이 불가능한 상태, 스스로 자신의 연기를 의식하고 바라보는 의식적 분리의 상태를 가리키는 것으로 해석할 수 있다. 완전한 몰입이란 존재가 완전한 자기긍정의 상태에 있는 것이다. 의식의 분리가 없는 완전한 몰입, 완전한 자기긍정의 상태가 니체가 디오니소스적인 것으로 명명했던 근원적 일자一者나 들뢰즈가 말한 '되기'의 상태라고 할 수 있다. 의식이 만들어낸 꿈이나 관념 같은 부재의 형상이 아니라 지금/여기서 존재의 일체를 휘감아버리는 강렬한 감정적 생성으로서의 사랑, 그것이 사랑-되기(들뢰즈의 용어로 '강렬하게-되기')인 것이다.

니체가 말한 '근원적 일자'란 존재로부터 솟아나오는 무정형의 에너지가 조형적 의식으로 분리되지 않은 상태를 의미한다. 니체는 "자연으로부터 솟구쳐 나오는 환희에 찬 황홀을 이 전율과 함께 받아들인다면, 우리는 디오니소스적인 것의 본질을 엿볼 수 있다"며, "이

격정이 고조되면서 주관적인 것은 완전한 자기 망각 속으로 사라지게 된다"[5]고 말한다. 니체에 따르면 제도와 같은 조형적 세계를 관장하는 아폴론과 달리, 디오니소스적인 것은 생 자체로부터 솟아나오는 무정형의 에너지다. 니체가 디오니소스적 격정이 고조되면서 완전한 자기 망각 속으로 사라진다고 말하는 '주관적인 것'이란 제도의 틀 안에서 형성된 조형적 요소들, 다시 말해 인간의 의식, 의지, 꿈, 해석, 판단 등의 이성적 활동을 의미할 것이다. 인간이 의식 속에서 바라보고 갈망하는 사랑에는 사랑에 대한 타자화된 관념의 모방이 깃들어 있다. 그러나 사랑의 격정은 관념의 미사여구도 관념의 모방도 아니다. 그것은 사랑 자체의 실행적 에너지다. 먼 눈길로 관조하는 사랑의 이데아는 사랑에 대한 자기 환상을 복제할 뿐이며, 사랑 자체의 불능을 의미할 뿐이다.

"자연으로부터 솟구쳐 나오는 환희에 찬 황홀"이라는 니체의 말은 격정이 생의 근원인 자연으로부터 나오는 것임을 말해준다. 자연에서 솟아나와 존재와 일체로 흐르는 황홀한 근원적 일자의 상태야말로 사랑의 진정한 오리지널일 것이다. 사랑이란 나와 분리된 타자를 향한 감정이므로 타자로부터 오는 고통을 피해 갈 수 없겠지만, 디오니소스적 격정 안에서는 그 고통조차 환희의 일부다. 환희와 고통은 디오니소스적 에너지의 양태적 변용일 뿐이다. 그러나 제도는 사랑을 끊임없이 제도적 관념으로 조형화하고 세속적 욕망의 틀로 재단한다. 세속 현실 속에서 사랑이 겪는 고통은, 사랑의 힘을 더 강렬하게 만드

5 같은 책, 33쪽.

는 디오니소스적 고통과 달리, 사랑의 에너지를 억압하고 약화, 변질 시켜 제도에 순응하는 약자의 감정으로 몰아간다.

　사랑의 본질적 감정은 들뢰즈가 "분자들 사이의 운동과 정지의 관계들, 빠름과 느림의 관계"[6]라고 말했던 스피노자의 신체 개념에 비유할 수 있다. 들뢰즈는 스피노자의 신체 개념이 "변용시키고 변용될 수 있는 능력이라는 개념으로 우리를 인도한다. 한 신체(혹은 한 영혼)를 그것의 형식, 그것의 기관들이나 기능들에 의해서 정의해서는 안 된다"[7]고 말했다. 이런 의미에서 스피노자의 '신체'는 들뢰즈의 '되기'와 유사 개념이라고 할 수 있다. 신체는 유형의 형태이기도 하지만 무형의 에너지이기도 하지 않은가? '변용시키고 변용될 수 있는 능력'이란 스피노자의 신체 개념이 조형성을 넘어 신체를 움직이고 살아 있게 하는 힘임을 의미한다. 이 힘이 없으면 신체는 형태만 존재하는 죽은 몸에 불과하다. 사랑이라는 감정의 신체란 존재와 일자로 움직이는 무정형의 힘이지 조형적 형태로 쪼개질 수 있는 것이 아니다. 사랑의 신체는 운동과 정지, 빠름과 느림을 반복하는 쉼 없는 분자운동 그 자체다. 그런 점에서 영원히 변치 않는 사랑의 이데아는 사랑의 신체를 박제화해서 관조와 모방의 조각품으로 만들 뿐이다.

6　질 들뢰즈, 『스피노자의 철학』, 182쪽.
7　같은 책, 183쪽.

사랑의 두 유형

한때 강렬했던 사랑의 감정도 시간이 지나면 변하거나 사라진다. '사랑이 어떻게 변하니?'라는 영화의 유명한 대사도 있지만, 사랑의 감정 또한 자연의 모든 현상들이 그렇듯 태어나고 자라고 소멸하는 과정을 반복한다.[8] 인간의 유한한 생이 영원과 불멸이라는 철학의 꿈을 낳았듯, 영원한 사랑에의 꿈 역시 사랑의 유한성이 가져오는 고통과 상실감의 소산일 것이다. 제임스에게 신혼의 장소에 머물러줄 것을 애원하며 엘르가 갈구하는 것 또한 영원히 변치 않는 신혼의 사랑이다. 그러나 그녀의 실현 불가능한 갈망은 결국 그녀가 처해 있는 결핍과 불능의 현실을 보여줄 뿐이다. 그녀가 신혼의 사랑을 애원하는 대상은 그녀의 남편이 아니라 남편의 대리자인 제임스가 아닌가? 남편도 신혼의 사랑도 사라진 자리에 결혼의 판타지만 남아 있다. 그녀의 결혼 생활을 어렵게 만든 것은 아마도 현실과 접목되지 못하는 이 판타지였을 것이다. 판타지는 현실에 대한 불만을 가중시키고 불만은 판타지에 더 매달리게 한다. 더구나 엘르의 판타지에는 "남자가 여자를 평생 지켜준다"는, 결혼 제도가 고착화해온 남성의존적 판타지까지 겹쳐 있다. 엘르가 자기주장을 굽히지 않으며 제임스와 계속 다투는 이면에는 이러한 의존적 태도가 내재해 있는 것이다. 이런 점에서

8 사랑의 덧없음을 보여주는 영화 「봄날은 간다」에서 이 대사가 갖는 의미는 이것만이 아닐 것이다. 사랑의 감정이 변하는 데는 많은 세속적 요인들이 개입하기 때문이다. 현실의 세속적 요인들에 의해 사랑의 감정이 변질되거나 상처를 입게 되는 경험들은 변치 않는 사랑의 판타지를 다루는 드라마들이 인기를 끄는 주요인일 것이다.

신혼의 판타지를 갈구하는 엘르의 마지막 대사가 '제제제제제임스!'인 것은 의미심장하다. 감독은 영화의 마지막에 이 호칭으로 엘르 여동생의 색다른 사랑법을 관객들 앞에 다시 불러내는 것이다.

'마마마마마리!'와 '제제제제제임스!'는 각각 영화의 도입부와 마지막에 나오는 대사다. 감독은 왜 이런 흥미로운 배치를 선택한 것일까? 도입부에서 엘르는 여동생이 '마마마마마리!'라는 남편의 호칭을 최고의 러브송이며 자신의 진짜 이름이라고 생각한다고 말한 바 있다. 엘르의 이야기 속에서 여동생이 자신의 남편을 대하는 태도는 엘르와 많이 다르다. 우리가 현실 속에서 더 많이 만나게 되는 것은 사실 엘르의 사랑법이다. 엘르의 사랑법이 가진 문제는 사랑이라는 이름으로 상대를 구속하거나 상대를 자신이 원하는 사람으로 바꾸려는 욕망, 상대가 자신을 지켜주기를 바라는 심리적 의존이나 상대에 대한 감정적 구속 등으로 유형화할 수 있을 것이다. 우리는 이것을 위계의 욕망과 결합된 사랑의 형태로 명명할 수 있다. 그러나 여동생의 색다른 사랑법은 이와 다르다. 여동생의 사랑법은 이상화된 사랑의 모방도 타자를 지배하거나 지배받으려는 욕망도 아닌, 나와 다른 타자를 받아들이는 자발적인 마음의 실행에 가깝다. 자기 판타지를 위해 타자에 의존하면서도 사랑의 이름으로 타자를 구속하려는 엘르와 달리, 여동생은 남편을 있는 그대로 수용하는 사랑의 수평적 실행을 보여준다. 이런 점에서 여동생의 사랑법은 타자의 다름을 수용하는 보다 성숙하고 주체적인 사랑의 유형이라 해야 할 것이다.

타자와의 힘의 차이를 의식해서 그에 걸맞은 가면을 쓰는 것은 우리에게 너무나 익숙한 일상이다. 사랑 역시 타자와의 관계를 지배하

는 위계의 정치학에서 자유롭지 않다. 사랑의 강도 또한 위계를 만든다. 감정의 차원에서는 상대를 더 많이 원하는 사람이 약자가 될 것이다. 이런 의미에서 사랑은 타자에 대해 기꺼이 약자가 되려는 마음이라고 해야 할 것이다. 이러한 순수한 감정의 위계와 달리, 사랑의 감정에 보다 깊은 상처를 입히는 것은 신분이나 학력, 재력, 남녀의 위계, 인종, 외모 등등, 사랑을 둘러싼 숱한 제도적 위계들이다. 사랑을, 사랑을 얻기 위한 세속적 계산과 테크닉의 문제로 바라보는 시각 또한 제도의 틀 안에서 만들어진다. 흥미로운 것은 사랑을 세속적 계산이나 테크닉의 문제로 보는 현실과 현실적 타산을 벗어난 순수한 사랑의 이미지를 생산하는 현실이 다른 현실이 아니라는 점이다. 순수하고 낭만적인 사랑의 이미지는 사랑에 대한 대중들의 모방적 소비를 부추기는 자본주의 시장의 최대 상품가치다. 사랑에 덧씌워진 순수와 낭만이라는 당의정은 제도 내부의 문제와 갈등을 은폐하거나 미화하고 대중들의 의식을 탈정치화하는 수단으로 활용되기도 한다. 낭만적 사랑에 대한 모방적 소비가 대중들의 제도적 순응을 더 강화하는 역할을 하는 것이다.

대중들이 낭만적 사랑의 판타지를 소비하는 동안 낭만적 사랑의 판타지는 대중들을 소비한다. 판타지가 결핍을 만들고 결핍이 판타지를 키우는 것이 엘르가 보여주는 사랑의 방식일 것이다. 사랑을 카피한다는 것은 결국 사랑에 대한 타자화된 욕망을 카피하는 것이 아닌가? 카피된 사랑에는 사랑도 사랑의 주체도 사랑의 대상도 없다. 사랑이라는 관념을 향한 욕망만이 있을 뿐이다(이런 점에서 '사랑을 카피하다'는 절묘한 한국어 제목이다). 이와 달리 여동생은 사랑을 욕

망하는 사람이 아니라 사랑을 하는 사람이라고 해야 할 것이다. 앞서 우리는 여동생의 색다른 사랑법을 타자에 대한 전적인 환대의 마음이라고 말했다. 상대방이 내게 타자인 만큼 나 또한 상대방에게 타자다. 전적인 환대란 이 타자성 사이에 어떤 위계도 만들지 않는 것, 나와 타자의 타자성을 동등한 것으로 받아들이는 마음이다. 우리는 이 환대를 공감과 공존의 태도라고 할 수 있다. 공감은 타자에게로의 자발적 열림이라는 점에서 사랑과 닮아 있다. 공감은 개인들이 각자의 고유한 감정적 주체로 타자와의 연결에 참여하는 것, 각자의 차이를 보존하면서 서로의 마음을 연결하는 것이다. 이 마음의 연결 속에 어떤 대상이 그 유일성으로 내 마음을 사로잡을 때 우리는 그것을 사랑이라고 부를 수 있을 것이다. 사랑은 내 마음속에서 어떤 존재가 대체 불가한 단 하나의 존재가 될 때 시작되는 것이 아닌가? 장미꽃 무리에 섞여 있던 장미꽃 한 송이를 세상에 단 하나밖에 없는 장미꽃으로 만드는 어린 왕자의 마술처럼 말이다. 사랑과 공감은 개인을 감정의 수동적 존재로 만드는 모방과 위계의 세계에서 개인이 감정의 자발적 주체로 타자와의 관계에 참여하는 가장 아름답고 능동적인 마음의 실행이라고 해야 할 것이다.

영화는 이제 엔딩크레디트만을 남겨두고 있다. 엔딩크레디트가 올라가는 장면은 아마도 이 영화의 가장 인상적인 장면일 것이다. 영화는 '제제제제제임스!'라는 엘르의 마지막 대사 후 제임스가 호텔 방 화장실에 서 있는 장면을 보여준다. 화면 가득 클로즈업된 제임스의 얼굴 뒤에는 사각의 창문이 있다. 창밖에서 성당의 종이 여덟 번 울리자 정면을 응시하며 생각에 잠겨 있던 제임스는 화면 밖으로 사라진

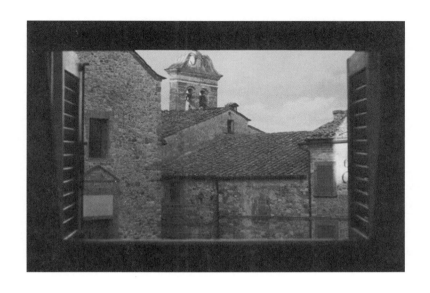

다. 정지된 화면에는 창문의 텅 빈 프레임만 남는다. 엔딩크레딧이 올라가고 창밖 풍경이 점차 어두워지는 동안 극장에는 요란하게 울리는 성당의 종소리, 기차 소리, 개 짖는 소리, 사람들의 웅성대는 말소리, 벌레 우는 소리, 광장의 음악 소리 등의 온갖 소리들이 들리기 시작한다. 극장 전체가 소리들이 불러오는 압도적인 생의 에너지로 가득 차는 듯한 이 장면은 묘하게 감동적인 느낌을 준다. 감독은 이 엔딩 장면을 통해 화면 한가운데 완강하게 버티고 있는 저 사각의 프레임이 아니라 극장 가득 흘러넘치는 이 소리들이야말로 우리의 진짜 삶이라고, 어떤 프레임도 도도히 흘러가는 이 무정형한 생의 에너지를 가둘 수 없다고 말하는 듯하지 않은가? 이윽고 9시를 알리는 성당의 종소리가 울리고, 영화는 이 웅장하고 아름다운 소리들의 교향악과 함께 막을 내린다.

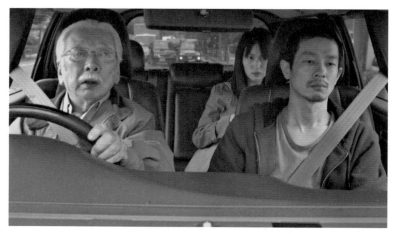

자동차 안이라는 닫힌 공간에서 세 등장인물이 한 컷에 들어오는 이 장면은 화난 노리아키와 두려워하는 아키코의 표정을 통해 두 사람의 긴장 관계를 한눈에 보여준다.

제도적 인간의 사랑

이제부터는 키아로스타미의 또 다른 작품인 「사랑에 빠진 것처럼 Like Someone in Love」(2012)에 대해 얘기해보려 한다. 이 영화 역시 사랑과 제도의 문제와 관련된 의미 있는 메시지를 담고 있다고 생각해서다. 「사랑을 카피하다」가 사랑과 결혼이라는 문제의 여성적 버전이라고 한다면 이 영화는 남성적 버전이라고 할 수 있다. 먼저 영화의 줄거리부터 살펴보자.

아키코(타카나시 린)는 대학에 재학 중인 콜걸이다. 그녀는 혼자 사는 노교수 타카시(오쿠노 타다시)의 집으로 가달라는 업소의 부탁을 받고 그의 집에서 하룻밤을 보낸다. 다음 날 시험을 치기 위해 타카시와 함께 학교에 갔던 그녀는 학교 앞에서 자신을 기다리는 남자

친구 노리아키(카세 료)를 만난다. 아키코를 밀치며 험악하게 굴던 노리아키는 타카시가 그녀의 할아버지라고 생각해 다가와 인사를 한다. 시험을 끝낸 아키코가 돌아오고 세 사람은 타카시의 차를 타고 이동한다. 차 안에서 노리아키는 친구가 공중전화 부스에서 보았다는 아키코의 사진을 보여준다. 그는 친구가 이 사진을 보여주며 자신을 놀려서 때려줬다는 말을 하곤, 아키코에게 이 여자 너 닮았지? 라고 묻는다. 타카시의 차에 문제가 있는 것 같다는 노리아키의 말에 세 사람은 노리아키가 운영하는 정비공장으로 간다. 그곳에서 노리아키와 얘기를 주고받던 사람이 타카시에게 다가와 자신이 그의 집 근처에 산다고 말한다. 노리아키와 점심 약속을 한 아키코를 내려주고 집으로 돌아온 타카시는 아키코의 다급한 연락을 받는다. 타카시가 노리아키에게 얼굴을 맞아 피를 흘리는 아키코를 데려온 후 타카시의 집을 찾아온 노리아키는 현관문을 차며 소리를 지르는 등 소란을 피운다. 잠시 후 밖에서 뭔가가 부서지는 소리와 들리고 타카시 집 창문이 요란한 소리를 내며 깨지는 것으로 영화가 끝난다.

영화는 아키코가 콜걸로 일하고 있는 바에서 노리아키와 통화하는 장면으로 시작된다. 아키코가 카페 이름을 거짓으로 둘러대자 노리아키는 카페 화장실 바닥의 타일 개수를 세보라고 말한다. 관객은 아키코가 왜 콜걸이 됐는지 알 수 없다. 영화는 인물 각자의 스토리가 아닌 그들의 관계에 초점을 맞추고 있기 때문이다. 「사랑을 카피하다」와 마찬가지로 이 영화 또한 만 하루도 안 되는 시간 동안 인물들이 나누는 대화와 동선만으로 구성되어 있다. 인물들 각자의 사연이 제공되지 않으므로 관객들은 그들에게 감정이입하기보다 그들의 모습

을 거리를 두고 관찰하게 된다.

타카시는 아키코를 기다리며 포도주를 사 오고 식탁을 차린다. 그날 밤 두 사람에게 어떤 일이 있었는지는 영화의 주요 관심사가 아니다. 오히려 주목할 것은 타카시가 아키코와 대화를 나누는 모습이다. 편안하게 자신의 어린 시절을 이야기하는 아키코와 아키코의 말에 귀 기울이며 따뜻한 수긍으로 들어주는 타카시의 대화는 의심과 거짓말, 다그침과 변명으로 일관된 노리아키와 아키코의 모습과 뚜렷한 대조를 이룬다. 거짓말하지 말라며 거칠게 밀어붙이는 노리아키와 거짓말이 아니라며 방어하는 아키코는 사랑하는 사이라기보다 힘으로 밀고 밀리는 관계에 가까워 보인다. 아키코에게 수시로 폭력적인 태도를 보이는 노리아키의 심리를 이해하려면 그가 타카시와 나누는 대화를 눈여겨볼 필요가 있다.

노리아키 거짓말만 하고 정확히 말을 안 해줘요. 그럼 결혼하는 편이 좋다고 생각했어요. 결혼하면 얘기해줘야 할 게 아니겠어요? 그 아인 아무것도 모르는 애예요. 사회란 역시 꽤나 냉정하고 무섭지 않습니까? 그래서 걱정이에요. 그래서 결혼하는 편이 좋다고 생각합니다. 그러면 그녀를 지켜줄 수 있고 가족들도 모두 안심하지 않겠습니까?

타카시 결혼해도 그 애가 질문에 대답하지 않을지도 모른다고. 그럴 땐 어쩔 텐가?

노리아키 결혼하면 대답하겠죠. 그런 거 아닙니까?

타카시 그건 이상이잖나? 역시 결혼하기엔 경험이 부족하구만.

노리아키 경험이 있으면 거짓말을 해도 괜찮단 겁니까? 참을 수 있으세요?

타카시 거짓말로 대답해줄 거란 걸 안다면 처음부터 질문을 하지 않아. 이건 경험이 가르쳐주는 거라고. 요컨대 질문을 하지 않는 것, 질문을 해도 돌아오는 대답을 진실로 받아들이는 것, 그게 가능하기 시작할 때 결혼할 수 있는 거야.

노리아키는 자신이 두 가지 이유로 아키코와 결혼하려 한다고 말한다. 하나는 아키코와 결혼하면 그녀가 더 이상 거짓말로 자신을 속이지 못하리라는 것, 다른 하나는 아키코를 냉정하고 무서운 사회로부터 지켜주고 가족을 안심시키기 위해서라는 것이다. 두 이유 모두 노리아키가 결혼을 힘의 문제로 이해하고 있음을 보여준다. 결혼을 하면 아키코가 자신에게 거짓말을 하지 못하게 될 거라는 말은 결혼이 그에게 아키코를 제압하기 위한 강제 수단처럼 인식되고 있다는 인상을 준다. 물론 그가 내세우는 결혼의 이유는 아키코를 무서운 세상으로부터 지켜주겠다는 책임감이다. 그러나 이 또한 아키코에 대한 자신의 힘의 우위를 전제한 말이 아닌가?

노리아키는 타카시와 얘기하는 중에도 아키코가 어젯밤부터 휴대폰을 꺼놓았다는 말을 반복하며 억제된 노기를 드러낸다. 우리는 노리아키의 이러한 심리가 결혼 상대자를 신뢰할 수 없을 때 보일 수 있는 당연한 반응이라고 생각한다. 결혼은 서로를 믿고 신뢰하는 마음이 있어야 가능하다는 것이 일반적인 상식이기 때문이다. 그러나 상대를 믿기 때문에 사랑한다는 말과 사랑하기 때문에 믿는다는 말은

같은 말인 듯해도 미묘한 차이가 있다. 전자는 사랑 앞에 믿음이라는 조건이 전제되어 있지만 후자는 사랑 앞에 아무런 조건이 없다. 사랑하는 마음이 사랑의 전제이자 조건인 것이다. 이 경우 믿음이란 사랑에 수반되는 사랑의 행위다. 아키코를 사랑한다면서도 그녀를 불신하는 노리아키에게 타카시는 "거짓말로 대답해줄 거란 걸 안다면 처음부터 질문을 하지 않아. 질문을 해도 돌아오는 대답을 진실로 받아들이는 것, 그게 가능하기 시작할 때 결혼할 수 있는 거"라고 말한다. 타카시의 이 말에는 결혼을 지배와 복종이라는 수직적 관계로 받아들이는 노리아키와 달리, 결혼을 수평적 공존으로 이해하려는 태도가 담겨 있는 듯하다. 타카시는 결혼을 진실을 들을 자신의 권리로 이해하는 노리아키에게 상대의 진실을 받아들이는 마음이 있어야 결혼이 가능하다고 말한다. 이 말은 진실이란 마음의 문제지 결혼이라는 제도가 보장해주는 것이 아니라는 의미가 아닌가?

결혼을 포기하는 게 좋겠다는 타카시의 말에 노리아키는 "왜 안 됩니까? 제가 그녀를 좋아하는데?"라고 말한다. 그러자 타카시는 "좋아하지 말라고 말하는 게 아냐. 결혼하지 않는 편이 좋겠다고 말하는 거네"라고 대답한다. 자신이 아키코를 좋아하므로 결혼해야 한다는 노리아키의 말은 그가 자신의 개인 감정과 결혼 제도를 동일시하고 있음을 보여준다. 좋아하는 것은 노리아키의 마음이지만 결혼은 아키코와 함께 하는 것이다. 아키코를 사랑한다고 말하는 그에게 정작 아키코의 감정은 그다지 중요한 고려 대상이 아닌 듯하다.

아키코를 자신과 동등한 결혼의 주체로 받아들이지 않으면서도 아키코와 결혼하겠다고 말하는 노리아키의 모습은 우리에게 낯설지

않은 모습이다. 노리아키는 특별히 비난받아야 할 이상성격자가 아닐뿐더러 그가 자신을 속이는 아키코에게 화를 내는 것 또한 충분히 이해 가능한 행동이다. 그러나 노리아키가 말하는 사랑이 아키코를 지배하고 제압하고 싶은 욕망처럼 보이는 것 또한 사실이다. 아키코를 불신하면서도 결혼이 갖는 제도적 힘은 신뢰하는 노리아키의 모습에서 우리는 결혼이 특정한 힘의 위계를 정당화하는 매우 일상화된 권력 기구로 인식되는 현실을 본다. 그런 점에서 노리아키는 엘르와는 다른, 그러나 마찬가지로 우리에게 익숙한 결혼의 판타지를 보여준다고 말할 수 있다. 엘르가 결혼을 영원한 사랑의 판타지로 받아들인다면, 노리아키에게 결혼은 아키코에 대한 자신의 지배력을 공고히 해줄 제도적 보증이다. 노리아키의 이런 판타지에는 말할 것도 없이 결혼 제도가 남녀의 위계적 불균형을 심화해온 오랜 역사가 투영되어 있다. 노리아키의 폭력적 태도에서 우리가 마주치게 되는 것은 사랑이라는 이름으로 결혼 제도 속에 내면화된 일상의 폭력성이다.

사랑, 생의 눈부신 원본

우리는 아키코를 의심하는 노리아키에게서 고다르의 「경멸」에 나오는 폴의 모습을 본다. 노리아키가 아키코와 결혼한다면 그 역시 폴이 될 것이다. 진실과 거짓이라는 프레임이 낳는 것은 믿음과 불신이라는 감정의 위계다. 믿음과 불신은 둘 다 배타적이고 응집적인 속성을

갖는다. 믿음과 불신이 그것을 뒷받침해줄 근거를 선택적으로 받아들이는 확증편향은 그래서 생겨난다. 아키코의 진실을 믿으려는 마음이 없다면 결혼을 해도 노리아키는 여전히 아키코에게서 거짓말만을 듣게 될 것이다. 두 사람이 보여주는 갈등의 진실은 노리아키가 아키코를 믿지 않는 만큼 아키코 또한 노리아키를 믿지 않는다는 데 있다. 노리아키에 대한 아키코의 두려움은 노리아키가 원하는 진실을 가로막는 가장 큰 장애다. 아키코의 진실을 막고 있는 것은 진실을 요구하며 그녀를 굴복시키려는 노리아키의 위협적인 태도인 것이다. 노리아키의 강압과 아키코의 두려움은 그들 사이에 놓인 진실과 거짓의 갈등이 결국 힘의 문제임을 보여준다. 이런 상황에서 결혼은 그들 사이의 힘의 불균형을 심화하는 제도적 구속이 될 것이다.

　「사랑을 카피하다」와 「사랑에 빠진 것처럼」은 사랑과 결혼이라는 문제를 통해 제도가 우리의 삶 속에서 어떻게 거짓의 욕망을 진실의 환영으로 만들어내는지 보여준다.[9] 「사랑을 카피하다」의 엘르는 분수대의 조각상을 보며 "저 남자는 여자를 평생 지켜주고 있어요"라고 말한다. 노리아키 역시 결혼을 하면 자신이 아키코를 무서운 세상으

9 'Like Someone in Love'와 'Copie Conforme'라는 두 영화의 제목은 이런 점에서 시사적이다. 두 제목에는 모두 모방의 의미가 담겨 있다. 전자는 영화의 엔딩 화면에서 흘러나오는 엘라 피츠제럴드의 노래 제목에서 따온 것이다. '사랑에 빠진'과 '사랑에 빠진 것처럼'은 어떻게 다른가? 참고로 엘라 피츠제럴드의 노래 가사는 다음과 같다.

얼마 전 나는 별들을 응시하는 나를 봤어요/기타 소리를 들으며/사랑에 빠진 누군가처럼/때로 내가 하는 일들이 나를 놀라게 해요/당신이 내 주변에 있을 때면/나는 내가 날개를 가진 것처럼 걷는 것 같아요/여기저기 부딪히며/사랑에 빠진 누군가처럼/당신을 볼 때마다 나는 장갑처럼 흐물거려요/마치 사랑에 빠진 누군가처럼 느끼며.

로부터 지켜줄 수 있다고 말한다. 누가 누구를 지켜주는 것, 우리는 이것을 사랑이라고 말한다. 결혼은 그 지켜줌을 진실의 약속으로 '증명필'해주는 제도다. 문제는 이 약속이 남녀 간의 힘의 불균형을 자명한 것으로 내면화하는 제도적 현실이다. 노리아키는 결혼을 하면 아키코를 무서운 세상으로부터 지켜주겠다고 말하지만 이미 그 자신이 아키코를 두려움에 떨게 하는 권력이 되고 있지 않은가?

　진실과 거짓은 그 자체로 자명한 가치가 아니라 제도 안에서 만들어지고 관계에 의해 작동하는 상징 가치다. 이 상징 가치를 만드는 것이 제도적 욕망이다. 제도 안에서 진실과 거짓의 싸움은 힘의 우위를 차지하기 위한 치열한 인정투쟁의 장이 된다. 사회적 상징 가치로서의 진실은 자신의 힘과 영향력을 보증해줄 상징 자본이기 때문이다. 이 상징 자본에 의해 진실과 거짓을 둘러싼 갈등들은 힘의 분배나 위계를 결정하는 토대가 된다. 아키코와 노리아키의 이야기는 지극히 사적인 관계들 안에서도 이러한 상징 자본이 작용하는 모습을 보여준다. 그러나 우리는 현실 속에서 진실과 거짓의 판단이 각기 다른 욕망들과 권력들, 이해관계들, 가치관들과 맞물려 왜곡되거나 혼란스러워지는 상황들을 얼마나 자주 만나게 되는가? 인간이 이 프레임에 그토록 매달리는 것은 진실과 거짓이 결국 욕망의 다른 얼굴들이기 때문일 것이다. 우리는 진실과 거짓이라는 유령선을 타고 숱한 욕망들로 굽이치는 삶의 바다를 건너간다. 이 유령선은 때로는 고독하게, 때로는 무리를 지어 욕망의 물결 위를 출렁이는 마음의 어지러운 파편들 사이를 항해한다.

　마음은 부서지기 쉬운 질그릇이지만 우리는 그 안에 자신의 생을

담는다. 키아로스타미의 또 다른 작품인 「체리 향기」(1997)에 나오는 노인은 자살을 하려는 주인공에게 자신 역시 젊은 시절 자살을 하러 먼 길을 떠났던 얘기를 들려준다. 노인은 나무에 줄을 매려다가 줄이 걸리지 않아 올라간 나무에서 빨갛게 익은 체리 한 개를 따먹으며 느꼈던 달콤함을 회상하며 "난 자살을 하려고 집을 나왔지만 체리를 보고 마음이 바뀌었어요. 평범하고 보잘것없는 체리 한 개가…… 생각을 바꾸면 세상이 다르게 보이죠"라고 말한다. 자살하려던 청년의 마음을 바꾼 것은 우연히 먹게 된 체리의 달콤함이 불러온 생에의 욕망이었을 것이다. 청년을 둘러싼 현실의 물질적 조건은 아무 것도 달라진 것이 없다. 달라진 건 그의 마음일 뿐. 그러나 마음이 바뀌자 그의 삶이 바뀌었다.

「체리 향기」는 촬영이 다 끝났다는 감독의 선언과 함께 죽으려고 구덩이에 누워 있던 주연 배우가 일어서고 영화의 출연진과 제작진이 여기저기 흩어져 쉬고 있는 장면으로 끝이 난다. 이 마지막 장면은 주인공이 자신의 자살을 도와줄 사람을 찾아다니던 지금까지의 스토리가 허구였음을 보여준다. 고다르가 「경멸」의 도입부에 배치했던 장면을 이 영화는 마지막에 배치한 셈이다. 자살하려던 남자의 이야기만이 아니라 감독의 컷 소리에 주연 배우가 무덤에서 일어서는 장면 역시 영화의 일부다. 영화 안에 영화가 있고 허구 안에 허구가 있다. 마음이라는 스크린에서 상영되는 우리의 삶 또한 다르지 않을 것이다. 다만 마음의 스크린에는 촬영이 끝났음을 알리는 감독의 컷 소리만 없을 뿐. 감독은 우리가 찾으려는 삶의 진실은 결국 이 허구 안에 있음을 말하고 있는 것일까?

영화 「올리브 나무 사이로」의 마지막 장면. 이 장면은 카메라가 언덕 위에서 테헤레를 향해 달려가는 호세인의 모습을 지켜보는 장면이다. 초원 속의 두 사람이 점처럼 작게 보인다.

인간을 사회를 구성하는 숫자가 아닌 한 사람의 오롯한 개인으로 만드는 것은 마음이다. 모든 인간은 자신의 마음 안에서 살아간다. 세상 누구도 내 마음을 대신 살아갈 수 없다. 내 마음은 나만의 고유 영역이다. 마음은 현실의 구속 안에 있지만, 동시에 스피노자가 코나투스라고 말한 존재의 자율적 역량 또한 지니고 있다. 고다르와 키아로스타미의 영화들은 영화라는 허구에 속지 말라며 감정이입을 위한 영화적 장치들을 의도적으로 차단했다. 그러면서도 그들은 허구야말로 우리 삶의 무대며, 허구만이 삶의 진실을 찾을 수 있는 유일한 세계라고 말한다. 그들이 영화적 허구에 대해 이러한 모순된 입장을 보이는 것은 영화가 오랫동안 거짓을 진실처럼 보이게 하는 대중적 프로파간다의 역할을 해왔기 때문일 것이다. 그들의 영화는 관객에게

영화라는 만들어진 허구에 속지 말고 그 허구 속에서 당신의 진실을 찾으라고 말하는 듯하다. 말하자면 수동적 관객이 되지 말고 능동적 관객이 되라는 주문일 것이다. 영화는 허구지만 우리는 종종 그 속에서 삶의 진실을 발견하고 마음의 깊은 울림을 경험한다. 마음 역시 상상이 만든 가상이지만 그 가상이 우리를 이끌고 변화시킨다. 마음이 없다면 우리는 어떻게 타자의 진실을 느끼고 그들과 사랑과 공감을 나눌 수 있겠는가? 마음이 어떻게 받아들이는가에 따라 평범하고 보잘것없는 체리 한 개가 청년의 삶을 바꾸고 여동생의 색다른 사랑법이 그녀의 남편을 보물로 만든다. 이것이 마음이라는 가상의 힘이자 진실이 아니겠는가?

키아로스타미의 「올리브 나무 사이로」(1994)에서 우리는 이 마음의 진실과 맞닿아 있는 사랑의 모습을 만나게 된다. 영화의 마지막 장면에서 남자 주인공인 호세인은 테헤레에게 청혼하기 위해 올리브 나무가 늘어선 들판을 달려간다. 호세인의 사랑은 테헤레 할머니의 허락을 받지 못하고 있다. 그는 가난하고 집이 없기 때문이다. 영화는 카메라를 고정시킨 극단적인 롱숏extreme long shot으로 들판을 달려가는 호세인을 먼 곳에서 참을성 있게 지켜본다. 그런데도 카메라는 마치 호세인을 응원하듯 그와 함께 달리고 있다는 느낌을 준다.[10]

10 극단적인 롱숏은 키아로스타미의 영화에서 즐겨 사용되는 기법이다. 그의 영화가 먼 곳에서 인물들의 움직임을 응시하는 장시간의 고정된 숏을 즐기는 것은 인물들의 삶에 개입하지 않으면서도 사실은 매우 적극적으로 개입하는 방식이라는 생각이 든다. 카메라는 멀리서 인물들의 모습을 지켜볼 뿐인데도 그들에 대한 감독의 응원과 공감을 관객들에게 전달한다. 멀리서 끈기 있게 지켜보는 것은 인간을 향한 감독의 깊은 애정과 존중의 표현일 것이다.

영화는 테헤레가 호세인의 청혼에 어떤 대답을 들려줬는지 알려주지 않는다. 대신 영화는 바람에 흔들리는 올리브 나무와 반짝이는 햇빛, 끝없이 펼쳐진 초록 들판을 달리는 호세인, 그리고 그 위로 생의 찬가처럼 쏟아지는 오보에의 선율만을 들려줄 뿐이다. 감독은 이 아름다운 장면을 통해 관객들에게 사랑의 진실은 사랑 자체로, 호세인이 테헤레를 사랑하는 마음 자체로 이미 실현된 것이 아니냐고 묻고 있는 듯하다. 사랑하는 여인을 향해 생의 에너지로 가득 찬 초록의 들판을 달려가는 저 남자야말로 지금 이 순간, 자기 생의 가장 눈부신 원본을 살고 있는 중이라고 말이다.

진실과 거짓의 정치학

승자의 도덕과 기쁨의 철학

with 잉마르 베리만의 「화니와 알렉산더」

대저택의 사람들

인형극의 막이 오르면 몽상에 잠긴 얼굴로 인형극의 무대를 바라보는 알렉산더의 얼굴이 나타난다. 다음 장면에서 소년은 가족을 부르며 집 안을 돌아다니고 대저택의 내부가 화려한 모습을 드러낸다. 잠시후 오후 3시를 알리는 시계 소리가 들리고 소년은 시계 옆 조각상이 환한 빛을 받으며 한쪽 팔을 들어 올리는 모습을 바라본다. 도입부의 이 장면은 알렉산더가 환영을 보는 특별한 능력이 있음을 알려준다.

날이 어두워지고 대저택은 크리스마스이브를 위한 만찬 준비로 분주하다. 알렉산더의 할머니인 헬레나의 동선을 따라가며 분주한 실내를 보여주던 카메라는 연극이 상연되는 극장으로 이동한다. 무대 위에서는 알렉산더의 엄마인 에밀리와 아버지인 오스카가 크리스마스 공연의 마지막 리허설을 하고 있다. 오스카는 배우이자 대를 이은

극장주 집안의 장남이고 그의 모친인 헬레나 역시 젊은 시절 배우로 활동했다. 영화 속에서 헬레나는 자신의 지나간 삶을 연극에 비유하며 "난 엄마 역할이 좋았어. 여배우 역할도 좋았지만 엄마 역할이 더 좋았어. 어쨌든 모든 게 다 연극이야. 좋은 역할도 있고 안 좋은 역할도 있지"라고 말하기도 한다. 영화에는 이 외에도 연극적 요소가 많다. 실내극의 느낌을 주는 베리만의 다른 영화들처럼, 이 영화 또한 실내 공간을 중심으로 펼쳐진다. 한정된 실내 공간을 배경으로 등장인물의 내적 갈등의 드라마를 밀도 높은 대사와 클로즈업 화면에 담아내는 것은 베리만의 영화들에서 자주 나타나는 연극적 특징이다.

　이윽고 온 가족이 헬레나의 대저택으로 모여들고 흥겨운 크리스마스 파티가 시작된다. 파티 장면을 통해 관객들은 자연스레 가족 구

성원들의 이런저런 삶의 내막들을 접하게 된다. 둘째 아들인 카를은 자신의 인생을 비관하고 있고 막내아들인 구스타프는 절름발이 하녀 마이와 외도를 하고 있으며 그의 아내인 알마는 남편의 외도를 관대하게 눈감아주고 있다. 영화는 파티의 사람들이 모두 모여 예수의 탄생에 대한 이야기를 듣는 엄숙한 장면과 하녀와 아이들이 신나게 배개 싸움을 하고 카를 삼촌이 아이들과 우스꽝스러운 방귀 쇼를 즐기는 장면들을 뒤섞으며 사람들이 상하 구분 없이 유쾌하게 어울리는 모습을 역동적으로 보여준다. 이 장면에서 관객들은 격식을 지키면서도 그것에 얽매이지 않고 떠들썩한 즐거움 속에 배려와 보살핌이 자연스레 녹아든 대저택의 자유롭고 관대한 분위기를 느낄 수 있다.

주교의 진실

파티 장면 이후 알렉산더의 아버지인 오스카가 갑작스런 죽음을 맞고 엄마인 에밀리가 장례 기간 동안 자신을 위로해준 주교와 결혼하게 되면서 영화는 완전히 새로운 국면으로 접어든다. 알렉산더가 처음으로 주교를 만나 나누는 대화는 그 국면의 전환을 알리는 신호다.

> **주교** 난 이 교구의 영적 지도자거든. 넌 성실하고 성적도 좋고. 겁내지 마라. 난 네가 잘되길 바란단다. 하지만 성실과 성적만으로 세상을 사는 건 아니지. 거짓이 무엇이고 진실이 무엇인지 설명해줄 수 있니? 거짓말하는 이유도 알겠지? 사람들은 왜 거짓말을 할까?

알렉산더 진실을 말하고 싶지 않으니까요.

주교 사람들은 왜 진실을 말하지 않을까?

알렉산더 이익을 얻기 위해 거짓말해요.

주교 훌륭한 대답이야. 아주 정확해. 학교에서 왜 거짓말을 했는지 말해 주겠니?

에밀리 선생님이 네가 황당한 거짓말을 퍼뜨리고 다닌다고 편지를 주셨어. 서커스단에 팔렸다고. 내가 널 유랑 서커스단에 팔았고 이번 학기가 끝나면 널 데려갈 거라고. 넌 집시 소년 타마라와 함께 곡예사와 기수로 훈련받을 거라고.

알렉산더 거짓말한 거 용서해주세요. 다시는 거짓말하지 않을게요.

스스로를 교구의 영적 지도자라고 말하는 주교는 알렉산더와의 대화에서 인자한 웃음과 엄격한 추궁이라는 두 가지 모습을 보여준다. 주목할 것은 그가 진실과 거짓이라는 익숙한 이분법으로 알렉산더를 추궁하는 모습이다. 주교는 진실이라는 말로 자신의 도덕적 우위를 과시하고, "난 네가 잘되길 바란단다"라는 말로 자신의 이타성을 강조한다. 그러나 알렉산더를 대하는 그의 고압적인 태도는 그가 진실이라는 말을 자신에게 부여된 권력처럼 사용하고 있다는 느낌을 준다. 대화가 진행되면서 알렉산더는 점점 위축되어가는 반면 주교는 여유롭고 자신만만해진다. 주교는 "사람들은 왜 진실을 말하지 않을까?"라고 묻고 알렉산더는 "이익을 얻기 위해 거짓말해요"라고 답한다. 그러나 알렉산더와의 대화에서 정작 이익을 얻고 있는 것은 주교 자신인 듯하다. 주교가 질타하는 알렉산더의 거짓말이란 무엇인가?

동화 속 이야기들처럼 신나고 모험에 찬 삶을 살아보고 싶은 아이들 특유의 천진한 상상이 아닌가? 알렉산더는 다시는 거짓말하지 않겠다며 용서를 빌고, 주교는 승자의 관대함을 보여주듯 진실한 마음으로 기도하자고 말한다. 기도가 끝난 후 에밀리는 알렉산더와 화니 남매에게 자신이 주교와 결혼할 것임을 알린다.

진실과 정의라는 이름의 처벌 권력

에밀리의 결혼 후 화니와 알렉산더는 주교관으로 거처를 옮긴다. 잿빛으로 가득 찬 주교관의 엄격하고 금욕적인 분위기는 붉고 화려한 색감들로 가득 찬 대저택의 자유로운 분위기와 뚜렷한 대조를 이룬다. 주교의 가족과 하녀들의 무표정 또한 대저택 사람들의 풍부한 표정과 대비된다. 화니와 알렉산더에게는 규율에 따른 엄격한 생활이 요구되고 주교는 "난 우리 모두 평화롭게 살기를 바란다"며 알렉산더를 감시한다. 에밀리는 화니와 알렉산더의 방에서 15년 전 두 여자아이가 엄마와 강물에 빠져 죽었다는 얘기를 들려주고 영화는 주교관 옆으로 흐르는 강물의 세찬 물줄기를 보여준다.

이후 주교관의 하녀가 다시 이 이야기를 꺼내자 알렉산더는 자신이 세 모녀의 유령을 봤다고 말한다. 영화는 여러 차례 죽은 아버지의 유령을 만나거나 환등기의 인형들을 가지고 노는 알렉산더의 모습을 통해 그가 환영의 세계와 친숙한 존재임을 보여준 바 있다. 알렉산더는 하녀에게 주교에 의해 5일 동안 물도 음식도 없이 갇혀 있다 창문

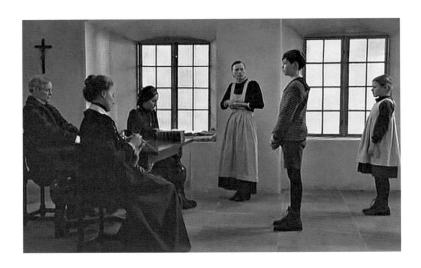

으로 탈출하려던 중 강물에 빠져 죽었다는 세 모녀 유령들의 얘기를 들려준다. 하녀는 이 말을 곧바로 주교에게 전달하고 알렉산더는 또 다시 주교의 추궁을 받게 된다. 주교는 이번에도 진실과 거짓을 말한다. 두 사람의 대화를 들어보자.

주교 1년 전 우리 둘이 도덕성에 대해 중요한 대화를 나눴던 걸 기억할 거다.

알렉산더 그건 대화라고 할 수 없죠. 주교님만 말하고 전 아무 말도 안 했어요.

주교 네 거짓말에 부끄러움을 느껴서겠지.

알렉산더 전 그때보다 똑똑해졌어요.

주교 거짓말을 더 잘하게 됐다는 뜻이니?

알렉산더 그럴 수도 있죠.

주교 너와 화니, 네 엄마에 대한 나의 사랑은 맹목적이고 감상적인 게 아
냐. 내 사랑은 강하고 엄격하다. 난 너보다 강하다. 영적으로 강하
다는 말이다. 진실과 정의가 내 편이거든. 넌 곧 고해할 거야. 고해
하고 벌을 받으면 마음이 편해질 거다.

알렉산더 제가 뭘 고해하길 바라는 거죠?

주교 내겐 여러 방법이 있지. 예전 부모들은 엄격했지. 그분들이 갖고 있
던 회초리가 내게도 있단다. 이건 먼지떨이지만 멋진 춤을 출 수 있
다. 이걸로 안 되면 다른 방법도 있지. 피마자기름 말이다. 이걸 몇
모금 마시면 고분고분해질 거야. 그래도 안 되면 춥고 어두운 방도
있단다. 몇 시간 있으면 쥐들이 덤벼들 거다.

알렉산더 내가 왜 벌을 받아야 하죠?

주교 넌 성격에 문제가 있어. 거짓과 진실을 구별 못하지. 지금까진 아무
리 끔찍해도 아이의 거짓말에 불과했어. 하지만 넌 곧 어른이 되고
세상은 냉혹하고 가차 없이 널 벌할 거다. 이 벌은 네게 진실을 사
랑하는 법을 가르칠 거야.

알렉산더 아내와 아이들을 가뒀다는 얘기를 꾸며냈다고 고백합니다.

주교 위증했다는 것도 인정하니?

알렉산더 인정해요.

주교 넌 승리한 거야. 너 자신을 이긴 거야. 어떤 벌을 받을래? 회초리,
피마자기름, 골방?

이 장면에서 주교는 거짓말을 단순한 잘못을 넘어 처벌해야 할 죄
악으로 명명한다. 주교가 말하는 진실 또한 자애의 얼굴을 벗고 처

벌 권력으로 모습을 드러낸다. 나는 너보다 강하다거나 진실과 정의가 내 편이라는 주교의 말은 그가 진실과 정의를 알렉산더를 제압하기 위한 무기로 사용하고 있음을 보여준다. 알렉산더에게 이 무기가 먹혀들지 않자 주교는 벌은 네게 진실을 사랑하는 법을 가르칠 거라는 말과 함께 회초리와 피마자기름을 들어 올린다. 알렉산더가 공포에 질려 자신의 이야기가 꾸며낸 것이라고 하자 주교는 승리의 미소를 지으며 알렉산더에게 '넌 승리한 거야'라고 말한다. 승자의 관대함을 보여주듯 그는 알렉산더에게 처벌 방식에 대한 선택권을 준다. 회초리의 고통을 견디지 못한 알렉산더가 눈물을 흘리며 "내 거짓말과 위증에 대해 알렉산더는 주교님께 용서를 구합니다"라고 하자 주교는 "내가 널 사랑해서 벌을 줬다는 거 인정하니?"라고 말한다. 이 장면에서 주교는 관대한 미소와 냉혹한 처벌이라는 권력의 두 얼굴을 적나라하게 보여준다.[1] 강력한 위계형의 인간인 주교는 이 일로 알렉산더의 복종과 그의 폭력이 자애로운 사랑의 행위였다는 도덕적 명분까지 챙긴 셈이다.

훈계나 훈육이라는 이름의 체벌은 우리에게도 매우 익숙한 문화다. 훈육의 문화를 정당화해온 것은 어른은 옳고 아이는 그르다는 도덕의 위계다. '사랑의 매'라는 말이 있듯, 훈육자들은 많은 경우 체벌이나 학대 같은 폭력 행위를 사랑의 이름으로 정당화한다. 사랑의 이름으로 포장된 훈육의 궁극적 목적은 아이의 뇌리에 순종의 관념을 심어

1 주교 역을 맡은 얀 말름셰라는 스웨덴 배우는 알렉산더와 대면하는 장면에서 자애로운 척하면서 강압적인 주교의 양면성을 숨소리까지 연기한다 싶을 정도의 뛰어난 연기력으로 보여준다.

주는 것이다. 어른과 아이 사이의 도덕의 위계는 명령과 순종이라는 심리적 위계를 통해 작동한다. 훈계가 폭력과 공포를 수반하는 것은 이 때문이다. 미성년의 아이들을 어른이 요구하는 도덕적 모형에 끼워 넣으려는 문화는 미성숙한 인간을 성숙한 이성인으로 교화한다는 근대의 교양 이념과 먼 거리에 있지 않다. 이 근대적 교양 이념의 형성에 기독교 문화가 깊은 영향을 미쳤음은 주지의 사실이다. 금욕주의적 이성으로 무장한 기독교적 인간관은 중세의 수도원을 걸어 나와 근대의 일상 속으로 깊숙이 침투해 들어갔다.

푸코는 인간을 새로운 유형의 교양인으로 개조하려 한 근대적 계몽이 기실은 인간을 복종하는 기계로 만들려는 규율 사회의 이상과 손잡고 있었음을 보여준 바 있다.[2] 인간을 세계의 중심으로 내세웠던 근대의 교양 이념이 기실은 인간을 복종하는 기계로 만드는 거대한 프로젝트였다는 것은 이성적 합리주의를 표방한 교양의 얼굴 뒤에 정교하게 고안된 규율과 처벌 권력이 자리잡고 있었다는 데서도 나타난다. 플루트를 연주하는 교양 있고 품위 있는 표정 뒤에서 주교

2 푸코는 『감시와 처벌』(오생근 옮김, 나남, 2011)에서 근대의 치밀한 규율 시스템이 인간의 의식과 행동을 기계적 동일성으로 길들이는 데 얼마나 효율적인 장치로 활용됐는지를 흥미롭게 보여준다. 이 책은 근대 이전의 권력이 범죄자에 대한 처벌을 공개된 장소에서 가시적 스펙터클의 형태로 만드는 물리적 폭력에 의존했다면, 근대 이후의 처벌 권력은 규율이나 규칙처럼 인간을 보이지 않게 규제하는 촘촘한 제도적 감시와 자기검열 체계로 내면화되었음에 주목한다. 과학기술의 제국을 구축한 근대의 이상적 목표는 근대가 발명한 각종 기계들처럼 인간 역시 순종하는 기계로 만드는 것이었다. 무자비하게 인간의 신체를 훼손했던 처벌 권력은 이제 인간의 신체 안으로 침투해 신체가 스스로를 규제하는 권력이 된다. 그런 점에서 근대적 교양의 실체는 권력이 행사하던 야만적인 물리력을 자발적인 규율 권력으로 내면화한 통제의 세련화라 해야 할 것이다.

가 휘두르는 무자비한 폭력은 자애로움 뒤에 가려진 강력한 처벌 문화를 보여준다. 목사의 아들로 태어난 잉마르 베리만이 어린 시절 엄격한 도덕과 규율을 강요하는 폭력적인 가정환경에서 성장했다는 것은 베리만의 영화에 관심 있는 사람들에게 잘 알려진 이야기다. 그가 유명한 「제7의 봉인」(1957) 같은 영화를 만들 수 있었던 것은 종교적 금기와 억압으로 가득했던 그의 성장환경과 무관하지 않다. 그의 영화들이 죄의식으로 고통을 겪거나 현실과 환상이 뒤섞인 분열증적 증상에 시달리는 인물들을 자주 보여주는 것 역시 마찬가지다. 베리만의 성장기를 지배했던 아버지는 이 영화 속 주교의 모습에도 투영돼 있다고 한다.

죄의식을 생산하는 승자의 도덕

주교가 진실과 정의를 내세우는 것은 그것이 자신의 권력에 이익이 되기 때문일 것이다. 사랑한다고 말하며 진실을 강요한다는 점에서 주교는 앞장에서 만났던 폴과 노리아키와 다르지 않다. 상대적 강자들인 이들은 왜 그토록 상대의 굴복에 집착하는 것일까? 상대를 굴복시키기 위해 그들이 취하는 폭력과 강압적인 태도는 마치 상대에게 굴복해달라고 갈구하는 것처럼 보이기까지 한다. 그들은 불안과 두려움 때문에 폭력에 기대는 것이 아닐까? 그들의 폭력은 오히려 그들의 약자성을 반증하는 것이 아닐까? 권력자들이 복종을 얻어내려 애쓰는 것은 권력이 복종에 의존해 있기 때문이다. 왕권의 시대에 역

모죄가 가장 가혹한 처벌의 대상이었던 것 역시 마찬가지 이유일 것이다. 복종이 없으면 권력도 없다는 것, 이것이 권력의 역설이다. 그런 의미에서 권력자들이 가장 두려워하는 것은 스스로 약자가 되길 거부하는 사람들일 것이다. 복종을 얻어내기 위한, 다시 말해 상대를 약자로 만들기 위한 승자의 도덕은 이렇게 생겨난다.

주교와 노리아키들에게 진실과 거짓의 위계는 상대로부터 복종을 얻어내기 위한 수단이다. 인간의 삶에서 진실과 거짓에 대한 판단은 많은 경우 누가 힘의 우위에 서느냐는 문제로 나타난다. 상대를 거짓으로 몰아 도덕의 주도권을 쥐려는 노력은 권력 다툼의 단골 요소다. 모든 권력은 자신의 힘을 정당화해줄 도덕적 명분을 욕망한다. 강한 물리력으로 유지되는 권력은 겉으로는 강해 보이지만 기본적으로 약한 권력이기 때문이다. 물리적 힘은 비용이 많이 들뿐더러 무엇보다 권력의 폭력성을 노출시킨다는 약점이 있다. 더 강한 권력은 도덕 권력이다. 도덕은 거짓된 악의 세력을 '법과 원칙에 따라' 심판하고 처벌할 권리를 권력의 손에 쥐여준다. 다수의 사람들이 옳다고 믿고 기꺼이 복종하는 것만큼 강한 권력이 있겠는가? 이것이 주교가 진실과 정의라는 명분에 집착하는 이유일 것이다.

옳고 그름이나 선과 악의 위계를 집단적인 상상 체계로 제도화한 것이라는 점에서 도덕은 권력 생산의 강력한 토대가 된다. 도덕이 권력의 재생산을 위한 필수불가결한 수단이라는 것은 도덕이 탄생하게 된 배경을 말해준다. 니체는 『도덕의 계보』에서 제도에 대한 복종을 일상화하는 승자의 도덕이 만들어진 배경에 대해 "정치적 우위를 나타내는 개념이 언제나 정신적 우위를 나타내는 개념으로 옮겨간다는

이러한 규칙에는 지금까지 어떤 예외도 없다"³고 말한다. 정신적 우위를 통해 정치적 우위를 정당화하는 도덕은 권력의 폭력성을 은폐하고 권력을 도덕적 선과 품위와 교양의 얼굴로 포장해준다. 주교가 알렉산더에게 지어 보인 관대한 미소처럼 말이다. 자애로운 미소와 혈색 좋은 얼굴, 교양 있는 화법과 격식을 갖춘 우아한 복식 등은 모든 면에서 권력자들이 우월한 종족임을 입증한다.

인간의 세계에서 도덕은 자연처럼 인식된다. 도덕은 많은 사람들에게 인간의 타고난 도리며 본래적 가치로 받아들여진다. 인간의 타고난 도리라는 보편적 동의는 도덕이 가진 강력한 힘이다.⁴ 도덕의 강력한 지배력은 사람들이 도덕에 내포된 위계의 논리를 의심의 여지없이 자명한 가치로 받아들이는 데 있다. 자신의 생각과 행동에 대한 도덕적 비난이나 처벌의 두려움으로 남들의 시선을 의식하고 스스로 자기검열하며 사는 것만큼 인간을 항상적으로 억압하는 것이 있을까? 그것을 억압으로 느끼지 않는 사람은 그만큼 억압에 길들여져 있다는 의미일 것이다. 특히 도덕성 함양이라는 구실로 어린 시절부터 착한 아이가 되기를 요구하는 우리의 교육 환경은 개인의 욕구를 억누르고 순종을 내면화하는 효과적인 제도적 기구다. 교육 공급자의 입장에서 아이들을 관리하기 쉬운 대상으로 만드는 게 도덕 교육의 목표가 돼버리는 것이다.

3 니체, 『선악의 저편. 도덕의 계보』, 360쪽.
4 니체는 도덕적 가치들에 대해 "사람들은 이러한 '가치들'의 가치를 주어진 것으로, 사실로, 모든 문제 제기를 넘어서 있는 것으로 받아들였다"(『선악의 저편, 도덕의 계보』, 345쪽, 필자 강조)라고 말한다.

순종의 강요와 착함에의 강박은 개인이 느끼는 억압과 고통을 스스로 감내해야 할 책임으로 돌리는 사회적 관습을 낳는다. '남자가 원래 그렇잖아, 힘 있는 사람들이 원래 그렇잖아, 직장 생활이 원래 그렇잖아' 등의 낯익은 '원래 그런'의 어법은 위계의 현실을 정당화하고 개인을 체제의 약자로 살게 만드는 일상화된 수사적 억압이다. 만성적인 자책이나 죄의식, 소심증에 시달리는 '작은 인간들'의 세계는 이렇게 탄생한다. 우리 사회에 널리 퍼진 자기억제나 눈치 보기 문화 역시 약자를 만드는 문화이긴 마찬가지다. 그 문화의 이면에는 남들의 시선을 의식하고 타인들의 비난을 두려워하며 착한 사람으로 보이고 싶어 하게 만드는 도덕의 정치학이 있을 것이다.[5] 도덕적 억압

5 기본적으로 도덕은 외적으로 강제된 규범이다. 그것은 내면의 문제라기보다 우리에게 어떤 행동을 할 것과 하지 말 것을 명령하는 행동 강령의 성격을 지닌다. 이를테면 남의 물건을 훔치지 말라 했을 때 그에 대한 도덕적 판단은 훔치려 한 내면이 아닌 훔친 행위에 관여하는 것이다. 훔치려 했어도 훔치지 않는다면, 혹은 훔친 행위가 타인들에게 발각되지 않는다면 도덕적 지탄의 대상이 되지 않는다. 따라서 많은 경우 도덕은 내면과 행위 사이의 이중성을 수반한다. 도덕을 위장의 가면으로 활용하는 태도, 혹은 겉과 속이 다른 도덕적 위선이나 자기기만은 이렇게 생겨난다. 영화 속 주교가 보여주는 것 또한 이 도덕적 위선의 모습이 아닌가? 반면 윤리는 내면적인 것이다. 그것은 외적 강제나 위계가 아니라 내적 자율성에 의한 것이며, 타자의 시선을 넘어선 일종의 자기 수련의 문제라고 해야 할 것이다. 윤리적인 인간은 내재적인 자기 성찰을 통해 자기 삶의 기준을 만들어간다는 점에서 보다 근본적인 의미의 도덕적 인간이라고 할 수 있다.

이 점에서 스피노자의 대표 저서가 『윤리학』인 것은 시사하는 바가 크다. 들뢰즈는 스피노자의 윤리학에 대해 "윤리학(l'Ethique), 즉 내재적 존재 양태들의 위상학은 언제나 존재를 초월적(transcendantes) 가치들에 관계시키는 도덕을 대체한다"라고 말한다. 들뢰즈에 따르면 도덕은 심판의 체계인 반면, "윤리학은 심판의 체계를 전도시킨다." 윤리학에서는 "가치들(선-악)에 대립하여 존재 양태들의 질적 차이(좋음과 나쁨)가 들어선다." 이를테면 윤리학의 관점에서 깨끗함과 더러움이 존재 양태들의 개별적 상황에 따라 좋기도 하고 나쁘기도 한 상대적 차이의 문제라면, 도덕은 그것을 선과 악이라는 초월적이고 일률적인 심판의 형식으로 바꿔버린다는 것이다. 이것이 도덕적 엄숙주의가 나타나는 배경이다. 도덕이 개체성

은 타자들의 시선이나 비난에 대한 두려움에서 기인하지만, 그 두려움이 내면화되면 스스로를 감시하고 판결하고 처벌하는 죄의식이 되지 않는가? 도덕이라는 가치의 가치에 대해 날카로운 의문을 제기했던 니체는 인간을 순종적인 약자로 길들이는 도덕의 기능에 대해 다음과 같이 말한 바 있다.

어느 시대든 사람들은 인간을 '개선시키기'를 원했다 : 무엇보다도 이것이 바로 도덕이 의미하는 바다. 그런데 같은 단어 밑에 더없이 서로 다른 경험들이 숨어 있다. 짐승 같은 인간을 길들이는 것뿐 아니라, 특정한 인간 종류의 **사육**도 '개선'이라 불리어왔다 : 이런 동물학적 용어들이 비로소 실상을 표현해준다─이 실상에 대해 '개선자'의 전형이라 할 수 있는 성직자는 아무것도 알지 못하고 있으며─아무것도 알려 **하지 않는다**─어떤 짐승의 길들임을 그 짐승의 '개선'이라고 부르는 것은 우리의 귀에는 거의 농담처럼 들린다. 동물원에서 무슨 일이 일어나고 있는지를 아는 사람은 그곳에서 야수들이 '개선되고 있다'는 점에 대해 의심을 품는다. 그 야수들은 유약해지고 덜 위험스럽게 만들어지며, 침울한 공포감과 고통과 상처와 배고픔에 병든 야수가 되어버린다. 성직자가 '개선시켜' 길들여진 인

을 짓누르는 '폭군의 법칙'이라는 들뢰즈의 인식은 "도덕적인 것이든 사회적인 것이든 법칙은, 우리에게 어떠한 인식도 가져다주지 않으며, 어떠한 것도 인식하게 하지 못한다. 최악의 경우에, 그것은 인식의 형성을 방해한다"는 말에서도 엿볼 수 있다(질 들뢰즈, 『스피노자의 철학』, 40~41쪽). 이미 만들어져 강제적으로 부과되는 도덕은 윤리와 달리 인간이 그 인식의 과정에 주체적으로 참여할 수 없다. 인간에게 부과된 초월적, 타율적 도덕이 아닌 자율적인 윤리 주체로서의 인간의 삶을 긍정하는 것, 이것이 스피노자의 윤리학이다.

간의 경우에도 사정은 다르지 않다.[6]

니체에 따르면 인간을 개선시킨다는 것, 이것이 인간이 도덕을 발명한 최대 이유다. 아마도 이 인간 개선 프로그램의 하이라이트는 인간을 야만의 상태에서 벗어나게 함으로써 지구상에 존재하는 그 어떤 생명체보다 우월한 존재로 만들려 했던 근대적 교양의 프로젝트일 것이다. 인간 개조의 프로젝트는 인간에게 부여된 최고 권능이 인간이 스스로를 부정함으로써 얻어진 것임을 말해준다. 니체는 이것을 인간을 유약하고 덜 위험스러운 존재로 만들기 위함이라고 말한다. 니체에 따르면 야수로부터의 인간의 개조는 인간을 자연이 준 '위대한 건강'을 잃고 공포감과 고통과 배고픔으로 병들어가는 새로운 야수로 만들었다. 위대한 건강은 아무리 먹어도 허기에 시달리는 병든 욕망이 되었고, 공포감은 마시면 고분고분해지는 피마자기름처럼 인간을 복종에 길들여진 왜소한 존재로 만들어버렸다. 니체는 이러한 인간 개조 프로젝트의 중심에 주교와 같은 성직자가 있어왔다고 말한다.

도스토예프스키는 『카라마조프가의 형제들』에 등장하는 이반을 통해 '신이 없으면 모든 것이 허용된다'는 유명한 말을 남겼다. 이 말은 인간이 신이 허용한 세계, 다시 말해 신이 정한 금기 안에서 살고 있는 존재임을 상기시킨다. 인간에게 금기를 명령한 신은 도덕의 신일 것이다. 그렇다면 신이 인간에게 가장 금지한 것은 무엇일까? 니체에 따르면 그것은 인간의 자유의지다. 니체는 서양의 기독교가 죄와

6 니체, 『우상의 황혼, 이 사람을 보라』, 126쪽. 강조 원저자.

함께 "벌을 원하고 판결을 원하는 본능"을 발명했다고 말한다. "의지에 대한 학설은 근본적으로 벌을 목적으로 고안되었다"는 것, 즉 스스로 "**죄 있다고―여기도록―원하게 하는** 목적에서 고안되었다"는 것이 니체의 주장이다.[7] 벌을 목적으로 고안된 자유의지, 그것이 죄의식이다. 죄의식의 발명은 인간을 벌을 원할 뿐만 아니라 스스로 자기 자신을 벌하는 피조물로 개조했다. 스스로를 죄인이라 여기고 처벌받고자 하는 의지, 인간은 마침내 야수의 자유의지를 버리고 이 새롭게 개조된 자유의지를 갖게 되었다. 니체에 따르면 죄의 발명은 벌을 낳고 자신을 죄인으로 여기는 죄의식 속에서 양심의 가책에 시달리는 새로운 종류의 인간형을 낳았다. 주교가 알렉산더에게 심어주려 한 것 역시 죄의식이라는 새로운 유형의 자유의지였을 것이다. 그렇다면 우리는 니체의 어법을 빌려 인간이 약한 존재여서 죄의식을 갖게 된 것이 아니라 죄의식을 갖게 됨으로써 약한 존재가 된 것이라고 말해야 하는 것이 아닐까?

에밀리는 외출에서 돌아와 피멍이 든 몸으로 다락방에 누워 있는 알렉산더를 보며 주교에 대한 극심한 분노에 사로잡힌다. 주교는 그런 에밀리에게 "난 한 가지 가면만 쓰지. 근데 이젠 그 가면이 내 살 깊이 박혔소. 난 항상 사람들이 날 좋아하는 줄 알았소. 내가 현명하고 관대하고 공정한 줄 알았지. 누군가 날 미워할 줄은 꿈에도 몰랐소. 당신 아들은 날 미워하지. 난 그 애가 두렵소"라고 말한다. 살 깊이 박혀버려 가면인지 원래 얼굴인지 모르게 되어버린 가면, 그것이

7 같은 책, 122쪽. 강조 원저자.

자신의 얼굴이 되어버렸다고 주교는 말하고 있다. 주교 또한 자신의 것이 아닌 얼굴로 개조된 인간인 것이다. 자신에게 복종하지 않는 알렉산더에 대한 두려움은 그가 쓴 관대함과 공정함이라는 권력의 가면이 사람들의 복종에 의해 얻어진 것임을 일깨운다. 그가 알렉산더에게 휘두른 폭력은 두려움의 다른 얼굴이었던 것이다.

신비한 마술과 환영의 세계

니체에 따르면 진리와 이성이라는 강력한 도덕적 가치를 발명했던 서양의 철학은 그 반대편에 그와 대비되는 열등한 가치를 발명했는데 그것이 가상이다. 가상은 인간이 진리에 이르는 것을 방해하는 거짓, 헛것, 환영들의 세계다. 이 영화에서 주교와 알렉산더는 진리와 가상이라는 서로 다른 세계를 표상하는 존재들이라고 해야 할 것이다.

주교가 거짓말이라며 벌했던 것은 알렉산더의 상상과 환영이다. 영화는 주교관에 떠도는 소문과 유령을 봤다는 알렉산더의 말 외에 주교의 아내와 두 딸의 죽음을 둘러싼 소문에 대해 어떤 사실 확인도 해주지 않는다. 때문에 관객은 알렉산더의 말이 사실인지 거짓인지 알수 없다. 문제는 주교보다 알렉산더의 말을 진실이라 믿게 되는 관객의 마음이다. 주교의 강압적인 태도와 주교관의 엄격하고 음산한 분위기는 관객들에게 주교가 내세우는 진실보다 알렉산더의 거짓을 더 신뢰하게 만든다. 알렉산더가 속한 이 거짓말의 세계는 영화의 후반부에서 매혹적인 서사의 무대로 등장한다.

알렉산더는 마침내 주교관에서 탈출한다. 할머니의 오랜 친구이자 랍비인 이삭 삼촌이 재정난에 시달리는 주교를 찾아와 낡은 궤짝을 사겠다며 거래를 하고 그 궤짝에 화니와 알렉산더를 숨겨 주교관을 빠져나오는 것이다.[8] 탈출 후 이삭 삼촌이 운영하는 가게에 몸을 숨긴 알렉산더는 그곳에서 이삭 삼촌의 조카들인 아론과 이스마엘을 만나게 된다.

이삭 삼촌의 가게는 신비와 마술의 세계다. 미로처럼 이어진 그곳에는 온갖 기기묘묘한 물건들과 인형들이 즐비한 인형 극장이 있다. 아론은 한밤중 미로 속에서 길을 잃은 알렉산더를 인형극으로 놀라게 한 후 "세상엔 설명할 수 없는 이상한 일들이 많지. 마술을 해보면 알수 있어"라며 4천 년 전의 기이한 미라를 보여준다. 죽었는데도 숨을쉬고 빛을 내는 미라를 보며 그는 "왜 빛이 나는지는 아무도 몰라. 누구도 이유를 설명할 수 없어. 이해가 안 되면 사람들은 화를 내지. 차라리 거울에 반사돼서 그러는 거라고 생각하는 게 좋아. 그럼 웃어넘기지. 그게 모든 면에서 건강한 거야. 특히 경제적이지"라고 말한다. 죽었는데도 스스로 숨을 쉬고 빛을 내는 미라란 아마도 상상의 눈으

8 알렉산더가 주교관을 탈출하는 장면에는 모호한 트릭이 있다. 이삭 삼촌이 아이들을 궤짝에 숨긴 후 이상한 낌새를 눈치 챈 주교는 아이들 방으로 급히 올라가 방바닥에 쓰러져 있는 화니와 알렉산더를 발견한다. 화니와 알렉산더가 두 개의 공간에 동시에 나타나는 것인데, 두 장면 중 어느 쪽이 현실이고 환영인지는 알 수 없다. 만약 주교가 본 장면이 현실이라면 알렉산더가 주교관을 벗어나 이삭 삼촌의 가게로 간 이후의 스토리는 현실이 아닌 환영이 된다. 영화의 마지막에 할머니 집으로 돌아온 알렉산더 앞에 주교의 유령이 나타나는 흥미로운 장면이 나오는데, 알렉산더가 할머니의 집으로 돌아온 이야기가 환영이라면 이 장면 또한 알렉산더와 주교 중 누가 유령인지가 불분명해진다. 이처럼 영화 속에서 현실과 환영은 마치 연기처럼 서로의 문틈으로 스며든다.

로만 보이는 세계에 대한 은유일 것이다.[9]

　이유를 설명할 수 없는 기이하고 몽환적인 마술의 세계, 그것이 대저택과 주교관에 이은 이 영화의 세번째 공간이다. 그 세계는 이성의 언어로 설명하거나 이해할 수 없다는 이유로 "모든 면에서 건강"하고 "특히 경제적"인 이성주의자들에 의해 인간을 현혹하는 무가치하고 열등한 것으로 간주되어온 거짓과 환영의 세계다. 장식이 극도로 배제된 주교관의 삭막한 내부공간과 온갖 신기한 물건들이 잡다하게 뒤섞인 미로 같은 이삭 삼촌의 가게는 이성과 환영의 세계를 대조적

9　영화에서 미라가 나오는 이 장면을 니체의 "철학자들이 지금까지 수천 년 동안 이용했던 모든 것은 죄다 개념의 미라들이었다"(『우상의 황혼』, 96쪽)는 말과 겹쳐 읽으면 흥미롭다. 니체는 "철학자일 것, 미라일 것, 무덤 파는 자의 표정을 짓고 단조로운 유신론을 표현할 것!—그리고 무엇보다 육체를 버릴 것"(같은 책, 97쪽. 강조 원저자)이 오랜 세월 서양 철학자들의 모습이었다며, 철학자들이 추구했던 진리의 세계란 바로 죽은 미라들의 세계였다고 말한다. 아론이 알렉산더에게 보여준 미라는 니체가 말한 죽은 개념의 미라를 빛과 숨으로 살아 움직이게 하는 상상의 미라라고 해야 할 것이다.

인 미장센으로 극명하게 시각화하고 있다.

알렉산더는 헬레나의 집과 주교관을 거쳐 이 어둡고 신비한 환상의 공간에 이른 후 다시 헬레나의 집으로 귀환하는 과정을 밟는다. 흥미로운 것은 이 귀환을 이끄는 것이 환영phantasmata이라는 점이다. 알렉산더가 할머니의 집으로 돌아가게 되는 것은 주교의 죽음 때문인데 그 죽음의 예언자 역할을 하는 사람은 아론의 동생인 이스마엘이다. 이스마엘은 이삭 삼촌의 가게 깊은 곳 이중 철창으로 잠긴 방에서 밤마다 노래를 부른다. 아론은 알렉산더를 이스마엘의 방으로 데려가고 이스마엘은 알렉산더에게 "그는 들짐승 같은 인간이 될 것이다. 그는 모든 사람을 해하려 할 것이요. 모든 사람은 그를 해하려 할 것이다"라는 창세기의 구절을 들려준다.[10] 이스마엘은 알렉산더에게 "난 위험한 존재래. 그래서 갇혀 지내. 아마 우린 같은 사람일 거야. 둘 사이엔 경계도 없고 서로를 통하며 끝없이 거대한 강물처럼 흐르지"라며 그들이 같은 종류의 사람이라고 말한다.

이스마엘은 남들이 보지 못하는 세계를 보고 타인의 마음을 읽는 능력을 갖고 있다. 알렉산더도 환영을 보는 능력을 갖고 있지 않는가? 이스마엘은 "어떤 사람의 죽음을 생각하고 있군"이라며 두려워하는 알렉산더를 안고 "난 나를 지워버렸어. 난 네 안에 녹아들었어. 두려워하지 마. 내가 함께할게. 난 너의 수호천사야"라고 속삭인다.

10 이스마엘은 창세기 신화에 아브라함의 서자로 나오는 인물과 이름이 같다. 들짐승 같은 사람이라는 그의 말은 니체가 말한 야수의 이미지를 연상시킨다. 베리만이 알렉산더를 주교관에서 탈출하도록 돕는 인물에 기독교의 적통성에서 벗어난 인물의 이름을 붙여준 것도 인상 깊다.

이스마엘이 알렉산더에게 활활 타는 불 속에서 누군가 비명을 지르며 방을 뛰쳐나오는 환영을 들려주자, 영화는 교차편집된 화면으로 같은 일이 벌어지고 있는 주교관의 내부를 보여준다. 주교가 잠든 사이 주교의 숙모가 누운 병상 위로 램프가 엎질러지고 온몸이 불길에 휩싸인 숙모가 주교의 방으로 뛰어들어 주교의 몸에 불이 옮겨 붙는 시퀀스가 이스마엘의 모습과 교차되며 현실과 환영이 뒤섞여버리는 것이다. 주교에 의해 배척된 환영이 그의 영토를 무너뜨리는 이 아이러니한 시퀀스는 '억압된 것의 귀환'이라 말할 수 있을 것이다. 영화는 이것을 알렉산더의 귀환과 겹친다.

주교의 죽음 이후 영화는 다시 대저택의 흥겨운 파티 장면으로 돌아간다. 이번에는 예수의 탄생이 아니라, 하녀 마이가 구스타프와의 사이에서 낳은 아기와 에밀리가 주교와의 사이에서 낳은 아기의 탄생을 축하하는 파티다. 마치 주교의 출현이 대저택의 자유롭고 생동감 넘치는 삶에 끼어 들어온 불길한 이물질이었던 것처럼, 그의 죽음 이후 헬레나의 집은 새롭게 탄생한 아기들과 함께 다시 생의 기운으로 충만해진다. 사람들은 분홍색으로 가득 찬 식탁에 둘러앉아 먹고 마시고 웃고 떠든다. 구스타프는 요람에서 잠든 두 아기를 배경으로 "우린 작은 세계에서 살아야 합니다. 거기서 만족하고 최선을 다해 그 삶을 가꿔야 합니다. 이 작은 세상에서 즐겁게 삽시다. 절대 부끄러운 일이 아닙니다"라며 일장 연설을 한다. 이 말은 베리만이 관객들에게 들려주고 싶은 말이 아니었을까?[11] 부끄러움을 버리고 자신

11 파티의 마지막에 하녀 마이와 구스타프의 딸이 마이의 독립된 삶을 위해 스톡홀름으로 떠나겠다고 말하는 장면이 있다. 이 장면은 이 작은 세계에도 위계와 갈등이 존재함을 보여

의 삶을 즐기라는 이 말은 베리만 영화 특유의 철학적 지향과 맞닿아 있다. 베리만의 영화들이 보여주는 철학적 사유는 생의 즐거움을 부끄럽게 여기도록 만든 도덕주의자들, 인간을 죄의식에 가득 찬 약자로 길들이는 금욕적 율법의 수호자들, 진실과 정의를 독점하며 인간의 자유로운 상상을 거짓과 환영이라 배척해온 이성주의자들을 향해 있다. 우리는 그의 영화들에서 생의 기쁨과 향유를 억누르는 세계에 대한 거장의 고뇌를 읽을 수 있다.

위대한 긍정의 철학자들

주교가 내세운 진실의 세계가 이스마엘의 환영에 의해 무너지는 시퀀스에는 이삭 삼촌의 가게와 주교관이라는 이질적인 두 공간이 주름처럼 겹쳐진다. 미로를 헤매는 알렉산더를 인형극으로 놀라게 했던 밤, 아론은 알렉산더에게 이런 말을 들려준다.

> 이삭 삼촌은 우리가 층층이 쌓인 여러 개의 현실에 둘러싸여 있대. 거긴 유령, 영혼, 요정, 천사, 악마가 우글거리고 있지. 아주 작은 돌맹이에도 생명이 있다고 하셨어. 모든 게 살아 있고 하느님이고 그분 생각이지. 좋은 것뿐 아니라 사악한 것까지도.

준다. 베리만의 영화들은 철학적 깊이에 비해 사회적 문제들에 대한 관심이 부족하다는 지적을 받기도 한다. 그것은 그의 영화적 관심이 보다 종교적이고 철학적인 내면의 문제들에 천착해 있기 때문일 것이다.

아론의 이 말에서 우리는 스피노자를 떠올린다. 스피노자는 "신은 모든 것의 내재적 원인이지 초월적 원인은 아니다"[12] 라고 말했다. 신을 유일하고 초월적인 실재가 아닌 모든 개물 個物 에 내재하는 일의적이고 자기 인과적인 변용과 양태들로 파악한 스피노자의 철학을 들뢰즈는 '삶의 철학'이라고 명명했다. 들뢰즈는 "정확히 말해 그 철학의 요체는 우리를 삶으로부터 분리시키는 모든 것, 우리 의식의 조건들과 환상들에 연결되어 있는, 삶을 거역하는 모든 초월적 가치들을 고발하는 것에 놓여 있다. 삶은 선과 악, 오류와 공로, 죄악과 속죄 등의 범주들로 중독되어 있다"며 여기에는 "자신에 대한 증오, 즉 죄의식이 포함된다"고 말한 바 있다.[13] '선과 악, 죄악과 속죄, 자신에 대한 증오, 즉 죄의식' 등이야말로 이성주의자들이 인간 개조론을 주장하며 만들어낸 도덕적 자유의지의 오래된 환영들이 아닌가? 들뢰즈가 말하는 삶의 철학이란 인간에게 금욕과 원죄, 죽음의 의상들을 씌우고 인간을 "삶으로부터 분리시키는" 초월적 철학이 아니다. 금욕과 원죄, 죽음의 의상이란 인간을 억누르고 약자로 단련시키려는 일종의 협박의 언어들이 아닌가? 삶의 철학이란 모든 생명 속에 있는 내재적 신의 철학이며 생의 부정과 거역이 아닌 긍정의 철학이다. 니체 역시 인간을 지배하는 초월적 신에 대해 "우리의 존재를 판결하고 측정하며 비교하고 단죄할 수 있는 것은 없다"며 "전체의 외부에 존재하는 것은 아무것도 없다!"고 선언한다.[14]

12 B. 스피노자, 『에티카』, 48쪽.
13 질 들뢰즈, 『스피노자의 철학』, 43쪽.
14 니체, 『우상의 황혼』, 123쪽. 강조 원저자.

이 위대한 긍정의 철학자들이 강조한 것, 그들이 서양 철학의 전통에서 새롭게 혁신하려 한 것은 진리의 철학에서 삶의 철학으로, 고통의 철학에서 기쁨의 철학으로였다. 삶의 철학이란 바로 삶의 기쁨을 위한 철학이다. 니체는 "삶의 본능이 강요하는 행위가 옳은 행위라는 것에 대한 증거는 바로 기쁨이다"[15] 라고 말한 바 있다. 외부에 존재하는 초월적 강제력이 아닌 모든 생명에 내재하는 신, 그것이야말로 "모든 게 살아 있고 하느님이고 그분 생각이지. 좋은 것뿐 아니라 사악한 것까지도"라는 아론의 말 속에 내재된 신의 의미일 것이다. 그 신은 초월적 유일신이 아닌, 세상의 모든 개체들을 각자의 유일신으로 만드는 생의 내재적 원인으로서의 '하느님들'이다.

스피노자 윤리학의 관점에서 인간이 겪는 고통의 근원인 약자의 심리학에 대해 생각해보는 것은 의미 있는 일일 것이다. 판결하고 측정하며 비교하고 단죄하는 도덕 권력과 그 대상인 인간 사이의 강력한 위계는 도덕 권력에 대한 개인들의 저항이나 문제 제기를 무력화하는 약자의 심리학을 낳는다. 약자의 심리학은 초월적 권력이나 억압에 의해 발생하는 문제들을 개인의 오류나 잘못으로 전가함으로써 자책과 죄의식을 강요하는 집단 심리와 연결돼 있다. '네 잘못이다', '네가 이해해라', '문제를 만들지 마라', '가만히 있어라', '너만 참으면 모두가 편안하다'는 등, 일상에서 접하는 낯익은 수사는 죄의식의 강요가 개인성의 억제와 자기검열의 무의식을 강제하며 인간의 내면을 촘촘히 지배하고 있는 현실을 반영한다. 서로에게 죄의식을 강요

15 같은 책, 225쪽.

하고 모두가 죄의식의 당사자가 되는 을들 간의 갈등 구조가 만들어지는 것이다.[16] 도덕은 또한 집단에 의한 개인성의 억제를 자기희생과 헌신이라는 명분으로 포장하는 수단이 되기도 한다. 이처럼 도덕의 내부에는 자발적이든 비자발적이든 인간을 약자로 만드는 강력한 심리적 위계가 내재해 있다고 봐야 할 것이다.

인간을 죄의식이라는 내면의 동굴 속으로 퇴각하게 만드는 약자의 심리학에는 타자화된 도덕의 모방이 아닌 스스로의 자율적 결정에 의해 자신의 과오나 어리석음을 교정하는 능동적인 윤리적 주체로서의 인간이 들어설 자리는 없다. 니체에 따르면 개인에게 자기희생과 죄의식, 양심의 가책 등을 요구하는 심리적 메커니즘은 인간을 지배하기 쉬운 상태로 길들이려는 권력의 통치술과 깊은 관련이 있다. 인간이 강자의 논리에 길들여진 약자가 되어 자발적으로 자신을 지배하고 억압하는 권력자의 편에 서려는 것이야말로 스피노자가 치열하게 부수고자 했던 예속의 태도가 아닌가? 예속은 스스로를 권력자의 이익이나 가치관과 동일시하며 자기 본래의 힘과 가치를 부정하는 태도다. 이 본래의 힘, 스피노자의 표현에 따르면 내재적 신은 인간을 예속으로 이끄는 외재적 권력과는 다른 종류의 힘이다. 그 힘은 들뢰즈가 "니체가 주인이라고 부르는 자들은 분명 역량을 지닌 사람이지만, 그렇다고 권력을 지닌 사람은 아니다"[17] 라고 말할 때의 '역량'이다.

16 최근 '그건 네 잘못이 아니야'라고 말하는 문화가 확산되는 것은 이런 점에서 개인을 죄의식의 늪에서 건져내는 매우 의미 있는 사회 변화라고 생각된다. 한국 사회에는 이런 문화가 더 많이 필요하다.
17 질 들뢰즈, 『차이와 반복』, 140쪽.

니체가 주인이라고 부르는 자들은 타자의 힘을 따르는 자들이 아닌 자신의 운명과 역량을 사랑하는 사람이다. 존재의 내부에서 스스로를 보존하고 상승하려는 역량, 이것이 스피노자가 말하는 코나투스다. 스피노자가 "신의 능력은 신의 본질 자체이다"[18]라고 할 때 신의 능력이 바로 코나투스다. 스피노자의 철학에서 신이란 모든 존재에 내재된 생의 능력을 의미하기 때문이다. 능력이 본질이다. 그 외에는 인간을 지배하는 어떤 초월적 본질도 존재하지 않는다는 것이 스피노자 철학의 핵심이다. 코나투스는 권력이 아닌 존재 자체의 능력이나 역량이란 점에서 니체가 말한 '힘'의 스피노자적 버전이라 할 수 있다. 니체가 말한 '힘에의 의지'는 타자를 지배하려는 권력에의 의지가 아닌 존재 스스로의 힘을 향한 의지다. 스피노자와 니체가 추구했던 것은 모든 살아 있는 존재들의 고유한 힘, 생을 지속하게 하고 그 안에서 누구도 더 우월하거나 더 열등하지 않은 생의 약동하는 에너지와 그 긍정의 기쁨에 닿아 있는 것이라고 해야 할 것이다.

스피노자가 생명의 유한함을 넘어서는 초월적 영원성 대신 생명의 내재적 자기 운동성에 기반한 힘의 영원성을 말했다면, 니체는 인간을 죄의식과 고통과 원한에 사로잡힌 유약하고 상처받기 쉬운 존재로 만들어 온 "우리의 '인간화' 도덕"을 참과 거짓의 날조된 이분법이라며 신랄하게 비난한다. 니체는 "실재가 '가상'이 되어버렸다; 반면 완전히 날조된 존재자의 세계가 실재가 되어버렸다"[19]라거나 "'참된

18 B. 스피노자, 『에티카』, 66쪽.
19 니체, 『우상의 황혼』, 224쪽.

세계'와 '가상 세계'—사실대로 말하자면 날조된 세계와 실재"[20] 등의 말로 실재와 가상, 참과 거짓의 철학적 이분법을 가차 없이 전복한다. 니체는 "'이' 세계를 가상이라고 일컫게 한 근거들이 오히려 이 세계의 실재성의 근거들을 만들어낸다"[21] 고 말한다. 인간이 생성, 소멸, 변화를 거듭하는 육체적 감각의 세계에서 살고 있다는 것이 서양의 철학자들이 이 세계를 가상이라고 말하는 근거라면, 니체에게는 변화를 거듭하는 이 육체적 감각이야말로 세계의 진정한 실재다. 육체의 실재를 부정하는 초월적 실재야말로 철학자들이 만든 가상이며 날조된 거짓말이라는 것이다. 그는 이 가상의 실재론자들을 향해 "우리에게는 '실재'란 없다. 그리고 그것은 그대들에게도 없다"[22] 고 선언한다. 궁극적으로 니체에게 이 세계는 참과 거짓으로 나뉜 세계가 아니라 다만 가상들만이 존재하는 세계다. 니체가 비판하는 것은 이 세계의 가상성이 아니라 그 가상들을 참과 거짓으로 위계화하는 철학적 논리의 가상성이다. 이성주의자들이 육체의 유한성에 사로잡힌 인간의 세계를 가상과 오류의 세계로 바라봤다면, 니체는 가상과 오류야말로 세계의 진정한 본질이자 진리라고 말하고 있는 셈이다.

20 같은 책, 324쪽.
21 같은 책, 101쪽.
22 니체, 『즐거운 학문』, 128쪽.

모든 게 살아 있고 모든 게 저마다의 하느님들

참과 거짓 모두가 가상인 세계, 그 세계에는 미로 같은 공간에 수많은 물건들이 잡다하게 쌓여 있는 이삭 삼촌의 가게처럼, 온갖 상상들로 우글대는 다층의 현실들이 주름처럼 겹겹이 쌓여 있다. 현실이란 상상이라는 가상의 프리즘을 통과한 무수한 이미지들의 세계다. 주교가 말한 진실과 정의 역시 그 상상의 프리즘에 비친 가상의 이미지일 뿐이다. 그 이미지들이 실재인 것이 아니라 그것이 이미지들이라는 것이 세계의 실재라고 해야 할 것이다. 겹겹이 쌓인 이 현실의 층들에서는 스피노자적 의미에서 아주 작은 돌멩이에도 생명이 있고 모든 게 각자의 신, 각자의 역량, 각자의 코나투스로 존재한다. "자신 안에 있고, 자신에 의해서 사유되는 것, 즉 그 개념을 형성하는 데 다른 것을 필요로 하지 않는"[23] 다는 스피노자의 말은 "동일한 속성을 갖는 실체는 하나밖에 존재하지 않는다"[24] 거나 "나는 신을 절대적으로 무한한 존재, 즉 모든 것이 각각 영원하고 무한한 본질을 표현하는 무한한 속성으로 이루어진 실체로 이해한다"[25]는 말과 연결된다. 초월적 가상을 필요로 하지 않는, '자신 안에 있고, 자신에 의해서 사유되는 것', 이것이 코나투스라면, 코나투스의 세계에서 존재들은 자체의 역량이 펼쳐지는 무한하고 고유한 개별성의 순간들, 독립적이면서 연결된 숱한 변용의 순간들을 살아갈 것이다.

23 질 들뢰즈, 『스피노자의 철학』, 162쪽.
24 같은 책, 같은 쪽.
25 스피노자, 『에티카』, 20쪽.

코나투스의 존재들은 초월자가 속한 영원이라는 정지된 시간이 아닌, 스스로의 역량이 매 순간의 실체들로 변용되는 영원한 운동성의 세계에 있다. 이것이 스피노자가 "각 사물이 자신의 존재 안에 지속하고자 하는 노력은 유한한 시간이 아니라 무한정한 시간을 포함한다"[26]고 말한 의미일 것이다. 이 무한정한 시간을 살아 있게 하는 것은 '무한한 속성으로 이루어진 실체'로서의 차이들이다. 스피노자에 따르면 동일한 속성을 갖는 실체는 하나밖에 존재하지 않으므로 무한한 속성을 갖는 실체란 무한한 차이들을 의미할 것이다. 쉼 없이 변용되는 이 차이들이야말로 모든 것이 '절대적이고 무한한 존재'로 살아 있는 세계의 본질이다. 시간은 무한한 순간들로 이루어져 있고 세계는 무한한 변용들이 만드는 무한한 차이들로 이루어져 있다. 시간 속에서 만들어지는 무한한 차이들이 없다면 이 세계가 어떻게 살아 있다 할 수 있겠는가?[27]

26 같은 책, 163쪽.

27 우리는 스피노자의 실체와 본질이라는 개념을 차이가 세계의 본질이라는 의미로 읽어야 할 것이다. 차이는 세계의 무한한 운동에너지의 원인이자 결과다. 끊임없는 운동과 변화가 세계의 본질이다. 차이가 없다는 것은 생의 에너지가 제로에 이른 상태, 다시 말해 어떤 생명 활동도 존재하지 않는 상태를 의미할 뿐이다. 무한한 차이가 무한한 운동을 만들고 무한한 운동이 무한한 차이들을 만든다. 그것이 살아 있는 세계의 본질이다. 영원성의 상징인 초월적 동일자란 이 차이들의 운동을 빨아들이는 거대한 블랙홀과도 같은 것이 아닌가? 이런 점에서 스피노자의 변용적 실체는 니체의 영원회귀와 닮아 있다. 들뢰즈에 따르면 영원회귀는 존재의 일의성과 차이들의 영원한 반복이자 회귀를 의미한다(『차이와 반복』, 1장 참조). 존재의 일의성(l'univocité de l'être)이란 존재가 쉼 없는 움직임 속에서 나타났다 사라지는 차이들의 존재 양태를 의미한다. 동일성이 아니라 차이가 영원회귀한다. "신/실체는 역량―능동적으로 우리를 둘러싼 세계로서 스스로를 표현하는 역량이다"(J. 토마스 쿡, 『스피노자의 『에티카』 입문』, 김익현 옮김, 서광사, 2016, 59쪽)라는 말처럼, 스피노자의 철학에서 신, 실체, 역량은 사실상 같은 개념이다. 모든 존재가 각자의 역량으로 무

모든 게 살아 있고 모든 게 저마다의 하느님들인 세계는 층층이 쌓인 여러 겹의 현실을 이루는, 그러나 우월과 열등이라는 위계화된 동일자의 프레임으로 수렴되지 않는 차이들의 거대한 수평적 네트워크라고 해야 할 것이다. 초월적 동일자의 세계를 살아가는 개체들은 개조하고 인도해야 할 어린 양들이고 분류되고 나열되는 숫자들이며 가치와 등급이 매겨진 수직적 위계의 존재들이다. 들뢰즈는 "어떤 위계는 존재자들을 측정하되 그것들의 한계에 따라 측정하고 하나의 원리에 대한 멀고 가까움의 정도에 따라 측정한다. 그러나 역량의 관점에서 사물과 존재자들을 바라보는 위계도 있다. 여기서 문제는 역량—절대적으로 고려된 역량—의 정도들에 있는 것이 아니다. 다만 한 존재자가 궁극적으로 '도약'하고 있는지, 다시 말해서 그 정도가 어떠하든 자신이 할 수 있는 것의 끝에까지 이르고 이로써 자신의 한계를 넘어서는지를 아는 것이 중요하다"[28]라며 위계의 두 가지 유형에 대해 말한 바 있다. 전자가 절대적 동일자의 위계라면, 후자는 코나투스의 위계, 다시 말해 모든 존재가 각자의 역량 속에서 도약하고 자기 역량을 최대한 확장하려는 노력에 의해 결정되는 자율적 위계라고 할 수 있다. 자연의 모든 생물체들은 스스로 커지고 번식하려는 의지 속에서 태어나고 성장한다. 봄철 자연이 뿜어내는 거대한 생의 에너지를 생각해보라. 자연은 인간이 파괴한 대지를 스스

한한 변용을 계속하는 스피노자의 신은 자연의 본질인 영원한 생성의 에너지를 가리킨다.

28 질 들뢰즈, 『차이와 반복』, 105쪽. 들뢰즈는 여기서 전자의 한계가 "사물을 하나의 법칙 아래 묶어두는 어떤 것"이라면, 후자의 한계치란 "사물이 자신을 펼치고 자신의 모든 역량을 펼쳐가기 시작하는 출발점이다"라고 말한다.

로 복구한다. 그것을 가능케 하는 것이 자연이 가진 힘에의 의지다.

코나투스는 누군가를 닮기 위해 자신의 한계를 극복하려는 노력이 아닌, 스스로 자기 역량의 한계를 확장해가려는 능동적 변용 능력이다. 전자가 자기부정의 힘이라면 후자는 자기긍정의 힘이다. 아론의 말처럼 작은 돌멩이에도 생명이 있다. 각자의 코나투스는 동등하지 않지만, 자기 역량의 개발에서 모든 존재는 동등한 자격을 갖는다. 이것이 수평적 위계의 세계다. 이 위계에서는 금메달, 은메달, 동메달의 수직적 위계가 아닌, 자기 능력의 최대치에 이르려는 모든 노력이 승자의 자격을 부여받는다. 들뢰즈가 "존재의 일의성은 또한 존재의 동등성을, 평등을 의미한다. 일의적 존재는 유목적 분배이자 왕관을 쓴 무정부 상태이다"[29]라고 말하듯, 수평적 위계에서 왕관을 쓴 것은 개체들이 지닌 존재의 일의성이다. 이것은 모든 존재가 각자의 생 안에서 유목적이고 무정부적 양태로 스스로의 역량을 키우는 것을 말한다. 이 세계에서 왕관은 단 한 사람의 머리 위가 아닌 모든 존재들의 머리 위에서 평등하게 빛난다.

수평적 차이들의 네트워크에는 깊이나 높이 대신 표면이 있을 뿐이다. 상상은 그 표면들이 쉴 새 없이 겹쳤다 떨어지며 주름을 만드는 운동이다. 표면이 얇을수록, 또 넓을수록 상상의 주름 운동은 더 활발하고 자유로울 것이다. 지층화되기 이전의 어린아이들의 영혼이 그렇듯 말이다. 알렉산더가 아버지의 유령을 보고 이스마엘이 주교가 불길에 휩싸이는 것을 보는 것 역시 한 세계가 다른 세계와 겹쳐

29 같은 책, 106쪽.

지는 상상의 주름 운동이 아니겠는가? 우리는 끊임없는 상상의 주름 운동 속에서 살고 있다. 문학작품을 읽을 때 우리는 작가의 상상과 나의 상상이 겹치는 상상의 주름 운동을 경험한다. 과거를 회상하거나 미래를 꿈꿀 때도 서로 다른 시간들이 겹쳤다 떨어지는 상상의 주름 운동이 펼쳐진다. 이 글 또한 잉마르 베리만이 1900년대 초의 스웨덴을 상상하며 1982년에 만든 영화를 2022년이라는 시간 속에서 상상하고 있지 않은가? 인간의 세계는 이처럼 상상들이 무한히 겹쳤다 떨어지며 쉼 없이 다른 무늬들을 짜나가는 거대한 주름 운동의 세계라고 해야 할 것이다.

영화는 주교의 유령을 본 후 두려움에 사로잡힌 알렉산더에게 헬레나가 스트린드베리의 「꿈」이라는 연극 대본의 한 구절을 읽어주는 것으로 막을 내린다. 영화의 마지막을 장식하는 그 멋진 대사는 다음과 같다.

어떤 일이든 일어날 수 있다. 모든 게 가능하고 개연성이 있다. 시간과 공간은 존재하지 않는다. 얄팍한 현실의 틀 위에 상상은 새로운 무늬의 천을 짠다.

우리에게 단 하나의 진실, 단 하나의 자명한 현실만이 존재한다면 새로운 상상의 천을 짜는 일은 불가능할 것이다. 그러나 꿈의 무대라면 어떨까? 꿈이란 모든 일이 가능하고 가능한 모든 일이 개연성을 갖는 세계다. 현실을 상상의 수틀에 끼우는 순간 현실과 가상, 진실과

거짓의 높낮이는 사라지고 세계는 끝없이 펼쳐진 광활한 꿈의 무대가 된다. 들뢰즈 식으로 말하면 중앙 집중적으로 조직된 상상의 지층이 탈지층화된 '고른판'으로 펼쳐지는 것이다. 이 고른판 위에 상상은 무한히 자유로운 꿈의 무늬들을 짜나간다. 상상이 짜나가는 이 새롭고 자유로운 세계의 무늬들을 우리는 어찌 사랑하지 않을 수 있겠는가?

파이프는 없다

미셸 푸코의
「이것은 파이프가 아니다」에 부쳐 1

그림과 글자

내 앞에 그림과 글자들이 있다. 나는 그림을 보고 글자들을 읽는다. 보는 것과 읽는 것은 인간의 대표적인 시각 활동이다. 눈을 감고 있거나 잠들어 있는 시간을 제외하면 우리의 두 눈은 끊임없이 무언가를 보거나 읽는다.

　보는 것과 읽는 것은 동일한 시각적 지각을 통해 이루어지지만 분명 다른 행위다. 우리는 그림을 읽는다는 표현을 좀처럼 사용하지 않는다. 글자를 본다는 것 역시 자주 쓰이는 표현은 아니다. 우리가 글자를 본다는 표현을 쓸 때는 글자에 시선은 주고 있지만 집중 못하고 멍때리고 있을 때, 혹은 의미를 알지 못하는 낯선 글자들을 접할 때 정도일 것이다. 보는 것과 읽는 것은 어떻게 다른 행위일까?

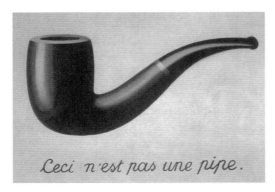

　여기 르네 마그리트의 그림이 있다. 미셸 푸코의 『이것은 파이프가 아니다』라는 책을 통해 잘 알려진 그림이다. 파이프를 알고 있는 사람이라면 위의 그림이 파이프라는 걸 금방 알아본다. 그러나 그림 밑으로 시선을 옮기는 순간 우리는 '이것은 파이프가 아니다'라고 말하는 글자들과 마주치며 살짝 당황하게 된다. '이게 뭐지?' 하는 기분. 「이미지의 배반」이라는 제목을 가진 이 그림은 그림과 글자들을 하나의 화폭에 담음으로써 그림을 배반하는 글자, 글자를 배반하는 그림을 보여주는 작품으로 널리 알려져 있다.

　우리는 그림은 보고 글자는 읽는 것이라고 생각한다. 그러나 과연 그럴까? 파이프 그림을 보며 우리는 '이것은 파이프'라고 생각한다. 그림을 읽은 것이다. 파이프 그림을 보는 순간 우리는 곧바로 그림이 가리키는 지시적 기호, 즉 파이프라는 기호의 의미를 떠올린다. 글자들의 경우는 어떨까? 글자를 읽기 전에 우리는 먼저 글자들을 본다. 먼저 봐야 읽을 수가 있다. 그러나 파이프라는 글자를 읽는 순간 우리는 곧장 머릿속에 떠오른 파이프 그림을 본다. 마그리트의 그림은 인

간이 머릿속에 떠올리는 이 파이프 그림을 재현할 것일 것이다. 보는 것이 읽는 것이 되고 읽는 것이 보는 것이 된다. 보는 것과 읽는 것은 이처럼 서로 분리된 것이 아니라 끊임없이 상호작용하는 활동이다.

파이프 그림 밑에 '이것은 파이프이다'라는 문장이 있었다면 이 그림은 막 사물들의 이름을 익히기 시작한 어린아이들을 위한 낱말카드 같은 그림이 되었을 것이다. 그러나 마그리트는 그림 밑에 우리의 허를 찌르는 문장을 배치함으로써 사물과 사물을 지칭하는 언어적 기호 사이의 자명성을 깨뜨린다. 위의 그림은 파이프가 아니라 파이프를 그린 그림이다. 따라서 '이것은 파이프가 아니다'라는 문장은 사실을 있는 그대로 지적한 것이다. 그런데도 왜 우리는 이 문장이 틀린 문장이라고 생각할까?

의식, 우리 외부의 것

파이프를 보는 순간 우리는 파이프를 읽는다. 읽는 것은 의미의 세계로 들어가기 위한 관문이다. 읽기가 없으면 우리는 어떤 사물도 이해할 수 없다. 사물이 보인다면 대상은 읽힌다.[1]

인간에게 읽기를 벗어난 보기가 가능한가? 읽기의 세계에서 사물은 특정한 의미의 막을 두른 대상으로 우리에게 도착한다. 대상들의

1 대상(對象)이란 한자어의 뜻은 대상이 독립된 사물이 아니라 '~과 마주한' 사물이라는 의미를 담고 있다. 대상이란 사물 자체(thing)가 아닌 인간과 마주한 사물(object), 즉 읽혀진 사물이다.

세계는 무색투명하지도 가치중립적이지도 않다. 의미의 세계는 어떤 방향성을 지닌 가치의 위계들로 가득 차 있기 때문이다. 읽기의 세계는 우리에게 읽도록 강제하는 세계이며 읽기를 통해서만 느끼고 판단하고 반응하게 하는 세계다. 인간과 사물의 관계에서 사물에 대한 인간의 태도를 결정하는 것은 읽기다. 인간은 세계라는 책을 읽는 주체가 아니라 읽기에 의해 태도와 행동의 규제를 강요당하는 주체다. 읽기는 인간에게 특정한 행동을 명령하거나 규제한다. 읽기의 세계에서 창문은 인간에게 열거나 닫기를, 의자는 앉거나 일어서기를 명령한다. 이 명령을 어기고 창문을 부수거나 의자를 던지는 것은 비난이나 처벌까지 감수해야 할 위반이다. 인간의 삶은 이처럼 읽기가 강요하는 수많은 명령들에 둘러싸여 있다. 여기 사과가 있다. 그것이 사과인 줄 모르는 어린아이라면 아무렇지 않게 사과를 던지거나 물에 빠뜨리거나 색칠을 할 것이다. 그러나 읽기의 세계에서 사람들은 좀처럼 그런 행동을 하지 않는다. 읽기가 그들을 지배하고 있기 때문이다. 사람들은 배가 고파도 과일 가게에 놓인 사과를 함부로 집어먹지 않는다. 읽기는 학습과 규율과 위계의 체계다. 과일 가게의 사과는 들판에 아무렇게나 굴러다니는 사과와 다른 가치를 갖는다. 시장이라는 제도 안으로 들어온 사과는 모양과 크기와 종류에 따라 다른 가격이 매겨지고 다른 보살핌을 받는다. 가치의 위계가 새로운 자연이 된 세계, 그것이 읽기의 세계다.

사과를 사과라고 생각하는 것은 우리에게 숨을 쉬듯 자명한 일이다. 파이프 그림을 보며 파이프라고 생각하는 것 역시 마찬가지다. 자명하다는 건 인식의 결과만 인식될 뿐 그 과정이나 기원이 더 이상 인

식의 대상으로 포착되지 않는다는 것이다. 아니, 자명성의 세계에서는 인식조차도 인식되지 않는다. 아리스토텔레스 이후 사람들은 오랫동안 사물의 색이 사물 자체에 내재해 있는 것이라고 믿었다. 그러나 뉴턴은 프리즘 실험을 통해 사물의 색이 외부로부터 반사되는 빛에 의해 결정되는 것임을 밝혀냈다. 사물과 의미의 관계에 대해 우리는 아리스토텔레스주의자들이다. 우리는 의미를 언어가 사물에 반사된 결과가 아닌 사물 자체에 내재된 것으로 받아들인다. 의미가 사물의 자명한 실재로 인식되는 것이다.

니체는 인간이 낯선 것보다 익숙한 것을 더 쉽게 인식하는 것은 인간이 '아는 것'을 필요로 하기 때문이라고 말했다. 니체에 따르면 인간이 '아는 것'을 필요로 하는 것은 낯선 것, 익숙하지 않은 것, 의심스러운 것에 대한 두려움의 본능 때문이다. 니체는 모르는 대상 앞에서 느끼는 본능적인 두려움이 인간의 의식을 만들었다고 한다. 의식이란 읽기의 세계가 아닌가? 니체는 또한 인간이 가진 '아는 것'의 세계, 즉 의식은 "인간의 개인적 실존에 속하는 것이 아니라 오히려 그에게 내재한 공동체와 무리의 본능에 속"하는 것이라고 말한다. 따라서 '아는 것'의 세계에서 "우리의 의식에 들어오는 것은 오로지 비개인적인 것, '평균적인 것'뿐"이라는 것이 니체의 시각이다. 그렇다면 이 비개인적이고 평균적인 의식은 왜 그토록이나 완강하게 인간에게 들러붙어 있는 걸까? "친숙한 것은 익숙한 것이고 익숙한 것이야말로 '인식'하기에, 다시 말해 문제로서 바라보기에, 낯설고 멀고 '우리 외부'에 존재하는 것으로 바라보기에 가장 어려운 것이다"라는 니체

의 말은 이에 대한 의미 있는 시사를 준다.[2] 의식은 '우리 외부'의 것인데도 그 자명한 익숙함 때문에 낯설고 먼 외부의 존재로 바라보기가 어려운 것이다. 우리 외부에 존재하는 의식이 나의 것처럼 인식되는 것, 그것이 의식의 속성이다.

의식을 나로부터 떼어내어 하나의 문제로서 바라보기 어려운 것은 의식이 바로 '나'라는 이름으로 존재하는 것이기 때문이다. 데카르트의 '나는 생각한다 고로 존재한다'라는 말은 생각과 존재의 전도를 통해 일찍이 나라는 실체가 있어 생각하는 것이 아니라 생각이 '나'를 실체로 존재케 하는 것임을 알려준 바 있다. 생각이 없으면 '나'도 없다. 동물에게 '나'가 없듯 말이다. '나'는 실체가 아니라 생각에 의해 실체로 인식되는 상징적 기호다.[3] '나'는 '나'라는 생각을 수행하고 '나'라고 말함으로써 스스로를 살아 있는 실체인 것처럼 지각하는 의식적 표상에 불과하다. 오직 의식에 의해서만 수행되는 '나'를 실체적 존재로 인식하는 것, 그것이 코기토의 착시효과다.

데카르트적 코기토에서 '나'란 학습과 훈련을 통해 형성되는 관념의 형상이자 비개인적이고 평균적인 '아는 것'으로 이루어진 이성적 주체다. 인간은 '나'로 태어나는 것이 아니라 '나'라는 이성적 주체로 학습되는 것이다. 모든 것을 의심해도 의심하는 존재인 나의 실재성

2 니체, 『즐거운 학문』, 340~344쪽 참조.

3 라캉은 이것을 '시니피앙의 주체'라고 했다. 슬라보예 지젝은 이 주체에 대해 "'나'는 순전히 수행적인 실체이고 '나'라고 말하는 사람이다"라고 말한 바 있다. 지젝에 따르면 '나'는 실재가 아닌 미지수 X, 즉 의식이 스스로를 '나'라는 기호로 명명함으로써 나타나는 "자기 참조적인 지시라는 순수한 공허"일 뿐이다(『코기토와 무의식』, 슬라보예 지젝 엮음, 라깡정 신분석연구회 옮김, 인간사랑, 2013, 415쪽).

은 의심할 수 없다고 말하는 데카르트의 논리는 모든 것을 가상으로 규정하면서 스스로는 참으로 실재한다는 플라톤의 이데아론과 흡사하지 않은가? 그러나 이러한 실재의 논리는 관념론자들의 허황된 상상이 아니다. 비개인적이고 평균적인 의식이 '나'의 이름으로 개인을 호명하고 이렇게 호명된 '나'는 자신이 의식한 세계를 실제의 현실로 여기며 살아간다. 이런 식으로 우리가 보편적이라고 말하는 현실 세계가 만들어진다. 현실이라는 상상적 실재는 비개인적이고 평균적인 것을 끈질기게 모방한다. 그렇다면 마그리트의 파이프 그림은 인간에게 달라붙은 이 비개인적이고 평균적인 '외부의 것'을 떼어내려는 작업이 아닐까?

마그리트는 충실한 사실주의자처럼 파이프를 정교하게 모방한 그림을 우리에게 보여준다. 마치 사물에 대한 정확한 모사의 숭배자처럼 보이는 그의 그림은 모방을 하나의 문제적 사건으로 만든다. 우리가 그림을 본 순간 그것이 파이프임을 금방 알아보고 '이것은 파이프가 아니다'가 잘못된 문장이라고 생각하는 것은 파이프의 이데아, 즉 파이프의 본 때문이다. 플라톤이 모방의 모방, 가상의 가상이라 말했던 화가의 그림을 우리는 실제 세계의 연장으로 바라본다. '이것은 파이프가 아니다'라는 문장이 불러일으키는 즉각적인 낯섦은 이러한 사고가 우리에게 얼마나 자동화되어 있는지를 보여준다. 모사가 정교할수록 그림은 더욱 실제처럼 느껴질 것이다. 재현representation이란 '따라 그리기' 즉 모방이 아닌가? 마그리트는 정교한 모방을 통해 재현 자체를 사건화한다. 재현의 효과는 모방을 실재처럼 인식하게 하는 것이다. 재현은 우리에게 마그리트의 그림을 파이프라고 인식하

게 할 뿐만 아니라 그것이 그림이라는 사실을 잊게 한다. 마그리트는 그림과 배치되는 문장을 통해 이것이 파이프가 아닌 파이프 그림임을 알려주는 것이다. 파이프 그림이든 실제의 파이프든 사람들은 머릿속에 있는 파이프 그림, 즉 본을 통해 그것을 본다. 본이 없으면 '파이프'도 없다. 마그리트의 파이프 그림은 우리가 실재하는 것으로 인식하는 세계가 이데아를 모방한 그림임을 알려준다. 실재의 환상을 깨뜨리는 것이다. 푸코는 마그리트의 파이프 그림이 그림 밑의 '파이프'라는 글씨를 그림으로 보여주고 "글씨의 결핍을 메울 뿐 아니라 더 나아가 글씨를 연장하는" "문자 표기의 형태로 그려진 그림"[4]이라고 말한다. 이것이 푸코가 말하는 칼리그람의 의미다.[5] 푸코에 따르면 파이프 그림뿐만 아니라 '파이프'라는 글씨 또한 "말들을 그린 말들", 즉 그림의 연장이다.

글자와 글씨

파이프 그림은 어떻게 만들어지는가? "파이프 그림은 파이프와 닮는 것으로 충분하지 않다. 그것은 그 자신이 파이프와 닮은 다른 그림 파이프와 닮아야 한다"라는 푸코의 말은 유사성에 바탕을 둔 재현의

4 미셸 푸코, 『이것은 파이프가 아니다』, 김현 옮김, 민음사, 1995, 38쪽. 앞으로 이 책에서의 인용은 별도 표시 없이 본문에 겹따옴표로만 표기한다.
5 칼리그람은 프랑스 시인 아폴리네르가 처음으로 시도한 것으로 문자를 조합해서 만든 그림을 뜻한다.

법칙이 어떻게 작동하는지를 알려주고 있다. 재현의 장 안에서는 사물들의 모양을 최대한 실제와 비슷하게 그려내는 것만으로는 부족하다. 이미 그려진 다른 그림들을 통해 사물의 친숙한 이미지나 보편적인 표현 관습을 익혀야 한다. 세상에는 여러 가지 재질과 모양을 가진 수많은 파이프들이 존재할 것이다. 그중에는 우리가 알고 있는 파이프와 전혀 다른 모양의 파이프도 있을 수 있다. 파이프를 표현하기 위해 세상에 존재하는 모든 파이프들을 다 그리는 것은 불가능하다. 마그리트의 그림은 단지 실제의 파이프를 모방한 것이 아니다. 그것은 다른 그림 파이프와 닮은 보편적인 파이프를 모방한 것이다. 만약 마그리트가 실제로 존재하지만 우리에게 익숙하지 않은 이상한 모양의 파이프를 그리고 '이것은 파이프가 아니다'라고 했다면 우리는 그제야 그것을 맞는 문장이라고 생각했을 것이다. 재현의 세계에서는 실제와 닮았는가보다 재현의 관습을 충실히 이행했는가가 더 중요하다.

두 개의 그림을 보고 우리는 사과와 꽃을 금방 알아본다. 그림이 컬러든 흑백이든 마찬가지일 것이다. 그림과 똑같은 색깔과 모양의 사과나 꽃이 실제로 있기 때문이 아니라 두 그림이 우리에게 익숙한 사과나 꽃의 이미지를 충실히 모방하고 있기 때문이다. 사과는 이렇고 꽃은 저렇다는 관습적 이미지에 충실하면 이 서투른 그림도 의미를 알

아보는 데 전혀 지장을 주지 않는다.

그렇다면 글자들은 어떨까? 세상의 모든 글자들은 특정한 글씨체를 통해 나타난다. 글씨체는 고딕체, 명조체, 바탕체, 궁서체 등등 공식적으로 저작권을 인정받는 서체만이 아니라 사람들이 가진 저마다의 수많은 필체들을 포함한다. 마그리트 그림 속의 문장 또한 특정한 서체로 쓰였다. 우리는 글씨를 쓴다고 하지 그린다고 하지 않는다. 글씨는 그림이 아니기 때문이다. 세상에 수많은 글씨들이 존재한다 해도 사람들이 주목하는 것은 글씨의 형태보다 글자의 의미다. 글자는 글씨를 통해 세상에 현전한다. 글씨는 글자라는 본을 '따라 그린' 것이다. 이것이 푸코가 글씨를 '말들을 그린 말들'이라고 말한 이유일 것이다. 하나의 글자는 수많은 글씨로 쓰일 수 있다. 우리는 파이프라는 단어를 고딕체로 쓸 수도 있고 명조체나 궁서체로 쓸 수도 있다. 열 사람에게 파이프라는 글자를 쓰라고 하면 열 개의 글씨체를 가진 '파이프'가 나올 것이다. 글자는 추상의 영역에 속하는 것이므로 특정한 서체를 통하지 않고서는 어떤 글자도 의미를 전달할 수 없다. 글씨는 글자들을 모방하면서 그것을 가시적 현전으로 만들어주는 수단이다.

글씨는 글자의 현전이지만 그것을 읽기 시작하면 글씨는 사라지고 추상의 글자들, 다시 말해 글자라는 본만 남게 된다. 우리가 읽는 것은 글자의 의미지 글씨의 형태가 아니기 때문이다(우리가 글씨에 주목하는 경우란 글씨가 독특하거나 의미를 알 수 없는 글씨거나 누구의 글씨인지 알아야 할 경우 등일 것이다). "텍스트는 읽는 자가 아니라 보는 자인 이 바라보는 주체에게 아무것도 말하지 않아야 한다.

그가 읽기 시작하자마자, 형태는 사라진다"라는 푸코의 말대로 글씨들의 연쇄인 텍스트는 우리가 그것을 '볼' 때는 침묵하고 '읽을' 때는 사라진다.[6] 글자와 글씨 역시 마찬가지다. 어떤 글씨로 썼었든 글씨를 읽는 순간 세상에 실재하는 수많은 글씨들의 차이는 의미의 추상적 동일성 속으로 사라진다. 우리는 '파이프'가 어떤 서체로 쓰여도 똑같이 '파이프'로 읽는다. 이것이 재현의 이데아가 작동하는 방식이 아닐까?

사람들의 글씨는 다 다르다. 완벽하게 일치하는 필체를 가진 사람들은 세상에 존재하지 않는다. 글씨는 한 개인의 고유한 식별 기호와 같은 것이다. 필적 감정이 법적으로 중요한 의미를 갖는 것은 그 때문일 것이다. 그러나 글자들에 의해 재현되는 읽기의 세계에서 글씨들이 지니는 무수한 개체적 차이들은 중요한 의미를 갖지 않는다. 물론 읽기의 세계에도 개인마다 크고 작은 해석의 차이들이 존재한다. 문제는 이러한 차이들을 지워버리려는 재현 세계의 끈질긴 관성이다. 우리는 이 관성적 담론들을 바르트적 의미의 독사doxa라고 부를 수 있을 것이다. 플라톤이 『국가론』에서 이데아와 모방을 구분하지 못하고 모방을 이데아로 착각하거나 모방을 벗어나 개인의 주관

6 푸코의 이러한 지적은 마그리트의 그림이 지닌 칼리그람적 요소에 대해 말한 것이다. 푸코가 말하는 칼리그람의 의미는 단순히 문자로 그린 그림이라는 아폴리네르적 의미를 넘어 이미지를 생산하는 문자나 문자 행위 전반에 폭넓게 적용될 수 있다. 예를 들어 '이것은 새다. 이것은 꽃이다'라는 문장은 곧바로 우리의 머릿속에 새나 꽃의 이미지를 그리게 한다는 점에서 문자가 그린 그림이라는 칼리그람적 요소를 지니고 있다. 반대로 새나 꽃의 그림 또한 그 안에 '새'나 '꽃'이라는 "글씨의 흔적을 끈기 있게 유지하고" 있다는 점에서 역시 칼리그람의 요소를 안고 있다. 칼리그람은 이처럼 읽는 텍스트와 보는 이미지의 겹침이다.

적인 이견에 사로잡힌 담론들을 비난하기 위해 사용한 이 용어에 롤랑 바르트는 정반대의 의미를 부여한다. 플라톤이 근거가 빈약한 '억견'이라며 비난했던 이 말을 바르트는 오히려 이데아적 명령에 갇힌 말들, 관습의 모방에 사로잡혀 개인의 이견을 배제하는 일반적인 통념이나 굳어버린 견해들을 가리키는 말로 사용하는 것이다. 바르트에 따르면 독사란 대중매체의 강렬한 부추김을 받는 동시에 검열이라는 배타적인 에너지의 지배를 받는 관습화된 대중적 담론들이다.[7]

칼리그람의 의미

실제의 파이프를 본 적이 없는 사람도 그림 속의 파이프를 알아볼 수 있다. 머릿속에 '비개인적이고 평균적인 파이프 그림, 즉 파이프의 본이 들어 있기만 하다면 말이다. 파이프 같은 사물들만이 아니라 사람이나 동물들에 대해서도 마찬가지다. 성, 인종, 국가, 계층, 지역, 사회적 지위, 학력, 얼굴 생김새나 신체적 특징, 성격 유형, 장애인, 특정 직업군, 심지어는 언어습관이나 혈액형 등등에 이르기까지, 사람들이 대상을 판단하는 잣대로 쓰는 사회적 본들은 수없이 많다. 사람들의 통념과 편견들은 대부분 개인의 직접 경험보다 비개인적이고 평균적인 이러한 본들에 의해 만들어진다. 그 본을 만들고 전파하는 것이 권력의 이데올로기적 작용이다. '우리 외부의 것'인 본이 나를 지

7 롤랑 바르트, 『텍스트의 즐거움』, 40쪽.

배하는 것은 내가 그것을 실재하는 현실로 믿을 때다. 특정 대상이나 집단을 향한 배타적이거나 공격적인 혐오와 폭력도 많은 경우 이 실재의 환상에서 비롯된다. 실재의 관념으로 자리 잡은 통념들은 대개 수정을 거부하는 관성을 갖는다. 내가 아는 것이 실제 현실이라는 생각이 통념을 단단히 떠받치고 있기 때문이다. 통념의 프레임 안에서 개체들의 실질적 차이들은 손쉽게 지워진다. 통념과 편견에 갇힌 세계는 타자들뿐만 아니라 자기 자신의 차이마저도 억압하는 벽이다.

편견이나 선입견을 조장하는 재현의 가치들이 대중적 힘을 갖는 것은 그것이 인간의 위계적 욕망을 부추기고 그 욕망으로 인간을 관리하기 때문이다. 인간의 사회적 욕망이 위계로부터 자유롭기란 불가능에 가깝다. 욕망 자체가 위계에 의해 발생하는 것이기 때문이다. 가치의 위계적 분류는 재현 세계를 이끄는 보편적 인식 구조다. 인식을 만드는 것은 권력이지만 인식 또한 권력이다. 위계적 분류화가 권력이 작동되는 방식이라면, 편견과 선입견으로 구성된 인식의 스테레오 타입은 그것을 확산시키는 역할을 한다. 편견은 대상의 가치를 분류하는 것이고 분류의 바탕은 배제다. 편견 속에서 '편 가르기'와 '왕따 시키기'라는 권력의 보편적 생태계가 작동하는 것이다. 다수의 세계라는 것은 배제를 통해 작동한다. 2장에서 우리는 플라톤이 말한 '다수'와 '단일'의 관념에 대해 살피며 단일한 모양에 따라 일사불란하게 움직이는 다수에 대한 플라톤의 관점에 대해 말한 바 있다. 이런 식의 다수는 단일의 모방적 확장일 뿐이다. 단일을 다수로 만드는 것, 그것이 본을 모방하는 세계다. 다수의 세계는 저절로 주어지는 것이 아니라 관리와 통제를 통한 지속적인 배제에 의해 만들

어진다. 판타스마타, 즉 시뮬라크르는 플라톤이 그 배제를 위해 고안한 개념이다. 다수의 세계는 저절로 주어지는 것이 아니라 배제된 그룹에 속하지 않으려는 개인들의 지속적인 모방과 순종의 노력에 의해 만들어진다. 그런 의미에서 다수의 세계를 유지하는 것은 배제에 대한 두려움과 불안, 그리고 죄의식일 것이다.

모방은 세계가 개인을 관리하는 방식이자 세계에서 살아남기 위한 개인의 생존 전략이다. 두려움과 불안은 다수의 세계에서 소외되지 않기 위해 더 열심히 다수를 모방하려는 개인들의 노력을 낳는다. 거꾸로 다수의 모방으로 견고해진 통념은 개인의 두려움과 불안을 부르는 더 강한 힘이 된다. 이런 세계에서 개인들은 더 열심히 자기연출하고 자기 검열한다. 사회로부터 배제되지 않으려는 두려움이 통념에 대한 모방을 낳고, 다수의 모방으로 견고해진 통념이 배제의 두려움을 키우는 두려움의 재생산 구조 속에 인간의 삶이 갇혀 있다. 인간의 의식 속에 켜켜이 쌓인 통념의 지층들은 마치 중앙 통제장치처럼 인간의 경험적 정보들을 선별, 편집함으로써 개인의 가치관을 특정한 방향으로 프레임화한다. 고정된 프레임이 대상들의 고유한 차이들을 덮어버리는 세계에서 소통은 곧 단절이다(롤랑 바르트는 이러한 모방적 소통을 소통이 아닌 예속으로 표현한 바 있다). 이 단절과 예속이 아마도 인간이 세계 속에서 경험하는 가장 보편적인 소통의 방식일 것이다. 사람들은 세계를 부단히 모방하며 스스로를 다수의 세계에 속한 사람이라고 믿으며 살아간다. 다수의 세계 속에서도 지워지지 않는 개체성의 영역은 오롯이 개인의 몫으로 남는다. 다수의 세계에서 더욱 소외되는 개인의 자리, 더욱 단자화되는 개인의 외

로움은 인간이 피해 갈 수 없는 삶의 조건이 된다.

근대 이후 인간이 쌓아 올린 지식은 흔히 빛에 비유되곤 했다. 이 빛이 인간이 볼 수 있는 세계, 인간이 지배할 수 있는 세계의 영역을 획기적으로 넓혀주었다는 것이 근대의 믿음이다. 그러나 과연 그런가? 마그리트의 「빛의 제국」 시리즈는 그에 대한 회의적인 시각을 보여준다. 이 시리즈는 흰 구름이 떠 있는 밝은 하늘과 어두운 숲의 강렬한 대비를 배경으로 창문과 가로등에서 흘러나오는 희미한 빛에 드러난 건물의 모습을 보여준다. 흥미로운 것은 하늘의 밝은 빛과 건물을 비추는 희미한 빛의 대비다. 전자가 자연의 빛이라면 후자는 인공의 빛이다. 이 인공의 빛은 인간이 만든 건물의 일부를 흐릿하게 비출 뿐 건물 주변의 숲과 나무는 여전히 짙은 어둠에 잠겨 있다. 이 때문에 건물 안팎을 비추는 빛은 어둠을 몰아내기보다 어둠의 일부처럼 보인다. 빛의 제국보다는 차라리 어둠의 제국을 그린 듯한 이 그림에서 마그리트는 무엇을 보여주려 한 것일까? 모든 것을 보여준다는 빛이 유일하게 보여주지 못하는 것, 그것은 어둠이다. 모든 것을 안다는 지식이 알지 못하는 것 또한 자신의 어둠, 즉 무지일 것이다. 모른다는 것을 아는 것 역시 지식이므로, 모른다는 것조차 모르는 완전한 무지 말이다. 건물 안의 빛이 어둠을 몰아낸 것이 아니라 오히려 압도적인 어둠에 둘러싸여 있는 듯한 이 그림은 지식의 빛과 그 빛으로 쌓아올린 재현의 제국이 재현 불가능한 세계에 에워싸인 모습을 보여주고 있는 것이 아닐까?

푸코는 "우리가 해독하는 문장(이것은 비둘기이다, 이것은 소나기이다)은 새가 아니며, 더 이상 소나기가 아니다"라고 말한다. "문자

「빛의 제국」, 1952

는 점이고, 문장은 선이고, 단락은 표면이나 덩어리─날개, 줄기, 꽃잎이어야 한다"는 그의 말은 문자들의 연쇄인 텍스트를 그림의 요소인 점이나 선, 면처럼 활용하는 칼리그람의 특성에 대해 말하고 있다.[8] 칼리그람은 문자들을 점, 선, 면처럼 이어 붙여 비둘기나 소나기의 형상을 만든다. 그러나 푸코는 "단어들이 말을 하고 의미를 풀어놓기 시작하자마자, 새는 이미 날아가버리고 비는 이미 그쳐버리는 것이다"라고 말함으로써 칼리그람을 이루는 텍스트가 그것이 가진 문자 본연의 기능을 수행하려 할 때, 즉 말을 하고 의미를 풀어놓으려 할 때 새나 비를 흉내 낸 텍스트의 형태들은 사라져버린다고 한다. 텍스트를 읽는 순간 우리가 주목하는 것은 텍스트의 형태가 아닌 문자의 의미이기 때문이다. 이때 사라짐은 두 가지 층위에서 일어난다. 텍스트를 읽을 때 사라지는 것은 텍스트의 형태만이 아니다. 읽고 있는 것이 칼리그람, 즉 문자로 그린 그림이라는 사실 또한 의식에서 사라져버린다.

이에 대한 보다 자세한 논의를 위해 이번에는 푸코가 예로 든 '새는 이미 날아가버리고 비는 이미 그쳐버린다'를 놓고 이야기를 좀 더 이어가보기로 하자. 이 문장들은 누구의 것인가? 이 문장들의 형식상의 주어는 새와 소나기이지만 문장의 발화자는 인간이다. 따라서 이 문장의 실질적 주어는 행위 주체인 새나 소나기가 아니라 발화 주체인 인간이라고 해야 할 것이다. 그러나 이 문장의 실질적 주어는 정말로

8 칼리그람을 잘 모르는 독자를 위해 칼리그람의 간단한 예를 소개한다. 이 그림에서 점, 선, 면은 모두 문자들로 그려진 것이다.

인간인가? "단어들이 말을 하고 의미를 풀어놓기 시작하자마자, 새는 이미 날아가버리고 비는 이미 그쳐버린다"는 푸코의 말에서 주목해야 할 부분은 말을 하고 의미를 풀어놓기 시작하는 것이 '단어들'이라는 것이다. 텍스트 속에서 말을 하고 의미를 풀어놓는 것은 새도, 소나기도, 인간도 아닌 단어들이다. 칼리그람의 세계에서 새와 소나기는 문자의 배열들로 만들어진 텍스트의 형태를 통해 나타난다. 물감으로 그려진 마그리트의 파이프 그림도 실질적으로는 칼리그람이라는 것이 푸코의 관점이다. 세상을 볼 때 우리의 머릿속에 떠오르는 이미지들 역시 칼리그람이다. 이 모두는 우리의 머릿속에서 문자가 그린 그림들이기 때문이다. 이 문자 그림들의 세계에서 이것은 새다, 소나기다, 라고 말하는 것은 단어들이다. 우리는 단어들로 그려진 것들을 새와 소나기의 실재라고 생각할 뿐이다. 단어들의 자리를 실재의 환상으로 대체하는 것, 그것이 우리가 세계를 인식하는 방법이라는 것이 푸코가 칼리그람을 통해 말하려는 의미일 것이다.

우리가 세계를 인식한다는 것은 단어들의 말을 듣는 것이다. 어떤 순간에도 단어들은 침묵하는 법이 없다. 의식이 깨어 있는 동안 우리의 뇌는 쉴 새 없이 떠들어대는 단어들의 수다에 노출되어 있다. 단어들이 입을 여는 순간 새는 이미 날아가버리고 소나기는 이미 그쳐버린다. 그렇다고 말하는 단어들의 말만 남아 있다. 단어들이 말하고 단어들이 느끼고 단어들이 해석하고 욕망하는 세계, 이것이 칼리그람의 세계다. 일찍이 플라톤이 이데아의 모방이라 말했던 인간의 현실이란 바로 이 칼리그람의 세계를 의미할 것이다.

재현의 세계에서 모든 현상은 지식과 정보로 변환된다. '새는 이미

날아가버리고 비는 이미 그쳐버린다'라는 문장이 우리에게 전달하는 것은 새가 날아가고 비가 그친 현상에 대한 지식이다. 푸코는 '이미'라는 부사로 그 지식이 본질적으로 사후적인 것임을 암시한다. 또한 이 문장은 '이미'나 '버리고' 같은 부사와 보조동사를 통해 문장들이 현상 자체가 아닌 현상에 대한 발화자의 시점이나 관점을 전달하는 것임을 보여준다. 인간의 모든 발화는 특정한 시선과 의도에 의한 편집과 해석을 담고 있기 마련이다. 그러나 우리의 의식은 해석된 정보를 실제의 현실과 동일시하는 관성을 갖고 있다. 상상을 사실로 믿어버리는 끈질긴 관성 말이다. 지식과 정보로 구축된 재현의 세계가 인간의 의식 속에서 힘을 발휘하는 것은 이 관성 때문이다. 이러한 관성은 해석의 지배적 권력에 취약할 수밖에 없다. 달리 말해 이것은 인간이 특정한 해석적 권력에 종속되기 쉬운 상태, 즉 속기 쉬운 상태가 된다는 의미다. 이 책이 계속 상상과 실재의 분리를 강조하는 것은 이러한 관성에 빠지지 않으려는 노력이다. 단어들이 말을 하는 순간 새는 '이미' 날아가버렸고 소나기는 '이미' 그쳐버렸다. 새와 소나기의 실재는 재현 불가능한 세계로 사라져버린 것이다. 새와 소나기가 사라진 텅 빈 자리에는 건물에서 나오는 희미한 빛이 세계의 전부라고 믿는 단어들의 끈질긴 환상만이 남아 있을 뿐이다.

파이프 그림 속에도 '이미' 파이프는 없다. 단지 자신이 파이프를 닮았다고 주장하는 낯익은 형상만이 있을 뿐. 그러니 이것은 파이프가 아니라고 할 수밖에. 그러나 '이것은 파이프가 아니다'라는 문장은 '고로 이것은 파이프이다'라는 또 다른 문장으로 완성되어야 하는

것이 아닐까? 그림 속에서 파이프는 파이프가 아니므로 파이프로 존재한다. 전자가 사물이라면 후자는 기호다. 기호가 특정 사물을 파이프라고 부름으로써 그것은 파이프로 살게 되었다. 파이프는 파이프가 '이미' 사라진 자리에서 출현한다. 파이프에 한없이 가까워지면서 파이프로부터 한없이 멀어지는 파이프의 세계, 이것이 파이프를 모방하는 그림의 세계다. 그렇다면 파이프 그림이 아닌 '이것은 파이프가 아니다'라는 그림 속 문장에는 파이프가 있나? 푸코에 의하면 '이것은 파이프가 아니다'는 저 스스로를 부정하는 문장이다. 'Ceci n'est pas une pipe'의 주어인 '이것(Ceci)'은 문장 위의 파이프 그림만이 아니라 자신이 주어인 문장 자체를 가리키기도 한다는 것이다. 문장은 위의 그림이 파이프가 아니라고 말하면서 자신 또한 파이프가 아니라고 말하고 있다는 것. 그러니 푸코의 말대로 "어느 곳에도, 파이프는 없다." 그림 속에도 문장 속에도 탁자 위에 놓인 파이프에도. 우리가 사는 재현의 세계 그 어느 곳에도.

파이프는 무한하다

미셸 푸코의
「이것은 파이프가 아니다」에 부쳐 2

두 개의 파이프 그림

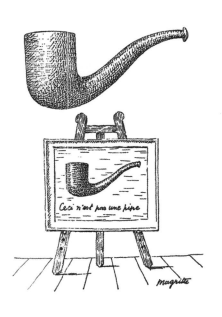

이 그림은 르네 마그리트가 그린 「이것은 파이프가 아니다」 시리즈의 또 다른 버전이다. 그림 속에는 파이프 그림이 있는 액자와 그것을 떠받치고 있는 이젤 모양의 받침대, 그리고 공중에 떠 있는 또 다른 파이프 그림이 있다. 모양이 같고 크기가 다른 두 파이프는 각기 액자 안과 바깥에

놓여 있다. 액자 안의 파이프는 이미 '이것은 파이프가 아니다'라는 문장에 의해 심각한 정체성의 균열을 겪고 있는 중이다. 액자를 떠받치고 있는, 끝이 뾰족하게 깎인 허술한 받침대는 액자 안의 파이프가 겪고 있는 정체성의 위기를 더욱 강조하는 듯하다. 푸코의 말대로 이 그림은 누군가 슬쩍 건드리기만 해도 "액자는 망가지고 화폭은 바닥에 굴러 문자는 흩어질 수밖에 없"[1]는, 그리하여 "파이프는 '깨질'는지 모"르는 위태로운 느낌을 안겨준다. 만약에 받침대와 파이프가 실물이라면 푸코가 말했던 일은 실제로 일어나게 될 것이다. 그러나 보기에 위태로울망정 이 받침대와 액자는 아무리 밀어도 파이프와 함께 나동그라지지 않을 것이다. 이것은 그림일 뿐이기 때문이다. 그림을 보며 위태로움을 느낀다면 그것은 그림을 실제의 사물과 동일시하는 습성 탓일 것이다. 대상을 바라보는 우리의 감정은 이처럼 재현의 상상에 포획되어 있다.

　허공에 떠 있는 파이프는 또 어떤가? 액자 속에 갇힌 파이프와 달리 고무풍선처럼 부풀어 있는 이 파이프는 초연하고 무심하게 허공을 부유하고 있는 듯 보인다. 매인 데 없이 자유롭지만 한편으론 금방이라도 어디론가 날아가버릴 듯 불안한 느낌을 주기도 한다. 또는 허공에 뜬 자신의 부풀어오른 몸이 부담스러운 듯 액자 안에서 안전하게 보호받고 있는 작은 파이프를 부러워하는 듯도 하다. 그러나 이 커다란 파이프 역시 액자 안의 파이프와 마찬가지로 그림 바깥으로 날아가지는 못할 것이다.

1 별도의 각주 없이 인용된 모든 문장의 출처는 앞 장에서 인용했던 푸코의 『이것은 파이프가 아니다』이다. 인용 쪽수는 따로 표기하지 않는다.

그림 속 작은 파이프와 큰 파이프를 가르는 것은 액자의 유무가 아닌 액자가 보이는가 안 보이는가의 차이다. 테두리는 어디에나 있다. 작은 파이프가 액자 안에 있다면 큰 파이프는 화폭 안에 있다. 그물코가 작은 그물 속의 물고기들은 그물을 빠져나가려 몸부림친다. 그러나 쉽게 빠져나갈 만큼 큰 그물코라면 물고기들은 그것이 그물인 줄 모르고 헤엄쳐 다닐 것이다.

액자 밖의 파이프는 액자 안의 파이프와 달리 '이것은 파이프가 아니다'라는 문장이 주는 정체성의 혼란에서 벗어나 있는 듯 보인다. 그러나 우리에게 더 안정적인 느낌을 주는 것은 액자 안의 파이프인 듯도 하다. 파이프가 허공에 붕 떠 있는 것보다는 액자 안에 있는 것이 더 익숙한 그림처럼 보이기 때문이다. 허공에 풍선처럼 떠 있는 파이프란 좀 낯설지 않은가? 그러나 둘 모두 화폭 위의 그림이긴 마찬가지다.

마그리트의 그림은 '이것은 파이프이다'의 세계를 모방하면서 그 모방에 태클을 건다. 앞 장에서 마그리트의 정교한 모방의 전략이 그림이면서 그림이 아닌 척하는 재현의 속임수를 드러내는 것임을 말한 바 있다. 이 그림에서는 그 속임수를 드러내기 위해 그림 밑의 문장뿐만 아니라 액자와 받침대까지 그려 넣었다. 마치 스크린 뒤에 숨겨진 카메라를 드러낸 고다르 영화의 마그리트식 버전 같다. 끝이 뾰족한 이젤 받침대와 금방이라도 날아갈 듯한 커다란 파이프는 화폭에 묘한 불균형을 야기하며 모방 세계의 안정성을 위협하는 느낌을 준다. 푸코는 이에 대해 "마그리트가 하는 작업은 연결을 끊는 것이다. (……) 유사성의 한없는 연속을 가능한 한 멀리까지 뒤쫓으면서

도, 그것이 무엇과 닮았다고 말하려 하는 모든 확언으로부터 그것을 가볍게 해주는 것이다. '마치 무엇무엇과 같다'에서 해방된, '동일자'의 회화"라고 말한다. 동일자의 회화를 '마치 무엇무엇과 같다'에서 해방시키는 것, 그것이 마그리트의 방식이다.

파이프를 본 적 없는 아프리카 원주민들은 파이프를 영령이 깃든 물건으로 경외하거나 장신구 같은 용도로 사용할지 모른다. 파이프를 우리와 다른 방식으로 그리는 것이다. 그러나 우리에게 익숙한 그림 속에서 파이프는 자명한 물건이다. 자명함이란 파이프가 그림임을 지운다. 마그리트의 작업은 자명함이 지워버린 그 그림 속으로 우리를 데려간다. 그는 우리에게 익숙한 그림을 모방하면서 동시에 모방의 확언으로부터 자유로운 그림의 세계를 구축한다. 우리는 아프리카 원주민들처럼 새롭고 낯선 그림의 세계로 들어갈 수 있을까? 마그리트는 이 물음에 누구보다 독창적이고 기발한 방식으로 응답한다.

재현의 속임수

유사적 재현의 최대 목표는 실제'처럼 보이는' 것이다. 닮은꼴인데 '그것'인 척하기. 유사하다는 것은 무엇무엇'과 같다'는 것이지 무엇무엇'이다'가 아니지 않은가? 재현의 세계에 대해 푸코는 다음과 같이 말한다. "당신이 보는 것은 벽의 표면에 있는 선과 색채의 모음이 아니다. 그것은 깊이, 하늘, 당신의 지붕에서 장막을 걷어버린 구름들이며, 당신이 그 주위를 돌 수 있는 진짜 원주이고, 실제 발판들

이 길게 이어진 계단이라서 당신을 그쪽으로 유인하고 있으며(그리고 당신의 의사와 무관하게 당신은 벌써 그쪽으로 한 발을 내디딘다)……" 당신은 벽에 그려진 선과 색채의 모음을 바라보고 있다. 그런데 당신은 그것을 깊이, 하늘, 구름, 진짜 원주라고 생각한다. 저것은 계단 그림인데도 당신은 저 아이처럼 실제 계단인 양 발판 위로 한 발을 내딛고 있지 않은가?

그림은 2차원인 평면의 세계다. 우리는 2차원의 그림을 익숙한 실제적 감각의 세계인 3차원의 시각으로 해석한다. 다음의 사진들에서 여자아이가 밟고 있는 계단이나 탁자 위에 놓인 공은 평면에 그려진 그림인데도 실제처럼 보인다. 당신은 아래쪽 사진에서 실제의 공과 그림으로 그려진 공을 구분할 수 있는가? 인간은 3차원의 경험적 정보로 그림을 보기 때문에, 사물에 깊이감을 주는 음영이나 그림자, 빛의 반사 각도에 따른 명암 처리 등, 대상의 입체감을 살리기 위한 효과들만 충족시키면 평면의 그림일지라도 실제의 사물처럼 보이는 착시를 불러온다. 거울 속의 풍경이 실제처럼 보이는 것과 같은 원리다. 마그리트가 파이프 그림에 채색의 농담을 살려 정교한 입체의 효과를 낸 것은 이 때문일 것이다.

이미지를 실제인 것처럼 느끼게 하는 재현의 속임수는 어디에나 넘쳐흐른다. 우리는 이미지에 열광하는 시대를 살아가고 있다. SNS나 유튜브에는 타인들에게 보여주기 위해 연출된 이미지들이 넘쳐흐른다. 사람들은 SNS에서 화려한 치장을 하고 행복하게 웃고 있는 사람들의 사진이나 영상들을 보면 그들의 실제 삶 또한 그러리라고 생각한다. 어둡고 지쳐 보이는 누군가의 사진은 그가 실제로 불행한 상

위의 사진에서 계단은 실제가 아닌 그림이다.
아래 사진에서 왼쪽 공은 실제의 공이지만 오
른쪽 공은 평면 위에 그려진 그림이다.

태임을 입증하는 듯하다. 미국 서부영화를 보던 시절에는 인디언들이 선량한 백인들을 죽이는 사납고 괴상한 야만인들이라고 생각했었다. 선거철이면 후보들은 저마다 웃는 얼굴로 진취적인 기상이 돋보이도록 가공된 이미지들을 자신의 실제 모습인 양 거리에 내건다. 언론이 스캔들에 휘말린 정치인에 대한 기사를 보도할 때도 사진은 중요한 역할을 한다. 웃고 있는 사진이나 고개 숙인 사진 중 어떤 것을 골라 넣느냐에 따라 기사의 효과가 달라지기 때문이다. 이처럼 이미지가 불러오는 즉각적인 실제성의 효과는 사람들의 가치판단에 광범위한 영향력을 행사한다.

화가들만 그림을 그리는 것이 아니다. 인간의 뇌 역시 쉴 새 없이 그림을 그리고 있다. 계단을 상상할 때 우리의 뇌가 그리는 그림은 빨간 옷을 입은 여자아이가 한 발을 내딛은 저 계단 그림과 다르지 않을 것이다. 우리가 이미지를 실제와 혼동하는 것은 우리의 뇌가 2차원의 이미지와 3차원의 공간 정보들을 혼합해서 즉각적인 실재의 환상들을 만들어내기 때문일 것이다. 연출된 이미지들이 대중들에게 먹히는 것은 이 때문이다. 그러나 우리가 실제라고 생각하는 경험적 정보들도 사실은 뇌가 그린 그림이 아닌가? 2차원과 3차원 사이에서 떠도는 그림의 세계, 이것이 우리가 실재한다고 믿는 세계의 모습일 것이다.

유사의 명령

앞서 인용한 문장에서 푸코는 재현의 세계를 "유사성의 한없는 연속"

이라 했다. 푸코는 재현의 법칙에서 벗어나 있는 칸딘스키나 클레의 그림들과 달리 마그리트가 재현의 법칙을 끈기 있게 뒤쫓는 것은 "유사 ressemblance 에서 상사 similitude 를 분리해내"기 위해서라고 했다. 이 두 단어는 '닮음'이라는 뜻을 공유하고 있지만, 한자의 뜻이 말해주듯 유사類似가 무리와의 닮음이라면 상사相似는 '서로 닮음', 즉 개체들 간의 비슷함을 의미한다. 푸코의 말을 좀 더 들어보자.

유사에게는 '주인'이 있다. 근원이 되는 요소가 그것으로서, 그로부터 출발하여 연속적으로 복제가 가능하게 되는데, 그 사본들은 근원으로부터 멀어질수록 점점 약화됨으로써, 그 근원 요소를 중심으로 질서가 세워지고 위계화된다.

반면 비슷한 것은 시작도 끝도 없고, 어느 방향으로도 나아갈 수 있으며, 어떤 서열에도 복종하지 않으면서, 조금씩 조금씩 달라지면서 퍼져나가는 계열선을 따라 전개된다.

유사에 대한 푸코의 설명은 플라톤의 미메시스 체계와 흡사하다. 푸코가 말한 유사의 '주인'을 플라톤의 용어로 옮기면 이데아가 될 것이다. "유사는 재현에 쓰이며, 재현은 유사를 지배한다"는 푸코의 말처럼, 유사는 재현의 세계를 만들지만 그 유사를 지배하는 주인은 재현의 법칙, 즉 이데아이다. 재현의 세계인 현실은 이데아로부터 재현의 세계를 위협하는 나쁜 힘들을 감시하고 통제하는 역할을 위임받은 관리자이기도 하다. 이데아라는 주인을 중심으로 한 유사의 위계화는 재현의 세계를 누가 더 주인을 닮으려 애쓰는가 하는 인정투쟁의 장

으로 만든다. 주인을 닮으려는 개체들의 욕망이 강할수록 주인의 권위는 더 공고해질 것이다. 유사의 욕망은 개체들이 스스로 자신의 삶을 관리하고 통제하게 하는 재현 세계의 강력한 동력이다.

마그리트는 "유사적이라는 것은 사유에만 속한다. 그것은 자기가 보고 듣거나 아는 것이 됨으로써 닮는다. 그것은 세계가 그에게 제공하는 것이 된다"라고 말한다. 유사는 사물의 속성이 아니라 보고 듣거나 아는 것, 즉 인식과 사유의 속성이다. 학습을 통해 얻은 유사의 관념은 세계를 우리가 알고 있는 모습으로 "나타나게끔 만드는 지배자"다. 유사의 관념은 실제 사과나 나뭇잎들이 지닌 무한한 색의 차이들을 관습화된 빨간색이나 초록색으로 단일화한다. 사과나 나뭇잎을 자신이 좋아하는 분홍이나 하늘색으로 그린 아이에게 빨간색과 초록색으로 고쳐 그리라고 명령하는 교사들은 그렇게 생겨난다. 학교는 어린 시절부터 인간을 유사 관념으로 길들이는 대표적인 장소다. 머리색이 갈색인 학생에게 검은색이 아니라며 야단치는 교사, 일률적인 교복 착용이나 머리 길이를 강제하고 심지어는 양말이나 신발까지 규정된 것만 신도록 강요하는 학교들은 교육 현장의 동일성 강박을 단적으로 보여주는 예들이다. 타의 모범이 되라는 교육 현장의 흔한 요구 역시 유사에의 순종을 명령하는 것이 아닌가?[2] 학생은 학생다워야 하고 아이는 아이다워야 하고 사과는 사과답게, 나무는 나무답게 그려야 한다. 학생들을 위계 사회의 충실한 복제품으로 찍어내는 것. 그것이 유사 교육의 목표다.

2 모범(模範)이라는 말 자체에 범(範), 즉 본을 모방하라는 의미가 담겨 있다.

모방의 세계에서 '~다움'은 인간을 판단하는 보편적 기준이다. 남들과 닮아야 하는 것은 무리의 삶에 속하기 위한 기본 조건이다.[3] 한국 사회 특유의 눈치 문화는 이러한 닮음의 강박이 낳은 현상일 것이다. 닮음의 문화는 남들과 같기를 명령하며 같지 않으면 배척한다. 우리는 수시로 남들의 눈치를 보며 타자의 기준에 맞추기 위해 스스로를 검열한다. 이데아의 관리자인 현실은 닮음의 규칙들을 통해 이질적이고 일탈적인 힘들을 걸러내며 사회를 안정되고 예측 가능한 질서 체계로 통제하려 한다. 우리는 아침에 눈을 뜨는 순간부터 잠이 드는 순간까지, 김수영의 시구를 빌리면 "배가 부를 때도 목이 마를 때도/연애를 할 때도 졸음이 올 때도 꿈속에서도/깨어나서도 또 깨어나서도 또 깨어나서도……"(김수영, 「하…… 그림자가 없다」) 남들과 닮으려는 강박에 시달린다. 무리와 닮으려는 유사 강박은 재현의 세계를 살아가는 우리의 보편적인 내면 풍경이다.

상사들의 속삭임

상사는 어떤가? 상사는 달린다. 중심으로부터 벗어나 자신들의 계열선을 따라 한없이 멀리 퍼져나간다. 상사에는 닮아야 할 주인이 없으

3 지난 몇 년간 우리 사회의 논란거리로 떠올랐던 유가족답지 않다거나 피해자답지 않다는 말들은 이러한 '~다움'의 논리가 일방적이고 편파적인 방식으로 적용되는 사례를 잘 보여준다. '~다움'에 대한 요구는 많은 경우 사회적 약자들에 대한 비난이나 억압의 논리로 사용되곤 한다. 그 자체가 위계적 요구인 것이다. '유가족다움'이나 '피해자다움'에의 요구는 결국 약자답게 굴라는 의미가 아닌가?

므로 끝도 시작도 도달해야 할 목표도 위계도 없다. "상사는 되풀이에 쓰이며 되풀이는 상사의 길을 따라 달린다"라는 푸코의 말에서 되풀이는 '닮음'의 되풀이가 아니라 '비슷함'의 되풀이다. '닮음'과 '비슷함'은 어떻게 다른가? '같지만 다르다', 이것은 닮음과 비슷함의 공통적 특성이다. 둘 모두 차이를 품고 있는 것이다. 그러나 유사가 닮음을 중시한다면, 상사는 '다름'에 방점을 찍는다. 유사는 닮으라고 명령하는 주인을 가진 반면, 상사에는 닮아야 할 주인이 없으므로, "비슷한 것으로부터 비슷한 것으로의 한없고 가역적인" 뻗어나감이 있을 뿐이다.

유사의 세계를 움직이는 차이는 주인과 개체 간의 위계적 차이이자 변증법적 차이다. 주인과 개체의 차이를 정正과 반反이라는 대립의 관점으로 서열화하는 것이 변증법의 논리다. 이 논리는 개체적 차이를 주인에게로 수렴되어야 할 열등하고 소외된 차이로 명명한다. 들뢰즈는 부정과 대립의 차이를 생산하는 변증법에 맞서 "차이는 대립을 가정하지 않는다. 대립을 가정하는 것이 차이가 아니라 차이를 가정하는 것이 대립이다"[4] 라고 말한다. 차이가 대립을 만드는 것이 아니라 대립이 차이를 만드는 것, 그것이 변증법의 논리다. 변증법은 개체들의 수평적 차이를 중심과 주변이라는 위계적 차이로 대체한다. 개체들의 차이가 지양되어야 할 모순이 돼버리는 것이다.[5] 차이는 본

4 질 들뢰즈, 『차이와 반복』, 134쪽.
5 들뢰즈는 헤겔 철학에 대해 "차이는 모순으로까지 나아가야 하고, 모순으로까지 확장되어야 한다"면서 "그래서 헤겔의 모순은 차이를 마지막까지 끌고 나가는 듯한 인상을 준다"라고 말한다. 들뢰즈는 "하지만 이는 출구 없는 길이다. 이 길을 통해 차이는 다시 동일성으로 돌아가고, 또 동일성은 족히 차이를 존재케 하고 사유 가능케" 하며, "오로지 동일자에 대한

래 대립도 부정도 모순도 아닌 존재 자체의 양태적 속성이다. 세상의 어떤 개체도 동일하지 않다. 세상에는 비슷하지만 각기 다른 수많은 새들과 나무들이 존재한다. 세상의 모든 인간은 비슷하지만 각기 다른 저마다의 유일한 개체들이다. 개체들의 숱한 차이와 차이들의 영원회귀는 세계를 움직이는 무한 동력이다. 그러나 차이를 하나의 중심에 복종시키려는 동일자의 위계는 프로크루스테스의 침대처럼 개체들을 침대의 크기에 맞춰 늘이거나 잘라낸다.

상사는 개체적 차이들의 무한 긍정이며 끝없는 되풀이다. 그것은 "어떤 서열에도 복종하지 않으면서" 유사성의 세계에 갇혀 있는 개체들의 다양성을 확장해간다. 상사는 힘을 유사의 세계를 부정하는 방식으로 소모하지 않는다. 대신 상사는 개체적 차이들의 역량을 활성화한다. 상사는 유사에 대한 부정적 '사유'가 아닌 차이 자체의 '실행'이기 때문이다. 유사가 사유의 속성이라면 상사는 존재의 생성이다. 상사가 부정이 아닌 긍정인 것은 그런 이유다. 재현세계의 틀 안에서 이루어지는 부정적 사유는 본질적으로 재현의 속성을 연장하고 차이의 생성을 가로막는 장애로 작용한다. 손오공이 아무리 도망쳐봤자 부처님 손바닥 안인 것처럼, 생각 속에서는 아무리 벗어나려 애써도 생각이 지닌 관성의 틀 안에 갇히게 된다. 재현의 틀을 벗어나지 못하게 되는 것이다. 의식이라는 동일자의 감옥에서 벗어나려면 의식 밖

관계 안에서, 오로지 동일자를 중심으로 둘 때만 모순은 가장 커다란 차이다"라고 말한다 (『차이와 반복』, 555~556쪽). 헤겔 철학이 차이를 끝까지 모순의 개념으로 끌고 가는 것은 그 차이들이 동일성으로 수렴되어야 할 차이이기 때문이다. 동일자는 위계 권력의 유지를 위해 모순으로서의 차이를 지속적으로 재생산해야 한다.

으로 나가야 한다. 그것이 니체와 들뢰즈가 부정의 사유를 믿지 않고 무지와 망각, 긍정과 생성에 대해 말하는 이유일 것이다. 문제는 사유가 아니라 존재 자체의 변화다. 여기에는 상상을 재현의 도구가 아닌 자체의 역동적 에너지로 만드는 것도 포함된다. 다른 상상, 다른 느낌, 다른 언어는 재현적 사유의 결과가 아니다. 재현적 사유는 기껏해야 다름의 이미지를 욕망하거나 모방할 뿐이다. 다름은 다름 자체의 수행이며 실행이다. 다르려는 관념이 아니라 다름의 실재가 되는 것, 그것이 긍정과 생성의 의미다.

사유나 욕망은 본질적으로 '~에 대한' 반응적 양태다. 들뢰즈가 말하는 긍정은 니체의 '근원적 일자'와 다르지 않다. 의지, 욕망 등이 존재와 분리된 의식의 반응이라면, 긍정은 존재 스스로 움직이고 반응하는 것, 스스로 그러한 존재가 되는 것devenir이다. 이런 점에서 긍정은 의식의 소멸, 혹은 인간이 유년기에 그 최대치에 이르는 의식의 완전한 자기 몰입이라 해야 할 것이다. 무엇엔가 몰입한 순간, 인간은 스스로를 잊어버린다. 의식의 완전한 자기 몰입, 이것이야말로 망각의 상태가 아닌가? 인간이 이러한 긍정의 상태에 이르기 어려운 것은 스스로를 의식하는 시선, 즉 스스로를 타자의 시선으로 바라보는 의식의 끈질긴 관성이 작용하기 때문이다. 앞 장에서 우리는 의식이 본질적으로 '외부의 것'이라고 말했다. 타자를 평가하고 해석하듯 자신을 바라보는 것, 이것이 재현적 의식의 세계다. 그러면서도 재현된 의식은 스스로를 타자화된 가상이 아닌 엄연히 실물로 존재하는 자율적 주체로 생각한다. 들뢰즈가 부정적 사유의 형식을 벗어나려 그토록 애쓰는 것, 긍정과 생성을 그토록 강조하는 것은 이 타자화된 의

식의 습圖에서 벗어나기가 그만큼 어렵기 때문일 것이다. 내게 들뢰즈의 이론은 의식이 지닌 이 끈질긴 관성과의 집요한 싸움으로 보인다. 학습을 통해 길들여진 '외부의 것'이 본래부터 내 것이었던 양 인간을 지배하고 검열하고 죄의식의 고통 속으로 밀어 넣는다. 스스로를 '나'라고 부르며 인간의 내면을 지배한다는 점에서 인간세계의 가장 강력한 권력은 이 의식이라는 동일자다.

상사가 긍정의 에너지라는 것은 "긍정 자체는 존재이고, 존재는 그것의 모든 힘 속에서의 긍정일 따름이다"[6] 라는 의미에서다. 의식과 존재는 서로 다른 방식으로 작동한다. 의식이 생산이라면 존재는 생성이다. 전자는 생산자와 생산 행위의 분리, 다시 말해 행위로부터 행위자의 분리인 반면, 후자는 존재와 행위가 일체로 움직이는 사건이다. 이 사건을 들뢰즈는 "이 짐승이 다섯 시다! 이 짐승이 이 장소다! '마른 개가 거리를 달린다. 이 마른 개가 거리다'라고 버지니아 울프는 외친다. 이런 식으로 느껴야만 한다"라고 말한다.[7] 시간과 장소, 거리를 분리시켜 인식하는 것은 의식의 역할이다. 의식은 사건의 밖에 있으며 사후적으로 있다. 행동의 순간에 다섯 시와 마른 개와 거리는 하나로 움직인다. 이것이 생성이다. 행동의 순간에 존재는 지금-여기now-here에 있으며 동시에 어디에도 없다nowhere. 이것이 망각이다.

6 질 들뢰즈, 『니체와 철학』, 321쪽.

7 질 들뢰즈·펠릭스 가타리, 『천 개의 고원』, 498쪽. 들뢰즈가 말한 긍정의 의미는 특히 사유가 존재로부터 떨어져 나간 근대 이후의 사태와 관련이 있을 것이다. 사유와 존재 사이에 놓인 깊은 갭은 근대인의 고질병인 자의식의 분열을 낳고 이 분열의 고통은 인간을 생의 역동성을 잃고 머리만 비대해진 작은 인간들의 세계로 밀어 넣었다. 근대 이후 인간은 자의식만 유난히 발달한 무기력하고 기형적인 존재로 진화해온 것이다.

생성은 늘 생생한 현재진행형이다. 이것이 진정한 실재다. 김수영은 이 생성의 순간을 "온몸으로, 바로 온몸을 밀고 나가는" 역동적인 장면으로 표현한 바 있다.[8] 들뢰즈는 생산을 가리켜 "계통을 생산하기, 계통을 통해 생산하기"로 명명한다. 반면 생성은 모방도 동일화도 퇴행도 진보도 대응도, '~처럼 보이다', '~이다', '~와 마찬가지이다'도 아니라고 한다. 생산은 인간을 삶과 분리시키는 반응적 대상화인 동시에 인간을 권력의 종속변수로 만드는 계통적 사유의 형식이다. 들뢰즈는 이 계통적 사유를 가리켜 "모든 계통은 상상적인 것"이라고 말한다. 부정적 사유나 무언가로부터 벗어나려는 욕망 또한 이 계통적 사유 안에서 일어나는 상상 행위라고 해야 할 것이다.

반면 들뢰즈는 되기에 대해 "꿈이 아니며 환상도 아니다. 되기는 완전히 실제적이다"라고 말한다. 꿈과 환상이 의식의 속성이라면 속

8 김수영의 「풀」은 풀과 바람의 쉼 없는 움직임을 통해 이 역동적인 생성의 에너지를 탁월하게 사건화한 시로 읽을 수 있다. 우리는 김수영의 「풀」을 "그때 우리는 풀과 같다. 즉 우리는 세계를, 세상 모든 사람을 하나의 생성으로 만드는 것이다"(질 들뢰즈·펠릭스 가타리, 531쪽)라는 들뢰즈의 말과 겹쳐 읽으면 흥미롭다.

김수영은 "시는 온몸으로, 바로 온몸을 밀고 나가는 것"이라고 말하며 "그것은 그림자를 의식하지 않는다. 그림자에조차도 의지하지 않는다. 시의 형식은 내용에 의지하지 않고 그 내용은 형식에 의지하지 않는다. 시는 그림자에조차도 의지하지 않는다. 시는 문화를 염두에 두지 않고, 민족을 염두에 두지 않고, 인류를 염두에 두지 않는다. 그러면서도 그것은 문화와 민족과 인류에 공헌하고 평화에 공헌한다"(『김수영 전집 2』, 민음사, 1992, 253~254쪽)라는 유명한 말을 남겼다. 나는 김수영의 이 말이 '되기'의 실행을 말하고 있다고 생각한다. 언어를 무엇에 대한 반응의 형식이 아닌 생성의 사건으로 만드는 것, 그것이 '온몸의 시'다. 새로운 시란 새로움을 '말'하는 것이 아니라 온몸으로 새로움이 '되는' 것이다. 자유의 시는 자유를 '말'하는 것이 아니라 온몸으로 자유가 '되는' 것이다. 그림자를 의식하지도 의지하지도 않는 상태, 인류를 염두에 두지 않고도 인류에 공헌하는 것, 그것이 되기가 지닌 긍정의 역량이다.

성은 추상이고 행동은 실제로 행해지는 것이다. 들뢰즈가 되기를 '실제적'이라 말한 것은 이런 의미일 것이다. 감각적 직접성으로서의 되기는 들뢰즈의 용어로 주체적, 인칭적 심층이 제거된 순수한 표면, 고른판, 기관 없는 신체, 리좀, 감각의 탈영토적 노마드 등과 통해 있는 개념이다. 되기는 기억이 아닌 망각이며, 존재가 의식의 지층을 형성하는 계통적 사유를 잊어버리고 순수한 감각의 피부로 펼쳐지는 것이다. 되기는 계통적 생산이 아닌 흡혈귀의 방식으로 퍼져나간다. "흡혈귀는 계통적으로 자식을 낳는 것이 아니라 전염되어 가는 것이다." 흡혈귀는 자식도 손자도 아닌 다른 흡혈귀들을 생성한다. 계통적인 생산의 일부가 아니라 개체적인 생성의 블록들을 만들어가는 것이다. 닮은꼴을 낳는 혈통의 종속성이 아닌 전염이라는 우연의 방식으로서, 수직적 서열이 아닌 수평적 산포로서의 흡혈귀 되기, 이것이 들뢰즈가 "모든 생성은 소수자–되기"라고 말한 이유일 것이다.[9] 생성의 영역에서 개체들은 다수의 세계를 구성하는 계통적, 위계적 차이가 아닌 스스로의 차이로 움직이는 소수자들이다.

푸코는 마그리트의 두 개의 파이프 그림에서 상사들의 속삭임을 듣는다. 얼핏 보면 유사의 원리에 따라 그려진 듯 보이는 두 파이프 그림이 실은 "유사의 단언에 사로잡혀 있는 요새를 쳐부수"는 상사체들의 목소리들로 이루어져 있다는 것이다. 상사체들의 목소리는 실

9 되기와 관련된 이 부분의 논의는 『천 개의 고원』, 452~550쪽에서 참조 인용. 아버지 신을 중심으로 한 강력한 계통적 사유체계를 가진 기독교의 주류 문화 속에서 흡혈귀에 대한 이야기들이 끈질기게 살아남았던 것은 흥미로운 일이다. 공포와 엽기의 드라마로 포장된 이 비주류적 담론들에는 계통적 주류 문화의 불안과 함께 주류 문화에 대한 오랜 저항의 정서가 깃들어 있을 것이다.

제를 가장하며 "그림이 아닌 것처럼 그려진" 파이프를 흉내 내는 놀이를 한다. 흉내를 통해 실제의 환상을 파기한다는 점에서 마그리트의 작업은 앤디 워홀과 통하는 데가 있다. 액자 안에 얌전히 들어 있는 파이프와 공중에 풍선처럼 떠 있는 파이프는 닮았지만 크기가 다르고 놓여 있는 위치와 맥락이 다르다. 이것은 실제의 파이프를 닮은 파이프 그림들이 아니라 서로 다른 파이프 그림들인 것이다. 푸코는 이 파이프들을 가리켜 "모의 simulacre의 긍정, 상사의 그물망 속에 놓인 요소의 긍정"이라고 말한다. 유사의 파이프를 비슷하지만 서로 다른 파이프들로 분리하는 것, 이것이 푸코가 말한 "유사 ressemblance 에서 상사 similitude 를 분리해"낸다는 말의 의미일 것이다.

이것은 하나의 파이프가 아니다

차이에 대한 관념을 동일자에서 개체들의 영역으로 옮겨오는 것은 나와 타자의 삶에 대한 우리의 인식에 의미 있는 혁신을 가져온다. 그림 속 두 파이프는 각각의 유일한 개체들이다. 당신이 파이프를 그린다면 그 또한 세상에 존재하는 단 하나의 파이프 그림이 될 것이다. 열 사람이 파이프를 그리면 각기 다른 열 개의 파이프 그림이 생겨난다. 열 사람이 꽃을 떠올리면 머릿속에서 각기 다른 열 송이의 꽃이 피어난다. 벚나무의 꽃들은 비슷하지만 다 다르다. 어제 핀 꽃은 오늘 핀 꽃과 다르며 올해 핀 꽃은 작년에 핀 꽃과 다르다. 셰익스피어의 『햄릿』은 무수한 사람들에 의해 읽히고 무대에 올려지며 매 순간

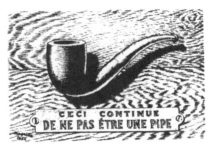

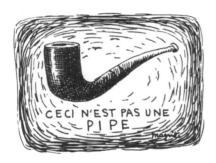

마그리트는 '이것은 파이프가 아니다'의 다양한 버전을 남겼다. 밑그림용 스케치처럼 보이는 이 그림들 역시 일종의 상사 놀이로 볼 수 있다. 마지막 그림에는 '이것은 계속해서 파이프가 아니다'라는 문장을 적어놓았다.

다른 햄릿들로 생성된다. 롤랑 바르트는 이것을 저자의 권위에 갇힌 단일한 『햄릿』이 아닌, 독자들에 의해 수없이 읽히고 되읽히는 복수의 텍스트라 말했다. 동일한 그림을 수많은 사람들이 보고 동일한 음악을 수많은 사람들이 연주하고 듣는다. 사람들은 같은 작품을 동일하게 복제하는 것이 아니다. 삶이라는 복제품들은 각각의 개인들이 경험하는 수없이 다른 느낌과 생각과 감정의 순간들로 이뤄져 있다.

인간의 세계는 다수의 세계를 복제하는 동일성의 세계가 아니라 다수로부터 뻗어나온 개체들의 무한히 다른 경험적 순간들로 이루어진 거대한 다양성의 세계다. 다수가 아닌 다양, 이것이 세계가 나아가야 할 미래다. 인간은 숫자가 아닌 각자의 현실 속에서 각기 다른 사연과 감정들을 안고 쉼 없이 변화하는 삶의 양태들로 살아가는 존재들이다. 이 개체적 다양성이라는 관점에서 보면 모방은 동일성의 복제가 아닌 매 순간의 생성이자 새로운 창조다. 모든 인간은 동일하게 모방하는 것이 아니라 각자, 매 순간, 다르게 모방하기 때문이다. 인간은 닮은꼴들로 사라지는 것이 아니라 다른 모습들로 끝없이 회귀한다. 모방에 내재된 무한한 개체적 다양성에 주목하는 것, 모방을 닮음의 강박으로부터 해방하는 것, 이것이 푸코가 말한 유사에서 상사를 분리시키는 사건일 것이다. 앤디 워홀과 마그리트는 예술을 상사적 차이들을 실행하는 축제의 장으로 만들었다. 우리는 같은 인간이지만 다 다르다. 우리는 인간이라는 같은 종에 속해 있지만 각기 다르게 느끼고 다르게 상상하며 살아간다. 상사가 개체화된 차이들의 실행이라면 그 차이들은 이미 우리의 삶 안에서 실행되고 있는 것이다.

상사는 개체들에게 오로지 하나의 주인을 닮으라고, 하나의 규율을

따라 일렬종대의 대오를 맞춰 걸으라고 요구하지 않는다. 마그리트는 '이것은 파이프가 아니다'라는 문장에 대해 "제목은 그림을 부인하지 않는다. 그것은 다른 방식으로 긍정한다"고 말한 바 있다. 이를 위해 'Ceci n'est pas une pipe'에서 '한 개'를 뜻하는 부정관사 'une'에 주목해보면 어떨까? 그러면 우리는 이 문장을 '이것은 하나의 파이프가 아니다. 고로 이것은 하나의 파이프이다'라는 의미로 읽을 수 있지 않을까? 전자의 '하나'가 푸코가 '주인'이라고 말한, 유사의 세계를 관장하는 동일자라면, 후자의 '하나'는 마그리트가 그린 세상에 단 하나밖에 없는 파이프 그림을 가리킬 것이다. 그러므로 우리는 이 문장을 이렇게 읽어야 하리라. 세상에 존재하는 파이프는 무한하다고, 단 하나의 파이프에서 벗어나면 우리는 서로 다르고 무한히 풍요로운 '세상에 단 하나뿐인' 파이프들의 세계와 만나게 될 것이라고 말이다.

유사와의 연결을 끊고 "언제나 방향을 자유자재로 바꾸면서, 표면 위를 달"리는 상사들, 푸코는 마그리트의 그림이 보여주는 이 표면의 자유를 가리켜 "화면 밖으로 절대 넘쳐나지 않는 순수한 상사의 한없는 놀이"라고 말한다. 유사가 지층을 만든다면 상사는 표면을 달린다. 화면 밖으로 넘쳐나지 않는다는 것은 상사 놀이 역시 유사와 마찬가지로 그림, 즉 상상의 화폭 속에서 일어나는 사건이라는 의미일 것이다. 푸코에 따르면 유사의 언어들은 "이미지의 정확성이 한 전범, 즉 밖에 위치하고 있는 지고한 유일성의 '주인'을 가리키는 손가락의 역할을 하는 반면, 상사체들의 계열은 이 이상적이면서도 동시에 현실적인 군주국가를 파괴한다." 상사는 화면 밖에 위치한 절대적이고

초월적인 실재라는 '주인' 역시 인간이 만든 그림일 뿐이라고 말한다.

푸코는 '모의 simulacre의 긍정'이 군주국가를 파괴하는 힘이라고 말했다. 모의는 모방을 부정하는 대신 긍정과 해방의 에너지로 바꾼다. 마그리트의 화폭은 그 해방의 실행들로 가득 차 있다. 재현의 세계를 흉내 내며 한바탕 즐거운 놀이를 했을 뿐인데 뭔가가 부서지고 파괴된다. 군주국가라는 거대한 액자들의 세계가. 이제 마그리트의 기발하고 즐거운 놀이의 세계로 더 깊이 들어가보자.

나는 존재한다.
고로 상상한다

공즉시색, 색즉시공

with 르네 마그리트

보는 것과 읽는 것

나는 마그리트의 그림을 본다. 본다는 것은 즉각적인 시각적 자극이다. 읽는 행위는 보는 행위 뒤에 온다. 특히 마그리트의 그림처럼 선뜻 의미를 파악하기 어려운 경우, 보는 것에서 읽는 것으로의 이동은 더디게 진행될 수밖에 없다. 읽는 것은 의미의 세계로 들어가는 일이기 때문이다. 의미는 인간이 만든 가장 경이로운 발명품이다. 세계의 비밀을 밝히는 의미들이 없었다면 인간은 어떻게 이토록 찬란한 문명을 구가하는 지구상의 가장 우월한 종이 될 수 있었겠는가?

우리는 의미를 통해 세상을 보는 존재이므로 이해할 수 없는 미지의 대상 또한 의미를 통해 추측하고 판단하고 예견하고 이런저런 가설들을 만들어낸다(마그리트에 대한 이 글 또한 내가 상상한 가설이다). 인간이 쌓아 올린 역사와 지식과 문화는 숱한 가설들로 만들어

진 의미의 성채이자 그로부터 숱한 가설들이 쏟아져 나오는 의미의 원천이다. 이 거대한 가설들의 제국, 이것이야말로 꿰맨 자리 하나 없는 천사의 옷처럼 우리에게 자명한 진설眞說로 자리 잡은 이 세계의 진짜 모습이 아닐까?

읽는 행위는 보는 행위 뒤에 온다고 했지만, 실제로 읽는 행위는 언제나 우리의 보는 행위를 지배하고 간섭한다. 그런 의미에서 보이는 이미지와 읽히는 의미 사이의 경계란 분명한 것이 아니다. 이미지 자체가 보다와 읽다가 결합된 것이기 때문이다. '아는 만큼 보인다'라는 말은 우리의 보는 행위 또한 앎의 영역 안에 있는 것임을 말해준다. 인간에게 의미로부터 완전히 벗어난 보기가 가능할까? 롤랑 바르트는 언어와 무관해 보이는 대상이나 이미지들, 이를테면 그림, 무용, 패션 등도 근본적으로는 언어적 활동임을 지적한 바 있다. 요컨대 인간에게는 어떤 활동도 의미와 무관하게 존재할 수 없는 것이다.

그러니 이 글의 첫 문장은 '나는 마그리트의 그림을 읽는다'로 바꾸어야 할 것이다. 마그리트의 그림이 내게 준 첫 시각적 자극을 나는 '낯설다'는 의미로 읽었기 때문이다. 마그리트의 그림들은 우리에게 익숙한 의미 코드로는 읽기 힘든 기이한 이미지들로 가득 차 있다. 그 기이하고 불가사의한 이미지들에 혼란과 불편을 느낀 사람들은 그의 그림들에 초현실주의라는 꼬리표를 달아주었다. 이것은 아마도 이해하기 힘들지만, 그럼에도 그의 그림에 매혹된 사람들이 그 기이함을 수용 가능한 의미의 범주로 끌어안기 위한 나름의 고육지책이었을 것이다. 의미를 알 수 없는 낯선 그림들은 초현실주의라는 낯익은 분류를 통해 하나의 의미론적 범주를 부여받게 된다. 낯선 이

❶ ❷

❸ ❹

❺

❶ 「청취실」, 1958
❷ 「레슬러의 무덤」, 1960
❸ 「피레네의 성」, 1959
❹ 「붉은 모델」, 1935
❺ 「개인적 가치」, 1952

미지를 현실 바깥으로 밀어내는 방식으로 현실 안에 위치시키는 방식. "저건 초현실주의잖아. 초현실주의란 원래 저렇게 괴상하고 난해한 거야……"

재현을 위반하는 재현

마그리트의 그림들은 정말로 초현실의 세계를 그리고 있는 것일까? 그의 그림들이 현실의 대상들을 감탄을 자아낼 정도로 충실하게 재현하고 있다는 점에서 본다면 그 대답은 '아니요'이다. 그림 (1)과 (2)를 보는 순간 실물처럼 정교하게 그려진 사과와 장미꽃을 금방 알아보지 못할 사람은 없다. 화가는 실물 같은 생생한 입체감을 살리기 위해 그림 속에 빛의 방향에 따른 농담과 그림자까지 꼼꼼하게 그려 넣었다. 그림 (3)은 구름과 바위, 파도의 모습을 사진이라 착각할 정도로 정밀하게 보여준다. 그림 (4)는 발톱이나 발등으로 불룩 튀어나온 힘줄, 구두끈이 꿰어져 있는 모양 등을 리얼하게 표현하고 있다. 그림 (5)에서는 구름과 침대, 빗, 유리잔, 거울이 달린 옷장과 그 위에 놓인 화장 솔 등등, 흔한 일상용품들이 실물과 다를 바 없이 그려져 있다. 마그리트의 그림들은 이처럼 초현실적이기는커녕 사실의 재현에 너무나 충실하다.

이토록 사실적인 그림들이 무척 낯설고 기이하게 보이는 것은 마그리트가 물건들의 익숙한 배치나 관계, 크기 등을 바꾸는 실험들을 계속하기 때문이다. 익숙한 것이란 사물의 형태만이 아니라 그것이

익숙한 위치에서 익숙한 역할을 할 때가 아닌가? 누군가 요리하는 데 써야 할 냄비를 모자처럼 머리에 쓰고 거리를 돌아다닌다면 우리는 그를 기이한 사람으로 여길 것이다. 주방용 고무장갑들이 나뭇가지에 주렁주렁 매달려 있거나 소파가 교차로 한가운데 덩그러니 놓여 있다면 그 또한 기이한 모습으로 보일 것이다. 그림 (1)과 (2)는 어떤가? 사과와 장미꽃은 마치 이상한 나라의 앨리스처럼 방 안을 가득 채울 만큼 비정상적으로 커져 있다. 혹시 방이 줄어든 것일까? 어느 쪽이든 두 그림은 사물의 크기와 위치를 매우 부자연스럽게 비틀고 있다. 접시 위에 있거나 꽃병에 꽂혀 있었다면 무심히 지나쳤을 사과와 장미꽃이 불현듯 자신의 존재를 주장하며 강렬하게 육박해오는 느낌이 들기도 한다.

그림 (3)과 (4)는 또 어떤가? 구름과 바위, 파도, 발과 구두 등은 모두 실물 같은 느낌을 자아내지만, 바위가 하늘에 떠 있고 발이 구두의 일부처럼 밖으로 드러난 배치 속에서 대상의 정교한 실물감은 그림이 주는 기이한 느낌을 더 도드라지게 할 뿐이다. 재현의 세계란 사물들의 배치와 역할이 익숙한 사회문화적 규약code에 따라 결정되는 세계라는 것은 주지의 사실이다. 주방의 냄비, 싱크대 위의 고무장갑, 공부방의 의자처럼 말이다. 정교한 사실성에도 불구하고 낯선 느낌을 자아내는 마그리트의 그림들은 재현 세계의 본질이 사물 자체가 아닌 사물들을 분류하고 배치하는 방식에 있음을 보여준다. 낯섦을 통해 사물들을 독점적인 배치의 질서 안에 가두는 재현의 권력을 보여주는 것이다. 사물들의 관습화된 배치를 벗어나 새롭고 자유로운 배치의 세계를 창조하는 설치예술가들의 작업을 마그리트는 자

신의 화폭 위에서 하고 있는 셈이다.

그림 (5)는 사물들의 비사실적인 배치를 보다 다채로운 방식으로 보여준다. 커다란 빗이 지나치게 작은 침대 위에 세워져 있고, 지나치게 큰 유리컵과 그에 비하면 지나치게 작은 옷장이 바닥에 놓여 있다. 그림 밖으로 튀어나올 듯 커다랗게 과장된 화장 솔과 화장 퍼프 등도 있다. 천장과 바닥 사이에는 벽 대신 하얀 구름이 떠 있는 하늘이 펼쳐져 있다(어쩌면 이것은 벽지일 수도 있다). 마치 소인의 방에 거인의 물건들을 아무렇게나 늘어놓은 듯한 이 작품에선 사물들의 크기와 배치 모두가 뒤죽박죽이다. 개별적으로는 너무나 친숙한 사물들인 빗과 유리컵, 화장 솔 등은 어울리지 않는 공간과 배치 안에 놓임으로써 몹시 낯선 물건들처럼 보인다. 마그리트는 낯익은 사물들이 관습적 배치를 이탈한 이 그림에 '개인적 가치'라는 제목을 붙였다.

마그리트는 왜 이런 그림을 그리는 것일까? 가장 손쉽게 떠오르는 대답은 익숙함이 주는 자동화된 감각을 차단하기 위해서라는 것이다. "제목들은 그것들이 내 화폭들을 사유의 자동주의가 불안에서 벗어나기 위해서 불가피하게 친숙한 지역에 위치시키는 것을 방해하는 방식으로 선택된다"[1]라는 마그리트의 말이나, "마그리트로 말할 것 같으면, 그가 전통적인 배치 안에 유지시키고 있는 것 같아 보이는 공간을 은밀히 파들어간다"는 푸코의 말 모두 이런 의미를 가리키고 있다. 위의 그림들은 그림에 대한 이해를 방해하는 '청취실'

1 미셸 푸코, 『이것은 파이프가 아니다』, 59쪽.

이나 '레슬러의 무덤', '붉은 모델' 같은 기이한 제목들을 갖고 있다. 푸코는 전통적인 배치의 내부를 은밀히 파들어가며 세계의 질서를 교란하는 마그리트의 작업에 대해 "화폭 밖으로 절대 넘쳐나지 않는 순수한 상사의 한없는 놀이"라고 말한 바 있다.

쓸모로부터의 자유

화폭 밖으로 절대 넘쳐나지 않는 것, 이것은 마그리트의 초현실주의가 현실을 넘어서거나 부정하는 것이 아닌, 현실 속에 다른 현실을 만드는 것, 다시 말해 현실 내부에서 차이의 영역들을 확장해가는 것임을 말해준다. 어른이 냄비를 머리에 쓰고 길거리를 걸어가면 기이해 보이겠지만, 그가 아이라면 어떨까? 우리는 그것을 아이들의 놀이로 생각할 것이다. 아이들의 그림은 또 어떤가? 아이들의 그림에서 사물들의 배치가 제멋대로 뒤섞이거나 크기가 커지고 작아지는, 어떤 의미에서 마그리트의 그림보다 더 급진적인 상상력은 얼마든지 볼 수 있다. 초현실은 이미 아이들의 세계에 존재하고 있는 것이다. 그렇다면 마그리트의 그림은 아이들의 상상력을 정밀한 유사성의 화폭에 옮겨놓은 것이 아닐까? 아이일 때는 놀이였지만 어른이 된 후에는 기이하고 비정상적인 행위로만 비치게 되는 "순수한 상사의 한없는 놀이"를 말이다.

　마그리트는 "'사물들'은 그들 사이에 유사 관계를 갖지 않습니다. 그것들은 상사 관계를 갖거나 갖지 않거나 합니다"라고 말했다. 유사

가 사유에 속한다면 상사는 사물들의 것이다. 자연의 세계에서 사물들은 무엇을 닮으려는 방식으로 존재하지 않는다. 사물들은 다만 서로 비슷하거나 비슷하지 않은 채 존재할 뿐이다. 이 수평적 차이들의 세계 안에서 움직이는 것이 상사다. 반면 유사는 인간 중심의 동일성 체계로 사물들을 배치한다. 이 배치의 체계에서 인간의 필요와 쓸모는 사물들의 가치와 위계를 결정하는 가장 중요한 기준이다. 레비스트로스의 브리콜라주가 보여주듯, 자연 상태의 사물들을 인간적인 쓸모의 세계로 옮겨오는 것은 원시 시대부터 있어왔던 인간의 가장 원초적인 문화 행위가 아닌가?

떨어져 나온 자전거 바퀴와 찌그러진 냄비와 망가진 우산 등이 아무렇게나 쌓여 있는 쓰레기장을 보라. 그곳의 사물들은 관습적 배치의 세계에서 이탈해 다만 우연하고 임의적인 공간으로 옮겨진 것이다. 배치의 질서에서 벗어났다는 것, 그것은 한때 인간에 의해 쓸모를 부여받았던 사물들이 불필요하고 쓸모없는 존재들로 분류되기 시작했음을 의미한다. 쓸모가 없어지면 버려지기는 인간 또한 마찬가지가 아닌가? 쓰레기장의 무질서는 쓰레기장 밖의 말쑥하게 잘 정돈된 세계가 쓸모라는 가치에 의해 분류되고 위계화된 세계임을 보여준다. 쓰레기장의 비참은 그 분류의 비정한 뒷면이다. 쓸모의 가치가 억압적인 지배력을 갖는 사회일수록 쓸모없는 것으로 밀려나는 존재들의 비참은 더 커질 수밖에 없을 것이다.

그러나 재현의 세계를 지배하는 고착화된 쓸모의 관점을 벗어나면 사물들의 쓸모는 얼마든지 다양한 방식으로 변용될 수 있다. 아이들에게 냄비를 주어보라. 어른들이 요리의 용도로 사용하는 그것으로

아이들은 상상 가능한 온갖 놀이를 할 것이다. 자전거에서 떨어져 나온 바퀴는 말이 되고 망가진 우산은 장군의 칼이 되고 쓰다 버린 화장품 용기는 소꿉놀이 그릇이 되고 책은 낙서장이 되고 화장지는 구불구불한 길이 되고 나무토막들은 성이나 다리, 로봇 등이 된다. 아이들의 상사 놀이 속에서 사물들은 주어진 쓸모에서 벗어나 새롭고 다양한 존재로 변신한다. 아이들이 상사의 천재가 될 수 있는 것은 그들이 유사적 모방에서 자유롭기 때문이다. 그런 의미에서 플라톤의 공화국에서 가장 먼저 추방되어야 할 존재는 시인보다 아이들일 것이다. 아이들의 즐겁고 신나는 상사 놀이가 어른에게는 왜 그리 어렵고 기이한 일이 돼버린 것일까? 마그리트의 그림들은 사물들의 익숙한 배치를 슬쩍 바꿔놓는 것만으로도 세계라는 그림이 얼마나 다양하게 변용될 수 있는지를 잘 보여주고 있지 않은가?

세계라는 캔버스

마그리트는 사물들의 배치를 비틀어 낯선 이미지들의 세계를 보여주는 것 못지않게 재현의 재현성을 드러내 보이는 그림들도 여러 편 그렸다. 그림 (6)은 마그리트가 「인간의 조건」이라는 제목을 붙인 여러 버전의 그림들 중 하나이다. 커튼이 드리워진 창으로 바깥의 풍경이 보이는 이 평범한 그림에는 얼핏 보면 유리창과 구별이 안 되는 캔버스가 숨겨져 있다. 우리는 가느다랗게 드러난 캔버스의 오른쪽 측면과 창밖 풍경과 구분되지 않는 교묘한 윤곽선, 캔버스 위로 튀어나온

 7

8

6 「인간의 조건」, 1933

7 「떨어지는 저녁」, 1964

8 「망원경」, 1963

⑨ 「폭포」, 1961
⑩ 「길 잃은 기수」, 1948

이젤 윗부분의 고정 장치 등을 통해 이젤 위에 놓인 캔버스를 알아볼 수 있다. 화가는 유리창에 비친 풍경 속에 은밀히 캔버스를 끼워 넣어 유리창이 꿰맨 자리 하나 없이 감춰버린 풍경 안의 어떤 봉합선을 보여주려는 듯하다. 우리가 보는 유리창 밖 풍경은 사실 유리 캔버스에 그려진 그림이라고 말이다. 「인간의 조건」 시리즈 말고도 마그리트의 작품 중에는 화폭에 이젤과 캔버스를 그려 넣은 그림들이 다수 존재한다. 이런 그림들을 통해 마그리트는 풍경 속에 감춰진 저 캔버스야말로 '인간의 조건'이라고 말하고 있는 듯하다.

그림 (7) 역시 그림 (6)과 마찬가지로 커튼이 있는 창밖 풍경을 보여준다. 이 그림에서 캔버스 역할을 하는 것은 깨진 유리창이다. 창 밑에 떨어진 유리 파편들에는 창밖의 풍경과 똑같은 풍경들이 조각난 채로 그려져 있다. 유리는 풍경을 보여주는 무색투명한 공간이 아니라 풍경의 상像이 맺히는 캔버스라는 것이 이 그림의 메시지일 것이다. 유리가 깨져 창 밑으로 떨어져도 깨진 유리 조각들에는 풍경의 조각들이 남아 있다. 마치 우리 눈에 맺힌 풍경들이 시간이 흐른 뒤에도 조각난 기억의 파편들로 머릿속에 남아 있는 것처럼. 이 기억의 파편들이야말로 우리가 보는 세상이 상상의 캔버스에 그려진 그림임을 말해주지 않는가?

그림 (8)도 유리창에 비친 풍경을 보여준다. 인상적인 것은 살짝 열린 창문 너머로 보이는 텅 빈 어둠이다. 그 어둠은 그림 속 창문이 창밖을 비추는 유리창이 아니라 그림 앞을 비추는 거울이라고 말하는 듯 보인다. 그러나 오른쪽 창문 위 왼쪽 모서리에 비친 창틀은 이 창이 거울이 아닌 유리임을 보여준다. 그렇다면 창에 비친 하늘은 창

밖의 풍경이 아니라 창에 그려진 풍경인 것일까? 그렇다면 이 역시 당신이 실재하는 것이라고 생각하는 창밖 풍경이 실은 그림이며, 실제의 풍경이 있어야 할 자리에는 텅 빈 어둠이 있을 뿐이라고 말하고 있는 듯하다. 유리든 거울이든 거기에 비친 것은 실체가 아닌 상, 즉 그림이다. 거울의 상은 앞면의 빛만이 아니라 뒷면의 어둠이 있어야 나타난다. 그러나 거울은 뒷면의 어둠을 완벽하게 차단함으로써 빛의 세계를 비춘다. 그림 (8)이 보여주는 창문 뒤의 어둠은 거울이 차단해버린 그 뒷면의 어둠일 것이다(이 어둠은 「빛의 제국」의 어둠을 연상시킨다). 이들 작품 역시 파이프 시리즈와 마찬가지로 재현 뒤의 풍경을 보여준다.

그림 (9)에도 풍경 속에 이젤과 액자가 놓여 있다. 이 그림에서는 이젤과 액자가 그림 중앙에 뚜렷하게 모습을 드러낸다. 액자 안에는 나무숲이, 액자 바깥에는 나뭇잎들이 그려져 있다. 이젤과 액자 주위의 무성한 나뭇잎들은 액자 안의 나무들을 근거리에서 그린 모습인 듯하다. 액자 안에 군집한 채 서 있는 나무들이 희미하고 무기력한 느낌을 주는 반면, 액자 밖의 나뭇잎들은 선명하고 역동적인 느낌을 준다. 개체적 생명체들로 약동하는 듯한 액자 밖의 나뭇잎들은 액자 안에 무리 지어 서 있는 나무들과 뚜렷한 대비를 이룬다. 그림 중앙의 액자와 받침대는 폭포처럼 약동하는 이 개체적 생명체들 속에 곧 파묻혀버릴 듯하다.

그림 (10)의 제목은 「길 잃은 기수」다. 기수는 원근법적 배치에 따라 크기와 색의 농도가 다른 닮은꼴의 나무들 사이를 달리고 있다. 기수는 열심히 말을 휘몰아치고 있지만 아무리 달려도 닮은꼴로 줄지

⓫「데칼코마니」, 1966

어 선 나무들의 세계를 벗어나지 못할 것만 같다. 원근법이란 무엇인 가? 그것은 '나'의 시선을 중심으로 세계를 배치하는 근대 회화의 대표적인 기법이 아닌가? 원근법은 내가 세상의 중심이라고, 세상은 나를 중심으로 도열해 있다고 말한다. 그러나 원근법에 따라 배치된 닮은꼴들의 세계에서 그림 속 기수는 길을 잃고 헤매고 있다. 이 닮은꼴들의 세상에서 기수는 어떻게 자신의 길을 찾을 것인가?

그러나 푸코의 관점을 적용하면 이것은 우울한 유사의 그림이 아니라, 비슷하지만 각기 다른 색과 크기를 가진 나무 문양들로 이루어진 즐거운 상사의 그림이다. 기수는 지금 길을 잃고 헤매는 것이 아니라 상사들의 세계를 신나게 달려가며 길 잃는 놀이를 즐기고 있는 것이다. 닮은꼴로 줄지어 있는 납작한 나무 문양들은 나무 같기도 하고 이파리 같기도 하다. 이 납작한 문양들 또한 나무와 나뭇잎의 경계를 흐리는 상사 놀이의 일종으로 볼 수 있다. 마그리트는 이 납작한 나무 문양들을 공간적 깊이감을 주는 원근법의 형태로 배치해놓음으로써 평면과 입체의 느낌이 묘하게 어우러진 매력적인 공간을 만들어낸다. 입체의 사물을 납작하게 만들고 그 납작한 이미지들로 입체적 공간을 연출하는 것 또한 재현의 방식을 흉내 내며 그것을 비트는 상사 놀이라고 할 수 있지 않을까?

몸과 기호의 숨바꼭질

그림 (11)의 제목은 「데칼코마니」다. 그러나 좌우의 그림이 대칭적인

형태를 이루는 일반적인 데칼코마니와는 달리 이 그림은 좌우의 모양이 비슷하면서 다르다. 양쪽 그림에 차이를 넣어 데칼코마니의 형식을 깨뜨린 데칼코마니로 만든 것이다. 그림에는 커튼과 모자를 쓴 남자의 뒷모습과 구름 긴 하늘이 펼쳐진 해변의 풍경이 보인다. 커튼에는 왼쪽 남자의 몸과 같은 모양의 구멍이 나 있다. 그 구멍으로 왼쪽 남자가 보고 있을 것으로 추정되는 해변의 풍경이 선명히 드러나 있다. 그러나 자세히 보면 커튼 구멍은 남자의 뒷모습과 똑같은 모양이 아니다. 남자의 오른쪽 팔과 어깨에 가려진 커튼 자락이 구멍의 같은 위치에 걸쳐져 있는 것이다. 커튼에서 오려낸 남자는 화면 왼쪽에 있고 남자의 어깨에 가려진 커튼 자락은 화면 오른쪽에서 나타난다. 또한 남자의 검은 몸에 가려져 있는 풍경은 오른쪽 구멍에서 나타난다. 한쪽에서 숨긴 것이 다른 쪽에서 나타나는 이상한 숨바꼭질이 이 그림 속에는 있다.

남자의 어깨에 가려진 커튼 자락을 오른쪽 구멍에 붙여 넣은 것은 장난기 어린 재치일까? 아니면 남자의 몸에 가려진 풍경을 정확하게 보여주려는 화가의 의도일까? 푸코는 이 그림이 "유사에 대한 상사의 우월성"을 보여주는 그림이라 말한다. 그에 따르면 그림 속의 숨바꼭질이 들려주는 것은 상사의 목소리이다. 푸코는 그림의 "오른편에 있는 것은 왼편에 있다, 왼편에 있는 것은 오른편에 있다. 여기서 숨겨져 있는 것이 저기서 눈에 보인다"고 말하며, 이 그림은 이것은 저것이라는 유사적 단언에 바탕을 둔 사유의 획일성을 벗어나 오른쪽과 왼쪽으로 계속 자리를 바꾸며 숨거나 나타나는 사물들의 이행을 보여주고 있다고 한다. "상사는 상이한 확언을 배가시킨다. 그

확언들은 함께 춤춘다. 서로 기대면서, 서로의 위에 넘어지면서"라는 푸코의 말은 마그리트가 커튼과 남자의 몸, 해변 풍경들이 고정된 배치를 이루는 유사적 재현의 틀을 벗어나 숨바꼭질하듯 서로의 배치를 바꾸며 유사적 확언을 상이한 확언들로 증식시키는 상사 놀이, 혹은 상사의 춤을 보여주고 있다는 뜻인 듯하다. 그런 의미에서 이 그림은 유사의 데칼코마니가 아닌 상사의 데칼코마니라고 할 수 있을 것이다.

그러나 우리는 이 그림이 보여주는 커튼 구멍과 검은 몸의 기묘한 대칭을 몸이 가진 커튼성에 대한 암시로 읽을 수도 있지 않을까? 그림에서 커튼과 남자의 몸은 똑같이 풍경을 가리는 역할을 한다. 남자의 몸과 커튼이 유사 관계를 갖는 것이다. 화가는 커튼을 남자의 몸과 같은 형태로 잘라냄으로써 그 유사 관계를 보여준다. 남자의 어깨에 가려진 커튼 자락을 구멍의 같은 위치에 그려 넣은 것 역시 동일한 의도로 해석될 수 있다. 커튼을 남자의 몸 모양으로 오려내자 그 구멍으로 해변이 모습을 드러낸다. 그러나 커튼 구멍과 같은 형태인 남자의 검은 몸은 새로운 커튼이 되어버린 듯 해변을 완강하게 가리고 있다. 오른쪽에서 해변을 보여주는 몸이 왼쪽에서 해변을 가린다. 몸을 오려내자 풍경이 나타나고 몸이 나타나자 풍경이 사라지는 것, 이것이 이 그림이 보여주는 숨바꼭질의 또 다른 의미가 아닐까?

인간의 몸이든 사물의 몸이든 몸은 그 가시적인 물질성으로 세계가 분명한 실체로 눈앞에 존재함을 알려주는 강력한 증거다. 우리는 몸의 있음을 통해 세계를 의심의 여지없는 실재로 지각하는 것이다. 그러나 세계의 실재인 몸은 동시에 세계의 실재를 가리는 커튼이기도

하다. 몸으로 몸을 가리는 것, 이것이 재현의 세계를 실재로 현전케 하는 몸의 역할인 것이다. 재현은 기호의 세계지만 기호를 세계의 실체로 인식하게 하는 것은 몸이다. 몸이 경험하는 물질적 감각은 내가 꿈이 아닌 실제의 세계에 살고 있음을 생생하게 증거한다. 믿기 어려운 일과 맞닥뜨리거나 의식이 흐릿해질 때 사람들이 몸을 꼬집거나 흔들고 때리는 등의 행동을 하는 것도 그 때문일 것이다.

니체는 "'나'를 믿고, 나를 존재라고 믿으며, 나를 실체로 믿는다. 그리고 나-실체에 대한 믿음을 모든 사물에 투사한다. 이렇게 하면서 의식은 사물이라는 개념을 비로소 만들어낸다…… 존재는 원인으로서 어디서든 슬쩍 밑으로 밀어 넣어진다"(말줄임표 원저자)[2]라고 말했다. 니체의 이 말에 따르면 '나-실체'는 믿음의 산물이다. '나'라는 실체가 있어 '나'라는 의식이 생겨난 것이 아니라 '나'라는 의식이 '나-실체'라는 믿음을 만들어낸다는 것이다. 나-실체라는 의식이 사물이라는 개념을 만들고 그 개념을 사물의 실체로 인식한다. "존재는 원인으로서 어디서든 슬쩍 밑으로 밀어 넣어진다"는 말은 사물의 존재가 인식의 원인이라는 생각, 말하자면 사물이 있으니까 당연히 그것을 인식한다는 사람들의 일반적인 생각을 가리키는 말일 것이다. 볼 수 있고 만질 수 있고 느낄 수 있는 실체, 즉 몸은 인간이 기호를 실재로 인식하게 되는 강력한 물질적 거점이다. 태초에 있었던 것은 말씀의 천지창조인데 사람들이 그것을 만물의 천지창조로 받아들이는 것처럼 말이다.[3]

2 니체, 『우상의 황혼』, 100쪽.
3 「창세기」 1장 1절의 "태초에 하나님이 천지를 창조하시니라"와 「요한복음」 1장 1절의 "태

서양의 구조주의 철학자들은 인간은 기호들의 구조화된 배치 속에서 살고 있으며 인간 역시 기호의 산물임을 밝혀왔다. 그러나 기호와 사물을 동일시하는 인식의 습관은 몸으로 지각하는 물질적 감각의 세계에서부터 끈질기게 인간을 지배한다. 우리는 사물들에 대한 감각을 형태나 질감, 색깔, 무게, 맛, 소리, 냄새 등에 대한 지식을 통해 받아들인다. 동물들과 다른 방식으로 사물을 지각하는 것이다. 우리가 사물에 대해 느끼는 뜨겁다, 차갑다, 부드럽다, 딱딱하다는 감각은 언어적 해석이 아닌 사물 자체의 특성으로 받아들여진다. 우리의 의식 속에서 감각과 해석의 동일시는 너무나 자명한 것이어서 감각을 지칭하는 기호가 곧바로 감각 자체로 인식된다. 흥미로운 것은 이러한 동일시가 기호를 사물과 분리된 단순한 지시적 도구로 바라보는 의식과 겹쳐 있다는 것이다. 이를테면 사과라는 언어가 있어 특정한 사물을 사과로 인식하는 것이 아니라 원래 사과가 존재하고 그것을 지시하기 위해 언어가 생겨났다는 식이다. 이것이 "존재는 원인으로서

초에 말씀이 계시니라 이 말씀이 하나님과 함께 계셨으니 이 말씀은 곧 하나님이시니라"를 겹쳐 읽으면 하나님은 곧 말씀이며 하나님의 천지창조는 말씀의 천지창조가 된다. 말씀인 하나님은 천지만물을 '이르시고' '부르시는', 즉 천지만물에 이름을 붙여준 존재다. 천지만물에 이름을 주고 그 이름으로 존재케 한 것, 그것이 말씀의 천지창조다. "하나님이 이르시되 빛이 있으라 하시니 빛이 있었다"에서 하나님의 이르심에 의해 창조된 것은 지구를 밝히는 특정한 자연 현상이 아닌 그것을 일컫는 이름이다. 「요한1서」의 1장 1절에는 "태초부터 있는 생명의 말씀에 관하여는 우리가 들은 바요 눈으로 본 바요 자세히 보고 우리 손으로 만진 바라"는 구절이 나온다. 말씀이 생명의 말씀이 되기 위해서는 그 말씀이 실제인 것처럼 인간의 귀에 들려야 하고 눈에 보여야 하고 손으로 만져져야 한다. 인간의 몸을 배척했던 기독교는 이렇게 말씀의 현전을 위해 인간의 몸을 다시 불러들인다. 이것이 로고스 중심주의다. 하나님의 말씀(로고스)은 시각과 청각, 촉각이라는 몸의 감각을 통해 인간에게 신의 실재에 대한 믿음으로 현전한다. 아니, 현전해야 한다. 데리다는 음성을 통한 말씀의 현전이라는 끈질긴 로고스 중심주의가 서양 문화를 관통했다고 말한다.

어디서든 슬쩍 밑으로 밀어 넣어진다"의 의미일 것이다. 많은 사람들이 언어를 의사소통의 수단이라고 생각하는 것 또한 그렇다. 언어가 있어 의사意思가 존재하는 것이 아니라 어떤 의사가 있고 그것을 전달하기 위한 수단으로 언어를 사용한다는 관념이 그것이다. 나와 세계를 매개하는 기호를 지우고 내가 세계의 실재와 직접적으로 연결된 것으로 상상하는 것, 그것이 의식의 보편적 특성이다.

기호와 실재 사이의 이러한 인식의 전도가 생겨나는 것은 그림 속 남자의 검은 몸이 해변을 가리고 있듯 기호화된 사물들의 몸이 커튼처럼 기호를 가리고 있기 때문일 것이다. 기호를 가리면서 동시에 기호를 실재화하는 것이 기호화된 몸들의 세계다. 새소리가 들리면 사람들은 주변에 실제로 새가 있다고 생각한다. 새소리를 흉내 낸 정교한 기계음이어도 마찬가지일 것이다. 반대로 실제로 새가 내는 소리여도 자신이 알고 있는 새소리가 아니면 사람들은 그것을 새소리로 듣지 않을 것이다. 사람들이 새소리로 인식하는 것은 실재의 소리가 아닌 기호화된 소리이기 때문이다. 기호 작용을 불러오지 않는 실재의 소리는 미지의 소리로 남게 될 것이다. 새소리의 실재는 사람들의 의식 속에 기호 작용을 불러오면서 기호 속으로 사라진다. 그리하여 사람들은 실재의 소리 대신 이건 새소리야, 이건 귀뚜라미 소리야, 이건 매미 소리야라고 인식된 소리들을 소리의 실재로 여기게 된다. 소리의 실재, 즉 소리의 몸은 기호를 가리면서 나타나게 하고 기호는 몸을 나타나게 하면서 지운다. 서로를 가리고 나타나게 하는 몸과 기호 사이의 숨바꼭질이 벌어지는 것이다. 그림 속에서 남자의 몸과 해변 풍경 사이의 숨바꼭질을 우리는 이런 의미로도 해석할 수 있

지 않을까?

이쪽이 가린 것을 저쪽이 보여주는 놀이를 통해 그림은 남자의 검은 몸, 커튼 구멍, 해변 풍경 사이에 놓인 모종의 관계에 대해 말하고 있는 듯하다. 남자의 몸 모양으로 커튼을 오렸을 때 잘려 나간 것은 커튼인 동시에 몸이다. 커튼에서 몸을 오려내니 몸은 사라지고 몸의 텅 빈 윤곽만 남는다. 이 윤곽은 몸이 있던 흔적이자 몸을 가리키는 기호다. 사라진 몸의 텅 빈 흔적 속에서 비로소 해변이 모습을 드러낸다. 반면 커튼에서 잘려 나간 몸은 그림 왼쪽에서 벽처럼 해변을 가린 검은 덩어리mass로 나타난다. 남자의 검은 몸 덩어리에 가려진 해변과 몸 모양의 텅 빈 커튼 구멍으로 보이는 해변, 두 해변은 같은 해변인가, 다른 해변인가? 커튼 속 텅 빈 몸의 윤곽을 통해 드러나는 해변, 그것이 우리가 실재한다고 생각하는 세계의 모습일 것이다. 그러면 남자의 검은 몸 덩어리에 가려진 것은? 그것은 우리가 볼 수 없는 미지의 풍경이다. 우리는 상상과 추정이라는 기호 작용을 통해 검은 몸 덩어리에 가려진 것이 텅 빈 커튼 구멍으로 보이는 해변과 같은 풍경일 것이라고 생각한다. 그렇다면 몸 모양의 텅 빈 구멍으로 보이는 해변은 검은 몸 덩어리에 가려져 우리가 상상과 추정이라는 기호 작용을 통해서만 볼 수 있는 바로 그 해변이 아닌가?[4]

4 몸과 관련된 낭시의 흥미로운 책에는 "코르푸스 전체가 기호 작용의 법칙(loi signifiante)에 전면적으로 복종한다. 그로부터 기호 작용(또는 표상)은 몸 자체를 의미의 기호로 만듦으로써 곧 그 몸에 의미를 부여한다. 모든 몸은 기호다. 마찬가지로 모든 기호는 (기호 작용을 하는) 몸이다"(장 뤽 낭시, 『코르푸스』, 김예령 옮김, 문학과지성사, 2012, 69쪽, 강조 원저자)라는 구절이 나온다[코르푸스(corps)는 '몸'이라는 말이지만 원래는 시체, 즉 '죽은 몸'을 가리키는 말이었다]. 낭시가 플라톤의 동굴 속에서 동굴 그 자체로서 배태되고 형

우리는 등을 돌리고 서 있는 남자가 커튼 구멍으로 보이는 해변과 같은 풍경을 보고 있을 것이라고 추정한다. 남자의 위치와 주변 정보를 종합할 때 그것은 충분히 유추 가능한 해석이다. 그러나 그것은 가장 가능한 해석일 뿐 반드시 사실인 것은 아니다. 남자의 몸에 가려진 해변에는 뜻밖에 해수욕을 즐기는 여자가 있을지도 모르고 바다 위를 한가롭게 지나가는 배가 있을지도 모르고, 날개를 펼친 커다란 새나 바위가 하늘에 떠 있을지도 모른다. 어차피 가려진 것이니 어떤 가능성을 상상해도 무방하다. 그러나 사람들은 그런 드문 가능성보다 보편적인 가설들을 신뢰한다. 그리고 대부분은 그 보편적인 가설들을 사실로 믿어버린다. 왜? 보편적이라는 것은 많은 사람들이 그렇게 믿는다는 것이므로. 우리에겐 사실일 것이라는 짐작을 사실로 믿어버리는 습성이 있다. 보편적 가설들 역시 상상과 유추의 산물이지만 대개의 사람들은 다수의 사람들이 믿는 것을 사실로 받아들인다. 아마도 이것이 재현의 세계가 현실의 리얼리티를 확보하는 방식일 것이다. 「데칼코마니」는 대칭을 모방하면서도 대칭을 위반하는 기묘한

성된 것이라고 말하는 몸은 저 자신을 빛의 박탈과 밤의 어둠으로서 보는 "그림자의 주체"인 몸이다. 그림 왼쪽에서 완강하게 풍경을 가리고 있는 검은 몸 덩어리(mass)가 낭시가 말한 '그림자의 주체'인 동굴의 몸일 것이다. 그렇다면 오른쪽 커튼 구멍으로 나타나는 해변은 우리가 그 덩어리를 통해 바라보는 세계의 모습일 것이다. 고정된 공간을 점유하며 마치 스스로 실재인 양 존재하는 덩어리는 기호 작용의 공간인 기호들의 동굴에 갇힌 죽은 몸이다. 이 책에서 낭시는 죽은 덩어리인 몸으로부터 스스로 열린 공간으로 도래하는 동시에 세계의 공간을 여는 몸을 향해 나아간다. 그 몸은 기호에 갇힌 덩어리가 아닌, 스피노자적 의미의 '신', 즉 유한한 동시에 무한한, 생의 유일한 실질로서의 '개별적 몸'이다. 낭시는 말한다. "이 개별성은 그 자체가 필연적인 것으로서, 대체 불가능한 것으로서, 어떤 것으로도 바꿀 수 없는 노출로서 스스로를 겪고 느낍니다. 그것이 바로 몸입니다."(같은 책, 135쪽)

⑫ 「대화의 기술」, 1950
⑬ 「꿈의 열쇠」, 1930
⑭ 「말을 가진 유기체」, 1929
⑮ 「지평선을 향해 걸어가는 사람」, 1928

상사 놀이를 통해 우리가 믿고 있는 기호와 몸, 현실과 실재의 완벽한 대칭성에 매력적인 의문부호를 달아준다.

기호 작용하는 덩어리(mass)로서의 몸

마그리트의 그림 중에는 언어에 대한 사색을 보여주는 여러 편의 그림들이 있다. 우리는 「이것은 파이프가 아니다」를 다룬 글들에서 언어에 대해 얘기한 바가 있다. 이제 언어와 관련된 마그리트의 또 다른 작품들을 살펴보자.

그림 (12)는 돌처럼 보이는 물체들을 쌓아 올린 거대한 구조물과 그 앞에서 대화를 주고받는 두 사람을 보여준다. 이 구조물이 무엇을 뜻하는지는 알 수 없지만 하단 정중앙에 있는 꿈이라는 뜻의 RÊVE 라는 돌 모양은 분명하게 알아볼 수 있다. RÊVE는 금방이라도 무너질 듯한 이 거대한 구조물의 이름인 걸까? 위태롭게 쌓아 올린 거대한 돌탑과 주변에 아무렇게나 흩어진 돌들 사이에서 대화를 나누는 두 사람은 돌탑이 무너지기라도 한다면 흔적도 없이 사라져버릴 것 같다. 화가는 꿈이라는 이름을 가진 거대하지만 아슬아슬해 보이는 구조물과 작디작은 두 사람을 대비시켜 인간이 가진 대화의 기술이란 저 돌탑의 이름처럼 덧없는 꿈에 불과한 것이라고 말하는 것일까?

언어＝꿈이라는 인식은 그림 (13)에서도 계속된다. 이 그림은 사물과 이름의 관계를 흩뜨려놓음으로써 그 관계의 자명성을 의심한다. 그림 속에서 달걀은 아카시아로, 구두는 달로, 모자는 눈으로, 촛불은

천장으로, 유리컵은 폭풍우로, 망치는 사막으로 표기되어 있다. 화가는 파이프를 그리고 '이것은 파이프가 아니다'라고 말하는 단계를 넘어 아예 사물들의 이름을 바꿔버린다. 소쉬르의 말처럼 사물에 붙여진 기호란 애초부터 자의적인 것이 아니었던가? 자의성을 자명성으로 바꿔버림으로써 언어로부터 본래의 가상성을 지워버린 것이 우리가 사는 언어의 세계다. 이 그림에서 마그리트는 이름과 사물을 임의로 짝지어놓음으로써 그 본래의 자의성을 언어에 되돌려주려는 듯하다. 그는 이 그림에 「꿈의 열쇠」라는 제목을 붙였다. 언어가 본래부터 자의적인 것이라면 달걀을 아카시아로 부르고, 구두를 달로, 촛불을 천장으로 부르든 무슨 문제겠는가? 다만 우리는 달걀을 달걀로, 구두를 구두로 부르는 꿈을 꾸고 있을 뿐이다. 언어가 꿈이라면 당신이 꿈꾸는 세상의 열쇠 또한 언어에 있다. 당신이 다른 꿈을 꾸고 싶다면 당신의 언어를 바꿔라. 그것은 당신에게 다른 삶, 다른 세상의 문을 여는 열쇠가 되어줄 것이다.

그림 (14)와 (15) 역시 언어에 대해 사색한다. 그림 (14)에서 우리는 인간의 몸을 연상케 하는 기묘한 하얀 물체가 벽돌담 옆을 지나가고 있는 것을 본다. 가는 줄기로 연결된 덩어리들에는 각각 규범이나 계율이라는 뜻의 canon과 나무 arbre, 여자의 몸 corps de femme 이라는 글자들이 적혀 있다. 이 글자들은 아무렇게나 그려놓은 듯한 저 흰 덩어리들이 여자의 몸과 머리, 그리고 담장 옆의 나무임을 가리키는 것일까? 「말을 가진 유기체」라는 그림의 제목은 정체를 알 수 없는 이 기묘한 덩어리들이 세상에서 유일하게 말을 하는 유기체인 인간과, 나무라는 이름으로 인간과 연결된 또 다른 유기체라고 말하

는 듯하다.

그림 (15) 또한 그림 (14)와 흡사한 특징을 보인다. 그림은 서로 다른 색으로 분할된 가로선을 향해 걸어가는 남자의 뒷모습을 보여준다. 남자의 주변으로는 검은 덩어리들이 흩어져 있고 각 덩어리들에는 fusil 총, nuage 구름, fauteuil 안락의자, horizon 지평선, cheval 말 등의 글자들이 적혀 있다. 검은 덩어리들은 마치 입체적 형상인 듯 바닥에 그림자까지 드리우고 있다. 비교적 납득할 만한 위치에 있는 구름과 지평선을 제외하면 다른 덩어리들에 새겨진 글자들은 부조리한 느낌을 준다. 기호들은 정체를 알 수 없는 이 덩어리들이 각각 총과 말, 안락의자라고 주장한다. 마그리트가 보여주는 두 그림 속 희고 검은 덩어리들은 낭시가 말한, 공간을 점유하면서 기호 작용하는 덩어리mass일 것이다. 「꿈의 열쇠」가 사물들의 이름을 임의적인 기호로 바꾸었다면, 이 그림은 기호와 연결된 사물들의 이미지를 임의적인 덩어리로 만듦으로써 기호와 사물의 연결고리를 끊는다. 마치 우리가 실제의 현실로 믿는 세계는 저 미심쩍은 덩어리들에 씌워진 기호들의 텅빈 환영에 불과하다는 듯.

데리다는 "우리는 오직 기호 안에서만 생각할 수 있을 뿐이다We think only in signs"라고 말했다.[5] '말'과 '안락의자'라는 글자를 읽을 때 우리는 자동 반사적으로 말과 안락의자의 모습과 그것에 어울리는 공간의 배치를 떠올린다. 마그리트는 그 자동 반사를 차단한다. 명명은 하나의 명령이다. 사물에 덧씌워진 의미는 사물들의 공간과 위치를

5 자크 데리다, 『그라마톨로지』, 145쪽.

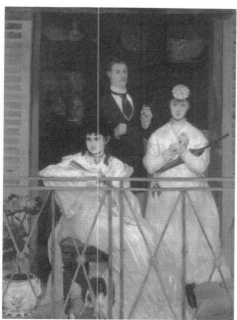

⑯ 마네의 「발코니」, 1868~1869

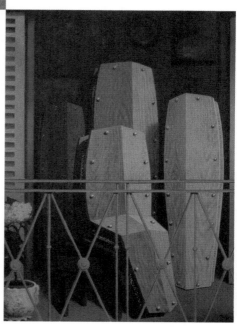

⑰ 마그리트의 「발코니」, 1950

규정한다. '총'이나 '안락의자'라고 불리는 사물은 그 사물에 어울리는 배치의 질서 안에 있어야 한다. 인간에게 자연화된 배치의 질서에서 말과 안락의자, 총, 지평선 등의 그림 속 조합은 매우 부자연스럽다. 사물들이 정해진 배치의 질서에서 벗어나는 것은 예술이나 놀이, 혹은 용도 폐기의 대상이 될 때다. 인간 또한 정해진 배치의 질서 안에서 살아간다. 인도와 차도의 분리나 도로의 신호 체계, 버스나 지하철의 승하차, 건물 안팎의 용도별 구획 등등, 우리의 일상은 인위적으로 분할된 공간의 배치를 따라 움직인다. 학생과 교사는 각기 다른 공간에 분할 배치되고, 직장인들 역시 직급에 따라 구획된 공간과 위치를 배정받는다. 남자와 여자, 백인과 흑인을 각기 다른 공간과 동선으로 분리했던 오랜 역사도 있다. 인간의 자리와 역할을 규제하는 공간의 배치는 많은 경우 제도가 정한 특정한 가치와 위계에 따라 결정된다. 인간의 삶은 그물망처럼 촘촘하게 짜인 관습적 배치의 규제 안에 놓여 있다. 대개의 사람들은 이 규제를 강제적 명령이 아닌 당연한 현실로 받아들인다.

비-장소의 환영들

그림 (17)은 마네의 「발코니」라는 그림을 마그리트가 다시 그린 것이다. 마네의 그림 속 인물들은 이 그림에서 네 개의 관으로 대체되어 있다. 마네의 그림 속 화려한 귀족들이 관으로 변해버린 이 그림에서 사람들은 세속적 삶이 추구하는 부의 덧없음이라는 메시지를

읽을 수도 있을 것이다. 그러나 푸코는 이 그림에 대해 "'비-장소'가 '제 스스로' 출현한다. 인물들 대신에, 그리고 더 이상 인물이 존재하지 않는 그 장소에서"라고 말한다. 이 말에 따르면 마그리트가 보여주는 네 개의 관은 '비-장소'다. 장소가 아니면서 장소의 효과를 내는 '비-장소'를 푸코는 "단단한 대리석 밑에 숨어 있는 그 비-공간", 즉 "무덤의 평석 같은 것"이라고 말한다.

무덤의 대리석 평석에 새겨진 이름은 그 이름을 가진 사람이 한때 세상에 존재했음을 증언하는 동시에 그가 더 이상 존재하지 않는 비-공간을 가리킨다. 평석의 이름은 존재와 부재를 동시에 알려주는 것이다. 그림 (17)의 관들 또한 한때 발코니에 있던 사람들이 사라졌음을 알려준다. 평석의 글자들이 누군가 존재했었음을 알려주는 역할을 하는 것은 그 존재가 순수한 이름, 즉 기호가 됨으로써다. 기호는 존재의 비-장소, 비-공간을 가리킨다. 존재의 몸, 그 물질적 실존이 사라진 장소, 다시 말해 살아 있는 몸이 시체corps가 된 자리에서 비로소 지시 기능을 수행하기 시작하는 것이 평석의 글자들이다. 평석의 글자들은 글자가 가리키는 존재가 더 이상 실재가 아닌 기호라는 순수한 가상의 존재로 남겨졌음을 의미한다.

마그리트의 「발코니」에 대한 푸코의 해석에는 이러한 비-장소성, 비-공간성이 기호가 세상에 존재하는 방식이라는 의미가 담겨 있다. 기호는 대리석에 새겨지거나 종이에 인쇄되거나 목소리, 기계음 등의 다양한 물질적 형태로 발현된다는 점에서 그 자체로 공간을 점유한다. 그러나 기호의 세계에서 이 물질적 공간은 기호가 지시하는 다른 공간을 소환하기 위해 존재한다. 기호의 지시 기능이 수행되는 곳

은 인간의 의식이므로 기호가 소환하는 공간은 물질이 아닌 관념의 층위에서 나타나는 것이라고 해야 할 것이다. 관념이나 의식이 물질적 공간성을 갖는가? 의식이라는 추상의 영역은 물질적 공간이 아니면서 물질적 공간의 이미지들을 주조해낸다. 인간의 머릿속은 이러한 이미지들로 가득 차 있다. 의식의 영역에서 기호들이 지시하는 공간의 이미지들은 마치 허공에 떠올랐다 사라지는 홀로그램처럼 존재할 것이다.

그렇다면 어떠한 물질적 공간도 점유하지 않는 의식은 어떻게 존재하는가? 인간은 공간만이 아니라 시간 속에서 살고 있다. 의식은 공간이 아닌 시간 속을 흘러다닌다. 의식의 흐름이란 시간의 흐름이다. 의식은 어떻게 시간 속에서 공간의 이미지를 창출하는가? 나무, 산, 바다라는 말을 들을 때 우리의 의식은 이 말들이 가리키는 공간의 형상을 떠올린다. 눈앞의 대상도 망막에 비친 시각 이미지가 의식에 전달됨으로써 그것을 지각하게 된다. 세계가 인식되기 위해서는 반드시 의식이라는 비-공간을 통과해야 한다. 의식의 비-공간은 모든 인식의 전제 조건이다. 의식에 떠오르는 공간의 이미지들은 의식의 비-공간을 스쳐 가는 시간의 흔적들이다.

의식의 이러한 비-공간성에도 불구하고 우리가 물질적 세계와 직접적으로 대면하고 있다는 느낌을 갖게 되는 것은, 베르그송에 따르면 인간의 의식이 지속durée을 연장extension으로, 즉 감각의 연속성을 공간에 펼쳐지는 상들로 치환하려는 성질을 갖고 있기 때문이다. 지속이 시간이라면 연장은 공간이다. 베르그송은 인간의 감정과 의식은 끊임없이 흘러가는 시간의 형식, 즉 순수지속durée pure으로 존재

한다고 말한다. 그에 따르면 "감정 자체는 살아 있고 발전하며, 따라서 끊임없이 변하는 존재이다." "감정이 살아 있는 것은 감정의 발전이 이루어지는 지속, 그 지속의 순간들 서로가 스며드는 지속이기 때문"이지만, "우리는 그 순간들을 서로로부터 분리시키면서, 즉 시간을 공간에 펼쳐놓으면서" "우리에게 그 감정의 그림자만을 제시하고 있을 뿐"이라는 것이다. 의식의 비-공간은 관처럼 죽은 공간이 아니다. 그것은 끊임없이 살아 있고 변화하는, 움직이는 무의 세계다. 살아 있음이란 존재가 쉼 없이 변화하고 움직이는 상태가 아닌가? 베르그송에 따르면 우리는 이 살아 있는 의식과 감정에 대해, "그것들의 상을 응고시킨 동질적 공간 속에서가 아니면 그리고 그것들에게 자신의 진부한 색채를 빌려준 단어를 통해서가 아니면, 더 이상 그것들을 보지 않는다." 시간 속을 흘러가는 감정과 의식을 동질적 공간에 상으로 응고시키는 것이 언어적 표상이다. 이 상들이 우리가 실재하는 현실이라 생각하는 세계의 이미지들이다.

언어로 감정을 표현한다는 것은 살아 있고 계속 변화하는 지속의 감정을 동질적 공간에 응고된 상으로 대상화하는 것, 다시 말해 시간을 공간화하는 것이다. 거울에 비친 상을 보려면 거울과 떨어져 있어야 하듯, 감정을 표현하기 위해서는 지속으로부터 연장으로, 다시 말해 감정의 지속적 흐름에서 나와 감정을 바라보는 위치로 의식의 공간 이동이 이루어져야 한다. 감정과 분리돼 그 상을 바라보는 위치에 있어야 하는 것이다. 이것이 베르그송이 말한 시간을 공간에 펼쳐놓는다는 의미일 것이다. 감정의 상, 즉 의식되고 표현된 감정은 감정 자체가 아닌 감정에 대한 해석이자 이미지다. 표현하려는 순간 순수

지속으로 흘러가던 감정의 실재는 스스로를 의식하며 정지한다. 이 정지 속에 자신의 진부한 색채를 빌려준 단어들이 끼어든다. 단어들 속에서 감정의 순수지속은 고정된 상과 이미지들로 동질화된다. 마음속에서 흘러넘치는 감정을 말로 표현하려할 때 진부하고 상투적인 문장들이 되고 마는 것은 이 때문일 것이다. 베르그송은 이러한 의식의 재현을 가리켜 "의식은 실재를 상징으로 대체시키거나 또는 상징을 통해서만 실재를 본다"라고 말한다.[6]

푸코는 그림 (17)에 대해 "밀랍 먹인 떡갈나무 재료의 널빤지들 사이에 담겨진 공허가 산 육체들의 부피, 의상의 펼쳐짐, 시선의 방향, 막 말을 하려는 참의 그 모든 표정들이 이루고 있는 공간을 해체하면서, 그 '비-장소'가 '제 스스로' 출현한다"[7]라고 한다. 마네의 「발코니」에서 '산 육체들의 피부, 의상의 펼쳐짐, 시선의 방향' 등의 공간적 표상들은 마그리트의 「발코니」에서 관으로 그려진 비-장소로 사라진다. 그림 속의 관은 눈에 보이는 이 공간적 표상들이 바로 비-장소의 환영들임을 말해준다. 베르그송이 말했던 의식의 순수지속, 혹은 직접적 의식이라는 것은 "서로에 녹아들고 서로 침투하는 질적 변화의 연속"[8] 속에서 끝없이 분자 운동하는 의식의 강도強度적 지속 상태를 의미한다. 직접적 의식은 시간이 끊임없이 흘러가며 모든 것을 변화시키듯 스스로의 분자 운동으로 쉼 없이 출렁인다. 그것은 의식

6 앙리 베르그송, 『의식에 직접 주어진 것들에 관한 시론』, 최화 옮김, 아카넷, 2013, 164~175쪽
7 푸코, 『이것은 파이프가 아니다』, 67쪽.
8 앙리 베르그송, 『의식에 직접 주어진 것들에 관한 시론』, 135쪽.

을 표상적 상으로 수렴하는 재현의 동일성이 아닌, 의식 자체의 순수한 자기동일적 움직임이다. 그런 점에서 베르그송이 말하는 의식의 직접성은 들뢰즈의 '되기'와 먼 거리에 있지 않다. 이 순수의식 속으로 표상의 세계가 침투하는 것은 의식이 스스로를 의식하는 것, "의식 상태들을 안에서부터 밖으로 꺼내" 재현의 상들로 펼치는 때다. 서열과 위계의 구도가 있고 모방적 욕망들로 가득 찬 세계 속에서 만들어지는 재현의 상들은 타자와의 관계 속에서 쉽게 왜곡되고 오염될 수밖에 없다. 베르그송은 재현의 세계에서 의식은 "서로로부터 분리될 뿐만 아니라, 우리로부터도 분리"되며, "처음의 자아를 뒤덮은 제2의 자아가 형성된다"고 말한다. 제2의 자아란 "말로 쉽게 표현되는 자아"[9], 욕망의 언어로 표상된 자아, 외적 동일성에 의해 자기 연출된 자아 등일 것이다. 분리된 의식 속에서 형성되는 제2의 자아란 본질적으로 자기 균열적인 것이다.

인간이 인식하는 세계는 의식의 거울에 비친 것이다. 의식의 거울을 바라보려면 그것을 바라보는 의식이 필요하다. 의식의 거울을 바라보는 것은 타자의 시선으로 스스로를 평가하는 자기연출적 자아다. 우리는 거울을 보며 세상에서 누가 제일 예쁜지 묻고 있는 「백설공주」의 왕비들인 것이다. 자기 연출이란 직접적 자아의 자리를 모방적 자아로 대체하는 것이 아닌가? 거울의 세계는 가상을 실재처럼 생생하게 보여주면서 차갑고 단단한 유리로 우리를 차단한다. 이상의 시처럼 거울은 "내가 결석한 나의 꿈"이며 "거울 속의 나는 역

9 같은 책. 175쪽.

시 외출 중"(「시 제15호」)이다. 거울이라는 비-공간이 실재처럼 인간을 지배하는 이 착시, 이 분리가 인간의 해소되지 않는 고통과 결핍, 부자유의 근본 조건일 것이다. 거울은 공空이지만 거울에 비친 세계는 색色이다. 그러나 이 색色은 그 자체로 이미 공空이다. 공이 색이고 색이 공인, 공즉시색空卽是色, 색즉시공色卽是空. 마그리트의 상상 세계에서 우리는 뜻밖에도 널리 알려진 이 불가佛家의 문장과 만나게 된다.

자기 역량의 역동적 주체가 되는 상상

의식이라는 비-장소 안에서 우리는 삶의 매 순간을 상상한다. 상상의 멈춤은 삶의 멈춤을 의미한다. 우리의 삶은 끊임없이 과거와 미래에 대한 상상 속을 지나간다. 과거에 대한 후회, 미래에 대한 불안과 기대뿐만 아니라 우리를 지나가는 모든 생각들이 의식이라는 비-장소에서 일어나는 일이다. 인간의 머릿속을 흘러다니는 홀로그램 같은 상상의 이미지들은 대개 욕망이나 두려움, 오해, 결핍 등에 의해 왜곡되거나 부풀려져 있다. 타자와의 관계에서 느끼는 각종 위계의 감정들은 상상을 왜곡시키는 보편적 요소다. 그 중에서 자신을 타자와 비교하는 데서 오는 결핍과 불만족은 상상의 왜곡을 부르는 가장 빈번한 요인이다. 자의든 타의든 비교는 위계를 만드는 대표적 행위다. 남들보다 열등해서 비교하기보다 비교함으로써 열등하게 느끼는 것, 이것이 비교가 초래하는 심리적 왜곡일 것이다. 문제는 이 왜곡이 인

간을 위계에 종속된 약자로 만든다는 점이다.

우리를 지배하는 일상의 상상들은 세속적 욕망의 범주를 벗어나지 않는다. 위계와 모방이 세속적 욕망의 작동 원리라는 것은 이미 지적한 바 있다. 위계가 모방의 욕망을 낳고 모방의 욕망이 위계에의 종속을 강화한다. 마찬가지로 위계는 비교를 부르고 비교는 위계를 강화한다. 이런 방식으로 사회는 열등감에 사로잡힌 약자들을 만들어낸다. 비교는 누군가를 닮고 싶다는 심리적 예속을 낳거나 강제한다는 점에서 위계를 만들고 퍼뜨리는 대표적 행위다. 그러나 현실은 모방의 욕망을 불러일으키면서 동시에 그 욕망을 좌절시키고 불가능하게 만드는 현실적 제약들을 일상 곳곳에 배치한다. 욕망은 충족보다 좌절을 통해 욕망의 지배력을 더 강화하는 속성을 갖고 있기 때문이다. 실패와 좌절의 경험만큼 인간을 심리적 약자로 만드는 것이 있는가? 좌절을 통해 더 큰 지배력을 발휘하는 욕망은 인간을 순종적 약자로 길들이는 효과적인 수단이다.

결핍의 상상에 사로잡힌 인간은 자신이 욕망하는 가치를 실제보다 더 가치 있는 것으로 받아들인다. 결핍의 상상이 맹목적인 모방으로 이어지는 것은 그 때문이다. 같은 상황을 결핍으로 받아들이는 사람과 그렇지 않은 사람이 있다는 것은 결핍이 상상의 문제임을 말해준다.[10] 인간을 만성적인 결핍감에 시달리는 약자로 만드는 것이 욕망

10 물론 결핍을 온전히 상상의 문제로만 취급하는 것은 결핍의 문제를 다루는 충분한 방식이 아닐 것이다. 물질적이거나 제도적인 결핍이라는 사회 현상이 분명히 존재하기 때문이다. 이 글의 의도는 결핍의 문제를 사회경제적 현상이 아닌 인간을 약자화하는 재현의 심리적 현상으로 접근하는 것이다.

의 사회적 기능이다. 사람들은 결핍이 인간을 위대한 성취로 이끄는 동력이라며, 결핍을 딛고 인생의 승자가 되라고 말하지만, 이것은 마치 승자가 되기 위해 먼저 약자가 되라는 주문과도 같지 않은가? 욕망이 욕망하는 것은 욕망의 충족이 아닌 욕망의 지배력이다. 욕망의 충족은 욕망의 소멸을 의미할 뿐이다. "욕망의 실현은 그것이 '충족되는 것', '충분히 만족되는' 것에 있지 않으며 오히려 욕망의 재생산, 욕망의 순환운동과 함께 일어"난다는[11] 지적의 말대로, 욕망은 충족이 아니라 충족의 지연을 통해 욕망의 재생산과 순환이라는 자기목표를 실현한다. 욕망의 재생산은 결핍의 재생산이다. 인간을 결핍의 늪 속에서 허덕이게 하는 욕망의 링 위에서 승리하는 것은 언제나 인간이 아닌 욕망이다.

베르그송은 "우리로 하여금 사물들의 외재성과 장소의 동질성을 명료하게 생각게 한 경향tendance은 우리로 하여금 함께 살게 하고 말하게 한 그 경향과 동일한 것"[12] 이라고 했다. 사물들의 외재성과 장소의 동질성은 인간이 세계 속에서 안정적으로 함께 살기 위한 필수불가결한 요소다. 매일 똑같은 길을 걸어가면 똑같은 지하철역이 나오고 똑같은 노선을 달려가면 똑같은 목적지에 이를 것이라는 믿음, 항상 내가 가는 그 자리에 시장이 있고, 시장에 가면 필요한 물건을 살 수 있을 것이라는 믿음이 없다면 어떻게 평범한 일상이 유지될 수 있겠는가? 그러나 이 평범한 일상의 내부에는 얼마나 많은 결핍과 욕망, 억압과 불안, 권태와 진부함들이 우글대고 있는가?

11 슬라보예 지젝, 『삐딱하게 보기』, 김소연·유재희 옮김, 시각과 언어, 1995, 25쪽.
12 베르그송, 『의식에 직접 주어진 것들에 관한 시론』, 175쪽.

스피노자 철학에서 욕망은 결핍이 아닌 모든 개체들이 지닌 생의 근원적 힘이다. 봄의 자연이 뿜어내는 에너지를 생각해보라. 거기에는 생을 향한 긍정과 충만의 욕망이 넘쳐흐른다. 이 긍정의 욕망이 없다면 어떤 생명도 존재하지 않을 것이다. 욕망이 결핍과 손잡는 것은 재현의 상상 안에서다. 욕망을 결핍에서 충만으로, 자기부정에서 자기긍정으로 바꾸기 위해서는 인간을 만성적 결핍 속에 살게 하는 상상의 프레임이 바뀌어야 한다. 또는 바꾸려는 노력을 계속해야 한다. 우리가 재현의 상상으로부터 상상이 지닌 온전한 가상의 자유를 찾으려는 마그리트의 예술적 실험을 사랑하는 것은 그 때문이다. 식탁 위의 사과는 친숙하지만, 공중에 떠 있는 사과는 낯설다. 하늘에서 비처럼 쏟아지는 사람들이나 구름이 거대한 컵에 담긴 모습은 어떤가?

마그리트는 사물의 외재성과 장소의 동질성이라는 재현의 상상을 온전한 비-장소의 환영들로 만든다. 그는 재현의 상상을 가져와서 그것을 춤과 해방, 긍정과 충만의 상상들로 바꾼다. 이 자유로운 상상의 실행은 인간이 상상의 수동적 대상이 아닌 능동적 주체가 되는 사건이다. 이 실행 속에서 자유는 더 이상 "자신의 진부한 색채를 빌려준 단어"가 아니다. 마그리트의 그림은 상상의 자유와 새로움을 '말'하지 않는다. 자유'에 대한' 말은 자유의 관념적 상을 만들고 그 상을 바라보는 것이지 스스로 자유는 아니기 때문이다. 자유는 관조의 대상이 아닌 '의식에 직접 주어진 것'이다. "자유로운 행위는 흐르고 있는 시간에서 일어나지, 흘러간 시간에서는 일어나지 않는다"[13] 는 베

13 같은 책, 272쪽.

르그송의 말은 자유가 의식의 순수지속 안에서 일어나는 실행적 사건임을 뜻한다. 흘러간 시간에서 일어나는 것은 말이고 상이다. 실행이야말로 진정한 실재다. 베르그송은 이것만큼 명확한 사실은 없다고 말했다. 실행의 직접성은 긍정, 근원적 일자, '되기', 순수지속 등의 개념들을 하나로 연결하는 고리다. 자기 역량의 능동적 실행이라는 점에서 상상의 자유는 인간이 자기 삶의 가장 역동적인 주체가 되는 사건이라 해야 할 것이다.

마그리트의 그림은 현실을 부정하거나 초월하는 것이 아니라 현실을 다르게 상상하는 것이다. '다름'은 부정이나 초월에 내포된 '틀림'의 위계를 지운다. '다르게 상상하기'를 통해 마그리트의 예술은 우리를 지배하는 재현의 위계가 사실은 상상이 만든 그림일 뿐이라고 말한다. 위계가 그림이라는 생각은 위계의 억압을 조금은 가볍게 해주지 않는가? 한자어인 색色에도 그림의 의미가 담겨 있다(불가에서 말하는 색은 아마도 세계를 구성하는 재현의 형상들을 의미할 것이다). 외재적이고 동질적인 색의 경계가 사라지면, 그 색이 공空임을 알게 되면 인간이 누릴 수 있는 상상의 영토는 더 자유롭고 풍요로워질 것이다. 위대한 예술가들이 열어준 경이로운 상상의 세계들처럼 말이다.

우리는 오랫동안 즐거움보다 고통과 결핍에 익숙한 상상의 세계를 살아왔다. 마그리트는 그와 다른 상상의 세계를 보여준다. 예술은 마그리트의 그림에만 있는 것이 아니다. 그것은 당신의 상상 속에도 있다. 마그리트는 우리에게 다른 상상의 문을 열 꿈의 열쇠를 건넨다.

그가 건넨 열쇠에는 이런 문장이 새겨져 있다. '나는 존재한다, 고로 상상한다.' 새로운 상상의 세계에서 나는 상상의 수동적 대상이 아니라 상상의 즐거운 주체다. 내가 내 삶의 주체로 참여하는 새로운 상상의 세계, 이제 당신이 그 문을 열 차례다.

당신의 차이를 즐겨라

© 박혜경

1판 1쇄 발행 | 2022년 1월 30일

지은이 | 박혜경
펴낸이 | 정홍수
편집 | 김현숙 이명주
펴낸곳 | (주)도서출판 강
출판등록 | 2000년 8월 9일(제2000-185호)

주소 | 서울시 마포구 동교로 17안길 21(우 04002)
전화 | 02-325-9566
팩시밀리 | 02-325-8486
전자우편 | gangpub@hanmail.net

값 18,000원
ISBN 978-89-8218-295-2 03600

* 이 도서는 한국출판문화산업진흥원의 '2021년 출판콘텐츠 창작지원 사업'의 일환으로
 국민체육진흥기금을 지원받아 제작되었습니다.